我的生活
伊莎朵拉·鄧肯自傳

在臺上半裸身軀，翩若驚鴻，她是眾人的維納斯，一生只為愛和自由

伊莎朵拉·鄧肯 —— 著

劉一凝 —— 譯

U0068375

MY LIFE

「這是紅色，我也是紅色的，
這是生命與活力的顏色。」

波士頓的舞臺上，我裸露著胸部，奮力揮舞手中的紅色圍巾

美國《柯克斯書評》雜誌（Kirkus Reviews）
這部自傳是 20 世紀記錄藝術領域內反傳統主義和激進主義的最佳文獻。

《紐約太陽報》（The Sun）
那一定是在傾瀉人類靈魂中所有強烈的、巨大的、美好的衝動，
這衝動從靈魂傾瀉到身體，它和宇宙的韻律完美地配合在一起。

美國畫家、教育家羅伯特·亨利（Robert Henri）
看她跳舞時，使我興奮的不僅是她的表現之美，
還有她對於將來的人們所給予的純粹美的人生意義。

目錄

CONTENTS

前言

　　坦白來說，當別人一開始建議我寫這本書時，我還有些忐忑不安，這倒不是因為我的生活經歷不像小說那樣豐富有趣，或者不像電影那樣精彩刺激，也不是因為我擔心這本書寫成以後無法成為一本具有劃時代意義的傳記，我擔心的只是如何把它寫出來 —— 對我而言這確實是一個問題。

　　為了一個簡單的舞蹈動作，我經常要花上幾年的時間去研究和探索。我也很了解寫作這門藝術，我知道，想要寫出一句既簡單又精彩的話，同樣也需要我花費多年的心血。我始終有這樣一種看法：有些人可以不遠萬里到赤道地區降獅伏虎，做出一番轟轟烈烈、驚世駭俗的事業，但如果讓他把自己的事蹟形諸筆墨，他可能也會變得左支右絀；而有些人雖然足不出戶，卻可以把在叢林中降獅伏虎的經過描繪得活靈活現，使讀者有身臨其境之感，甚至能夠感覺到作者的劇痛與驚恐，能夠嗅到獅子的氣味，能夠聽到響尾蛇所發出的可怕的啪啪聲。想像力是最為重要的。我沒有塞凡提斯的生花妙筆，甚至比不上卡薩諾瓦，我那曲折豐富的生活經歷恐怕會在我的筆下失去其應有的韻味。

　　還有一個問題就是，如何用文字來再現真實的自我呢？我們真的了解自己嗎？朋友們對我們有一種看法，我們自己對自己也有一種看法；愛我們的人對我們有一種看法，仇恨我們的人對我們也有一種看法，所有這些看法都是不一樣的。這些話並非無稽之談。就在今天早上喝咖啡時，我看到了一份報紙上的評論，作者說我是美麗絕倫的天才；就在我臉上的笑容還未褪去時，我又隨手拿起了另外一份報紙，上面的文字居然把我說成了一個醜陋不堪的庸才。我決定以後再也不看關於我的評論文章了，我不能阻止別人去評論我，讚美的話固然會讓我心情愉快，但批評指責的話也著實讓我心灰意冷，而且這些話往往還帶著惡意的人身攻擊。柏林有一位批評家對我總是挑

PREFACE

三揀四，甚至說我根本就不懂音樂。為了讓他明白自己的錯誤，有一天我寫信邀請他當面談談。他來了以後，我們相對而坐，我努力地向他講述我根據音樂創造舞蹈動作的理論，足足講了一個半小時，可是我卻發現他遲鈍、愚蠢至極。最令我啼笑皆非的是，他從口袋裡掏出了一副助聽器，告訴我他耳朵很背，即使戴上助聽器、坐在第一排，也很難聽清楚樂隊的演奏。讓我夜不能寐的評論，竟然就出自這樣一個人之手！

既然別人對我們的看法是如此的千差萬別，我們又如何能在本書中寫出更新的人物形象呢？是該寫成是聖母瑪利亞，還是淫蕩的麥瑟琳娜[001]？是從良的妓女抹大拉的馬利亞[002]，還是才華橫溢的女人呢？在她們的經歷中，我如何能夠找到女性的形象？當然，真實的女性形象也許不止一個，而是成千上萬，但是我的靈魂超乎尋常，從來不受她們之中任何一個人的影響。

有人說得好，搞好寫作的基本前提就是作者對自己所寫的內容從來都沒有經歷過。當你想將自己的親身經歷用語言表達出來時，你就會感覺到這些語言是有多麼的難以捉摸！對往昔的記憶並不像夢境那樣生動有趣。我做過的很多夢都要比真實經歷的回憶要生動有趣得多。幸好，人生如夢，要不然又有誰能夠承受得了一生中如此之多的經歷呢？比如那些經歷過「盧西塔尼亞號」豪華輪沉沒事件的倖存者們，也許人們會覺得他們臉上會銘刻著永恆的驚恐，但事實並非如此，不論在哪遇到他們，我都能從他們臉上發現幸福快樂的笑容。只有在浪漫的故事裡，才會發生身心突變的事情。而在現實生活中，即便歷經大喜大悲、大驚大恐，人們仍會依然故我。你看那些俄羅斯的逃亡貴族，他們在失去了曾經占有的一切之後，現在還不是像戰前一樣，夜夜在蒙馬特大街上與歌女們醉生夢死嗎？

001 麥瑟琳娜（Valeria Messalina，有時也拼成 Messallina），羅馬皇帝克勞狄一世的妻子。她是尼祿皇帝的堂親，也是奧古斯都的曾姪孫女。她是一位充滿力量、影響力的女性，卻在婚內出軌，將丈夫暗算，別人發現後她被處以死刑。聲名狼藉的她飽受政治偏見，但她的故事卻被當作素材，在文學藝術創作中一直使用至今。

002 抹大拉的馬利亞（Mary Magdalene，又譯為瑪利亞瑪達肋納），在《聖經‧新約》中，被描寫為耶穌的女追隨者。羅馬天主教、東正教和聖公會都把她當作聖人。

不管什麼人，只要能夠如實地寫下自己的生活經歷，都能使之成為一部傑作。但是沒有幾個人勇於寫出自己生活的本來面目。尚－雅克・盧梭[003]為人類做出了最大的犧牲，他如實地袒露了自己的靈魂、最隱祕的行為和內心深處的思想，因此他寫出了一部不朽之作。華特・惠特曼[004]向美國人民展現出了最真實的自我，他的作品曾一度以「不道德的書」的名義被查禁。現在看來，這項罪名真是太荒唐了。不過直到今天，還沒有哪一位女性能夠如實地講述自己生活的全部。許多著名女士的自傳，講的只是自己生活的表象，以及各種瑣事和趣聞，全都沒有觸及到自己真實的情感和生活。每當行文到歡樂或痛苦的關鍵時刻，她們便都奇怪地顧左右而言他了。

我的藝術就是透過舞蹈的動作和節奏來努力地向世人展現真實的自我。因此，為了發現──個絕對真實的動作，我往往需要花費幾年的時間。這與用文字來表達思想是完全不同的兩回事。在蜂擁而至的觀眾面前，我可以隨心所欲地用舞蹈藝術來展示我心靈深處最隱祕的衝動。從一開始，我的舞蹈就是用來展現自我的。在童年時代，我用跳舞的方式來表達自己對於萬物生長所感到的那種難以抑制的歡樂。少年時期，當我初次意識到生活中存在悲劇的一面時，我的舞蹈便開始由歡樂轉向憂鬱，我為生活的殘酷和時間的流逝感到憂鬱。

十六歲那年，有一次我在沒有音樂伴奏的情況下表演舞蹈。舞蹈結束時，有一位觀眾突然喊道：「這是死神與少女！」於是這段舞蹈就取名為《死神與少女》。這不是我的本意，我最初只是想表達自己對一切歡樂表象下隱

003 尚－雅克・盧梭（Jean-Jacques Rousseau, 1712-1778），啟蒙時代的瑞士裔法國思想家、哲學家、政治理論家和作曲家，與伏爾泰、孟德斯鳩合稱「法蘭西啟蒙運動三劍俠」。代表作：《論科學與藝術》（Discours sur les sciences et les arts）、《愛彌兒：論教育》（Émile: ou De l'éducation）、《論人類不平等的起源與基礎》（Discours sur l'origine et les fondements de l'inégalité parmi les hommes）、《懺悔錄》（Confessions）、《社會契約論》（Du contrat social ou Principes du droit politique）等。
004 華特・惠特曼（Walt Whitman, 1819-1892），美國詩人、散文家、新聞工作者及人文主義者。他身處於超驗主義與現實主義間的變革時期，著作兼併了兩者的文風。惠特曼是美國文壇中最偉大的詩人之一，有自由詩之父的美譽。代表作：《草葉集》（Leaves of Grass）等。

含的悲劇的認知，因此，按照我的本意，那段舞蹈應該叫《生命與少女》的。

後來，我便用舞蹈來表現自己對於生活的抗爭，表現生活中難得一見的瞬間歡樂。

沒有什麼人能夠比電影或小說中的主角更為脫離現實的了。這些人往往具有出眾的美貌和高尚的品德，絕對不會犯什麼錯誤。男主角一定是高貴、勇敢，女主角肯定是純潔、溫柔。所有的卑鄙和罪惡都出現在「壞男人」和「壞女人」的身上。其實，我們知道，生活中的人是不能簡單地按照好、壞的標準來劃分的。並不是每個人都會觸犯「十戒」，但他們肯定都有觸犯的能力。我們每個人的身上都隱藏著另一個不守清規戒律的自我，一有機會，「他」就會跳出來。一個人之所以品德高尚，是因為他還沒有受到足夠的誘惑，或者是他的生活較為單調平靜，或者是他專心致志於某事而無暇他顧。我曾經看過一部叫《鐵路》的電影，大概內容是說人的一生就像在固定軌道上運行的火車一樣，一旦火車脫軌或遇上難以逾越的障礙，災難就會降臨。幸運的是，當司機看到陡峭的下坡時沒有產生惡魔般的衝動，要不然，他就會關閉所有的制動裝置而使火車衝向無底的深淵了。

曾經有人問我愛情是否高於藝術，我說兩者是不可分割的，因為藝術家都是真正的性情中人，他們對美有著一種至純至真的理解。當他滿懷愛心去對待永恆的藝術之美時，藝術就成了對心靈的闡釋。

在我們這個時代，最了不起的名人也許應該算是加布里埃爾·鄧南遮[005]了。儘管他的身型不高，而且只有在笑起來時才算好看，但是當他與他所愛之人交談時，卻能變得像阿波羅一樣富有魅力。加布里埃爾·鄧南遮贏得了當今世上最著名、最美的幾位女人的愛。當鄧南遮愛一個女人時，他能夠讓她情緒高漲，使她覺得自己彷彿一下子從肉體凡胎變成了仙界的貝緹麗彩。

005 加布里埃爾·鄧南遮（Gabriele d'Annunzio, 1863-1938），義大利詩人、小說家。他對美有著敏銳的感覺和豐富的表現手法，善於精確地捕捉和展示自然界的美和色彩。他的作品文字優雅、柔美，對義大利現代文學和語言都產生了很大的影響。代表作：詩集《新歌》（Canto novo）和小說《死的勝利》（Il trionfo della morte）、《玫瑰三部曲》等。

但丁也曾經為貝緹麗彩[006]寫下許多不朽的讚歌。有一個時期，巴黎曾一度對鄧南遮崇拜成風，幾乎所有的美女都愛上了他。受到他寵愛的女人彷彿都蒙上了一層閃閃發光的面紗，在言談舉止間，她們的臉上都洋溢著不同凡響的神采。但是當詩人的熱情褪去之後，面紗也隨之消失，這些女人神采不再，便又恢復到了肉體凡胎的樣子。她自己也許還不知道究竟發生了什麼變化，但卻能感受到這種從神仙到凡人的突變。回顧以往受鄧南遮寵愛的日子，她會覺得鄧南遮是這個世上可遇不可求的情人，於是也會更加哀嘆自己的命運，心情會變得更加悲涼，也許有一天人們遇到她時會不解地說：「哎呀，鄧南遮怎麼可能喜歡這個姿色平平的紅眼睛女人呢？」鄧南遮的愛的力量就是如此的偉大，它可以讓最平淡無奇的女人擁有天仙般的容貌。

在鄧南遮的一生中，只有一個女人經受了他這種魔力的考驗。這個女人原本就是仙女貝緹麗彩的化身，因此也就無需鄧南遮向她投去面紗了。我一直覺得埃萊奧諾拉·杜斯[007]就是但丁筆下貝緹麗彩的化身。鄧南遮對她只會是仰慕、傾倒——這的確是他快樂的一生中絕無僅有的事情。他可以隨心所欲地改變別的女人，唯有埃萊奧諾拉像神靈一樣高高在上。

面對美妙的讚譽，人們是多麼無知啊！鄧南遮的讚譽，就像夏娃在伊甸園中所聽到的毒蛇那不可抗拒的誘惑一樣，具有非凡的魔力，能夠讓任何女人都覺得自己是世人關注的焦點。

我曾經與他一起在林中漫步，當我們停下來時，誰都沒有說話，然後鄧南遮突然感嘆道：「啊，伊莎朵拉，只有與妳獨處的時候才能領略大自然的美

006 貝緹麗彩（Beatrice di Folco Portinari, 1266-1290），義大利佛羅倫斯女士，是但丁詩中的靈感，也因此而著名。貝緹麗彩是但丁《新生》（*La Vita Nuova*）的主要創作靈感。同時在《神曲》（*Divine Comedy*）的最後作為他的嚮導出現，在那裡她接替拉丁詩人維吉爾成為新的嚮導，因為身為一個異教徒，維吉爾無法進入天堂。她是幸福和愛的化身，正如她的名字那樣，自然地成為了但丁的嚮導。

007 埃萊奧諾拉·杜斯（Eleonora Duse, 1858-1924），義大利女演員。她善於對人物內心世界進行樸實無華、細膩委婉的剖示，因此形成了鮮明的表演風格。她戲路廣闊，既擅長悲劇，也擅演喜劇。她在戲劇舞臺上成功地塑造了茱麗葉、歐菲莉亞、娜拉等女性形象，受到歐洲許多國家的熱烈歡迎。

PREFACE

妙。別的女人會把風景都糟蹋了，而妳卻能與大自然融為一體，妳和花草、藍天是不可分割的一個整體，妳就是主宰自然的女神。」試問有哪位女子能夠受得了這樣的讚詞？

這就是鄧南遮的天賦，他能夠讓每個女人都覺得自己是一位女神。

躺在內格雷斯科酒店[008] 的床上，我努力地回憶過往之事。我感覺到了米迪[009] 那炎熱的陽光。我聽到了附近公園裡孩子們嬉鬧的聲音。我覺得自己全身都變得暖融融的。我看到我赤裸的雙腿隨意地舒展開來，柔軟的乳房與雙臂從來都沒有靜止過，它們總是輕柔地波動著。我意識到，十二年來我始終疲憊不堪，我的乳房一直在隱隱作痛。我的雙手充滿了憂傷。當我獨處時，我的雙眼很少是乾著的，我的淚水已經流淌了十二年。十二年前的一天，我在另一張床上睡覺，卻突然被一聲大喊驚醒，我看到洛[010] 像一個病人一樣，對我說道：「孩子們都死了。」

我記得當時我似乎像突然得了一種奇怪的病一樣，覺得喉嚨灼痛，就像吞下了燒紅的煤塊。但我不明白是究竟發生了什麼事。我想安慰他，溫柔地對他說，這不是真的。後來又進來一些人，我更加搞不清楚究竟發生了什麼事。接著，又進來了一位留著黑鬍子的人，有人對我說他是醫生。醫生說：「這不是真的，我要救活他們。」

我相信了他的話，並想跟著他一塊進去，但是人們攔住了我。我現在才明白，他們是不想讓我知道孩子們確實是不行了。他們怕我承受不了這樣的打擊。可我當時的心情卻很高興。看見周圍的人都在哭，我倒是很想去安慰每一個人。現在想想，還是搞不清為什麼當時會產生這種奇怪的心情。我真的看破紅塵了嗎？我真的知道死亡是不存在的嗎？難道那兩個冰冷的小蠟像

008 內格雷斯科酒店（Hotel Negresco），位於法國南部城市尼斯的盎格魯街，面向地中海天使灣。這座富麗堂皇的酒店於 1912 年建成。2003 年，內格雷斯科酒店被法國政府列為國家歷史建築，是世界頂級酒店集團（Leading Hotels of the World）成員。酒店共擁有 119 間客房和 22 間套房。2009 年 8 月被評為五星級飯店。

009 米迪（The Midi），法國南部的簡稱。

010 洛（L），指美國百萬富翁羅恩格林，他當時正與鄧肯相戀。

並非我的孩子，而只是他們脫掉的外套嗎？我的孩子們的靈魂會不會在天堂中得到永生？在人的一生中，母親的哭聲只有兩次是聽不到的 —— 一次是在出生前，一次是在死亡後。當我握住他們冰涼的小手時，他們卻再也無法握住我的手了，我哭了，這哭聲與生他們時的哭聲一模一樣。一種極度喜悅時的哭聲，一種極度悲傷時的哭聲，為什麼會是一樣的呢？我不知道是為什麼，但我知道這哭聲真的是一樣的。茫茫人世間，是不是只有一種偉大的哭聲 —— 一種能夠孕育生命的母親的哭聲，既能包含憂傷、悲痛，又能包含歡樂、狂喜呢？

PREFACE

第一章

　　一個人的性格，其實早在胎兒時期就已經形成了。在我出生之前，媽媽正處於極度的痛苦之中，飲食也很不規律，除了凍牡蠣和冰鎮香檳以外，幾乎吃不下任何其他東西。如果有人問我 —— 最早在什麼時候開始跳舞？我就會對他說：「在娘胎裡的時候，大概是由於牡蠣和香檳的緣故吧，你要知道，那可是愛與美之神阿芙洛蒂最愛吃的東西啊。」

　　媽媽在懷著我的時候，強烈的妊娠反應讓她痛苦不堪，她總是說：「這孩子將來肯定不怎麼正常。」她或許以為會生下一個怪物呢！實際上確實如此，從我降生的那一刻起，我就開始不停地舞動著自己的小手小腳，所以媽媽就說：「你們看我說對了吧？這孩子真是個小瘋子！」但到了後來，我逐漸成了家人和朋友們的開心果，只要他們給我圍上小圍兜，我就會在音樂的伴奏下翩翩起舞。

　　我最早的記憶與一場火災有關，我記得當時我被人從樓上的窗戶扔到了一個警察的懷裡。雖然那時我只有兩三歲，但我至今仍然能夠清楚地記起當時的情景：火光熊熊，四周一片混亂，尖叫聲不絕於耳。我還記得，那個警察當時緊緊地抱著我，我用小手鉤住了他的脖子 —— 他大概是個愛爾蘭人。我還聽到了媽媽發瘋般地哭喊：「我的孩子！我的孩子！」她想衝進樓裡去，但是被人拉住了 —— 她以為我的兩個哥哥奧古斯丁和雷蒙德還都在樓裡呢。後來，兩個哥哥被找到了。我記得他們兩個先是坐在一家酒吧的地板上穿鞋襪，後來又坐到了一輛馬車上，再後來他們就坐在酒吧的吧檯上喝熱巧克力了。

第一章

　　我出生在海邊，在我的一生中，幾乎所有重大的事件都是在海邊發生的。我的第一個舞蹈動作便是從海浪翻騰的韻律中產生的。我是在阿芙洛蒂之星的照耀下降生的，她也出生在海上，當阿芙洛蒂之星在夜空出現時，我往往就能心想事成，一帆風順；當這顆星消失時，我常常是厄運連連，災難接踵而至。現在，占星術已經不像古埃及人或迦勒底人時代那麼受重視了，但是我們的心靈卻一定還受著星座的影響。如果做父母的了解這一點的話，他們肯定會研究星座的祕密，因為這樣才能生出更漂亮的寶寶。

　　我也相信，出生在山裡與出生在海邊，對一個孩子一生的影響是大不相同的。大海對我來說有著無窮的吸引力。但當我置身大山之中時，我會莫名其妙地產生一種不適應的感覺，總覺得自己變成了大地上的一個囚徒。仰望山峰，我不像一般的遊客那樣會產生一種敬畏之情；相反，我總是想著脫離山巔的羈絆。因為我認為我的生命和藝術屬於大海。

　　小的時候，媽媽很窮 —— 我應該感謝上帝，媽媽僱不起傭人，也請不起家庭教師，但也正因為如此，我才有可能過上一種無拘無束的生活，才有機會將一個孩子的天性展露無遺，而且我從來都沒有失去過這種機會。母親是一位音樂家，靠教音樂糊口，她在學生的家裡上課，往往一整天都在外面，晚上很晚才能回家。只要能夠逃離學校的牢籠，我就完全自由了。這個時候，我可以獨自在海邊漫步，任自己的思緒自由地飛翔。那些富家子弟雖然衣著光鮮，卻總是由保姆和家庭女教師來保護和看管，我真是同情他們。他們哪裡有機會去接觸真實的生活呢？母親忙得顧不上考慮自己的孩子會有什麼危險，因此我和兩個哥哥可以毫無約束地四處闖蕩。有時我們也會做出些很冒險的事情，如果媽媽知道了，非急瘋了不可。謝天謝地，她總算對這些事情一無所知，這真是我的運氣。我之所以說是我的運氣，是因為我的舞蹈本來就是表達自由的，而正是童年時代這種無拘無束的生活給了我創作的靈感。從來沒有人對我說「不許做這」、「不許做那」，在我看來，這些沒完沒了的「不許」，在孩子們的生活中，恰恰是一種災難。

　　五歲時，我就去上公立學校了。現在想起來，母親當時肯定是虛報了我的年齡，因為當時她必須要找一個能夠安置我的地方。我覺得，一個人長大

以後能做些什麼，在童年時期就已經表現出來了。我在童年時代就已經是一個舞蹈家和革命者了。母親受過天主教的洗禮，並且在一個信仰天主教的愛爾蘭家庭裡長大，原本是一個虔誠的天主教徒，後來，她發現父親並不像她心目中所期望的那麼完美，便與父親離了婚，獨自帶著四個孩子闖蕩世界。也就是從那個時候起，她徹底拋棄了天主教信仰，開始堅定地信仰無神論，並且成為鮑勃·英格索爾[011]的信徒，在以後的日子裡，她經常給我們朗讀英格索爾的著作。

另外，母親認為所有矯情做作的行為都是極其荒謬的。因此當我還是一個小孩子的時候，她就跟我們講了聖誕老人究竟是怎麼回事。後來有一年在學校裡過耶誕節，老師要給大家分發糖果和蛋糕，老師說：「孩子們，看看聖誕老人帶來了什麼給我們？」結果當時我站起來非常鄭重地對老師說：「我不相信老師說的話，因為從來就沒有什麼聖誕老人。」老師很生氣，說道：「糖果只發給那些相信聖誕老人的孩子。」我說：「那我就不要你的糖果。」老師聽了以後更加氣惱，她讓我走到前面，坐在地板上，以示懲罰。我走到前面，站在那裡，轉身面對全班同學發表了我有生以來的第一次演講。我大聲說道：「我不相信謊話。媽媽告訴我，她太窮了，當不了聖誕老人；只有有錢的媽媽才能打扮成聖誕老人送禮物給孩子。」

聽了我的話，老師一把抓住我，用力地把我往下按，想強迫我坐到地板上。但是我繃直了雙腿，就是不肯屈服，結果她只是將我的腳後跟在地板上磕幾下。老師見「罰坐」這一招不行，便罰我站在牆角。我雖然站在了牆角，但仍然扭過頭來大聲說道：「就是沒有聖誕老人！就是沒有聖誕老人！」最後，老師毫無辦法，只好把我打發回家了事。在路上，我還一直在喊：「就是沒有聖誕老人！」對於這次遭受的不公正待遇，我一直耿耿於懷：難道就因為我講了真話，就不發糖果給我，還要懲罰我嗎？我向媽媽講述了事情的經過，問她：「我說錯了嗎？沒有聖誕老人，對不對？」媽媽回答說：「沒有聖誕老人，也沒有上帝，只有妳自己的靈魂和精神才能幫助妳。」那天晚上，

011　鮑勃·英格索爾（Robert Green "Bob" Ingersoll, 1833-1899），美國著名律師、政治家、美國「自由思想黃金時代」的演講家、廢奴主義者、女權主義者和不可知論者。

我坐在媽媽腳下的地毯上，她為我們朗讀了鮑勃·英格索爾的演講詞。

　　我認為，孩子們在學校裡接受的那種普通教育毫無用處。記得在學校時，有時我會被當成絕頂聰明的好學生，我的成績在班裡名列前茅；有時又會被看做愚不可及的大笨蛋，成績在班裡倒數第一。學習成績的好壞，全靠死記硬背，就看我是不是樂意背誦所學的那些東西。說實話，我真的不知道自己究竟學到了些什麼。不管是名列前茅還是倒數第一，上課對我來講都是極為乏味的。我不時地看表，因為指針一到三點，我就自由了。到了晚上，我真正的教育才開始。這時母親會為我們演奏貝多芬、舒曼、舒伯特、莫札特、蕭邦的曲子，或者為我們朗讀莎士比亞、雪萊、濟慈或伯恩斯[012]的作品。這時，我們便像著了魔一般。母親朗誦的詩篇大部分都是她背誦出來的。六歲時，有一次在學校舉辦的一個晚會上，我模仿著母親的腔調背誦了威廉·萊特爾[013]的《安東尼與克麗奧佩托拉》（*Antony and Cleopatra*）中的一段：

> 「啊，埃及，我就要死了，就要去了！
> 生命的紅潮，
> 在飛速地退落！」

這讓聽眾們大為驚異。

　　還有一次，老師讓每個學生寫一段自己的經歷。我寫的內容大概是這樣的：

> 「在我五歲時，我們家住在二十三號大街的一間小房子裡。由於付不起房租，我們便不能再住在那裡了，於是就搬到了十七號大街。不久，由於沒錢，那裡的房東也不讓我們住了，我們又搬到了二十二號大街。在那裡我們過得也不安定，於是又搬到了十號大街。」

012 伯恩斯（Robert Burns, 1759-1796），蘇格蘭著名詩人。勞勃·伯恩斯被視為浪漫主義運動的先驅，在死後成為自由主義和社會主義的靈感來源，也是蘇格蘭和散居在世界各地蘇格蘭人的一個文化偶像。慶祝勞勃·伯恩斯的活動在 19 世紀和 20 世紀幾乎風靡全蘇格蘭，他對蘇格蘭文學影響深遠。代表作：〈自由樹〉、〈蘇格蘭人〉（*Scots Who Have*）、〈一朵朵紅紅的玫瑰〉（*A Red, Red Rose*）、〈高原瑪麗〉、〈往昔時光〉（*Auld Lang Syne*）等。

013 威廉·萊特爾（William Haines Lytle, 1826-1863），美國政治家、詩人。

我的生活經歷就是如此，一次又一次、沒完沒了地搬家。當我站起來朗讀這篇作文時，老師一聽就生氣了，她覺得我是在搗亂，把我帶到了校長那，校長派人將我的母親找來。可憐的媽媽在讀了我的作文之後，淚水奪眶而出。她向校長發誓，說這篇文章寫的句句都是實話。這就是我們的流浪生活。

　　我希望現在的學校教育不再像我小時候那樣，已經發生了一些好的變化。在我的記憶裡，公立學校的教育是冷酷無情的，絲毫不會體諒孩子的感受。我記得那時候自己空著肚子，或者穿著冰冷潮溼的鞋子，還要強迫自己一動不動地坐在硬板凳上，簡直是活受罪。在我看來，老師就像不通人性的凶神惡煞似的，特地在那裡折磨我們。對於這些折磨，孩子們卻從來都不想多說。

　　家裡的日子雖然窮困，但是我並沒有覺得難過，因為我們過慣了這樣的窮日子。只有在學校裡，我才覺得是在受罪。在我的記憶裡，公立學校的教育對於像我這樣既敏感又驕傲的孩子而言，簡直就像監獄一樣讓人覺得恥辱。我一直都是學校教育的叛逆者。

　　大概是我六歲那年的某一天，母親回家後發現我找來了街坊的六七個孩子，他們有的小得還不會說話，我讓他們坐在我面前的地板上，正在教他們揮動手臂。母親問我在做什麼，我說這是我辦的舞蹈學校。母親笑了，便坐在鋼琴前面開始為我伴奏。這所「學校」就繼續辦了下去，而且很受歡迎，鄰居家的小女孩們都來了。她們的父母給了我一點錢，讓我教她們。後來的事實證明，這個很賺錢的職業就是這樣開始的。

　　到我十歲那年，來學跳舞的小女孩已經越來越多了。我對母親說，我已經會賺錢了，不想上學了；上學只會浪費時間，我覺得賺錢比上學重要多了。我將頭髮盤在頭頂上，對別人說我已經十六歲了。單就年齡而言，我長得已經算是很高了，我說自己十六歲，不管誰聽了都會相信。我姐姐伊莉莎白是由祖母帶大的，她後來也跟我們住在了一起，並且跟我一起教這些孩子跳舞。我們的名氣越來越大，甚至連舊金山的很多有錢人家都請我們去教他們的孩子跳舞。

第一章

第二章

　　當我還是一個襁褓中的嬰兒時，我的父母就離了婚，因此我從來都沒有見過父親。有一次，我問阿姨，我是不是曾經有過一個爸爸，她回答說：「妳爸爸是個大惡魔，他毀了妳媽媽的一生。」從那以後，我總是把爸爸想像成長著角和尾巴，像是畫冊上的惡魔的樣子。每當學校裡其他孩子說起他們的爸爸時，我總是一聲不吭。

　　在我七歲時，我們一家人住在三層樓上的兩間房子裡，家徒四壁。有一天，我聽到前門鈴在響，於是便跑過客廳去開門，我看見門口站著一位頭戴高頂黑色大禮帽的英俊紳士。他對我說：

　　「妳知道鄧肯太太住在哪裡嗎？」

　　「我就是鄧肯太太的小女兒。」我回答說。

　　「這就是我的翹鼻子公主（這是我小時候他幫我取的名字）嗎？」這個陌生人說。

　　他猛地將我抱在懷裡，不停地親我，臉上滿是淚水。我一下子蒙了，問他是誰，他淚流滿面地說：「我是妳的爸爸。」

　　聽了這句話，我高興得不得了，趕緊衝進屋裡去告訴家裡人。

　　「來了一個人，他說是我爸爸！」

　　母親一下子站起來，臉色蒼白，神情激動。她跑進隔壁的房間，然後鎖上了門。我的一個哥哥鑽到了床下，另一個藏進了碗櫃，我姐姐則歇斯底里地大喊大叫。

　　「叫他滾開！叫他滾開！」他們喊道。

　　這讓我感到非常吃驚。但我是一個懂禮貌的孩子，我走到客廳對他說：「家裡人都覺得不舒服，今天不見客。」一聽這話，陌生人拉起我的手，要我

陪他出去走一走。

我們下了樓，來到了大街上，我快步跟在他的身旁，覺得困惑不解：眼前這位英俊的先生真的是我爸爸嗎？可是他既沒有長角也沒有長尾巴，跟我以前想像的一點都不一樣。他帶著我來到了一家小冷飲店，買了霜淇淋和蛋糕給我，讓我吃了個夠。我高高興興地回到家裡，發現全家人都萬分沮喪。

「他非常英俊，明天他說還要來買霜淇淋給我呢！」我告訴他們。

但是家裡人都拒絕見他，不久他就回到了他位於洛杉磯的家裡。

從那以後，我有好幾年沒見過父親，直到他再次突然出現。這一次，母親很大度地見了他，他送了一套非常漂亮的房子給我們，房子裡有一間很大的舞蹈室，還有一個網球場、一個倉庫和一間磨房。這是他在第四次發財時置下的產業。他以前曾經發過三次財，但都破產了。他第四次發了財，但最後又破產了。房子和其他的家產都沒了。但我們畢竟在那裡住了好幾年，它成了我們躲避驚濤駭浪的港灣。

在父親破產之前，我經常能夠見到他。我知道他是一位詩人，並且非常欣賞他的作品。他有一首詩，從某種程度上講，是我一生事業的預言。

我之所以提到父親，是因為在我的童年時代，他給我留下的印象對我以後的生活產生了巨大的影響。一方面，我那時將傷感的小說作為精神上的食糧；另一方面，在我的眼前就是一個活生生的不幸婚姻的例子。在我整個的童年時代，似乎都沒走出這位誰也不願提及的、神祕的父親留下的陰影。「離婚」這個可怕的字眼，一直深深地銘刻在我敏感的內心。由於我無法從任何人那裡問出個所以然，所以只好自己試著分析父母離婚的原因。在我讀過的小說裡，大多數的婚姻都有一個美滿幸福的結局，這裡就沒有必要細細列舉了。但是有些小說，尤其是喬治·艾略特[014]的《亞當·柏德》（*Adam Bede*），這本書裡描寫了一個女孩未婚而育，結果卻遭到了世人的侮辱和唾棄。在這一類事情上，女人總是會受到傷害，這也給我留下了非常深刻的印象。當我

014 喬治·艾略特（George Eliot, 1819-1880），英國小說家。代表作：《佛羅斯河畔上的磨坊》（*The Mill on the Floss*）、《米德爾馬契》（*Middlemarch*）、《亞當·柏德》、《掀開面紗》（*The Lifted Veil*）等。

將這些事情和父母的婚姻悲劇連繫在一起進行思考時，我立即下定決心，要和不公正的婚姻抗爭 —— 反對結婚，爭取婦女解放，爭取讓每一位婦女都有權按照自己的意願來決定要生幾個孩子，而不會受到社會的歧視和傷害。這些想法從一個十二歲的小女孩的頭腦中產生，聽起來似乎很奇怪，但是當時的生活環境確實讓我早熟。我研究過婚姻法，也了解婦女奴隸般的地位，這讓我變得更加義憤填膺。我開始用探詢的目光去觀察母親那些已婚婦女們的面容，我覺得每張臉上都留下了魔鬼的影子和奴隸的印跡。從那時起，我就發誓，永遠都不能把自己降低到如此卑賤的地步。我終生恪守這個誓言，為了這個誓言，我甚至不惜與母親鬧彆扭，遭受世人的誤解。蘇聯政府的善舉之一，便是廢除了舊的婚姻制度，兩個自願結合的人只要在一本小冊子上簽名就可以了。簽名的下面印著：「本簽名不需要任何一方承擔任何責任，並可以根據任何一方的意願而終止。」這樣的婚姻是所有擁有自由思想的婦女們所贊成的，而且是唯一的一種形式，這也是我贊成的唯一的婚姻形式。

現在，我認為我的想法或多或少地與每位擁有自由性格的女性都有相同之處。但是，就在二十年前，我拒絕結婚和爭取不婚而育的權利的行為卻招致了許多非議。隨著社會的發展，現在我們的觀念已經發生了很大的變化。我認為今天的知識女性大都會同意我的觀點，那就是：任何的婚姻道德觀念都不應該成為女性追求自由精神的枷鎖。儘管如此，有知識的女性還是一個接一個地結了婚，道理很簡單，因為她們沒有勇氣站起來維護自己的信念。如果你看一看近十年的離婚統計數字，你就會相信我說的都是實話。許多女性在聽了我宣傳自由婚姻的思想之後，都膽怯地反問道：「可是由誰來撫養孩子呢？」在我看來，這些人之所以認為婚姻的形式必不可少，是因為覺得這種形式能夠迫使男人承擔起撫養孩子的義務，這難道不是從反面證明了妳所嫁的這個人，實際上恰恰是一個讓妳覺得可能會拒絕撫養孩子的人嗎？這樣的假定未免太卑鄙了，因為妳在結婚的時候就已經認定對方是一個不道德的人。我雖然反對結婚，但對於男人的評價卻還不至於差到認為他們之中大多數人都是惡棍。

由於母親的原因，我們的童年時代都充滿了音樂和詩歌。每天晚上，她

都會坐在鋼琴前面，一彈就是幾個小時。我們的作息沒有固定的時間，她也從不用各式各樣的規矩來約束我們。相反，我倒覺得母親忘記了我們，忘記了周圍的一切，完全沉浸在自己的音樂和詩歌世界中了。她的一個姐妹——我們的奧古斯塔阿姨，也是一個極有天分的人。她經常來我家看我們，並且經常參加一些私人的業餘演出。她長得很美，有一雙黑色的眼睛和一頭烏亮的黑髮。我還記得她穿著天鵝絨「黑短褲」來扮演哈姆雷特時的樣子。她有一副好嗓子，要不是她的父母認為所有和戲劇有關的東西都與惡魔有關，她一定會成為一個很有前途的歌唱家的。我現在才明白，她的一生都被今天看上去難以解釋的美國清教徒精神給毀掉了。美國早期移民帶來了這種精神觀念，後來也一直沒有完全拋棄掉。他們以專橫的方式將自己的性格力量強加給了這個荒蠻的國家，並以令人吃驚的方式馴服了原始的印第安土著和野獸。同樣，他們也一直在馴服自己，這也給藝術帶來了災難性的後果。

　　奧古斯塔阿姨從小就受到了這種清教徒精神的摧殘。她出眾的容貌、優雅的儀態和美妙的歌喉，全都被埋沒了。那時，人們會說：「我寧願看著女兒死去，也不願看到她出現在舞臺上！」這到底是為什麼呢？今天的男女明星們連最為排外的社交圈子都可以出入，可見人們過去的思想觀念有多麼的不可理喻。

　　我想，或許是因為我們的愛爾蘭血統的緣故，我們家的孩子們對於這種清教徒式的殘暴都極力排斥。搬進父親送給我們的大房子裡之後，發生的第一件大事就是我的哥哥奧古斯丁在糧倉裡成立了一個劇院。我記得他從客廳裡割下一小塊皮毛毯子，用來做鬍子，然後扮成了李伯·凡·溫克爾[015]的樣

015 李伯·凡·溫克爾（Rip van Winkle），是 19 世紀美國小說家華盛頓·歐文所寫的短篇小說。另外英文書名也是主角的名字。這篇故事來自於德國的傳說，並且為小說 The Sketch Book of Geoffrey Crayon（1820 年發表）中的一篇短篇故事：一邊總是被惡妻大吼大叫、一邊又喜歡自然的樂天派樵夫李伯·凡·溫克爾，有一天和愛犬一起去打獵而不小心進入到森林的深處。然後他忽然聽見有人叫他名字。呼叫李伯·凡·溫克爾的人，是一位從未見過的老年人。李伯·凡·溫克爾和他一起走到像是廣場的地方。在那裡，有一群看起來不可思議的人在玩著九柱戲的遊戲（類似保齡球的遊戲）。李伯·凡·溫克爾在那裡和他們一起痛快的喝酒玩耍，然後在喝醉後很快地睡著。當李伯·凡·溫克爾醒來時，小鎮的樣子已經完全改變了，不僅全部的親友都已經老去而且美國也早就獨立。就連妻子也早就過世，讓他擺脫惡妻的恐怖。他這短短的一覺竟然已經在世間上過了二十年。李伯·凡·溫克爾他不僅成為美國的傳說人物，也變成「晚於時代的人」的代名詞。

子。當我坐在一個餅乾桶上看他演出時，感動得流出了眼淚，他演得太逼真了。我們都是感情非常豐富的孩子，一點都不想壓抑自己。

奧古斯丁的這個小劇院越辦越好，在我家附近小有名氣。受到他的啟發，我們成立了一個劇團，到沿海地區去做了巡迴演出。我跳舞，奧古斯丁朗誦詩歌，然後我們一起演了一齣喜劇，伊莉莎白和雷蒙德也參加了演出。雖然我當時還只有十二歲，其他人也不過十幾歲，可是我們在聖克拉拉、聖羅莎和聖巴巴拉等海濱地區的演出卻是非常成功的。

反對當時社會的狹隘意識，反抗生活中的種種束縛和限制，以及對於寬容的東方世界的日益嚮往，成了我童年時期的精神基調。當時我經常沒完沒了地向家裡人和其他親戚陳述我的思想，最後又總是以這樣的方式來結束談話：「我們一定要離開這個地方，在這裡，我們將一事無成。」

在我們家，我是最有勇氣的一個。在家裡沒有食物時，我總是自告奮勇到肉鋪去，利用我的小聰明讓肉鋪老闆賒給我幾塊羊肉。家裡人也總是讓我去麵包鋪，想出各種理由來說服老闆 —— 繼續讓我們賒購麵包。在這些差事中，我總是能夠體會到冒險的樂趣，特別是當我獲得成功的時候。當我帶著戰利品，一路蹦蹦跳跳地回到家裡時，心裡高興得就像一個搶劫成功的強盜。這是一種很好的教育 —— 用花言巧語從凶惡的肉鋪老闆那裡哄騙到東西的經歷，讓我具備了一種能力，這也是我後來為什麼能夠對付那些狡詐的經紀人的原因。

我記得當我還很小的時候，有一次看見母親正守著一堆東西哭。她為一家商店織了東西，但人家卻不收了。我從她的手裡接過籃子，把她織的一頂帽子戴在頭上，把她織的手套也戴上，然後挨家挨戶地去推銷。我居然將這些東西全都賣完了，而且賺的錢比賣到那家商店的還要多一倍。

我經常聽到有些家長說，他們努力工作就是為了能夠為孩子們留下很多錢。不知他們是否意識到，這樣做反而傷害了孩子們的冒險精神。他們給孩子留下的錢越多，對孩子的傷害就越大。我們留給孩子的最好的遺產，就是讓他們自己闖蕩天下，完全用自己的雙腳走路。由於教舞蹈，姐姐和我曾經去過舊金山最富有的家庭。對於那些富家子弟，我不僅一點也不羨慕，反倒

覺得他們可憐——他們生活在一個狹隘而愚昧的世界，這令我十分驚異。跟這些百萬富翁的孩子們相比，我在各方面好像都比他們富有一千倍，我所做的每一件事，都能夠讓生活變得更有意義。

我們的舞蹈學校名氣越來越大，我們將自己的舞蹈稱為新舞蹈體系，但實際上並沒有形成什麼體系。我完全是即興表演，憑著自己的想像力進行創作，想到什麼就教什麼。最開始，我表演的舞蹈之一是朗費羅[016]的詩〈箭與歌〉（*The Arrow and the Song*）。我經常背誦這首詩，並且經常教孩子們用舞蹈動作來表現詩的含義。到了晚上，母親為我們彈琴伴奏時，我就即興編創舞蹈動作。那時有一位可愛的老太太是我們家的朋友，她經常在晚上來我們家。她曾經在維也納住過一段時間，並說一看見我就會想起著名的芭蕾舞演員范妮·埃斯勒[017]。她經常向我們講述范妮·埃斯勒的輝煌成就，還說：「伊莎朵拉會成為第二個范妮·埃斯勒的。」她的話激勵了我，讓我產生了勃勃的雄心。按照她的建議，母親將我帶到了舊金山一位很有名氣的芭蕾舞老師那裡去學習，但是我一點都不喜歡他教的課。老師要我用腳尖站在地上，我問他為什麼要這樣做，他說「因為這樣美」，我說這樣既難看又彆扭。就這樣，上了三節課之後，我就離開了，而且再也沒回去。他竟然將這種做作而又陳腐的體操動作稱為舞蹈，這只會干擾我對舞蹈的理想，我理想中的舞蹈並不是這樣的。我也說不清楚自己理想中的舞蹈究竟是什麼樣子的，但是我能夠感覺到，有一個無形的世界在等待著我，只要我能夠找到一把鑰匙，就可以進入這個世界暢遊。當我還是一個小女孩的時候，就已經擁有了非凡的藝術潛能，它之所以沒有被扼殺，完全是因為母親的勇敢和不屈的闖蕩精神。我認為，一個人一生的事業從小時候就應該著手去做。真不知道有多少父母能夠意識到，他們給予孩子的所謂「教育」，恰恰會讓孩子變得平庸，會剝奪他們展現和創造美的機會。當然這樣也不是不可以，要不然的話，在文明有序的社會生活中，誰來做我們所必需的成千上萬的商店店員和銀行職員呢？

016 朗費羅（Henry Wadsworth Longfellow, 1807-1882），美國詩人、翻譯家。代表作：《人生頌》（*A Psalm of Life*）、《伊凡吉琳》（*Evangeline: a Tale of Acadie*）、《基督》（*Christus: a Mystery*）、《夜吟》（*Voices of the Night*）、《奴役篇》（*Poems on Slavery*）等。

017 范妮·埃斯勒（Fanny Elssler, 1810-1884），奧地利著名的芭蕾舞者。

母親生了四個孩子，如果按照傳統的教育制度，也許她早就把我們變成了居家過日子的普通人了。有時候她也覺得惋惜：「為什麼四個孩子非要全當藝術家，難道就沒有一個本分的嗎？」但實際上，正是受到了她追求美好和不甘平庸的精神的影響，才讓我們最終都成了藝術家。母親對物質上的生活毫不計較，她教育我們要看淡身外之物，對房子、傢俱和各種用品都不要太在意。母親的言傳身教對我產生了很大的影響，我一輩子都沒有戴過珠寶。她對我們說，這些東西其實都是生活的累贅。

輟學以後，我開始大量地閱讀各種書籍。那時候我們一家住在奧克蘭，那裡有一個公共圖書館，雖然離家很遠，但我總是蹦蹦跳跳地跑著去看。圖書館的管理員是一位可愛的漂亮女子，名叫伊娜·庫布里斯[018]，她是加州的一位女詩人。她鼓勵我多讀書，每當我跟她借好書看的時候，她總是顯得非常高興，美麗的眼睛裡閃爍著像火一樣的熱情。後來我才知道，我的父親曾經與她熱戀過一段時間。顯然，她是我父親終生摯愛的人，可能就是這條無形的命運之線將我們連在一起了吧。

那時，我讀遍了狄更斯、薩克萊[019]、莎士比亞的所有著作，還有其他作家的無數小說，無論好壞，無論它們帶給人們的是啟迪還是誤導，我都貪婪地閱讀著。我經常在白天撿來的蠟燭頭的亮光下，整夜整夜地讀書。從那時起，我開始寫小說，還編過一份報紙，從社論到當地新聞，再到刊登其上的短篇小說，都由我一個人來寫。另外，我還養成了寫日記的習慣，為此我還特意發明了一種祕密文字，因為當時我有一個不願讓別人知曉的天大祕密：我戀愛了。

除了兒童班以外，姐姐和我還招收了一班年紀稍大的學生，姐姐教他們跳「交際舞」，也就是華爾滋、瑪祖卡、波卡那一類的東西。這個班裡有兩個年輕人：一個是醫生，另一個是藥劑師。藥劑師長得非常漂亮，還有一個很可愛的名字：弗農。當時我只有十一歲，可是因為我盤起了頭髮，又穿著

018　伊娜·庫布里斯 (Ina Coolbrith, 1841-1928)，美國詩人、作家、圖書管理員。

019　薩克萊 (William Makepeace Thackeray, 1811-1863)，與狄更斯齊名的維多利亞時代的英國小說家。最著名的作品是《浮華世界》(*Vanity Fair: A Novel without a Hero*)，此外還有《潘丹尼斯》(*Pendennis*) 等等。

肥大的衣服,所以看上去比實際年齡要大一些。就像《麗塔》中的女主角一樣,我在日記裡寫道:「我狂熱地愛上了一個人,而且我相信就是這樣的。」至於弗農當時是否覺察出來我的愛,我就不知道了。在那樣的年齡,我實在不好意思向他告白。我們一起參加舞會時,他幾乎每一場舞都要和我跳。舞會結束之後,我總是無法入睡,直到凌晨三四點鐘還在寫日記,記錄下我那難以平抑的激動心情:「在他的懷抱裡,我有一種飄飄然的感覺。」白天,他在大街上的一家藥店裡工作,為了能夠從藥店門前路過,我經常要走好幾英里的路。有時我會鼓足勇氣走進去說一句:「你好嗎?」我還找到了他住的房子,晚上我經常從家裡跑出來,到他家去看他窗口的燈光。這種單相思持續了兩年的時間,我覺得非常痛苦。後來,他向我宣布,他要和奧克蘭上流社會的一位年輕小姐結婚了,我只好將痛苦和絕望都寫進了日記裡。我清楚地記得,在他結婚那天,他和一位頭戴白色面紗、相貌平常的女孩走出了教堂,當時我的心情是那麼的難過。從那以後,我再也沒有見過他。

　　直到最近在舊金山演出時,我又遇到了弗農,當時我正在化妝間裡化妝,有個滿頭銀髮的人走了進來,不過他看上去很年輕,也非常漂亮。我馬上認出他就是弗農。當時我想,過了這麼多年,我把當年對他的感情告訴他總可以了吧?我原以為他會被我逗樂,可誰知他聽了以後非常害怕,並馬上談起了他的太太 —— 那個相貌平常的女子。她好像還活著,他從來沒有在感情上背叛過她 —— 有些人的生活是多麼單調呀!

　　這就是我的初戀。我瘋狂地戀愛,而且從那時起,我就沒停止過瘋狂地戀愛。現在,我正從最近的一次愛的打擊、愛的傷痛中慢慢恢復 —— 看來這次打擊來得太猛烈、太殘酷了。可以說,我現在正處於最後一幕開幕前的休息間隙 —— 或許我的愛情戲劇已經是最後一幕了吧?我不知道。我也許會將我當時的影集出版,然後問問讀者對此有何感想。

第三章

　　讀書開拓了我的眼界，受其影響，我有了離開舊金山到國外看看的打算。我想跟隨某個大劇團出國。於是，有一天我去拜訪了一位巡迴演出劇團的經理（當時這家劇團正在舊金山舉行為期一週的演出），請他允許我在他面前表演一下舞蹈。試跳是在上午進行的，在一座又大又黑的空蕩蕩的舞臺上，母親為我伴奏。我穿著一種叫做「丘尼卡」的帶有希臘風格的白色緊身衣，和著孟德爾頌的〈無言歌〉（*Lieder ohne Worte*）曲調跳了一段舞蹈。一曲終了，經理沉默了，過了一會，他扭頭對我母親說道：「這樣的舞蹈不適合在劇院跳，在教堂裡反而更合適。妳還是帶著小女孩回家吧！」

　　我很失望，但並不洩氣，又開始想別的辦法出國。我召集全家人開了一個家庭會議，用了一個小時的時間向大家解釋我為什麼不能繼續在舊金山待下去。母親有些不理解，可無論我要到什麼地方，她都願意跟著我。於是我們兩個買了兩張到芝加哥的旅遊優惠車票，決定先動身前往芝加哥，至於我的姐姐和兩個哥哥，他們就暫時都留在舊金山，等我們在芝加哥站住腳之後再來接他們。

　　到達芝加哥時，正是炎熱的 7 月分，我們隨身攜帶的東西只是一隻小箱子、一些祖母留下的舊式珠寶外加二十五美元。我希望有人能夠立刻請我演出，這樣一切就都好辦了。但事情並不像我想像的那麼順利。穿著那件希臘式的白色小丘尼卡緊身衣，我在一個又一個的劇團經理面前表演我的舞蹈。但他們的看法與當初那位經理一樣，都說：「妳跳得確實很好看，但卻不適合在舞臺上表演。」

　　就這樣過了幾個星期，我們的錢眼看就要花光了，把祖母留下的珠寶典當了，也沒換到幾個錢。不可避免的事最終還是發生了：我們變得身無分

文，交不起房租，行李被扣，無處安身，只能流落街頭。當時我的外衣領子
上有一條高級的真絲花邊，就在我們從旅館被趕出來的那一天，我在炎炎烈
日下沿街走了好幾個小時，想賣掉它又捨不得，直到下午很晚的時候，我才
下定決心，我記得當時賣了十美元。那是一條非常漂亮的愛爾蘭花邊，換來
的錢夠我們再租一間房子了。另外還剩下了一點錢，我想出了一個主意——
買一箱番茄，以後整整一個星期我們就只吃番茄。少了麵包和鹽，可憐的媽
媽身體已經虛弱得坐不起來了。起初，每天一大早我就出門，想辦法去見各
個劇團的經理；最後，我只好決定能找到什麼工作就先做什麼，於是便去了
一家職業介紹所。

「妳都會做什麼呢？」櫃檯後面的一個女子問道。

「什麼都會。」我說。

「哼，我看妳好像什麼都不會！」

實在沒有辦法，有一天我只好去一家共濟會空中花園劇院請那裡的經理
幫忙。我在小提琴演奏的孟德爾頌〈春之歌〉的旋律中翩翩起舞。那個經理
嘴裡叼著一根很粗的雪茄，一隻眼睛被帽子遮住，以一種漫不經心的態度看
完了我的表演。

「唉，妳長得很漂亮，」他說，「氣質也不錯。如果妳願意改改自己的跳
法，不跳這樣的舞蹈，而是來點能引起興致的，我想我是可以僱妳的。」一
想到家裡剩下的最後那一點番茄，還有餓得發昏的可憐的媽媽，我便問道：
「你說的『能引起興致的』是指什麼？」

「嗯，」他沉吟了一會說道，「不是妳現在跳的這種舞蹈，是穿上帶荷葉
邊的短裙，還得撩起裙子露出大腿。妳可以先跳上一段希臘舞，然後換上帶
荷葉邊的裙子，再撩起裙子露出大腿，這樣就能吸引人了。」

可是到哪才能找帶荷葉邊的裙子呢？我知道向他借錢或請他預付薪金是
不可能的，於是只好說明天我會帶著荷葉裙和道具來，然後就走了出去。那
天是芝加哥常見的炎熱天氣。我在街上漫無目的地徘徊，又累又餓，幾乎要
暈過去了。這時我突然發現眼前是馬歇爾·菲爾德百貨公司的一家分店，於
是我就走進去請求見見經理。我被領進了經理辦公室，看見桌子後面坐著一

個年輕人，這人看上去挺和善。我向他解釋說明天我需要用一套帶荷葉邊的裙子，他能否賒一套給我，等我演出賺錢後會馬上還錢。我不知道他究竟出於何種目的才會同意我的請求，反正他就是同意了。幾年後我又遇到了他，那時他已經成了一位百萬富翁，他就是戈登·塞爾福里奇[020]先生。我向他賒了做裙子所需的白、紅兩種顏色的襯布和荷葉花邊，然後帶著布料回到了家裡，我發現媽媽幾乎快支撐不住了。但是她聽了我的敘述之後馬上又坐了起來，硬撐著給我趕製衣服。她做了整整一夜，直到第二天黎明，總算是縫完了最後一個裙褶。於是我帶著這件服裝又去找空中花園劇院的那個經理。這時，管弦樂團已準備好給我的舞蹈伴奏了。

「妳用什麼音樂？」他問。

我沒有考慮過這個問題，便隨口說道：「《華盛頓郵報進行曲》（*The Washington Post March*）吧。」這首曲子在當時非常流行。音樂開始之後，我便盡平生最大努力跳了一些「能引起興致」的動作，一邊跳，一邊即興發揮。經理非常高興，從嘴裡拿出雪茄說道：

「很好！妳明天晚上就可以到這裡來演出，我要把這個節目作為特別節目來宣傳。」

他給我開出了五十美元的週薪，而且預付了一週的薪水。我用假名在這家空中花園開始了表演，結果非常成功。但這件事始終讓我覺得很噁心，所以當一個星期後他提出要和我續約並邀請我參加巡迴演出時，我拒絕了。那些錢雖然能夠使我們免於餓死，但是讓我違背自己的理想、一味迎合觀眾口味，實在是難以忍受。這樣的事情，我是第一次做，也是最後一次。

我覺得那個夏天是我一生之中最痛苦的時期之一，從那以後，每當我再到芝加哥時，一走在大街上，我就有一種因飢餓而想嘔吐的感覺。不過，在這次可怕的經歷中，我那堅強的母親卻從來沒有提起過要回家的事。

一天，有人給了我一張安波爾的名片，並介紹我去見她。她是芝加哥一家有名的報社的助理編輯。我去見她。她又高又瘦，大約有五十五歲，一

020 戈登·塞爾福里奇（Harry Gordon Selfridge, 1858-1947），美國出生的英國商業鉅子，在英國倫敦牛津街創建了著名的塞爾福里奇百貨公司，成為一段商業傳奇。

頭紅色的頭髮。我向她談了自己對舞蹈藝術的一些想法，她很專心地聽我講，並請我和媽媽去「波西米亞人」俱樂部，說在那裡我們能夠遇到文學家和藝術家。當天傍晚我們就去了那家俱樂部。俱樂部位於一棟大樓的頂層，其實就是幾間沒有裝飾的空房間，裡面擺放著幾張桌子和椅子，那些人我從來都沒有見過，但一個個都顯得與眾不同。安波爾正站在他們中間，用男子一樣的粗嗓門吼道：「豪放的波西米亞人，大家一起來吧！豪放的波西米亞人，大家一起來吧！」

她每吼一次，那些人就舉起手裡的大啤酒杯，用歡呼聲和歌聲來回應。就在這起伏不絕的聲音中，我開始跳起了那種充滿宗教情調的舞蹈。那些「波西米亞人」一時間有些不知所措。儘管如此，他們還是覺得我是一個可愛的小女孩，並邀請我每天晚上都來參加他們的聚會。

這些形形色色的「波西米亞人」組成很複雜，其中有詩人，有畫家，有演員，他們來自不同的民族。他們看起來只有一點共同之處：身無分文。我覺得這裡的許多「波西米亞人」都跟我們母女一樣，如果不是俱樂部提供免費的三明治和啤酒，他們就根本吃不上飯，這些免費食物大多是由安波爾捐贈的。

在這群「波西米亞人」中，有一個名叫伊萬·米洛斯基的波蘭人。他大約四十五歲，長著蓬鬆捲曲的紅頭髮、紅鬍子和兩隻炯炯有神的藍眼睛。他總是坐在房子的一個角落，抽著菸斗，帶著一種不屑的笑容來看「波西米亞人」們的表演。但是在所有看我表演的人中，只有他理解了我的理想和我的舞蹈的含義。他也很窮，可是他常常邀請我和母親去小吃店裡吃飯，或者帶我們乘有軌電車去鄉村的林間野餐。他特別喜歡野菊花，每次來看我都會帶上一大捧野菊花。後來每當我見到金黃色的野菊花時，我都會想起米洛斯基的紅頭髮和紅鬍子……

他是詩人，也是畫家，經歷坎坷，在芝加哥經商謀生，但他並不會做生意，幾乎餓死在芝加哥。

當時我只是個小女孩，年齡太小，根本不理解他的不幸或者愛情。在現在這個世態炎涼的年代，我想恐怕沒有人能夠理解那個時候的美國人有多麼

天真 —— 或者說多麼無知。我那時的人生觀完全是純情的和浪漫的，還沒有感受或接觸過愛情在身體裡所引起的奇妙反應，直到很長一段時間之後，我才意識到，當時的我已經被米洛斯基激發出了狂熱的愛情。這位四十五歲左右的中年男人已經瘋狂而又愚蠢地愛上了當時還天真無邪的我，我想恐怕也只有一個波蘭人才會產生這樣瘋狂的愛情。顯然，母親對此沒有一點預感，她甚至允許我們長時間地在一起。面對面地促膝交談，長時間地林中散步，使他的激情越來越高漲。最後，他終於忍不住吻了我，並向我求婚。那時我相信這是我一生中最偉大的一次戀愛。

夏天就要過去了，我們身上的錢也快花光了。我覺得再在芝加哥待下去已經沒什麼希望了，於是決定去紐約試試。可要怎麼才能去紐約呢？有一天我在報紙上看到著名的奧古斯丁·達利[021]以及他那個以艾達·里恩為明星的劇團正在芝加哥巡迴演出，我決定去見見這位大人物，因為他在美國被人譽為最熱愛藝術和最具審美眼光的劇團經理，並且廣受擁戴。我在劇院的後臺門口站了好幾個下午和晚上，請人把我的名字一次次通報進去，希望見一見奧古斯丁·達利。別人告訴我他太忙，我只能見他的助手。但是我堅決不肯同意，我說我有重要的事情要和他商量，必須見到奧古斯丁·達利本人不可。最後，在一個黃昏，我終於得到了許可，見到了這位大人物的廬山真面目。他長得確實很帥，但對陌生人卻總是擺出一副凶巴巴的樣子。我有點害怕，但最終還是鼓起勇氣對他發表了一次意義非比尋常的長篇演說：

「達利先生，我要告訴您一個非常好的想法，在這個國家，恐怕也只有您才能夠理解。我發現了一種舞蹈，這是一種已經失傳了兩千年的偉大藝術。您是最偉大的舞臺藝術家，可在您的舞臺上缺少了一點東西，正是它，才讓古希臘的劇院變得輝煌無比。那就是舞蹈藝術 —— 悲劇合唱隊。缺少了它，就好比一個只有頭和身軀的人缺少了雙腿一樣。現在，我把這種舞蹈帶來給您了。我這個想法將會使我們的時代發生翻天覆地的變化。那麼我是在哪裡

021 奧古斯丁·達利（John Augustin Daly, 1838-1899），美國劇作家和劇院經理。他創作並改編了大量的劇作，代表作有《地平線》（*Horizon*）、《離婚》（*Divorce*）等。後在紐約和倫敦開設達利劇院，名噪一時。

發現它的呢？是在太平洋的波浪裡，是在內華達山脈的松濤中。我看到了年輕的美國在洛磯山峰上翩然起舞的雄姿。我們這個國家最偉大的詩人應當算是華特・惠特曼了，我發現的這種舞蹈可以和惠特曼的詩作相媲美。實際上，可以說我就是華特・惠特曼的靈魂的女兒。我想要為美利堅的兒女們創造一種表達美利堅精神的新舞蹈。我會為您的劇院帶來那種它至今還不具備的靈魂 —— 舞蹈家的靈魂。因為您知道……」這位大名鼎鼎的劇團經理有些不耐煩，想要打斷我的演講：「好好，夠了！夠了！」可我卻不管他那一套，繼續說了下去，並且提高了嗓門：「你知道，戲劇是從舞蹈開始的。人類有史以來的第一位演員其實就是舞蹈家。他載歌載舞，於是創作出了悲劇這種藝術。如果您的劇院沒有一位舞蹈家能夠懂得最初那種藝術的偉大和優美的話，您的劇院就不會出現真正意義上的舞蹈表演。」

見我這樣一個瘦小的陌生女孩竟敢用這種口氣對他喋喋不休，奧古斯丁・達利好像也不知道應該如何應付了，他只好說道：

「好吧，我要在紐約排演一齣默劇，裡面有一個小角色妳可以試試，10月1日開始排演，如果合適，我就會聘用妳。妳叫什麼名字？」

「我叫伊莎朵拉。」我答道。

「伊莎朵拉。不錯的名字。」他說，「好吧，伊莎朵拉，10月1日在紐約見。」

這簡直是一個天大的喜訊，我急忙跑回家去告訴了母親。「媽媽，終於有人賞識我啦！」我說。「大名鼎鼎的奧古斯丁・達利先生聘用我啦。我們得在10月1日之前趕到紐約。」

「好，」母親說道，「可是我們到哪去弄火車票呀？」這確實是個問題。不過我想到了一個辦法。我給舊金山的一個朋友發了一份電報：「榮膺奧古斯丁・達利先生之聘，須於10月1日抵紐約，請速匯路費百元。」奇蹟竟然真得發生了，錢很快就寄來了，隨之而來的還有我的姐姐伊莉莎白和我的哥哥奧古斯丁。他們看了電報以後深受感動，認為我們成功的機會終於到了。我們坐上了去紐約的火車，心中充滿了美好的憧憬。當時，我的想法是，這個社會一定會承認我的價值！如果當時我知道得到社會的承認需要經歷那麼多

的坎坷曲折，或許我是不會有這麼大的勇氣的。

　　米洛斯基得知將要與我分別的消息之後非常傷心。但我們發誓要永遠相愛。我還對他說，等我在紐約發了財，我們很容易就可以結婚了。這倒不是我當時對婚姻抱有什麼幻想，而是我覺得只有這樣才能讓母親高興。那時我還沒有想過為爭取自由的愛情而鬥爭 —— 為愛情而戰，不過那是後話了。

第三章

第四章

　　紐約留給我的第一印象，是它比芝加哥具有更多的美景和藝術氣息，而且我又可以高興地到海邊去玩了，這讓我感到非常愜意。在內陸城市裡我總是覺得透不過氣來。

　　我們在第六大街的一條小巷子裡找到了一家包飯的旅館，租了一間房住了下來。這裡也住著一群怪裡怪氣的人，他們與「波西米亞人」一樣，有一個共同的特點：付不起房租，隨時都有被趕出門的危險。在去達利劇院的舞臺門口報到的那天上午，我再一次見到了這位大人物。我想將我的想法再跟他說一遍，可他看上去很忙，而且一副心事重重的樣子。

　　「我們已經從巴黎請來了著名的默劇明星簡·梅，」他對我說，「如果妳能演默劇的話，倒是可以給妳一個角色試試。」

　　直到今天，我依然覺得默劇算不上藝術。因為在默劇中，人們用動作來代替語言，用動作來表達感情，感情的流露與語言沒有關係。所以，默劇既不算是舞蹈藝術，也不算是話劇藝術，它什麼都算不上，是介於兩者之間的一種沒有多大價值的東西。可是我當時卻別無選擇，只好扮演了其中的某一個角色。我把劇本帶回家研究，我認為整個作品非常愚蠢可笑，它和我的理想、抱負相比，簡直天壤之別。

　　第一次排演就讓我感到大失所望。簡·梅是個脾氣極為乖戾的小個子女人，動不動就大發雷霆。我被告知，用手指著她，代表「你」的意思；用手按著胸口，代表「愛」的意思；用手擊打自己的胸部，代表「我」的意思。在我看來，這一切真是滑稽可笑。由於心不在焉，我做得非常糟糕，簡·梅也非常生氣，她對達利先生說我並不具備什麼天分，根本不能演這樣的角色。聽到這些話的時候，我馬上就想到我們全家將要困在那家可怕的客棧

裡，任憑那個狠心的房東太太無情的擺布。我腦海裡浮現出了前幾天看到的情景——一個合唱隊的小女孩被房東扣下箱子趕到了大街上，又想到我那可憐的媽媽在芝加哥所遭受的種種痛苦。想到這裡，我的眼淚一下子奪眶而出，順著雙頰簌簌而下。我想我當時的樣子一定是非常的悽楚可憐，因為達利先生的臉色變得很溫和。他拍了拍我的肩膀，對簡·梅說道：「你看，她哭起來表情還是蠻豐富的。她一定能學會的。」

但是這種排演對我來說簡直比殉道還痛苦。他們總是讓我做一些我覺得非常粗俗、可笑的動作，而且那些動作與他們所配的音樂沒有任何關係。畢竟年輕人的適應能力很好，我最後總算是設法讓自己進入了角色。

簡·梅飾演默劇中的男丑角皮埃羅，有一場戲是我的角色向皮埃羅表達愛意。在三段不同音樂的配合下，我需要走近皮埃羅並在他的臉上親三下。在彩排時我用力大了一點，居然把自己紅色的唇膏印在了皮埃羅白色的面頰上。就在此時，皮埃羅立刻變成了惱羞成怒的簡·梅，她狠狠地搧了我一個耳光——這就是我舞臺生涯動人的開幕式！

但是，隨著排演的不斷進行，我越來越欽佩這位默劇女演員，她那非凡的演技充滿了生氣。如果不是錯誤地去選擇表演虛假做作的默劇，她完全有可能成為一名偉大的舞蹈家。可是默劇這種形式困住了她。我一直想對默劇發表如下的意見：

「妳想說話，那為什麼偏偏不說呢？為什麼要像聾啞醫院裡的病人一樣，費盡力氣地靠做動作來表達思想感情呢？」

首演之夜來臨了。我身上穿著一套法國執政時期的華麗式樣的藍色緞面禮服，頭上戴著金色的假髮和一頂大草帽。難道我孜孜不倦地想要帶給這個世界的藝術革命就這樣被終結了嗎？我完全被偽裝起來，變成了另外一個人。媽媽當時就坐在觀眾席的第一排，心裡非常地彆扭。即便在那個時候，她也沒有提出讓我回到舊金山。但是我能夠看出來，她感到非常失望。花費了那麼多的心血和努力，結果卻是如此可憐！

在排演默劇期間，我們是沒有酬金的。我們被趕出了原來那家旅館，搬到了一百八十號大街的兩間沒有傢俱的房子裡。由於沒錢坐車，我經常需要

步行到二十九號大街的奧古斯丁‧達利劇院。為了少走幾步路，我經常在土路上走，在車行道上奔跑，總而言之，我為此可以說是想盡了辦法。因為沒有錢，我連午飯都吃不上，經常是一到午飯時間，我就躲在包廂裡閉目養神。到下午就繼續餓著肚子進行排演。就這樣一直排演了六個星期，直到這出默劇上演了一個星期後，我才領到了薪水。

在紐約演出了三個星期以後，劇團又開始外出進行巡迴演出。我每週的薪水是十五美元，一半作為我的所有開支，另一半寄給媽媽作為全家人的生活費。每到一個地方，下了火車我也不敢進飯店，而是扛著行李走路去找可以包飯的便宜旅館。我一天最多只能花五十美分，所以為了找到便宜的旅館，我經常要步行幾里地，直到累得兩腿發酸。在我租住的旅館裡，有時會遇到一些很奇怪的房客。記得有一次，我租住的房間鎖不上門，那裡的男人可能是都喝醉了，他們不停地砸我的房門，想闖進我的房間。我嚇壞了，拖過一個沉重的衣櫃把門給堵上。即使如此，我也不敢上床睡覺，膽戰心驚地坐了一夜。直到現在，我也想不出還能有什麼樣的生活能夠比參加巡迴劇團時的生活更糟糕的了。

簡‧梅真是一個精力充沛的人，她要求我們每天排練一次，即便如此，也全然無法讓她感到滿意。

我總是隨身帶著幾本書，一有時間便拿出來閱讀。我每天都會給米洛斯基寫上一封長信，不過我好像並沒告訴他我當時的處境是如何艱難。

兩個月以後，我們的巡迴演出終於結束了，默劇團又回到了紐約。達利先生最大的苦惱，就是他這次巡迴演出的嘗試並沒能夠獲利，而簡‧梅也回到了巴黎。

接下來我該怎麼辦呢？我又去求見達利先生，努力想讓他對我的藝術產生興趣。但是他根本就聽不進去，對我提出的任何話題都非常冷淡。「我要派一個劇團去演《仲夏夜之夢》（*A Midsummer Night's Dream*），」他說，「如果妳喜歡的話，可以在表現仙境的場景裡面表演一段舞蹈。」

我的主張是用舞蹈來表達真實人物的思想情感，但對仙女之類的人物並

不怎麼感興趣。但我還是答應了，並建議在緹坦妮雅[022]和奧伯隆[023]出場前的那個森林場景中，由我在孟德爾頌〈詼諧曲〉（Scherzo）的伴奏下表演一段舞蹈。

在《仲夏夜之夢》演出時，我的身上穿著一件用白色薄紗做成的直筒長裙，頭上戴著金色的紗巾，背後還插著兩個亮閃閃的金色翅膀。我堅決反對掛上那兩個翅膀，因為它們看上去非常可笑。我試圖說服達利先生，即使不掛這兩個假翅膀，我一樣能夠表現出有翅膀的樣子，但他堅決不同意。那天晚上是我第一次在舞臺上單獨表演舞蹈，我覺得非常高興。終於等到了這一天，我一個人在大舞臺上為觀眾表演跳舞。我跳了，跳得很精彩，觀眾們也情不自禁地為我鼓掌叫好，我引起了轟動。當我戴著那兩個翅膀回到後臺時，本以為達利先生會高高興興地向我祝賀，沒想到他火冒三丈地對我大聲吼道：「這裡不是歌舞廳！」難道他真的聽不到觀眾的掌聲和歡呼聲嗎？第二天晚上，當我上臺跳舞時，所有的燈光突然一下子都關掉了。以後每次《仲夏夜之夢》演出時，我都是在黑暗中表演，舞臺上其他的都看不清，只能看到一個白色的若隱若現的影子。

在紐約演出了兩個星期以後，《仲夏夜之夢》也要開始巡迴演出了，我又開始了一段令人苦悶疲憊的旅程和尋找便宜客棧的日子。不過我的薪水已經漲到了每週二十五美元，就這樣，一年的時間過去了。

我的心裡非常難受。我的夢想，我的理想，我的抱負，一切都成為了泡影。在劇團沒有幾個人把我當朋友，他們都覺得我怪怪的。我常在幕後讀古羅馬詩人馬可·奧理略[024]的書。我努力用斯多葛學派的禁慾哲學來沖淡我不

022　緹坦妮雅（Titania），是英國戲劇家威廉·莎士比亞的作品《仲夏夜之夢》中登場的妖精王后（英語：Fairy Queen）。她是妖精王奧伯隆的妻子，有著美麗的外表、魔法能力以及和凡人無異的情感。在後世的奇幻創作中，緹坦妮雅亦時常以妖精王后的身份登場。

023　奧伯隆（Oberon）是歐洲民間傳說中的妖精之王（法語：Roi des fées）。他和妻子緹坦妮雅在英國戲劇家威廉·莎士比亞的作品《仲夏夜之夢》中亦有登場。他在劇中的妖精王形象，於公演後深植於歐洲人的心中，並在後世文藝創作中常被引用。

024　馬可·奧理略（Marcus Aurelius, 121-180），擁有凱撒稱號（拉丁語：Imperator Caesar）的他是羅馬帝國五賢帝時代最後一個皇帝，於161年至180年在位。有「哲學家皇帝」的美譽。馬可·奧理略是羅馬帝國最偉大的皇帝之一，同時也是著名的斯多葛派哲學家，其統治時期被認為是羅馬黃金時代的代表。他不但是一個很有智慧的君主，同時也是一個很有成就的思想家，有以希臘文寫成的關於斯多葛哲學的著作《沉思錄》（Τὰ εἰς ἑαυτόν）傳世。在整個西方文明之中，奧理略也

時產生的痛苦。不過，在那次的巡迴演出中我交到了一位朋友——一個叫莫德·溫特的女孩，她在劇中扮演緹坦妮雅皇后。莫德長得很可愛，而且很有同情心。可是她有一種怪癖，除了橘子，其他什麼都不吃。我覺得她原本是不該生活在這個世界上的。幾年以後，我聽說她因為得了惡性貧血症而死去。

　　艾達·里恩[025]是達利劇團的明星，她是一個出色的女演員，但她對地位低於自己的演員並沒有絲毫的同情心。不過在劇團時唯一讓我高興的事情卻是看她的演出。她很少跟我們的劇團去做巡迴演出，可是當我們回到紐約以後，我會經常去看她所扮演的羅瑟琳[026]、緹坦妮雅和波西亞[027]。她是這個世界上最傑出的女演員之一。但就是這樣一位偉大的藝術家，在日常生活中卻不願得到劇團中同仁的喜愛。她傲氣十足，寡言少語，好像就連跟我們打聲招呼都覺得是多餘的。有一天後臺的牆上貼上了這樣一張通知：「謹告知本劇團各位演員，無需向里恩小姐問好！」

　　果真如此，雖然我在達利劇院待了整整兩年的時間，卻從來沒有得到與里恩小姐說話的榮幸。她顯然是覺得劇團的所有配角演員根本沒有博得她注意的資格。記得有一天排練的時候，由於達利先生臨時進行了人員調配，有的演員來得晚了一點，她就衝著我們這些人指手畫腳地喊道：「唉，怎麼能讓我來等著這些無名小卒呢？」（我自然算是無名小卒之中的一員，但是卻不喜歡被別人這樣稱呼！）我不明白，像艾達·里恩這樣的藝術家，這樣迷人的一位女士，怎麼會犯下這樣的錯誤呢！我想這或許和她的年齡有關吧，那時她已經快到五十歲了。她一直受到奧古斯丁·達利的寵愛，因此她一直反對達利先生從劇團裡挑選漂亮的女孩來扮演重要角色，她或許是怕這些女孩會在兩三個星期或兩三個月內就取代她的地位。身為一名藝術家，我對她極其敬佩，那時如果我能夠得到她哪怕一丁點善意的鼓勵，我都會用一生來珍視的。可是在那兩年的時間裡，她從來都沒有用正眼看過我。相反，她用

算是一個少見的賢君。

025 艾達·里恩（Ada Rehan, 1857-1916），美國著名女演員和喜劇演員。

026 羅瑟琳（Rosalind），莎士比亞喜劇《皆大歡喜》（*As You Like It*）中的女主角。

027 波西亞（Portia），莎士比亞喜劇《威尼斯商人》（*The Merchant of Venice*）中的才貌雙全的富家女嗣。

實際行動明白地表示了她對我的鄙視。記得又一次在表演《暴風雨》(*The Tempest*) 時，米蘭達 [028] 和腓迪南 [029] 舉行婚禮，我跳舞向他們表示祝賀。在我進行表演的整個過程中，她故意扭過臉去不看我。這讓我覺得非常尷尬，幾乎就要跳不下去了。

在《仲夏夜之夢》巡迴演出的過程中，我們最後終於來到了芝加哥，我又與我的男朋友見面了，這讓我欣喜若狂。那時正好也是一個夏天，只要沒有排練，我們就會去樹林裡長時間地散步，我也進一步了解到了米洛斯基的智慧。幾個星期後，我就要回紐約了，我們已經商量好，他隨後就到紐約去跟我結婚。萬幸的是，我哥哥知道這件事以後就去了解一番，他發現米洛斯基已經在倫敦娶了妻子。我的母親嚇壞了，堅決地讓我跟他一刀兩斷。

028　米蘭達 (Miranda)，莎士比亞悲喜劇《暴風雨》中普洛斯彼羅之女。
029　腓迪南 (Ferdinand)，莎士比亞悲喜劇《暴風雨》中阿隆索之子，那不勒斯王子。

第五章

　　現在我們一家全都來到了紐約，我們想辦法在卡內基音樂廳裡弄到了一間附帶洗澡間的排練房。為了空出足夠的跳舞空間，我們只買了五張彈簧床墊，沒有安置其他任何傢俱。排練房四周的牆壁上都掛上了布幕。白天的時候，我們就把床墊豎起來，沒有床鋪；到了晚上，我們就睡在床墊上，身上只蓋著一條被子。就像在舊金山時一樣，伊莉莎白在這間排練房裡開辦她的舞蹈班。奧古斯丁加入了一家劇團，大多數時間都是到外地巡迴演出，很少在家住。雷蒙德則進入新聞界闖蕩。為了增加收入，我們把排練房按小時租給別人，用來教演說、教音樂、教唱歌等。但是由於全家只有這一間屋子，所以在租給別人使用時，我們全家人就只能出去散步了。記得我們曾經在中央公園的雪地裡不停地走來走去，以便讓身體變得暖和一點。回來的時候，我們還經常站在門口聽上一會。有一位教演講的老師總是教一首同樣的詩，其中一句是「馬貝爾，小馬貝爾，總是把臉貼在窗戶上」。這位老師總是用一種很淒涼的聲調來朗誦這首詩，但他的學生卻總是毫無生氣地慢慢重複，老師就開始大聲訓斥：「難道你體會不到詩中飽含的感情嗎？你真的一點都體會不到嗎？」

　　這期間，達利想到了一個點子，他要模仿日本藝妓的表演方式。他讓我參加了一個四人小合唱團，可是我連一個音符都不會唱！其他三個人也總是說我把她們帶得跑了調，因此我經常是裝出一副非常自然的樣子站在那裡，光是張嘴巴而不出聲。母親說在我們合唱的時候，其他三個人的表情很難看，只有我的臉依然很可愛，這真是太有意思了。

　　因為扮演藝妓這件蠢事，我和達利原本就已經很緊張的關係終於走到了破裂的終點。有一天熄燈之後，他從黑糊糊的劇場經過時，發現我正躺在一

個包廂的地板上哭。他停下來問我怎麼了，我告訴他我對劇團最近所做的這些愚蠢的事情已經無法忍受了。他說他對這種「藝妓」表演也是一樣的不太喜歡，可他必須要考慮劇團的經濟收入。接著，為了表示安慰，他開始用手撫摸我的後背，而我則變得非常氣憤。

「我有自己的才華，您既然不想讓我發揮自己的才華，為什麼又非要把我留在這裡呢？」我說。

達利有些吃驚地看了我一眼，然後「嗯」了一聲就走了。

那是我最後一次見到奧古斯丁・達利，因為幾天之後我就鼓起勇氣辭去了工作。從此以後，我開始討厭劇院。在這裡，你每天晚上都得重複那些無止境的臺詞和動作，忍受其他人那些任性的、反覆無常的變化。戲劇中對於生活的看法以及長篇大論的廢話，都讓我感到難以忍受。

離開達利以後，我回到了卡內基音樂廳[030]的排練房，那時我已經沒有多少錢了，可是我又可以穿上練功服，在母親的音樂伴奏下跳舞了。但是白天我們很少有時間能夠好好利用這間房子，可憐的母親只好經常在晚上為我整夜整夜地伴奏。

那個時候我深深地喜歡上了埃塞爾伯特・內文[031]的音樂，並根據他的〈納

030 卡內基音樂廳（Carnegie Hall），位於紐約市第七大道 881 號，第 56 大街和第 57 大街中間，占據第七大道東側。由慈善家安德魯・卡內基（Andrew Carnegie）出資建於 1890 年，是美國古典音樂與流行音樂界的標誌性建築。卡內基大廳以歷史悠久，外形美觀以及聲音效果出色而著稱。

031 埃塞爾伯特・內文（Ethelbert Nevin, 1862-1901），美國鋼琴家、作曲家。

西瑟斯[032]〉、〈歐菲莉亞[033]〉和〈水寧芙[034]〉等樂曲創作出了舞蹈。有一天，我正在排練房裡練舞，門突然被打開了，有個年輕人闖了進來，他雙眼冒火，頭髮直立，雖然看起來很年輕，可是他卻像染上了某種恐怖的致命疾病一樣向我衝了過來，嘴裡大聲喊道：「我聽說妳在用我的音樂跳舞！不行，不行！我的音樂可不是用來跳舞的音樂，不管什麼人，都不能用它來跳舞。」

我拉住他的手，把他領到一把椅子旁邊。

「請坐，」我說，「我先用你的音樂跳段舞給你看，如果你不喜歡的話，我發誓以後再也不會用它來跳舞了。」

然後我就用〈納西瑟斯〉跳了一段舞。在優美的旋律中，我彷彿看到了這樣一個場景：年輕的納西瑟斯站在小溪邊，凝視著自己在水中的倒影。他看著看著，終於愛上了自己的影子，最後他憔悴而死，化作一朵水仙花。就這樣，我按照我的理解為內文跳了一曲。最後一個音符還沒完全結束，他就從椅子上跳了起來，然後衝過來一下子抱住了我，滿含淚水的雙眼凝望著我。

「妳真是一個天使，」他說，「妳就是歌舞女神。妳跳的這些動作，正是我在創作這首樂曲時心中所想的。」

接下來，我又為他跳了〈歐菲莉亞〉和〈水寧芙〉。他的情緒變得越來越高昂，最後他乾脆主動坐到了鋼琴前面，為我即興創作了一首名為〈春

032 納西瑟斯（Narcissus），希臘神話中一個俊美而自負的少年。根據神話，納西瑟斯是河神刻菲索斯與那伊阿得斯利里俄珀之子。納西瑟斯出生後，利里俄珀向著名的預言家特伊西亞斯詢問自己兒子的命運。特伊西亞斯說，納西瑟斯只要不看到自己的臉，就能長壽。因此，儘管納西瑟斯長大後成為全希臘最俊美的男子，他卻從不知道自己長什麼樣子。納西瑟斯的美貌讓全希臘的女性為之傾倒，但他對所有前來求愛的女人都無動於衷。後來掌管赫利孔山的仙女厄科也被他的美貌迷住，陷入對他的愛情無法自拔。納西瑟斯對厄科的求愛也同樣加以拒絕，導致厄科傷心而死，只留下聲音迴盪在山谷之間。

033 歐菲莉亞（Ophelia），莎士比亞作品《哈姆雷特》（Hamlet）中的人物。劇中歐菲莉亞躺在水裡，臉色蒼白而悲涼。她的父親被自己喜愛的人哈姆雷特所殺。她怎麼能接受這個事實？於是她瘋了，整天唱著歌四處遊蕩。她編好了一個花環，正想將它掛上樹枝，還沒來得及卻已經躍落水中。莎士比亞在原文中寫道：「她的衣服四散展開，使她暫時像人魚一樣漂浮在水上，她嘴裡還斷斷續續地唱著古老的歌謠，好像一點不感覺到處境險惡，又好像她本來就是生長在水中一般。」她選擇了自殺來離開這個罪惡深重的世界。她如此平靜，仿佛知道自己正飄向無憂的淨境。

034 水寧芙（Water-Nymphs），希臘神話中次要的女神，有時也被翻譯成精靈和仙女，也會被視為妖精的一員，出沒於山林、原野、泉水、大海等地。是自然幻化的精靈，一般是美麗的少女的形象，喜歡歌舞。他們不會衰老或生病，但會死去。他們和天神結合也能生出神的不朽的後代。很多寧芙是自由的，有些寧芙會侍奉天神，如阿提密斯、戴歐尼修斯、阿波羅、荷米斯、潘。

天〉的優美舞曲——讓我遺憾終生的是，雖然他為我彈奏過很多次這首曲子，卻始終沒有將它記錄下來。內文徹底被我的舞蹈征服了，他建議我在卡內基音樂廳的小音樂廳裡舉行幾次舞蹈演出，而他則要親自為我伴奏。

內文開始親自策劃和籌備這場音樂會，從租場地到做廣告，他都親力親為。每天晚上，他還要和我一起排練。我一直覺得內文完全具備成為一個偉大作曲家的潛能。他原本可以成為美國的蕭邦，但是在殘酷的生活環境中，他不得不為了生計而四處奔波，最後他患上了嚴重的疾病，並不幸英年早逝。

我的第一場演出極為成功，接下來又演了幾場，在整個紐約引起了轟動。如果當時我們能夠現實一點，找一個好的經紀人，也許從那時開始我就可以讓自己的事業變得一帆風順了，但是當時的我們簡直就是一個無知的可憐蟲。

觀看演出的人裡面有很多上流社會的女士，演出成功之後，她們紛紛邀請我去她們位於紐約的家裡的客廳中演出。這時我根據菲茲傑拉德[035]翻譯的波斯詩人奧瑪·開儼[036]的一首詩自編了一段舞蹈，在跳舞時，有時是我的哥哥奧古斯丁，有時是我的姐姐伊莉莎白，他們為我朗讀伴奏。

夏天即將到來。阿斯特夫人[037]請我到她紐波特的別墅去跳舞。我和媽媽以及伊麗莎自三個人一起去了那裡。那時紐波特可以說是紐約最時髦的娛樂場所。阿斯特夫人在美國的地位極高，就像女王在英國一樣。人們見到她時表現得比見到英國女王陛下還要恭敬，不過我倒覺得她其實是挺平易近人的一個人。她安排我在她的草坪上跳舞，紐波特上流社會有頭有臉的人物全都來看我在草坪上表演。我至今還保留著一張那次演出的照片，德高望重的阿

035 菲茲傑拉德（Edward Fitzgerald, 1809-1883），英國詩人，因為英譯了波斯詩人奧瑪·開儼的詩集《魯拜集》（Rubaiyat）而聞名。

036 奧瑪·開儼（Omar Khayyám，1048-1131），波斯詩人、天文學家、數學家。開儼意為「天幕製造者」，他一生研究各門學問，尤精天文學。當時的蘇丹非常器重開儼，委以更改曆法的重任，1079 年所實行的新曆亞拉裡曆比蔣牟西舊曆更為精確。除無數天文圖譜以及一部代數學論文之外，開儼留下詩集《柔巴依集》（又譯《魯拜集》）。

037 阿斯特夫人（Caroline Schermerhorn Astor, 1830-1908），美國著名的社會名流，尊稱「阿斯特夫人」，阿斯特家族成員之一。因廣泛的社交圈和社會活動召集者而聞名。

斯特夫人坐在亨利·萊爾[038]的身旁，在她周圍，有范德比爾特[039]、貝爾蒙特[040]及菲什[041]等幾大家族的一大幫人。後來我還在紐波特其他幾家別墅去表演過舞蹈，可是那些太太們都很吝嗇，付給我們的報酬連路費和飯費都不夠。而且，雖然她們很喜歡我的舞蹈，並且認為我的舞蹈很優美，但卻沒有一個人能夠真正地理解。總而言之，紐波特之行讓我很失望。這些人總是自命不凡，而且為富不仁，他們根本就不懂藝術。

那時，人們覺得藝術家低人一等，只不過是高級一些的僕人罷了，但終歸還是僕人。現在這種觀念已得到了很大程度的改善，特別是在帕德雷夫斯基[042]當上波蘭共和國的總理以後。如同在加州時一樣，紐約的生活也無法讓我滿意。因此我非常希望自己能找到一個比紐約更令人感到愉快的生活環境。於是，我想到了倫敦，在那裡可以見到很多的作家和畫家，例如喬治·

038 亨利·萊爾（Henry Symes "Harry" Lehr, 1869-1929），美國鍍金時代的社會名流。

039 范德比爾特（Vanderbilts），一個原本生活在荷蘭，興起於鍍金時代的美國家族。他們的財富最早來自於由康內留斯·范德比爾特創建的航運與鐵路運輸帝國，慢慢拓展到其他諸多領域。康內留斯·范德比爾特的後代建造了諸多房產：第五大道上的豪宅，位於羅德島州紐波特的夏季別墅，著名的比特摩爾莊園以及其他多地的房產。該家族的聲望一直持續到 20 世紀中葉，當十大第五大道豪宅被拆毀，其他房產被出售或轉變成為博物館。儘管家族的衰敗和重大的財產損失，范德比爾特家族仍是歷史上第七富裕家族。

040 貝爾蒙特（Belmonts），源於德國，興起於鍍金時代的美國家族。家族創建者是奧古斯特·貝爾蒙特（August Belmont），德國出生的美國銀行家和外交家。家族涉足領域銀行業、保險業、政界和藝術領域等。

041 菲什（Fishes），源於英國的涉足美國政界的家族。家族創建人是喬納森·菲什（Jonathan Fish）。

042 帕德雷夫斯基（Ignacy Jan Paderewski, 1860-1941），波蘭鋼琴家、作曲家、政治家、外交家，是 19 世紀末 20 世紀初傑出的世界級鋼琴大師之一，1919 年曾出任波蘭總理，並兼任外交部長。

梅瑞狄斯[043]、亨利・詹姆斯[044]、沃茨[045]、斯溫伯恩[046]、伯恩 - 瓊斯[047]、惠斯勒[048]……這是些多麼神奇的名字呀。說實話，在紐約的那段日子，我沒有找到一個能夠對我的理想表示理解和支持的人。

這時，伊莉莎白開辦的舞蹈學校裡的學生變得越來越多，於是我們就從卡內基音樂廳的排練房搬到了溫莎旅館一樓的兩個大房間裡，這裡每個星期的房租是九十美元。不久我們就發現，舞蹈班的學費根本不夠支付房租和其他開支，雖然我們表面看來很成功，但實際上我們的銀行帳戶上已經出現了赤字。溫莎旅館裡氣氛沉悶，我們住在那裡感受不到絲毫的快樂，卻要支付那麼多錢。一天晚上，我和姐姐坐在火爐旁，籌劃著從哪裡去弄些錢來支付這些費用。我突然脫口而出：「只有一個辦法能救我們，就是旅館突然失火被燒掉！」旅館的三樓住著一位老太太，她的房間裡全是古舊的傢俱和名畫。這個老太太有個習慣，每天早上八點鐘準時到樓下餐廳吃早餐。我們決定第二天見到她時由我開口向她借錢。第二天當我向她提出借錢時，正好趕上老太太心情不好，她不但拒絕借錢給我，還不停地向我抱怨旅館的咖啡不好。

043 喬治・梅瑞狄斯 (George Meredith, 1828-1909)，英國維多利亞時代詩人、小說家。他的詩歌多取材現實和個人經歷，真誠地表達著自己的悲傷與快樂；他的小說如《比尤坎普的職業》(*Beauchamp's Career*)、《利己主義者》(*The Egoist*) 和《十字路口的戴安娜》(*Diana Of The Crossroads*) 以其結構嚴密，人物形象鮮明，對話精彩獲得了評論家和讀者的一致歡迎；他對喜劇創作的論文是喜劇理論上的重要文獻；他作為審稿人給年輕作家的建議和對他們作品的評論影響了很多作家。

044 亨利・詹姆斯 (Henry James, 1843-1916)，英國以及美國的作家。他出身於紐約的上層知識分子家庭，父親老亨利・詹姆斯是著名學者，兄長威廉・詹姆斯是知名的哲學家和心理學家。詹姆斯本人長期旅居歐洲，對 19 世紀末美國和歐洲的上層生活有細緻入微的觀察。代表作：《一位女士的畫像》(*The Portrait of a Lady*)、《華盛頓廣場》(*Washington Square*)、《大使》(*The Ambassadors*) 等。

045 沃茨 (George Frederic Watts, 1817-1904)，英國維多利亞時代畫家、雕刻家。

046 斯溫伯恩 (Algernon Charles Swinburne, 1837-1909)，英國詩人、劇作家、小說家和文藝批評家。代表作：《亞特蘭妲在卡利敦》(*Atalanta in Calydon*) 等。

047 伯恩 – 瓊斯 (Sir Edward Coley Burne-Jones, 1st Baronet ARA, 1833-1898)，英國藝術家和設計師，與前拉斐爾派有密切聯絡。他是威廉・莫里斯的朋友，創作過包括彩色玻璃在內的許多裝飾藝術品。他的早期畫風則受羅塞提影響，1860 年代開始形成自己的風格，繪製了包括〈梅林的誘惑〉(*The Beguiling of Merlin*) 在內的一系列名作。

048 惠斯勒 (James McNeill Whistler, 1834-1903)，著名印象派畫家，父親是美國工程師，全家曾居於聖彼得堡。惠斯勒曾入讀西點軍校，之後自選畫家為職業。惠斯勒出生於麻州，21 歲時懷著成為藝術家的雄心前往巴黎。他在倫敦建立起事業，從此未曾返回故鄉。多年後，他成為 19 世紀美術史上最前衛的畫家之一。身為一名旅居者，惠斯勒沒有受到為道德而藝術的美國趨勢的影響。相反，他甚至追求唯美主義，即「為藝術而藝術」(art for art's sake)，這種理論認為美感應當是藝術追求的唯一目標。

「我在這家旅館已經住了好多年了，」她說，「如果他們不給我提供好咖啡的話，我就離開這裡。」

當天下午，她就真的離開這裡了，整座旅館突然著了火，變成了一片廢墟，她也被大火燒成了焦炭。伊莉莎白表現得非常鎮定，她勇敢地救出了舞蹈學校的所有學生，帶著她們手牽著手安全地逃離了旅館。可是我們的東西卻因為來不及搶救全都被燒毀了，其中有我們家非常珍視的全家福畫像。我們在同一條街上的白金漢旅館暫時安頓了下來。幾天以後，我們就和剛到紐約時一樣了，變得身無分文。「這就是天意，」我說，「我們一定要去倫敦。」

第五章

第六章

　　在紐約經歷了種種劫難之後，我們真的已經到了山窮水盡的地步，因此我打算到倫敦去。溫莎旅館的一場大火又把我們所有的行李都燒掉了，我們窮得連件換洗的衣服都沒有。受僱於達利劇院，在紐波特為紐約上流社會表演舞蹈，這些經歷使我陷入了希望幻滅後的痛苦中。如果這就是美國對我所付出的辛勤努力做出的答覆，我想，面對如此冷漠的觀眾，我也沒必要再去敲響那扇緊閉的大門了。當時我最強烈的願望就是去倫敦。

　　現在，家裡只剩下四個人了 —— 奧古斯丁有一次跟隨一個小劇團到外地巡迴演出，扮演羅密歐的他愛上了扮演茱麗葉的一個十六歲的女孩。有一天，他回到家裡宣布了他的婚事。這件事情被大家認為是對家庭的背叛。我至今也不明白，母親究竟為什麼在知道這件事以後就變得非常惱火 —— 就像父親第一次到我們家時一樣，她走進了另一個房間，「咿當」一聲關上了門。伊莉莎白沉默不語，保持中立的立場，雷蒙德則歇斯底里地大聲喊叫起來。我是唯一一個對奧古斯丁懷有同情心的，我對他說，我願意跟他一起去看他的太太。他把我帶到了一條小巷中的一座陳舊的公寓裡，爬了五層樓梯，進入一個房間，最後見到了他的茱麗葉。她長得非常漂亮，但是身體很虛弱，看起來像是生了病。奧古斯丁告訴我，她已經懷孕了。因此，在我們去倫敦的計畫中，自然就不再將奧古斯丁列出其中。家人也將他當作旅途中掉隊的人，他失去了和我們一起去追求遠大前程的資格。

　　現在，我們又像初夏時一樣住進了卡內基音樂廳那間四壁徒立的排練房，而且變得身無分文。那時我突然想到一個好主意，就是去找紐波特那些曾經看過我跳舞的闊太太們，請求她們資助我們前往倫敦的費用。我首先拜訪了住在五十九號大街的一位夫人，她家的樓房就像宮殿一樣雄偉，俯視著

整座中央公園。我把溫莎旅館失火以及我們的家當全部被毀的事情告訴了她，並告訴她在紐約我無法得到足夠的理解，而且確信能夠在倫敦獲得社會的認可。

最後，她走到書桌旁邊，拿起筆簽了一張支票，疊好之後交給了我。我眼含熱淚向她致謝並告別，滿懷感激之情離開了她的家，可是當我走到第五大街時才發現，這張支票上只有五十美元，這根本不夠我們一家人去倫敦的旅費。

接著，我又去找了另外一位百萬富翁的妻子，她住在第五大街的盡頭，我從第五十九號大街走了整整五十個街區才走到她們家的豪宅。在那裡，有個老太太接待了我，她的態度更加冷淡，她甚至指責我的請求屬於非分之想，還向我解釋說如果我當初學的是芭蕾舞，她對我的請求就會有不一樣的看法，她說有一位她認識的芭蕾舞演員就透過跳舞發了大財！這時，我由於又著急又疲勞，竟突然一下子暈倒了。當時已經下午四點多鐘，而我卻還沒有吃午飯。那位太太見我這副樣子，也許感到有些擔心，便叫來一位威嚴的男管家，給我拿了一杯可可和一些烤麵包。我的眼淚撲簌簌地掉進杯子裡，掉在麵包上，但是我還是極力地向這位太太闡述倫敦之行對我們一家人的重要性。

「將來我一定會名揚天下，」我對她說道，「您也會因為慧眼識才，賞識一位美國的舞蹈天才而備受讚譽。」

最後，這位擁有六千萬身家的貴婦人也送了我一張支票 —— 同樣也是五十美元！最後她還沒忘了再加上一句：

「妳賺了錢後可別忘了還錢。」

等我有了錢，可以把錢送給窮人，但絕不會把錢還給她。

就這樣，當我遊說了紐約很多百萬富翁的太太之後，我們終於湊夠了三百美元，這筆錢夠我們支付去倫敦的路費了。但如果想要在到了倫敦之後還剩下一點錢的話，這筆錢就不夠買普通的二等艙船票了。

雷蒙德想到了一個好主意，他到各個碼頭去打聽。最後終於找到了一艘

開往赫爾[049]的運牛船。船長被雷蒙德的話打動了，雖然不合乎船上的規定，但他還是同意我們上了他的船。就這樣，在一天早晨，我們只帶了幾個隨身的包就上船了，因為我們的箱子已經在溫莎旅館的那場大火中被燒掉了。

我相信這次航行讓雷蒙德變成了一個素食者。船上裝著二三百頭牛，都是從美國中西部的平原上買來運到倫敦去的，它們亂哄哄地擠在貨艙裡，一天到晚用牛角互相碰撞著，不時地發出令人傷心的哀號，這情景讓我們覺得特別難受。

後來，每當我坐在大型客輪豪華的艙室裡時，我時常想起這次乘坐運牛船的航行，想起我們那時那種難以抑制的喜悅，我真不知道長時間舒適豪華的生活會不會讓人變得神經衰弱。當時我們的伙食很差，主要食物是鹹牛肉，喝的是有稻草味的茶，另外床鋪很硬，船艙很小。可儘管如此，在去赫爾的這兩個星期的旅途中，我們還是都很高興。乘坐這樣的船出行，我們都不好意思用真實姓名來登記，因此我們簽的是外祖母的姓 —— 奧爾戈曼，我改名叫做瑪琪·奧爾戈曼。

船上的大副是個愛爾蘭人，我曾和他在船上的瞭望塔上一起度過了好幾個迷人的月夜。他經常對我說：「瑪琪·奧爾戈曼，如果妳願意的話，我會成為妳的好丈夫的。」好心的船長有時候會在晚上拿出一瓶威士忌，再配上點檸檬，給我們做香甜的熱飲料喝。儘管在船上的生活很艱苦，可我們在一起過得非常愉快，只有貨艙裡的牛發出的呻吟和哀鳴讓我們心情壓抑。不知道現在他們是否還用這種野蠻的方式來運牛。

5月的一個早晨，「奧爾戈曼」一家終於在赫爾登岸，乘了幾小時的火車後，我們到達了倫敦，然後又變成「鄧肯」一家。我記得好像是透過《泰晤士報》上的一則廣告，讓我們在大理石拱門附近找到了一家小旅館。到倫敦的頭幾天，我們每天都坐著很便宜的公共馬車到處閒逛，滿懷欣喜，覺得周圍的一切都是那樣的賞心悅目，甚至完全忘記了我們已經沒有多少錢了。我們喜歡上了觀光遊覽，往往花上幾小時去西敏大教堂、大英博物館、南肯辛

049 赫爾（Hull），是英國英格蘭約克郡 - 亨伯區域東約克郡的單一管理區、城市，以南 250 公里達英國首都倫敦，以西北 13 公里達東約克郡行政總部貝弗利（Beverley）。

第六章

頓博物館、倫敦塔；我們還參觀了英國國立植物園、里奇蒙公園和漢普敦宮等名勝。回到住處時，我們又興奮又疲勞，就像是有個美國的富爸爸不斷地寄錢給我們供我們遊玩一樣。就這樣過了幾個星期，直到有一天女房東氣衝衝地向我們催要房租時，我們才從旅遊的夢中驚醒。

　　有一天，我們在國家美術館聽了一場名為「柯勒喬[050] 筆下的維納斯和阿多尼斯」的非常有趣的演講，回到家時看到房東太太當著我們的面「砰」的一聲把門關上了，我們僅有的一點行李也被扣在了裡面，我們只能在門外的臺階上站著。大家翻遍了各自的口袋，只找出了大約六先令的錢。大家只好再次步行回到了大理石拱門和肯辛頓花園，在那的一條長椅子上坐了下來，思考著下一步應該怎麼辦。

050　柯勒喬（Antonio Allegri da Correggio, 1489-1534），義大利畫家。他是文藝復興時期帕爾馬畫派的創始人，並且創作了一些十六世紀最蓬勃有力和奢華的畫作。他的畫風醞釀了巴洛克藝術，而其優美的風格又影響了十八世紀的法國。

第七章

　　如果我們能夠看到一部講述自己過往經歷的影片，我們肯定會對其中的某些場面感到驚訝：「我怎麼會是這個樣子！」當然，我至今仍然記得我們一家四口在倫敦街頭流浪的情形，就像查理·狄更斯小說裡所寫的人物那樣，但是現在我卻很難相信那是真實存在過的事情。像我們這樣的年輕人在經歷了一系列的災難仍然保持樂觀向上的態度，這還可以理解；但我那可憐的媽媽在之前已經遭受了無數的磨難，人也老了，可她那時卻跟我們一樣，對困難視若等閒，現在想起來，真是讓人覺得難以置信。

　　徘徊在倫敦的街頭，我們身無分文，沒有一個朋友，也找不到可以過夜的地方。我們試著找了兩三家旅館，但由於我們沒有行李，他們全都堅持讓我們預付押金才能入住。我們又試了兩三家提供寄宿的房屋，所有的女房東也都同樣表現出一副鐵石心腸。最後，我們只好打算在格林公園的長椅子上將就一下，然而沒過多久就來了一個警察，他惡狠狠地讓我們趕快滾開。

　　就這樣，整整三天三夜過去了，我們只能以廉價的小麵包果腹，即便如此，我們依然會去大英博物館打發時光，由此可見我們的生命力有多麼頑強。記得我在讀德國作家約翰·溫克爾曼[051]的《雅典之旅》的英譯本時，就完全沉浸其中，反而忘記了我們的艱難處境。最後我哭了，但並不是為我們的不幸遭遇哭，而是為溫克爾曼在經過偉大的探險活動歸來後卻不幸身亡而哭泣。

　　第四天黎明，我終於下定決心要行動起來。我讓媽媽、雷蒙德和伊莉莎白一聲不吭地跟在我身後，然後四個人大模大樣地走進了倫敦一家最豪華的

051 約翰·溫克爾曼（Johann Joachim Winckelmann, 1717-1768），生於布蘭登堡地區的施滕達爾，在哈布斯堡王朝的的里雅斯特逝世，德國考古學家、藝術學家、作家。

第七章

飯店，我告訴那個睡得迷迷糊糊的夜班侍者，我們剛下火車，行李隨後就會從利物浦運過來，先給我們安排一個房間，然後把早飯給我們送到房間裡，早餐要有咖啡、蕎麥蛋糕和以及其他一些美國式佳餚。

那天，我們在舒適的床上睡了一整天，還不時地給樓下的侍者打電話，責問他為什麼我們的行李還沒有送到。

「如果不換一身衣服的話，我們根本無法外出。」我說。那天晚上，我們又在房間裡吃了晚飯。

第二天一早，我估計再裝下去就要露餡，於是便帶著媽媽、雷蒙德和伊莉莎白大模大樣地走出了飯店，跟進來時一樣，只不過沒有驚動夜班侍者。

到了大街上，我們精神大振，覺得又有精力來面對這個世界了。那天早上，我們溜達到了切爾西，在一個老教堂的墓地裡坐了下來。這時，我看到地上放著張報紙，便拾了起來，我的目光落在了一篇文章上，文章說某位太太在格羅夫納廣場 [052] 買了一座房子，要在那大宴賓客。在紐約的時候，我曾經在這位太太家裡跳過舞，於是我突然有了一個主意。

「你們在這裡等著。」我對他們說。

午飯前，我一個人趕到了格羅夫納廣場，找到了那位太太的房子。她當時正好在家，並且非常熱情地接待了我。我對她說，目前我正給倫敦很多富人跳舞。

「太好了，星期五晚上我要舉行一場宴會，」她說，「飯後妳能到我這裡來跳幾段嗎？」

我當然求之不得，但我同時也委婉地暗示她，如果要我按時前來表演，必須要預付一筆錢。她是個非常通情達理的人，馬上就開了一張十英鎊的支票，我拿著支票直接趕往切爾西的墓地，到達那裡後才發現雷蒙德正在發表演說，大談柏拉圖的靈魂觀。

「星期五的晚上我要到格羅夫納廣場一位夫人的家裡表演舞蹈，王太子威爾斯親王也可能會到場。我們就要發財了！」我讓他們看了支票。

052 格羅夫納廣場（Grosvenor Square），是英國倫敦的一個花園廣場，位於奢華的梅費爾區。這是西敏公爵梅費爾產業的的核心，得名於其姓氏「格羅夫納」。

雷蒙德說：「我們得用這筆錢來租一間排練房，並預付一個月的租金，絕不能再去忍受那些卑俗的房東太太的侮辱了。」

我們在切爾西的國王路附近租了一小間房子，當天晚上我們就睡在了那裡。沒有床鋪，我們就睡在地板上，但又有了像藝術家那樣生活的感覺了。大家都贊成雷蒙德的主張，再也不能住寄宿旅館那種粗俗的地方了。

預付完排練房的房租，還剩下了一點錢，我們就用來買了些罐頭食品以備不時之需。我又在自由商店裡買了幾尺薄紗，到了星期五晚上，我就披著薄紗出現在了那位太太的宴會上。我先是跳了一曲內文的〈納西瑟斯〉，在這個節目中我扮演一個纖弱的少年，因為當時我特別瘦，正好可以把主角迷戀水中倒影的情景完美地展現出來。接著，我又跳了內文的〈歐菲莉亞〉。這時我聽到有人小聲說道：「這個孩子怎麼表達得這麼悲慘？」在晚會結束時，我又跳了孟德爾頌的〈春之歌〉。

母親為我伴奏，伊莉莎白在一旁朗誦了幾首安德魯·朗格[053]翻譯的古希臘詩人忒奧克里托斯[054]的詩，雷蒙德則簡單地闡述了舞蹈對人類及未來可能產生的影響。對那些衣食無憂的聽眾來說，後面這種觀點有些超出他們的理解能力，但是雷蒙德也很成功，女主人覺得很高興。

這是一場典型的英國上流社會的聚會，沒有人對我這個穿淺口便鞋、著透明紗衣的跳舞的少女有什麼意見，但很多年後我這一身簡單的穿著卻讓德國人議論紛紛。英國是個非常有教養的國家，甚至沒有一個人會評論我那別具一格的裝束，當然，也沒有人談論我那具有獨樹一幟風格的舞蹈。大家只是說「太美了」、「好極了」、「非常感謝」以及其他諸如此類的話，而且僅限於此。

不過，從那場晚會開始，我不斷地收到邀請，請我到一些名人家裡去跳

053 安德魯·朗格（Andrew Lang, 1844-1912），蘇格蘭著名詩人、小說作家及文學評論家。其對人類學亦有所貢獻。安德魯·朗格在當代最為人熟知的是其對民間故事及童話的收集。

054 忒奧克里托斯（Theocritus, 約西元前 310- 西元前 250），古希臘著名詩人、學者。西方田園詩派的創始人。早年在亞歷山大學習，後返回西西里島生活。一生從事詩歌創造，最為出名的成就還是田園詩歌的創作。在此之前的所謂的田園詩歌只是一種與音樂結合起來的民間創作，而忒奧克里托斯則將它徹底轉化為一種純文學體裁。在他之後，田園詩派得到了巨大的發展，並逐漸成為歐洲文學中的主流體裁。

舞。前一天我可能還在皇親貴族家裡或是勞瑟太太的花園裡表演，第二天就可能連飯都吃不上。因為有的時候我可以拿到酬金，但更多的時候他們卻連一個便士都不給我。女主人們總是對我說：「妳會在某某公爵夫人或是某某伯爵夫人面前跳舞。很多的名人顯貴都會去看妳跳舞，妳會在倫敦變得大紅大紫的。」

記得有一天，我在一次慈善募捐活動上連續跳了四小時的舞，所得到的報酬只是一位有地位的女士親手為我倒了一杯茶，並且給我拿了一些草莓吃，可由於當時我已經好幾天沒有吃東西了，正生著病，草莓和奶油吃下去之後反而讓我變得更加難受了。就在這時，另一位夫人拎著一大袋金幣說：「看，妳為我們『盲女之家』募集到了這麼多錢！」

我和母親都是愛面子的人，實在是沒有勇氣對這些人說，她們的做法對我們而言是一種前所未有的殘酷傷害。恰恰相反，為了裝出一副發跡的樣子，我們甚至連必需的食物都捨不得吃，只是為了省下錢來買幾件像樣的衣服。

我們在排練房裡添置了幾張輕便的單人床並且租了一架鋼琴，但是大部分時間我們都是在大英博物館裡度過的。雷蒙德把那裡所有的希臘花瓶和浮雕都用素描畫了出來，而我則想用舞蹈和音樂來表現花瓶和浮雕上的人物造型，不管什麼音樂，只要符合舞蹈節拍，與酒神祭祀群舞的甩頭動作和牧人揮舞手杖的動作相一致就行。我們每天都要在大英博物館待上幾個小時，午飯只能吃便宜的麵包和牛奶咖啡。

倫敦的美麗簡直讓我們著迷。在美國尋覓不到的各種文化和建築的美，可以在倫敦盡情地欣賞。

離開紐約之前，我已經有一年的時間沒有見過米洛斯基了。有一天，我收到了一位芝加哥的朋友的來信，說米洛斯基自願參加了對西班牙的戰爭，他隨軍在佛羅里達宿營時因為傷寒病死去了。這封信對我來說是個巨大的打擊，我甚至無法相信這是真的。一天下午，我到庫珀學院查閱了舊報紙的合訂本，在一份用很小的鉛字印刷而成的死者名單中，我找到了米洛斯基的名字。

芝加哥那封來信把米洛斯基的妻子在倫敦的地址也告訴了我，於是有一天我僱了一輛雙輪座馬車，去了米洛斯基太太的家。她的家離城區很遠，在漢默史密斯 [055] 的某個地方。當時我多少還受到了美國清教徒的影響，覺得伊萬·米洛斯基竟然在倫敦留下了一個妻子，這件事他從來沒有向我提起過，因此我在去看她時誰也沒有告訴。我把地址告訴了馬車夫之後就上了車。不知道走了幾英里的路，我想幾乎已經到了倫敦的郊區。那裡全是一排排的灰色小房子，樣子非常相似，前門灰暗沉悶，不過每棟房子的標記圖卻都樣式各異，引人注目，什麼舍伍德別墅、葛蘭宅院，還有埃爾斯米·恩尼斯摩爾及其他一些完全不相符的名字，最後我找到了斯特拉府第。我按響門鈴，開門的是——個滿臉陰鬱的女僕人。我向她說我想見見米洛斯基太太，她就帶著我進入了悶熱的客廳。那天我穿了一件斯堪地那維亞式的白色細布連衣裙，腰上綁了一條藍色彩帶，頭上戴著一頂大草帽，捲曲的頭髮隨意地披在肩上。

　　我聽到樓上響起了腳步聲，有人用尖細而又清晰的聲音說道：「好了，女孩們，靜一靜，靜一靜。」原來斯特拉府第是一座女子學校。雖然米洛斯基已經不在人世，但是當時我的心情非常複雜，我既感到害怕又有些嫉妒，就在此時，一個女人進入了客廳。我平生從未見過如此矮小的人。她身高不足四英尺，而且非常瘦弱，頭髮灰白稀疏，不過一雙灰色的眼睛很有神，她的臉型很小，雙唇薄而蒼白。她非常熱情地招待我，我則向她解釋了我是什麼人。

　　「我知道妳，知道，」她說，「妳是伊莎朵拉，伊萬在很多封寫給我的信裡都提起過妳。」

　　「很遺憾，」我囁嚅著說，「他從來沒向我談起妳。」

　　「是的，」她說，「他不會這樣做的，我原本打算到美國去找他的，可是現在……他走了。」

　　她說這些話時的語氣讓我一下子就哭了出來，然後她也哭了。就這樣，

055 漢默史密斯（Hammersmith），是英國英格蘭大倫敦漢默史密斯和富勒姆區的自治市，位於泰晤士河的北岸。漢默史密斯是倫敦的一大波蘭人聚居地。

我們好像變成了相交多年的老朋友。

　　她帶著我到了她在樓上的房間，牆上掛滿了伊萬‧米洛斯基的照片。其中有一張是他年輕時的照片，顯得英俊瀟灑、剛健有力。有一張相片是他身著戎裝照的，已經被她用黑紗圍了起來。她把他們的生活經歷告訴了我——他怎樣去美國尋找機會，以及由於沒有足夠的路費而沒能兩人同去。

　　「我真是應該和他一起去的。」她說，「他總是寫信告訴我，過不了多久就會有錢，這樣就可以讓我去美國。」

　　可是，一年年過去了，她仍在女子學校當老師，頭髮都等白了，可伊萬卻始終沒有給她寄來去美國的路費。

　　拿這位耐心的小老太太（在我看來她已經很老了）的命運與我大膽的冒險旅程相比，我覺得有點不可思議。既然是伊萬的太太，她要想去美國的話為什麼不去呢？就算坐貨倉去也可以啊！我始終不明白，一個人想做一件事的時候為什麼不馬上去做呢？因為如果我想做什麼事的話，絕不會猶豫不決。雖然這經常會給我帶來災難和不幸，但至少我從中得到了一種滿足感。這個可憐而有耐心的小女人怎能年復一年地等著一個男人——自己的丈夫——來請她去美國呢？

　　我坐在房間裡，看著四面牆上掛滿的伊萬相片，她緊緊抓著我的手不停地跟我談論著伊萬，不知不覺天已經黑了下來。

　　她希望我以後再去看她，我則說讓她去找我們，她說自己抽不出時間，她一大早便要開始工作，教孩子們做練習和批改作業直到深夜。

　　由於我已經把馬車打發走了，所以只能乘坐公共馬車回家。半路上，想起苦命的伊萬‧米洛斯基和他那瘦小可憐的太太，我忍不住哭了，但同時我也很奇怪地由於覺得自己具有追求理想的堅強個性而欣喜，對於那些生活中的弱者和消極等待的人則有一種鄙視的態度。這也許就是容易走極端的年輕人的殘酷吧。

　　以前，我都是把米洛斯基的照片和信件放在枕頭下面睡覺的，但從那天以後，我就把它們放到箱子裡的一個袋子裡。

　　當我們在切爾西的排練房第一個月租期滿後，天氣已經變得非常炎熱

了，於是我們就在肯辛頓租了另外一間帶傢俱的排練房。在那裡我有了一架鋼琴，工作空間也變大了一些。可是到了 7 月底和 8 月之後，倫敦的社交季節便結束了，我們手頭並沒有多少錢。整個 8 月，我們都是在肯辛頓博物館和大英博物館度過的。我們經常在大英博物館閉館後，步行回到位於肯辛頓的排練房。

有一天晚上，讓我感到非常驚訝的是，米洛斯基太太來了，她邀請我去吃飯。她表現得非常興奮 —— 這次外出對她來講可真是一件大事，她甚至點了一瓶勃根地葡萄酒。她不停地問我伊萬在芝加哥時是什麼樣子，都說過什麼話。我便告訴她伊萬有多麼喜歡在樹林裡採集黃菊花；還說有一天我怎樣看到陽光照在他的紅鬍子上，照在他抱著的一捧黃菊花上；我還告訴她，我總是將他與這種黃菊花連繫在一起。聽完這些事以後，她哭了，我也陪著一起落淚。我們又喝了一瓶勃根地酒，讓自己完全沉醉在了對米洛斯基的回憶中。最後，她換乘了好幾趟馬車，才回到了斯特拉府第的家。

進入 9 月，伊莉莎白決定回美國賺些錢。因為她一直和我們在紐約時所教的學生的母親們有聯絡，其中一位寄給她一張支票，足夠讓她買回到紐約的船票。

「如果我賺了錢，就可以寄一些來給你們。」她說，「妳很快就能名利雙收，到那時我再過來與你們團聚。」

記得我們去位於肯辛頓大街上的一家商店買了一件暖和的旅行外套給她，最後送她上了回美國的輪船。剩下的三個人回到了排練房，那之後的好多天，我們都感到很失落。

溫柔活潑的伊莉莎白走了，寒冷陰鬱的 10 月來了。我們第一次見識了倫敦的霧天。每天喝廉價的羹湯可能讓我們患上了貧血症，連大英博物館都失去了吸引力。很長一段時間裡，我們甚至都不敢外出，只能整天裹著毯子坐在排練房裡，在用硬紙板製成的簡易棋盤上下跳棋。

就像回首以往精神高漲時的歡快心情會讓我覺得非常吃驚一樣，回首這段精神異常委靡不振的日子，也讓我驚訝異常。事實上，有時候我們早上連起床的勇氣都沒有，經常在床上一睡就是一天。

第七章

後來，我們收到了伊莉莎白的來信和匯款。她已經到了紐約，臨時住在第五大街的白金漢旅館，並且開辦了一個舞蹈學習班，日子過得還不錯。這個消息讓我們的精神為之一振。恰好這時排練房的租期又滿了，我們便在肯辛頓廣場租了一間帶傢俱的小房子，這樣我們到廣場花園去就方便多了。

在一個深秋的暖和的晚上，我和雷蒙德正在花園裡跳舞，有一位頭戴大黑帽的美豔絕倫的女士突然找到了我們，她問道：「你們究竟是從哪來的？」

「不是從哪來的，」我答道，「是從天上下來的。」

「好吧，」她說，「不管你們是從地上來的還是從天上來的，你們都非常可愛，想不想到我家裡去玩玩？」

我們跟著她來到了肯星頓廣場附近她十分漂亮的家裡，牆上掛著伯恩－瓊斯、羅塞提[056]和威廉·莫里斯[057]等著名畫家為她畫的很多逼真而漂亮的畫像。

她就是派翠克·坎貝爾夫人[058]。她坐下來為我們彈鋼琴，唱古老的英國歌曲，接下來又為我們背誦詩歌，最後我為她跳舞。她非常美麗，有一頭濃密的黑髮，眼睛又黑又大，皮膚如同凝脂一樣嬌嫩細膩，還有一副女神才能擁有的美妙歌喉。

很快，我們就喜歡上了這位夫人。透過這次見面，毫無疑問，她把我們從憂鬱和沮喪的情緒中解救了出來，也成了我生命中的一個重要的轉振點。坎貝爾夫人非常欣賞我的舞蹈，她寫了一封信，把我介紹給了喬治·溫德姆夫人[059]。她對我們說，當她還是個孩子時，第一次演出就是在溫德姆夫人家裡，當時她背誦了一段茱麗葉的臺詞。溫德姆夫人非常熱情地接待了我，那也是我第一次在暖烘烘的壁爐前喝英式下午茶。

056 羅塞提（Dante Gabriel Rossetti, 1828-1882），英國畫家、詩人、插圖畫家和翻譯家，是前拉斐爾派的創始人之一。

057 威廉·莫里斯（William Morris, 1834-1896），英國藝術與工藝美術運動的領導人之一。世界知名的傢俱、壁紙花樣和布料花紋的設計者兼畫家。他同時是一位小說家和詩人，也是英國社會主義運動的早起發起者之一。

058 派翠克·坎貝爾夫人（Mrs Patrick Campbell, 1865-1940），英國女演員，最初是演戲劇，68 歲時開始演電影。

059 喬治·溫德姆夫人（Mrs George Wyndham, 1855-1929），英國著名政治家、保守黨政要喬治·溫德姆的妻子。

爐火非常旺，食物是奶油麵包和三明治，還有香氣誘人的濃茶。屋子外面是一片濃重的黃色霧氣，屋裡是一種優雅閒適的氣氛，這一切都讓倫敦變得更加可愛。如果說以前的我已經被倫敦吸引，那麼此時此刻的我已經深深地愛上了它。溫德姆夫人的房子裡真的具有一股魔力，那裡既安全、舒適，又從容、優雅，充滿了文化的氣息。在那裡我如魚得水，有一種從容自在的感覺。還有那間漂亮的書房，也讓我非常著迷。

在溫德姆夫人家裡，我第一次見識到了氣質優雅的英國僕人所具有的風度，他們的神態穩重高貴，行為莊重大方，他們為自己能夠為「高尚的家庭」服務而感到驕傲，不像美國僕人那樣總是對自己的身分感到自卑，一心想著往上流社會爬。這些英國僕人世代為僕，他們的後代也樂於步祖輩、父輩的後塵，這樣也能讓社會生活變得平靜而安定。

一天晚上，溫德姆夫人安排我在她家的客廳裡跳舞，倫敦著名的文學家和藝術家幾乎全都到場。在那裡，我遇到了一個對我的一生產生了巨大影響的男人。當時他大約有五十歲，在我見過的男人中，他最英俊。他的額頭突出，雙眼深邃有神，有一個希臘式的鼻梁，雙唇溫柔優美，身材修長，後背微弓，中分的灰白頭髮自然地覆蓋在了耳朵上，臉上的表情讓人覺得格外溫馨。這個人就是畫家查爾斯·哈雷[060]——一位著名鋼琴家的兒子。這真是一件怪事，此前我遇到了很多向我示愛的年輕人，但沒有一個能讓我動心，實際上我甚至都沒有注意到他們的存在，但我卻突然對這個五十歲的男人產生了熾烈的情感。

他曾經是瑪麗·安德森[061]年輕時的知己，他邀請我到他的工作室去喝茶，並且讓我看了安德森在扮演《科利奧蘭納斯》[062]中的維吉利亞時所穿的戲服，他一直將它當成一件神聖的紀念品來珍藏。這次訪問以後，我們的友情變得越來越深，幾乎每個下午我都會往他那裡跑。他告訴了我關於伯恩－瓊斯的

060 查爾斯·哈雷（Charles Edward Hallé, 1846-1914），英國畫家、畫廊經理。是英國著名鋼琴家查爾斯·哈雷爵士之子。

061 瑪麗·安德森（Mary Anderson, 1859-1940），美國舞臺劇女演員。

062 《科利奧蘭納斯》（Coriolanus），是莎士比亞撰寫的一部歷史悲劇，一般認為是寫於 1605 年至 1608 年之間，講述羅馬共和國的英雄科利奧蘭納斯，因脾氣暴躁，被逐出羅馬的故事。

很多事情，他曾經與哈雷是親密的朋友；還有羅塞提、威廉·莫里斯以及整個前拉斐爾派的很多人和事。另外，我們還談到了長期僑居英國的美國畫家惠斯勒以及被譽為「桂冠詩人」的丁尼生，所有這些人他都很熟悉。在他的工作室，我度過了很多難忘的時光，我對那些大師們的藝術成就的了解，大都來自這位討人喜愛的藝術家。

那時，查爾斯·哈雷擔任新美術館的館長，那裡展出著所有當代畫家的作品。那是一座精緻迷人的小美術館，美術館的中央是一座帶噴泉的大廳。查爾斯·哈雷建議我去那表演舞蹈表演，同時還把我介紹給了他的朋友們，其中包括畫家威廉·里奇蒙爵士[063]、學者安德魯·朗格先生以及作曲家休伯特·帕里爵士[064]。他們答應要做一次演講，由威廉·里奇蒙爵士講解舞蹈與繪畫的關係，安德魯·朗格講解舞蹈與音樂的關係。我在中央的大廳裡表演舞蹈，中間是一座噴泉，四周種滿了珍稀的花木和一排排的棕櫚樹。這些舞蹈節目都非常成功，報紙以極大熱情報導，而查爾斯·哈雷也對我的成功感到非常高興。倫敦的名流紛紛邀請我喝茶或吃飯，在這段時間裡，幸運不斷地降臨到我們的生活中。一天下午，在羅奈爾德夫人家舉行的酒會上，有人當著很多人的面把我介紹給了威爾斯王子 —— 也就是後來的愛德華國王。他說我恰似著名畫家庚斯博羅[065]筆下的美女，這樣的讚譽更增加了我在倫敦社交圈子裡的名聲。

我們開始交上了好運，於是便在瓦立克廣場附近租了一個大的排練房。在那裡，我有足夠的時間來編創一套新的舞蹈，其中的靈感主要是我在國家美術館欣賞義大利藝術品時的產生的 —— 儘管我覺得這段時間我也曾深受伯恩－瓊斯以及羅塞提的影響。

就在那段時間，有位年輕的詩人闖入了我的生活。他剛剛從牛津大學畢

063 威廉·里奇蒙爵士（Sir William Blake Richmond, 1841-1921），英國插畫家、畫家、雕塑家和鑲嵌藝術設計師。位於英國倫敦的聖保羅大教堂就是他的鑲嵌藝術的代表作。

064 休伯特·帕里爵士（Sir Charles Hubert Hastings Parry, 1848-1918），英國作曲家，音樂教育家，音樂學家。

065 庚斯博羅（Thomas Gainsborough, 1727-1788），英國肖像畫及風景畫家。他是皇家藝術研究院的創始人之一，曾為英國皇室繪製過許多作品，並與競爭對手約書亞·雷諾茲同為 18 世紀末期英國著名肖像畫家。

業，擁有溫柔甜美的嗓音以及一雙夢幻般的眼睛。他出身於斯圖爾特家族的旁系，名字叫做道格拉斯‧安斯利[066]。每天傍晚，他都會夾著幾本詩集出現在我的排練房中，然後為我讀斯溫伯恩、濟慈、勃朗寧、羅塞提和奧斯卡‧王爾德的詩。他喜歡大聲朗誦，我也特別喜歡聽。可憐的母親覺得自己絕對有必要在這種場合下陪伴我。雖然她也懂得這些詩，而且也非常喜歡，但卻不欣賞安斯利朗誦詩歌的牛津風格，因此往往在過了一個小時左右之後，尤其是當安斯利開始讀威廉‧莫里斯的詩歌時，她就睡著了，這時刻，年輕的詩人就會俯下身來輕輕地吻我的臉。我對這樣的友情感到非常滿足。除了安斯利和查爾斯‧哈雷以外，我不想再交其他的朋友了。一般的年輕人都讓我感到厭煩，雖然當時有很多人在倫敦的客廳裡看了我的舞蹈後，經常會興致勃勃地來見我或者想帶我外出，但是我的態度非常的高傲冷漠，所以他們也便知難而退了。

查爾斯‧哈雷住在卡多根大街的一座古老的小房子裡，他還有一個年輕可愛的小妹妹。哈雷小姐對我也很好，經常請我出去吃飯，就只有我們三個人一起吃。我第一次去見著名演員亨利‧歐文[067]和愛蘭‧黛麗[068]的時候，也是由他們兩個陪我一起去的。我第一次看的歐文的演出是《鐘樓》，他那偉大的表演藝術使我產生了由衷的熱情和敬佩，並且沉醉其中，以至於幾個星期都睡不好覺。至於愛蘭‧黛麗，她是我一生都無比崇拜的偶像。即使從來沒有看過歐文的演出，也可以理解他那令人激動的、優美而崇高的表演。他那智慧的力量以及闡釋戲劇的能力令人心醉，無法用語言來形容。他是一個天才的藝術家，就算是缺點，在人們的讚美聲中，也會變成他的優點。在他的身上，具有但丁式的天才和高貴的品格。

在那年夏天裡的一天，查爾斯‧哈雷帶著我去拜訪大畫家沃茨，在沃茨家的花園裡，我為他跳了一曲。在沃茨家，我看到愛蘭‧黛麗那美妙的臉龐多次出現在了他的畫布上。我們一起在花園裡散步，他則為我講了很多關於

066 道格拉斯‧安斯利（Douglas Ainslie, 1865-1948），蘇格蘭詩人、翻譯家、文藝評論家和外交官。

067 亨利‧歐文（Sir Henry Irving, 1838-1905），英國維多利亞時代著名的舞臺劇演員。

068 愛蘭‧黛麗（Ellen Terry, 1847-1928），英國著名舞臺劇女演員，一生因多飾演莎士比亞劇而聞名。

她的表演藝術以及生活中的趣事。

當時愛蘭·黛麗已經是一個成熟的女人，那種天然的女性之美在她身上展露無遺，而不再是沃茨想像中的身材修長苗條的少女。當時的她豐乳肥臀，儀態雍容，風情萬種，展現出了與當今人們的審美理念截然不同的健壯之美！如果現在的觀眾見到當時的愛蘭·黛麗，肯定會不厭其煩地勸她下定決心來節食減肥，令她無暇他顧。但是我敢保證，如果她當時像現在的女演員一樣，耗時費力地想讓自己變得更年輕、更苗條，那麼她那偉大的演技肯定會受到損害。她的身材並不苗條，但她無疑是成熟女性美的典範。

就這樣，我結識了很多當時倫敦文學界和藝術界最優秀的名人。隨著冬天逐漸過去，沙龍舉辦的次數越來越少了。有一段時間，我加入了本森劇團，但也不過是扮演《仲夏夜之夢》中的第一仙女。劇院的經理們似乎總是無法理解我的舞蹈藝術，或者說他們沒有意識到我的想法能為他們的帶來多麼巨大的收益。但是自從賴恩哈特、吉梅爾和其他先鋒派的作品上演之後，舞臺上卻突然冒出了那麼多模仿我的舞蹈流派的壞版本，這真讓人覺得非常奇怪！

一天，我被別人引見給了特里女士[069]（當時她已經是夫人了）。在排練期間，我到了她位於樓上的化妝間，她非常熱情。按照她的安排，我換上了舞蹈服裝，然後她帶著我去舞臺上為比爾博姆·特里[070]跳舞（我為他跳了一曲孟德爾頌的〈春之歌〉），可他卻心不在焉地盯著天花板上的幾隻蒼蠅，幾乎懶得瞧上我一眼。後來，在莫斯科舉行的一次宴會上，當他舉杯祝賀我成為世界上偉大的藝術家時，我向他提到了這件事。

「什麼？」他驚詫道，「我看到您的舞蹈、您的美麗和您的青春事，竟會做出如此不懂得欣賞的舉動？唉，我是多麼愚蠢啊！」他又補充道：「可惜現在太晚了，太晚了！」

「永遠不會太晚的。」我回答道。從那之後，他對我的評價一直都很

069 特里女士（Lady Tree，本名：Helen Maud Holt, 1863-1937），英國著名女演員。

070 比爾博姆·特里（Sir Herbert Beerbohm Tree, 1852-1917），英國演員、劇院經理。曾任英國倫敦甘草劇院和女王陛下劇院的經理。

高 —— 關於這件事，以後我還會提及。

　　說實話，我當時真的不明白，既然我在倫敦已經受到了幾乎所有我遇到的畫家和詩人的熱情讚賞，如安德魯·朗格、沃茨、埃德溫·阿諾德爵士[071]、奧斯丁·杜布森[072]和查爾斯·哈雷等人，可為什麼倫敦的劇院經理們卻一直無動於衷呢？或許是我的藝術所傳達的資訊都源自靈魂的深處，他們那種粗劣而又功利的舞臺藝術觀點則難以理解這些資訊。

　　白天，我在自己的排練房裡練功，到了黃昏，要麼是那位詩人來給我讀詩，要麼就是畫家帶我出去或看我跳舞，他們兩個人從來都不碰面，因為他們彼此之間已經產生了強烈的妒意。詩人說他不明白為什麼我要浪費時間和那個老傢伙在一起，而畫家則說他實在搞不懂我這麼一個聰明的女孩子為什麼要和一個毛孩子攪在一塊。但是我卻是從與他們兩個的交往中感受到了快樂，我實在弄不清自己究竟更喜歡哪一個。不過星期天一直是完全留給哈雷的，我們兩個會在他的畫室中一起用午餐 —— 吃來自史特拉斯堡的鵝肝，喝點雪莉酒或是他自己煮的咖啡。

　　有一天，他允許我穿上了瑪麗·安德森那件著名的演出服，擺出各種姿勢，然後為我畫了好幾張速寫。

　　冬天，就這樣過去了。

071 埃德溫·阿諾德爵士（Sir Edwin Arnold, 1832-1904），英國詩人、記者。
072 奧斯丁·杜布森（Henry Austin Dobson, 1840-1921），英國詩人、散文家。

第七章

第八章

雖然我們的生活總是入不敷出，但是那段時間的生活卻一直很穩定。但這種日子讓雷蒙德覺得不舒服，他去了巴黎。到春天的時候，他接連從巴黎發來電報，催我們到那裡去。就這樣，我和媽媽收拾了一下行李，坐上了橫渡英吉利海峽的輪船。

離開了大霧彌漫的倫敦以後，在一個春光明媚的早晨，我們來到了法國的瑟堡[073]。法國看起來就像一座花園，從瑟堡到巴黎的路上，我們總是把頭伸出三等車廂的窗戶，飽覽窗外的美景。雷蒙德在火車站接我們，他留著齊耳長髮，穿著一件翻領上衣，領帶飄垂在胸前。我們對他的怪異裝束表示不解，但他說這是他居住的拉丁區[074]的流行裝扮。他把我們帶到了他的住處，我們看到一個女店員正從他那跑下樓。為了替我們接風，他特意準備了一瓶紅葡萄酒，說價值三十生丁。喝完酒之後，我們開始出去找排練房。雷蒙德會說「chercher」（尋找）和「atelier」（排練房）這兩個法語單字，於是我們在大街上一邊走一邊喊著「Chercher atelier」，但是我們並不清楚，法語裡「atelier」這個詞不僅指排練房，它還可以指任何一種工作場所。到黃昏時分，我們在一座院子裡找到了一間排練房，房租非常便宜，一個月才五十法郎，房間裡還有傢俱。我們大喜過望，立即預付了一個月的租金。當時我們還不明白房租為什麼那麼便宜，可一到晚上我們就明白了。當我們靜下神來想要休息的時候，忽然感到一陣可怕的震動，整間排練房以及裡面的一切東西好像

073 瑟堡（Cherbourg），位於法國西北下諾曼第大區芒什省的一個城鎮，瑟堡港是法國西北部重要軍港和商港。在科唐坦半島北端，臨拉芒什海峽（英吉利海峽）。有長達 3.7 公里長的防波堤。軍事要塞。有軍用船艦製造、造船、機械、冶金、電子等工業。從南北美洲到歐洲大陸的郵船大都在此停泊。

074 拉丁區（Latin Quarter），處於巴黎五區和六區之間，從聖日耳曼德普雷區到盧森堡公園，是巴黎著名的學府區。「拉丁區」這個名字源自於中世紀這裡以拉丁語做為教學語言。

都跳到了半空,然後又重重地摔下來一樣。這樣的震動一次一次不停地重複著。雷蒙德下樓去查看,結果才發現我們正好住在一間夜間印刷廠的上面,難怪房租會那麼便宜呢。這件事讓我們覺得很沮喪,但是當時五十法郎對我們來說還是一大筆錢,所以我對大家說我們權當這種噪音是大海的波濤聲吧,就當我們是住在海邊吧。這裡的看門人提供伙食給我們,每個人的午飯要二十五生丁,晚飯包括酒的話要一法郎。她經常會送給我們一盤沙拉,然後很有禮貌地笑著說道:「先生、女士們,沙拉就由你們自己來調吧!」

雷蒙德斷絕了與那個女店員的來往,一心想陪著我們。初到巴黎,我們對什麼都覺得很新鮮。我們經常在早上五點鐘起床,先到盧森堡花園[075]裡跳一陣子舞,然後再走幾英里到巴黎羅浮宮待上幾個小時。雷蒙德有一本畫冊,裡面有各種希臘花瓶的圖案,我們在希臘花瓶陳列室裡待的時間太長了,最後連管理員都起了疑心。我只好連連比劃著向他解釋——我們是來研究舞蹈的,他大概也覺得我們沒有什麼危害,只不過行為有些瘋癲,於是便不再干涉我們了。記得我們經常在打過蠟的地板上一坐就是幾個小時,滑動著看下面的幾個架子上的展品,或者踮起腳尖叫喊:「看,這就是酒神戴歐尼修斯[076]!」或者說:「快來看啊,美狄亞[077]正在殺她的孩子呢!」

那段時間,我們每天都去羅浮宮,直到關門的時候才戀戀不捨地離去。在巴黎的這段時間雖然沒有錢,也沒有朋友,可我們卻好像什麼都擁有一樣,羅浮宮變成了我們的天堂。那時我經常穿著一件白色的外衣,戴著一頂自由帽;雷蒙德則頭戴一頂大黑帽,衣領上翻,領帶繫得很隨意。當時在那

075 盧森堡花園(Gardens of Luxembourg),是一座處於巴黎第六區,拉丁區中央的公園,於1612年瑪麗‧德‧麥地奇的統治下建成。盧森堡公園面積為224,500平方公尺,如今是巴黎學生、遊客聚集之地。

076 戴歐尼修斯(Dionysus),古希臘神話中的酒神,與古羅馬人信奉的巴克斯(拉丁語:Bacchus)相對應。戴歐尼修斯是古希臘色雷斯人信奉的葡萄酒之神,不僅握有葡萄酒醉人的力量,還以布施歡樂與慈愛在當時成為極有感召力的神,他推動了古代社會的文明並確立了法則,維護著世界的和平。此外,他還護佑著希臘的農業與戲劇文化。

077 美狄亞(Medea),希臘神話中的人物。島國科爾基斯的公主,伊阿宋(以及埃勾斯)的妻子,也是神通廣大的女巫。美狄亞的父親是科爾基斯國王埃厄忒斯。美狄亞被愛神之箭射中,與率領阿爾戈英雄前來尋找金羊毛的伊阿宋一見鍾情,幫助伊阿宋盜取羊毛並殺害了自己的親弟弟阿布緒爾托斯。不料對方後來移情別戀,美狄亞由愛生恨,將自己親生的兩名稚子殺害以洩憤,最後釀成了悲劇。

裡見過我們的人後來對我說，我們兩個完全陶醉於希臘花瓶世界中的年輕人，看上去就像兩個瘋子。羅浮宮關門後，我們便踏著暮色往家走，還要在杜樂麗花園[078]裡的雕像前逗留很久。回到家以後就吃四季豆和沙拉，尤其是喝過紅葡萄酒之後，我們簡直像神仙一樣快樂。

雷蒙德的鉛筆畫得非常好，幾個月的時間裡他已經把羅浮宮內所有的希臘花瓶都臨摹完了。後來他出版的畫冊中有幾張人體的側面畫像，人們以為那也是從希臘花瓶上臨摹下來的，但實際上那是雷蒙德在我跳舞時為我畫的裸體舞蹈像。

除了羅浮宮，我們還去了克魯尼博物館[079]、卡納瓦萊博物館[080]、巴黎聖母院以及巴黎其他所有的博物館。我對巴黎歌劇院門前正面卡波爾創作的群像和凱旋門上呂德創作的浮雕都著了迷。每一座歷史建築物都會讓我們駐足良久，悠久燦爛的法蘭西歷史文化讓我們這兩個年輕的美國人心馳神往，興奮不已。春去夏來，規模宏大的1900年巴黎博覽會開幕了。一天早上，查爾斯·哈雷突然來到我們位於蓋特街的排練房，我又驚又喜，但雷蒙德卻很不高興。哈雷是特地前來參加博覽會的，從那一刻起，他與我幾乎是形影不離。像他這麼聰明而又迷人的嚮導真的再也難以找到第二個了。我們整天都在各種建築物中穿梭遊逛，晚上便在艾菲爾鐵塔上用餐。哈雷溫柔體貼，每當我累的時候，他便用輪椅推著我走。但是我卻總是提不起興趣，因為博覽會上的藝術品根本無法與羅浮宮裡的藝術品相提並論。不過我還是很高興，因為我愛巴黎，也愛查爾斯·哈雷。

一到星期天，我們便乘火車去鄉下，在凡爾賽宮花園或是聖日耳曼的森林裡散步。我在林中為他跳舞，他則為我畫速寫。就這樣，夏天很快就過去

078 杜樂麗花園（Tuileries gardens），法國巴黎一座對外開放的庭園，位於羅浮宮與協和廣場之間。杜樂麗花園是由王后凱薩琳·德·麥地奇於 1564 年時為了興建杜樂麗宮所設計的。杜樂麗花園於 1667 年首次對外開放，並在法國大革命後成為公園。從 19 世紀開始，杜樂麗花園成為巴黎人民休閒、散步及放鬆心情的場所

079 克魯尼博物館（Cluny Museum），即現在的國立中世紀博物館，該博物館的建築在過去曾是一座個人官邸，始建於 1334 年。現在博物館內收藏有眾多中世紀時期的藏品，其中又尤以掛毯類藏品而聞名。

080 卡納瓦萊博物館（Carnavalet Museum），是位於法國首都巴黎第三區的一座博物館，也稱巴黎歷史博物館 或卡納瓦萊美術館。卡納瓦萊博物館是一座收藏並展示巴黎歷史資料的市立博物館，博物館的建築物本身也是歷史建築。博物館內的藏品達到約 60 萬件，涉足多種領域。

了。當然，可憐的媽媽和雷蒙德卻不像我這麼高興。

1900 年的博覽會給我留下的最深刻印象是日本偉大的悲劇舞蹈家川上貞奴[081]的表演。接連好幾個晚上，這位偉大悲劇演員的絕妙表演都令我和查爾斯·哈雷為之傾倒。

博覽會留給我的另一個終生難忘而且更為深刻的印象，是「羅丹館」。在那裡，羅丹這位偉大的雕塑家的全部作品首次公開展出。當我第一次進入這個展館時，我對這位藝術大師還沒有什麼了解，只是覺得自己進入了一個全新的世界。每次參觀的時候，當聽到那些無知的觀眾議論「他的頭在哪」或「他的胳膊怎麼沒了」的時候，我都非常氣憤，我經常回過頭去厲聲斥責他們：「你們懂什麼？這不是人體，而是藝術。這是一種象徵，是對人生的領悟。」

秋天到了，博覽會也接近尾聲。查爾斯·哈雷就要回倫敦了，回去之前，他把我介紹給了他的外甥查爾斯·諾夫拉德[082]。「我把伊莎朵拉託付給你來照顧！」他叮囑道。諾夫拉德大約有二十五歲，看起來有點玩世不恭的樣子，但是他對於照顧一位清純美麗的美國女孩還是非常樂意的。他馬上對我展開了一系列的法國藝術教育，給我講了很多哥德式建築的知識，而且讓我知道了應當如何欣賞路易十三、十四、十五、十六時代的藝術。

那時，我們已經從蓋特街的排練房離開了，用僅有的積蓄在維利埃大街租了一間大排練房。雷蒙德頗具匠心地裝飾，他將錫紙捲成筒套在了煤氣燈的煤氣輸出口上面，讓煤氣穿過錫紙筒吐出火焰，就如同古羅馬的噴燈一樣。但這樣一來，我們的煤氣費也成倍的增加！在這裡，母親又開始演奏她的音樂，就如同我們的童年時代一樣。她能夠連續好幾個小時去彈奏蕭邦、舒曼和貝多芬的樂曲。我們的排練房裡沒有臥室，也沒有浴室。雷蒙德在房間的四壁上畫滿了希臘圓柱，我們還有幾個雕花的櫃子，裡面放著床墊，一到夜裡就拿出來鋪在櫃子上用來睡覺。雷蒙德覺得穿什麼鞋都不舒服，於是

081 川上貞奴（Sada Yacco，本名川上貞「小山貞」，1871-1946），日本明治至昭和年間著名藝妓、女演員。曾在全球各地演出，美國前總統麥金利以至沙皇尼古拉二世均曾為他的觀眾，畢卡索為她繪像，被視為名著《蝴蝶夫人》（*Madama Butterfly*）的原型人物。

082 查爾斯·諾夫拉德（Charles Noufflard, 1872-1952），法國政治家、政府官員。

便發明了他那著名的休閒鞋。雷蒙德頗具發明創造的才華，每天晚上都會花上大半夜的時間來研究他的發明，他沒完沒了地在那裡敲敲打打，而我和可憐的母親只能躺在櫃子上盡最大的努力入睡。

諾夫拉德是我們這裡的常客。有一天，他帶著他的兩個好朋友來到了我們的排練房，其中一個是位很漂亮的男孩，名字叫雅克・博吉耶[083]；另一位是位青年作家，名叫安德列・博尼埃[084]。諾夫拉德非常自豪地將我介紹給了他的朋友，並且將我看成了美國人中的佼佼者。當然，我為他們表演了一段舞蹈。當時我正在研究蕭邦的序曲、華爾滋和瑪祖卡[085]舞曲。母親為我伴奏了好幾個小時。那天她彈得棒極了，如男子般剛健有力而又激情洋溢，對作品的駕馭也恰到好處。就在那時，雅克・博吉耶想到了一個辦法，請他的母親德・聖馬索夫人[086] —— 一位知名雕塑家的妻子，邀請我在某個晚會上為她的朋友跳舞助興。

德・聖馬索夫人的沙龍是巴黎最具藝術性也最時尚的沙龍之一。她在丈夫的工作室裡幫我排練了一次，由一位英俊的男士為我彈奏鋼琴。一看他的手指，我就知道他是個行家，我馬上就被他吸引了。一見到我，他便高聲驚嘆道：「多麼美麗、多麼迷人的孩子啊！真讓人喜歡！」然後，他按照法國人的習慣，把我摟在懷裡親了親我的雙頰。他就是著名的作曲家梅薩熱[087]。

在首演的晚會上。觀眾對我的表演表現出了極高的熱情，這簡直讓我有一種受寵若驚的感覺。經常是一支舞還沒有跳完的時候，他們便大聲叫起來：「好！太好了！太精彩了！太妙了！」第一曲剛剛跳完，便有一個雙目炯炯、身材高大的男子站起來抱住了我。

「妳叫什麼名字，小妹妹？」

083 雅克・博吉耶（Jacques Baugnies, 1874-1925），法國畫家。

084 安德列・博尼埃（André Beaunier, 1869-1925），法國小說家、文藝評論家。

085 瑪祖卡（Mazurkas），原為波蘭一種民間舞蹈，其形式現在仍保留在許多芭蕾舞舞劇中，其音樂經過蕭邦等人的發展後，已成為古典音樂中一種經典舞曲。

086 德・聖馬索夫人（Madame de St. Marceau），法國著名雕塑家勒內・德・聖馬索的妻子。

087 梅薩熱（André Charles Prosper Messager, 1853-1929），法國作曲家。早年跟從聖桑和佛瑞學習，並與他們成為好友，後來曾擔任管風琴師，1898年起在巴黎喜歌劇院任指揮，後又到倫敦任英國皇家歌劇院的指揮。梅薩熱是奧芬巴赫之後最著名的法國喜歌劇作曲家，生前作品非常流行。

「伊莎朵拉。」我回答。

「妳的小名呢？」

「小時候他們稱我為多麗塔。」

「噢，多麗塔，」他喊著，同時吻了我的眼、我的臉頰和我的雙唇，「妳太可愛啦！」後來，德·聖馬索夫人拉著我的手說道：「剛才那位先生非常有名，他的名字叫薩爾杜[088]。」

事實上，當時在座的幾乎都是巴黎的頂尖人物。當我離開時，可以說是滿載著鮮花和讚譽。我的三位騎士諾夫拉德、博吉耶和安德列共同送我回到了家裡，他們的臉上寫滿了自豪和得意，因為他們推薦的美國小女孩得到了大家的交口稱讚。

在這三個年輕人裡，後來和我關係最為密切的並非玩世不恭的諾夫拉德，也不是瀟灑倜儻的博吉耶，而是那位身材矮胖、面色蒼白的安德列·博尼埃。儘管他面色蒼白，小圓臉上還戴著一副眼鏡，但他確實可以算是一個非常聰明的人。可能別人會不相信，但其實我一直都是理智型的人，我的很多愛情故事都是受了理智的驅使才發生的，與激情之中產生的愛情相比，它同樣是強烈和有趣的。博尼埃當時正在寫他的頭兩本著作《佩脫拉克》和《西蒙德》。他每天都會來看我，也正是在和他的交往中，我對法國文學中所有最優秀的作品都有了一定的了解。

那時，我已經可以用法語輕鬆地閱讀和對話了。博尼埃經常會花上整個下午和晚上的時間在我的排練房裡為我朗讀，他的嗓音極富韻味，聲調抑揚頓挫。他給我讀過莫里哀、福樓拜、特奧菲爾·哥提耶[089]和莫泊桑等作家的作品。透過他的朗讀，我第一次聽到了象徵派劇作家梅特林克[090]的《佩利亞斯

088 薩爾杜（Victorien Sardou, 1831-1908），法國劇作家。薩爾杜最初的成功源於為女演員維爾日妮·德雅澤（Virginie Déjazet）創作的作品。他一生共寫有幾十部劇本，師承歐仁·斯克里布（Eugène Scribe）的情節劇傳統。其知名作品包括《潦草的小字》（Les Pattes de mouche）、《費朵拉》（Fédora）、《托斯卡》（La Tosca）等。此外，他還寫過大量輕鬆喜劇。1877 年當選為法蘭西學術院院士。

089 特奧菲爾·哥提耶（Pierre Jules Théophile Gautier, 1811-1872），法國十九世紀重要的詩人、小說家、戲劇家和文藝批評家。

090 梅特林克（Maurice Polydore Marie Bernard Maeterlinck, 1862-1949），比利時詩人、劇作家、散文家，1911 年諾貝爾文學獎獲得者，其作品主題主要關於死亡及生命的意義。

與梅麗桑德》[091]，以及其他許許多多的當代法國文學名著。

　　每天下午，我的排練房都會響起「篤篤」的敲門聲，那一定是博尼埃來了。他的腋下總是夾著一本新書或雜誌。媽媽不理解我為什麼會對這個人那麼熱情。因為他並不符合媽媽理想中的女婿標準。前面我已經說過了，他又矮又胖，眼睛很小，只有真正的智者才能夠從那雙閃爍的小眼睛裡讀出聰明和智慧。通常情況下，在他為我朗讀兩三個小時以後，我們會走出家門，坐在塞納河邊公共馬車的上層，到城島去欣賞月光下的巴黎聖母院。他對巴黎聖母院正面的每一座雕像都非常熟悉，能夠講出每一塊石頭的來歷。然後我們會步行回家，我能夠不時地感覺到安德列有些膽怯地用手指輕輕觸碰我的胳膊。每逢星期天，我們會乘坐火車趕到瑪律利，然後像他在自己的書中曾描寫的我們在林中漫步的情景一樣──我沿著小路在他面前為他跳舞，像一位林中的仙女或精靈，咯咯咯地笑著向他招手。

　　他對我描述了他想要創作的所有文學作品的形式和內容。這些作品當然不可能成為「暢銷書」，但是我堅信安德列・博尼埃的名字將會帶著「本世紀最優秀的作家」的榮譽而名垂青史。安德列・博尼埃曾經有兩次情緒非常激動的時候。一次是因為奧斯卡・王爾德去世了。當時他到我了這裡，渾身顫抖，臉色更加蒼白，情緒非常低落。我聽說過王爾德的名字，但是對他的了解卻很少，對他的作品也沒有多麼深刻的印象。我曾經讀過他的一些詩，並且很喜歡，然後安德列才告訴了我一些關於王爾德的事。我問他王爾德為什麼會坐牢，但安德列卻紅著臉拒絕回答這個問題，只是顫抖著抓住了我的雙手。我們兩個在一起待到了很晚，他不停地對我說：「妳是我唯一的知己。」這讓我產生了一種不祥的預感，似乎可怕的災難馬上就會降臨。還有一次是在一天上午，他臉色慘白地來找我，可又是一言不發，臉上也沒有任何的表情，兩隻眼睛只是直瞪瞪地看著前方。他沒有告訴我為什麼會如此激動，只是臨走時鄭重其事地在我的額頭上吻了一下。我突然有一種預感──他快要死了，這種預感讓我感到既痛苦又焦慮。但是三天之後他又神采飛揚地回

091 《佩利亞斯與梅麗桑德》（*Pelléas et Mélisande*），五幕歌劇，梅特林克編劇，德布西譜曲，1902年 4 月 30 日在巴黎喜歌劇院首次公演。

來了，並且坦誠地告訴我他去決鬥了，手受了傷。我至今也不知道他為什麼要去決鬥，實際上我對他的生活可以說是一無所知。他一般是在下午五六點鐘到我這來，然後根據天氣情況或我們的情緒來決定到底是讓他讀書給我聽或是讓他帶著我出去散步。有一次我們在墨登樹林裡的一塊空地上坐著，看到有四條路在此交會。他將右邊的路稱為「成功」，左邊的路稱為「和平」，向前的直路稱為「不朽」。我問他：「那麼我們坐著的這條路又叫什麼名字呢？」「愛情。」他小聲說道。「那我情願永遠留在這裡。」我高興地大叫。但他卻說道：「我們不能一直留在這裡。」然後，他站起身來，沿著「不朽」那條路飛快地走了。

我感到非常的失望和迷惑，於是便急忙跟在後面追問道：「但是為什麼呢？為什麼呢？為什麼你要離我而去呢？」但是，在整個回家的路上，他再也沒有說一句話，當陪我走到排練房門口之後，他就突然轉身走了。

當我們這種不正常的熱烈友情維持了一年多以後，出於真情，我希望它能夠向著另一個方向有進一步的發展。於是在一天晚上，我設法支開了母親和雷蒙德，讓他們去看歌劇，家裡只剩下我一個人——這天下午我還偷偷地買了一瓶香檳。晚上，我擺開了小桌，上面放著鮮花、香檳和兩個酒杯；然後又穿上了一件透明的舞衣，頭上帶著玫瑰花環，就像古代著名的妓女泰綺思一樣，一心等著安德列的到來。他來了，但是表現得非常驚異，甚至顯得手足無措——香檳連碰都不碰。我為他跳舞，但他顯然心不在焉，到最後他突然要走，說是晚上還有很多東西要寫。就這樣，面對著玫瑰花環和香檳，我獨自垂淚，哭得傷心至極。

如果你們能夠想到我是一個正處於含苞欲放的妙齡少女，就會覺得這件事情實在是難以理解。實際上我也是百思不得其解，當時我絕望地認為安德列並不愛我。由於我的虛榮心和自尊心受到了嚴重傷害，我又氣又惱，於是開始瘋狂地與這三個好朋友中的另一個——雅克·博吉耶調情。他身材高大，金髮飄飄，相貌堂堂，而且在擁抱接吻時表現得很主動，與安德列的畏手畏腳大相徑庭。但是這次嘗試也未得善終。有一天晚上，我們在一起吃了一頓真正的香檳晚餐，然後他把我帶到了一家旅館，用化名以夫妻的名義開

了一間房。我渾身顫抖，但內心覺得很幸福：我終於可以品嘗到愛情的滋味了！他將我抱在懷裡，如狂風暴雨般愛撫我。我的心怦怦跳個不停，每一根神經都非常興奮，整個人沉浸到了極度的歡樂中。可就在這時，他突然驚恐地跳了起來，然後跪到床邊，用難以言狀的表情對我喊道：「啊！妳為什麼不早點提醒我？我差一點就犯下不可饒恕的罪行——不！不！妳應該保持純潔。穿上衣服，趕快穿上衣服吧！」

他對我的哀嘆充耳不聞，為我披上了衣服，然後急忙帶著我上了馬車。在回去的路上，他一直在痛苦地咒罵自己，最後把我嚇得都不知如何是好了。

我忍不住捫心自問：罪行？他差點犯下的不可饒恕的罪行到底是什麼罪行呢？我覺得頭暈目眩，四肢酸軟，心神不寧，又一次被孤獨地扔在了排練房門口。從那以後，我這位金髮碧眼的年輕朋友就再也沒有來過，不久之後，他便去了法國的殖民地。好幾年之後，我又遇到了他，他還問我：「您總該原諒我了吧？」我反問道：「可是你要讓我原諒什麼呢……」

這便是我青年時代在愛情這片神奇的土地上所經歷的最初幾次探險。但是多少年來，我一直都渴望進入這片樂土，但卻總是被拒之門外。或許是我總是讓我的追求者感到嚴肅甚至敬畏的緣故吧。不過最後這一次打擊對我的性格氣質產生了決定性的影響，它促使我將所有的精力都投入到了我的舞蹈藝術中，讓我從中體會到了愛情拒絕給予我的歡樂。

我夜以繼日地在排練室裡潛心創造一種新的舞蹈，它將透過肢體上的動作將人類的神聖精神表現出來。我經常一動不動地佇立幾個小時，雙手交叉放在胸前。母親見我一動不動地呆立那麼長時間，覺得非常緊張。可是我仍然不停地思索，並且最終找到了所有舞蹈動作的彈力中樞、本能動力的噴發點、一切動作發生變化的核心以及舞蹈動作的幻覺反應——從這些發現中，我逐漸建立起了我的舞蹈體系的理論基礎。芭蕾舞學校一般都這樣教育學生——舞蹈的彈力中樞位於中心脊椎的下端，人的胳膊、腿和軀幹都必須圍繞著這個中心來自由的運動，就像一個連接起來的木偶。但是透過這種方法做出來的動作顯得機械而做作，無法表現出人的靈魂。而我想要尋找的卻是能夠表現人類精神的源頭，由此注入到人體的每一部分，使人體展現出生命

的光輝，這種由內而外散發的光輝就是人類精神的幻象。經過幾個月的探索之後，我學會了將所有的力量都集中在這個源頭，我覺得以後再聽音樂時，音樂的光芒和振動就會源源不斷地匯入我心中這個獨一無二的源頭，在那裡形成精神的幻象，它不是大腦的反射，而是心靈的反射。從這個幻象出發，我的舞蹈就能將音樂的光芒和振動表現出來。這是我的舞蹈藝術中的最重要的基礎理論，而我也一直在竭力向藝術家們解釋這種理論。史坦尼斯拉夫斯基[092] 在他的《我的藝術生活》（My Life in Art）中曾經提到，我向他講述了上述見解。

這一理論似乎很難用語言解釋清楚，但站在舞蹈學習班的孩子們面前時，哪怕是面對最年幼無知的學員，我也會說：「用妳們的心靈去聽音樂。現在，妳在聽的同時，是不是能夠感覺到內心深處有另外一個自我在覺醒？——正是靠這個自我的力量，妳才能抬起妳的頭，舉起妳的臂，慢慢地走向光明。」她們都能夠領會。這種覺醒，也是學習我理想中的那種舞蹈的第一步。

即便是最小的孩子，也能明白我的理論。從那時起，即便是在走路，她們的一舉一動也都具有一種精神內涵與優雅神韻，這並不是外在形體動作所能達到的，也不是靠理智能夠創造的。在我的舞蹈學校中，即使很小的孩子也都能在特羅卡德羅劇院或者大都會歌劇院的大庭廣眾面前顯示出一種磁鐵般的吸引力，其原因就在於此。而這種磁鐵般的吸引力通常只有偉大的藝術家才能擁有。可惜當孩子們長大以後，在物質文明的反作用下，這種能力就會離開她們，使她們隨之失去了靈性。我在青少年時代所處的獨特生活環境和經歷使這種能力在我的身上發揮到了極致，這也讓我在任何時候都能夠排除外界的一切影響，然後靠著這種能力獨自生活下去。當我因為追求世俗之

092 史坦尼斯拉夫斯基（Konstantin Stanislavski, 1863-1938），原名康斯坦丁·謝爾蓋耶維奇·阿列克塞耶夫，是俄羅斯著名戲劇和表演理論家。代表作：《演員自我修養》（Работа актера над собой）、《我的藝術生活》等。史坦尼斯拉夫斯基創造了自己獨有的的演劇體系，深深影響了其後的一大批戲劇人。他的體系相當龐大，囊括了表演、導演、戲劇教學及方法等方面。他堅持以「體驗藝術」為創作核心的現實主義創作思想。斯氏認為，演出者的世界觀和藝術觀決定了一部劇的最高任務和貫穿思想，只有合適的世界觀和藝術觀，才能完成戲劇的使命；而且他認為必須追求現實生活的真實性，追求在舞臺上再現現實生活。

愛而經歷了一次又一次的打擊之後，我的情感取向開始發生巨大變化，重新擁有了這種能力。

　　後來，當安德列心懷膽怯和內疚來到我這裡時，我便開始滔滔不絕地用幾小時講關於我的舞蹈藝術以及人體動作的新學說給他聽。實事求是地說，當我向他講解自己發現的每一個動作時，他從來都沒有表現出厭倦和心不在焉的態度，而是以最誠摯的耐心認真地傾聽，並深表贊同。那時的我也夢想著能夠發現一種原始的動作，並由此產生一系列的舞蹈動作，但是這些舞蹈動作只是原始動作下意識的反應，而不是靠我的能力創造出來的。在這一方面，我已經有了一定的收穫，有幾個主題舞蹈就是由一個原始動作生發出來的一系列不同的動作。例如「恐懼」這個原始動作，它先是自然地引起出「煩惱」的情緒，然後由此自然而然地產生了一系列「悲傷」的舞姿，或者說是哀憐的動作。一套優秀的舞蹈動作，應該像鮮花綻放般絢爛，舞者要表達的就是那四溢的馨香。

　　這些舞蹈沒有現成的伴奏音樂，可它們卻像是從某些不可知的音樂中自然演化出來的。在這些研究中，我最初曾試著用蕭邦的序曲來表達，也曾研究過德國作曲家格魯克[093]的音樂，母親不厭其煩地為我一遍又一遍地彈奏《奧菲斯[094]》的曲子，直到曙光爬上窗戶。

　　那扇窗戶很高，幾乎覆蓋了整個天花板，而且沒有窗簾——所以母親只要一抬頭，便總是能夠看到天空、星星和月亮。有時候，由於排練房頂層的窗子一般很少有防雨裝置，所以每當大雨如注，水流如幕時，便會有細流灑落在地板上。冬天，排練房裡寒風刺骨，冷得要命；一到夏天，我們又像住在烤爐裡一樣。因為只有這麼一間房子，所以我們也不總是那麼方便地能夠挪動地方。不過年輕人的適應能力畢竟要強些，我們對此並不怎麼在乎，而母親又是那麼的忘我，只要能夠對我們的工作有所幫助，她寧願犧牲自己。

093 格魯克（Christoph Willibald Ritter von Gluck, 1714-1787），德國作曲家。

094 奧菲斯（Orpheus），阿波羅與繆羅女神中的卡利俄佩所生，音樂天資超凡入化。他的演奏讓木石生悲、猛獸馴服。伊阿宋召集阿耳戈英雄遠征，去濤洶地險的黑海王國尋取金羊毛。奧菲斯踴躍參加，在征途中用神樂壓倒了塞王的豔迷歌聲，挽救了行將觸礁的征船和戰友。塞王們沮喪不堪，紛紛投海自盡。

第八章

當時巴黎社交界有頭有臉的人物非格雷菲爾伯爵夫人[095]莫屬，有一次，我被邀請到她家的客廳跳舞。那是上層社會菁英雲集的地方，囊括了巴黎社交界的所有名流。伯爵夫人讚揚我復興了希臘藝術，但我覺得她深受皮耶·路易斯[096]的《阿芙洛蒂[097]》和《比利提斯之歌》[098]的影響，我所表達的卻是在大英博物館黯淡燈光下所見到的多立克柱式[099]以及帕德嫩神廟[100]的山形牆。

伯爵夫人在她家的客廳裡建造了一個以格子牆為背景的小舞臺，每個小格子裡面都放著一朵玫瑰花。這種由玫瑰裝飾出來的背景與我樸素的舞衣以及我舞蹈的宗教含義頗不相符。雖然我當時已經讀過了皮耶·路易斯的書以及《比利提斯之歌》，還有古羅馬詩人奧維德[101]的《變形記》（*Metamorphoseon libri*）和古希臘女詩人莎芙[102]的詩歌，可是我並沒有完全領會其中的肉慾描寫。這也說明限制年輕人的文學讀物其實是沒有必要的。假如缺少了親身體驗，你就無法讀懂書中那些文字的真正含義。

當時的我依然深受美國清教徒思想的影響 —— 也許是因為遺傳了我外祖父母那種開拓者的血統。1849 年，他們乘坐篷蓋馬車穿越了美國中部平原，

095 格雷菲爾伯爵夫人（Countess Greffulhe, 1860-1952），法國社會名流，因其美貌和集結巴黎聖日耳曼德普雷區的沙龍而聞名。

096 皮耶·路易斯（Pierre Louÿs, 1870-1925），法國詩人、作家。

097 阿芙洛蒂（Aphrodite），希臘神話中是代表愛情、美麗與性慾的女神。

098 《比利提斯之歌》（*Chansons de Bilitis*），法國作家皮耶·路易斯的作品，1894 年出版。作者假託比利提斯之口，稱譯自考古家發現比利提斯地下墓室上所刻的古希臘詩歌。《比利提斯之歌》整本書共 146 首，每首均為 4 段，形式工整，單篇閱讀，每一篇都是優美的散文詩；全書架構是比利提斯一生由童年到暮年，三處活動地區三階段的三和弦：從純情少女彈唱淺淺的牧歌與淡淡的戀情，到成熟美豔佳麗的同性戀與紅牌神女，轉入哀傷的遲暮。

099 多立克柱式（Doric columns）是古典建築的三種柱式中出現最早的一種（西元前 7 世紀），（另外 2 種柱式是愛奧尼柱式和科林斯柱式），它們都源於古希臘。特點是十分粗大雄壯，沒有柱礎，柱身有 20 條凹槽，柱頭沒有裝飾，多立克柱又被稱為男性柱。最早的高度與直徑之比為 6：1，後來改至 7：1。著名的雅典衛城（Athen Acropolis）的帕德嫩神廟（Parthenon）即採用的是多立克柱式。

100 帕德嫩神廟（Parthenon），興建於西元前 5 世紀的雅典衛城，是古希臘奉祀雅典娜女神的神廟。它是現存至今最重要的古典希臘時代建築物，公認是多立克柱式發展的頂端；雕像裝飾更是古希臘藝術的頂點，此外也被尊為古希臘與雅典民主制度的象徵，是舉世聞名的文化遺產之一。

101 奧維德（Ovid, 西元前 43-17），奧古斯都時代的古羅馬詩人，與賀拉斯、卡圖盧斯和維吉爾齊名，一般認為奧維德、賀拉斯和維吉爾是古羅馬文學的三位經典詩人之一。羅馬帝國學者昆提利安認為他是最後一位一流的拉丁愛情詩人。代表作：《變形記》等。

102 莎芙（Sappho, 約西元前 630- 西元前 570），古希臘的女同性戀詩人，一生寫過不少情詩、婚歌、頌神詩、銘辭等。著有詩集九卷，大部分已散軼，現僅存一首完篇、三首幾近完篇的詩作。

然後抄近路越過了洛磯山脈的原始森林，又經過炎熱的平原，與滿懷敵意的印第安部落周旋或激戰；也許是因為我父親的蘇格蘭血統又或者別的什麼緣故 —— 總之，美國這片土地把我塑造成了一個清教徒，一個神祕主義者，一個對英雄行為的崇尚超過物欲追求的奮鬥者，就如同它所塑造的大多數年輕人一樣。我相信大多數的美國藝術家都與我如出一轍。例如惠特曼，儘管他的作品曾一度被列為不受歡迎的文學作品，甚至受到查禁，儘管他曾不斷地宣揚肉體之樂，但在心底他仍然屬於清教徒。可以說，美國絕大多數的作家、雕刻家和畫家都是如此。

法國藝術的最大特點是追求感官的享樂，美國藝術能夠與之形成鮮明的對比，是否由於美國擁有廣袤開闊的土地、風吹日晒的原野？或是因為亞伯拉罕·林肯的影子正在主宰一切？也許有人會說，美國藝術的傾向就是將感官享樂降低到幾乎為零。真正的美國人，並不像人們傳統觀念中認為的那樣，是一群缺乏情趣的拜金狂或守財奴。更準確地說，他們是一群理想主義者和神祕主義者 —— 我絲毫沒有指責美國人缺乏七情六慾的意思。恰恰相反，一般而言，盎格魯－撒克遜人或是帶有凱爾特血統的美國人，在關鍵時刻會變得比義大利人更富有激情，比法國人更注重情感，比俄羅斯人更偏激。但是早期的磨練卻讓他們的性情因為被禁錮在銅牆鐵壁之中而凝固，只有當生活中發生一些非同尋常的事件才能打破這種禁錮，他們的這些性情才得以展現。那時，人們會說盎格魯－撒克遜人或凱爾特人是所有民族中最火熱的情人。我曾經認識這樣一些人：他們上床睡覺的時後，身上要穿著兩套睡衣 —— 裡面的一套是絲綢的，因為它貼身的感覺柔軟舒適；外面的一套是羊毛的，因為它保暖；手裡要拿著一份《泰晤士報》或《尖刀》雜誌，嘴裡叼著一支歐石南木根菸斗；可就是這樣的人，會突然間變成一個連希臘神話中的薩堤爾[103] 都望塵莫及的色情狂，他的激情就像火山爆發一樣，就連義大利人見了之後都會自嘆不如！

103 薩堤爾（Satyrus），一般被視為是希臘神話裡的潘與戴歐尼修斯的複合體的精靈。薩堤爾擁有人類的身體，同時亦有部分山羊的特徵，例如山羊的尾巴、耳朵和陰莖。 一般來說他們是酒神戴歐尼修斯的隨從。他們主要以懶惰、貪婪、淫蕩、狂歡飲酒而聞名。

第八章

　　那天晚上，在格雷菲爾伯爵夫人的沙龍裡，到處是服飾華麗、珠光寶氣的女士，千百束紅玫瑰的花香在空氣中氤氳繚繞。我跳舞時，幾個年輕的崇拜者坐在前排，緊緊地盯著我，他們緊挨著舞臺，鼻尖幾乎要碰到我的舞鞋了。當時我覺得非常不自在，並且覺得跳得很糟。但第二天上午我還是收到了伯爵夫人一張彬彬有禮的便條，說感謝我的演出，並讓我去門房那裡領取酬金。我不喜歡到人家的門房去，因為我對錢實在是太敏感了。但最後我還是不得不去，畢竟這筆錢能夠讓我們付得起排練房的房租。

　　讓我感到高興的是，有一天晚上，在著名的瑪德琳·勒梅爾夫人[104]的工作室裡，當我伴著奧爾菲的音樂跳舞時，在觀眾群裡我第一次見到了法國的莎芙（即諾瓦耶伯爵夫人[105]）那靈感洋溢的面龐。吉恩·洛蘭[106]也到場了，後來他在《日報》上記述了自己對這次舞蹈的印象。

　　除了前面提到的羅浮宮和國家圖書館以外，這時我又發現了第三個快樂的源泉——可愛的歌劇院圖書館。圖書館管理員以極大的熱情來支持我的研究，所有關於舞蹈方面、希臘音樂和戲劇藝術方面的書籍，他都會搬出來讓我隨便翻看。我專心致志地閱讀從遙遠的古埃及到當代的所有關於舞蹈藝術的書籍，並且將讀書心得和摘要記在專門的筆記本裡。可當我完成這個巨大的實驗之後，我才發現了一件事，我真正可以求教的舞蹈大師只有三個人——讓·雅克·盧梭、華特·惠特曼和尼采。

　　在一個天氣陰沉的下午，有人敲響了我排練房的門。我打開門一看，有個女子站在門口，她氣質不凡，令人敬畏。我覺得她的到來帶著一種華格納音樂的氣氛——深沉而有力，好像有什麼重大事件將要發生一樣。的確如此，這種深沉有力的氣氛從那時起便貫穿了我的一生，那種震盪的旋律帶來了悲壯的、暴風雨般的起伏跌宕。

　　「我是波利尼亞克親王夫人[107]，」她說，「格雷菲爾伯爵夫人是我的朋友。

104 瑪德琳·勒梅爾夫人（Madeleine Lemaire, 1845-1928），法國著名女畫家。
105 諾瓦耶伯爵夫人（Anna, Comtesse Mathieu de Noailles, 1876-1933），法國女作家。
106 吉恩·洛蘭（Jean Lorrain, 1855-1906），法國詩人、小說家。
107 波利尼亞克親王夫人（Princesse Edmond de Polignac, 1865-1943），法國社會名流，經常舉辦巴黎音樂沙龍。德布西和拉威爾是沙龍的常客。

我看過妳的舞蹈，我非常感興趣，我的丈夫更加感興趣，他是一位作曲家。」

她的臉龐端莊秀美，美中不足的是下巴稍大，過於前突，面容與羅馬皇帝很像，顯得有些倨傲和武斷。不過如果沒有這種孤高冷漠的矜持神態，她的面容和眼神還是會讓人覺得非常嬌豔溫柔的。她說話帶著鼻音，生硬而不帶任何感情，話音一出口會讓人覺得有些迷惑，我原以為她的聲音會是圓潤而深沉的。後來我才覺察到，雖然貴為親王夫人，但她那副冷若冰霜的面孔和生硬的口氣卻只是為了掩飾內心極度的敏感和羞澀。我向她談了我的藝術和希望，親王夫人馬上提出可以在她的工作室裡為我安排一場演出。她會畫畫，而且還是個不錯的音樂家，既會彈鋼琴又會彈管風琴。從我們簡陋的排練房和消瘦的面容中，親王夫人似乎看出了我們的貧窮，她跟我道別時，突然很羞澀地將一個信封放在了桌子上 —— 裡面裝著兩千法郎。

我相信波利尼亞克親王夫人經常這樣做，儘管有人說她是個非常冷漠寡情的人。

第二天下午，我去了她的家裡，並且見到了波利尼亞克親王[108] —— 一位很有才華的優秀音樂家。他是一位高雅清瘦的紳士，總是戴著一頂黑色的小絲絨圓帽，與他那張清秀的臉龐正好相配。我穿上舞衣，在他的工作室裡為他跳舞，他看得如醉如痴，並說我就是他長期以來夢寐以求的幻象。我那關於運動和音樂關係的理論讓他非常感興趣，我的理想和願望是將舞蹈作為一門可以復興的藝術，這同樣也打動了他。他興致勃勃坐到了一架美麗的撥弦古鋼琴旁邊，準備為我彈奏，他那修長的手指彈上去，就像戀人間輕柔舒緩的撫摸一樣。最後他突然說道：「伊莎朵拉，多麼可愛的孩子，多麼可愛呀！」而我則羞怯地回答說：「真的，我也非常喜歡您。我希望能夠永遠為您跳舞，伴著您富於靈感的樂曲，創作出更多充滿宗教虔誠意味的舞蹈！」

隨後，我們真的打算合作，如果成功，那將會成為我極其珍貴的經歷。可是天有不測風雲，沒過不久，波利尼亞克親王突然過世，我的希望也隨之化成泡影。

108 波利尼亞克親王（Prince Edmond de Polignac, 1834-1901），法國作曲家。

第八章

我在波利尼亞克親王夫人工作室裡舉辦的舞蹈演出非常成功。而且，由於她非常慷慨地向民眾開放了她的工作室，前來觀看舞蹈的觀眾不僅僅限於她的朋友，這也讓越來越多的人開始對我的藝術感興趣。從那之後，我們也在自己的排練房裡舉行了一系列的收費演出，每次大約有二三十個觀眾，波利尼亞克親王和夫人每一次都會來，記得有一次親王摘下他的小絲絨帽在空中揮舞著，興高采烈地喊道：「伊莎朵拉萬歲！」

歐仁‧卡里埃[109]也經常帶著家人前來觀看，有一次他還作了一次關於舞蹈的簡短演講，這給了我莫大的榮耀。其中有一段是這樣說的：

「為了表現人類的情感，伊莎朵拉在希臘藝術中找到了最精彩的表達方式。她非常喜歡那些美麗的浮雕，並且從中獲得了靈感。但是她更富有創新的天賦和本能，帶著這些靈感，她重歸自然，從中創造出了很多優美的舞姿。在模仿和復興希臘舞蹈的同時，她找到了自己的表達方式。她想到的是古希臘人，不過展現給我們的卻是她自己的藝術。她的願望是忘卻時空，不懈地追求自己的幸福。她把希臘藝術完整地呈現給了我們，引起了我們的共鳴。她在為我們復活希臘藝術的同時，也讓我們變得和她一樣年輕，使我們的心裡又燃起新的希望。當她用舞蹈來表達命運不可抗拒時，我們便只能跟她一起屈從於命運。伊莎朵拉‧鄧肯的舞蹈不再是一種茶餘飯後的助興節目，它是個性的張揚，是生命活力的展現。作為一種藝術，它具有無比豐富的內涵，始終激勵著我們為自己的藝術使命而去努力創造。」

109 歐仁‧卡里埃（Eugène Carrière, 1849-1906），法國象徵主義藝術家、畫家。他的繪畫作品影響了後來的畢卡索。

第九章

　　雖然我的舞蹈已經贏得了很多名人的賞識，但是我們的經濟狀況仍然不是很穩定，我們經常會為了無錢支付房租而犯愁，又或是因為沒有錢買煤生爐子而受凍。可即使是在這麼窮困的環境下，為了能夠用舞蹈動作來表現自我，我也會獨自在淒冷的排練房裡一連站立幾個小時，並且期待著能夠在剎那間捕捉到靈感。最後，我的情緒終於變得亢奮，於是我就在靈魂的指引下開始流暢地舞動起來。

　　一天，正當我這麼站著時，有位衣著考究的先生來拜訪我們。他穿著一件很貴重的毛領大衣，手上戴著鑽戒。他說：

　　「我是從柏林趕來的，我們聽說您在表演一種赤腳舞蹈（可想而知，這樣稱呼我的舞蹈藝術，我該有多麼的吃驚）。我代表德國一家最大的音樂廳前來拜訪，想馬上和您簽訂一份演出合約。」

　　他搓著雙手，臉上堆滿了笑容，好像為我帶來了天大的幸運一樣。但我卻像一隻受傷的蝸牛一樣急忙縮進了殼裡，淡淡地對他說道：「噢，謝謝你。但我是絕不會同意將我的藝術帶進音樂廳裡去的。」

　　「但您或許不知道，」他大聲說道，「有很多偉大的藝術家都在我們的音樂廳演出過。再說還可以賺很多錢。我現在就可以答應您，您每晚可以獲得五百馬克的報酬，日後還可以增加。我們還會為您作宣傳，把您打造成『世界最偉大的赤腳舞蹈家』 —— 一個赤腳舞蹈家，了不起，真是太了不起了。您肯定能夠答應我們吧？」

　　「絕不，絕不。」我反覆強調，並且覺得非常氣憤，「不管你們提出什麼樣的條件，我都不會答應的。」

　　「但這是不可能的。不可能，絕不可能，我可不想聽到否定的回答。我連

合約都為您準備好了。」

「不，」我說，「我的藝術絕對不會在音樂廳演出的。將來我肯定會去柏林，並且希望能夠在你們的愛樂樂團的伴奏下跳舞，但是一定要在真正的音樂殿堂，而不是在表演馬戲和雜耍的音樂廳。上帝呀，真是太可怕了！不，不論什麼條件，我都不會答應的。晚安。再見了！」

看到我們簡陋的住處和破舊的衣服，這位德國經理簡直不敢相信自己的耳朵。第二天他又來了。第三天，他又來了，並且提出每晚付給我一千馬克的報酬，而且可以先簽一個月的合約。但是我仍然不為所動。他非常生氣，罵我是「傻丫頭」。到後來我也急了，衝他喊道：「我到歐洲來跳舞，目的是用舞蹈來傳播宗教信仰，復興偉大的藝術；目的是透過舞蹈動作來讓人們意識到人體和靈魂的純美和聖潔，而不是為了讓那些飽食終日、無所事事的資產者將其當為茶餘飯後的消遣。因此，請你快點出去吧！出去！」

「每晚一千馬克妳還要拒絕嗎？」他氣呼呼地說。

「當然。」我厲聲答道，「就算是一萬馬克、十萬馬克，我也不會答應。我所追求的東西你永遠都不會懂。」他走的時候我又加了一句，「將來總有一天我會去柏林的。我要去柏林為歌德和華格納的同胞跳舞，但是我要在與他們兩個人身分地位相配的劇院裡跳，到那時，可能我一晚上的報酬還不止一千馬克呢！」

後來，我的預言果然應驗了。三年以後，在柏林愛樂樂團的伴奏下，我在克羅爾歌劇院[110]舉行了演出，當時歌劇院的票房收入高達兩萬五千多馬克。那時，也是這位經理先生，手裡捧著鮮花來到了我包廂，向我表示祝賀，並且很誠懇地承認了自己的錯誤，他用德語對我說：「小姐，妳以前的話是對的。請讓我吻一下妳的手吧！」

但是就當時而言，我們的經濟情況非常糟糕，王公貴族的欣賞和我那與日俱增的名聲並不能讓我禦寒充飢。當時有一位瘦小的女士經常光顧我們的排練房，雖然她長得很像某一位埃及公主，實際上她是從美國洛磯山脈以西

110 克羅爾歌劇院（Kroll Opera House），1844 年由約瑟夫·克羅爾先生創建於柏林的歌劇院。

的某個地方來的，她的歌聲很迷人。我經常能夠發現在清晨時會有帶著紫羅蘭芳香的便條被塞進我們家的門下，然後雷蒙德便悄無聲息地從家裡消失了。因為雷蒙德從來沒有在早餐前外出散步的習慣，所以我將這兩件事一連繫便得出了結論。終於有一天，雷蒙德向我們宣布，他已經接受了某一樂團的聘請，要去美國巡迴演出。

這樣一來，在巴黎就只剩下我和母親了。當時母親正生著病，因此我們只好搬到瑪格麗特街上的一個小旅館去住。在那裡，母親可以睡在床上，以免遭受排練房地板上冷風的侵襲，飲食也能夠變得有規律，因為我們住的是一家負責提供伙食的公寓。

在這家公寓，我發現有一對夫婦尤為引人注目。女的大約三十歲，相貌出眾，而且她那雙出奇的大眼睛也是我從來沒有見過的，她的眼神溫柔、深沉、嫵媚，充滿了誘惑力，洋溢著火一樣的熱情，同時還流露出一種紐芬蘭犬一樣的溫馴和謙恭。當時我就想，無論是什麼人，只要看一下她的眼睛，肯定會有一種掉進火山口的感覺。那個男的身材修長，雙眉清秀，臉上經常帶著一種年輕人少有的疲憊。平常還會有另外一個人跟他們在一起，他們總是非常專心地談著話，氣氛很熱烈，充滿了激情。這三個人似乎與平常人不一樣，在談話時一直都顯出一副精神十足的樣子，似乎內心有火焰在燃燒。男的燃燒的是純潔美麗的智慧火焰，女的燃燒的則是激情的火焰 —— 一種甘心讓大火吞噬或毀滅的從成熟女性身上散發出來的激情火焰。只有第三個人顯得穩重一些，但是也更能顯露出一種盡享人生歡樂的情趣。

一天早上，那位年輕的女士來到我的桌前，說：「這是我的戀人亨利·巴塔耶[111]先生，這位是吉恩·洛蘭先生，他曾經為您的舞蹈寫過文章，我叫貝爾特·巴蒂[112]。如果您願意，哪天晚上有時間的話，我們想去您的排練房看您跳舞。」

當時，我非常激動，也非常高興。在這之前，我從沒聽過，在那以後，我也再沒有聽到過像貝爾特·巴蒂那樣的聲音 —— 充滿魅力、充滿生機、充

111 亨利·巴塔耶（Henry Bataille, 1872-1922），法國劇作家、詩人。
112 貝爾特·巴蒂（Berthe Bady, 1872-1921），法國女演員。

滿愛意、熱情洋溢。我多麼仰慕她的美麗呀！那時，女子的服裝是不符合現代人的審美觀點，但她總是穿著令人驚異的緊身衣，而且顏色還會不斷地發生變化，上面還裝飾著閃閃發光的金屬片。有一次，我見她穿這樣的衣服，頭戴紫色的花冠，正要動身去參加一個聚會，她要在聚會上朗讀巴塔耶的詩。那時我就想，究竟哪位詩人才能擁有比她還要美的繆斯女神呢？

那一次與他們結識之後，他們便經常來我的排練房，有一次巴塔耶還在那裡為我們朗讀他的詩。就這樣，我這個渺小的、從未受過教育的美國女孩透過一種神祕的方式得到了一把鑰匙，我用這把鑰匙打開了巴黎知識界和藝術界名人的頭腦和心胸。在我們這個時代，在我們這個世界上，巴黎的地位，整如全盛時期的古希臘首都雅典。

我和雷蒙德習慣了在巴黎長時間地散步。在散步時，我們經常會走到一些很有趣的地方。比如，我們有一天在蒙索公園[113]發現了一座中國博物館，它是一位性情古怪的法國富翁留下來的；又比如，我們曾經參觀了吉美博物館[114]裡收藏的各式各樣的東方珍寶；還有卡納瓦萊博物館，裡面陳列著拿破崙的死亡面具，這讓我們激動萬分；在克魯尼博物館，雷蒙德曾在一隻波斯古盤子前面停留了幾個小時；在那裡，他還瘋狂地迷戀上了一塊 15 世紀的掛毯，上面織著一位女子和一隻獨角獸。

有一天，當我們信步來到特羅卡德羅劇院門前時，我們的目光立刻就被一張海報吸引住了。海報上寫著，當天下午將上演古希臘悲劇作家索福克里斯[115]的名劇《伊底帕斯王》，主演是莫內·蘇利[116]。當時莫內·蘇利這個名字

113 蒙索公園 (Parc Monceau)，位於法國首都巴黎第 8 區的一座公園，面積 8.2 公頃。蒙索公園內有一座圓形的洗禮堂。蒙索公園是巴黎著名的旅遊景點之一。

114 吉美博物館 (Musée Guimet)，又譯集美博物館，是一座位於法國巴黎十六區的亞洲藝術博物館，收藏了大量的亞洲藝術品，為亞洲地區之外最大的亞洲藝術收藏地址之一。吉美博物館由工業家愛米爾·吉美 (Émile Étienne Guimet, 1836-1918) 創辦於 1879 年，館址最初位於里昂，後來轉為國營並於 1885 年遷至巴黎。

115 索福克里斯 (Sophocles, 西元前 496/497- 西元前 405/406)，古希臘劇作家，古希臘悲劇的代表人物之一，和艾斯奇勒斯、尤里比底斯並稱古希臘三大悲劇詩人。他一生共寫過 123 個劇本，如今只有七部完整的流傳下來，分別是《大埃阿斯》(Ajax)、《安蒂岡妮》、《伊底帕斯王》(Oidipous)、《特拉基斯婦女》(Women of Trachis)、《厄勒克拉特》(Electra)、《斐洛克特底》(Philoctetes)、《伊底帕斯在柯隆納斯》等。

116 莫內·蘇利 (Mounet-Sully, 1841-1916)，法國舞臺劇演員。

對我們來說還很陌生，但是我們很想看這齣戲。我們看了一下海報下面標出的票價，然後把口袋翻了個底朝天。我們只有三法郎，而樓上觀眾席後面最便宜的站票也要七十五生丁一個人。這就意味著，如果要看戲的話，我們就會吃不上飯；可我們還是毫不猶豫地買了樓上的站票。

特羅卡第羅劇場的舞臺上沒有布幕，舞臺的古希臘布景是現代人根據想像布置出來的，看上去非常粗糙簡陋。合唱隊上場了，他們的穿著很不像樣，完全是對某些書上所描繪的希臘服裝的拙劣模仿。音樂也非常差勁，枯燥無味的曲調不斷地從樂隊那向我們侵襲過來。我和雷蒙德交換了一下眼色，都覺得為了這樣演出而犧牲一頓飯實在是不值得。這時，從左邊代表宮殿的門廊裡上來一位演員，面對著舞臺上的三流合唱隊和二流法國喜劇場面，他舉起一隻手唱道：

> 「孩子們，年邁的卡德摩斯的年輕的後代，
> 為什麼用哭聲包圍這座宮殿？
> 為什麼手執樹枝，苦苦哀告，以淚洗面？」

一聽到這個聲音 —— 啊 —— 我真不知道要怎樣才能形容當時自己的激動心情！我真不知道，歷史上所有的那些最著名的時代 —— 古希臘的全盛時代、酒神戴歐尼修斯的戲劇舞臺、索福克里斯成就輝煌的時期、整個古羅馬帝國時代，又者是其他任何的國家、任何的時代 —— 這些時代是否曾經產生過如此美妙的歌聲？從那一刻起，莫內·蘇利的身影、莫內·蘇利的聲音變得越來越偉大，他將所有的語言、所有的藝術、所有的舞蹈包容其中，無比崇高、無比廣博，以至於龐大的特羅卡第羅劇場都容納不下這位藝術巨人。我和雷蒙德在觀眾席後面屏息靜氣，一動不動，臉色因為激動而變得蒼白，熱淚奪眶而出，幾乎要暈倒了。當第一幕結束後，我們欣喜不已，情不自禁地緊緊擁抱在了一起。幕間休息時，我們不約而同地意識到 —— 這就是我們所追求的藝術頂峰，是我們漂泊海外的根本目的。

第二幕開始了，偉大的悲劇在我們面前逐漸展開。因為得勝而滿懷自信的年輕國王開始產生懷疑，他焦躁不安，最終下定決心要不惜一切代價找到

國家和人民多災多難的原因。接下來，壯麗的一幕開始了——莫內·蘇利跳起了舞蹈。啊，這正是我夢寐以求的形象——跳舞的偉大英雄。

又到幕間休息的時間了，我看了雷蒙德一眼，他依然臉色蒼白，眼中燃燒著火焰，身體不住地顫抖。

第三幕開始了，我簡直無法用語言來形容，只有親眼目睹過莫內·蘇利的偉大表演的人，才能體會到我們那時的感受。最後時刻，場面變得驚心動魄——由於自己所犯的罪惡，再加上自尊心受到極度的挫傷，伊底帕斯王處在了狂迷和恐怖之中，他的內心極為痛苦，最終導致神志錯亂，因為他和國人一直在努力尋找的萬惡之源，竟然是就他自己！他挖掉了自己的雙眼，知道自己再也看不見任何東西了，就把自己的孩子們叫到跟前，與他們作最後的訣別，然後寂然離去……這時，特羅卡第羅劇場裡的六千多位觀眾全都失聲痛哭。

我和雷蒙德慢慢地、戀戀不捨地走下樓去，直到劇場看門人不得不把我們推搡到門外才離開。直到那一刻，我才意識到什麼是偉大的藝術表現，明白了自己以後的藝術道路應該怎麼走。我們都沉醉在了靈感所帶來的歡樂中，暈頭轉向地回到了家裡，以後一連幾個星期，我們都處於這種狀態，當時我做夢都沒想到，有朝一日我能和這位偉大的莫內·蘇利同臺表演！

自從在博覽會上看過了羅丹的作品之後，他的藝術天分便久久地縈繞在我的心頭。有一天，我前往羅丹位於大學街的工作室去拜見這位藝術大師，就像古代神話中賽姬去尋找山洞中的潘一樣，只不過她詢問的是尋找愛神厄洛斯的路，而我想要問的是尋找藝術之神阿波羅的路。

羅丹個子矮小，但是健壯有力，留著修飾精美的短髮長鬚。他的作品，簡潔中蘊涵著偉大的精神。他時而輕聲念叨著自己雕塑的名字，但是我們可以感覺到，這些名字對他來說並沒什麼意義。他經常撫摸著那些大理石雕塑——當時我想，這些大理石在他手下大概就像熔化的鉛一樣，可以慢慢流動。最後，當他拿著一小塊黏土在手掌中揉捏時，他的呼吸變得急促起來，一股熱流在他的胸中激蕩，如同熊熊燃燒的火焰。一會的工夫，他便做出了一個女人的胸部雕像，那雕像在他手中好像在不停地扭動一樣。

我用手扶著他，兩人僱了一輛車，來到了我的排練房。我很快換上了舞衣，根據安德列·博尼埃為我翻譯的古希臘詩人忒奧克里斯托所寫的一首牧歌，為他表演舞蹈：

> 「潘愛戀少女艾柯，
> 但艾柯愛戀著薩堤爾……」

　　表演完以後，我停下來向他解釋我那一套創造新舞蹈的理論，但是很快我就發現，他並沒有專心地聽我講，在低垂的眼瞼下，他雙眼冒火地盯著我，那種表情就像是在面對自己的雕塑作品一樣。然後，他朝我走過來，伸手撫摸我的脖子和胸部，並且輕輕捏了捏我的雙臂，接著他的手又滑過了我的臀部、我赤裸的腿和腳。他開始像揉捏黏土那樣來揉捏我的身體，他身上散發出的熱焰幾乎要把我烤焦、把我熔化。我當時的確非常渴望將自己的一切都奉獻給他——真的，如果不是我所受的那種荒謬教育使我感到恐懼的話，我真的會那麼做。但是非常遺憾，我躲開了，並急忙把外衣套在了舞衣外面，然後送走了帶著一臉困惑的羅丹。後來，我常常對自己當年的少不更事感到悔恨，錯失了將貞操獻給偉大的潘的機會，而且也讓偉大的羅丹喪失了一次展示自己天賦的機會。如果不是這樣，我的藝術和生命也許會更加豐富多彩！

　　兩年以後，我從柏林回到巴黎時又見到了羅丹，在這以後的許多年，他一直都是我的朋友和老師。

　　我和另一位偉大畫家歐仁·卡里埃相識的經過，同樣令人興奮，但情景卻大不相同。當時是作家凱切爾的夫人把我帶到歐仁·卡里埃的工作室去的。凱切爾夫人對我們無依無靠的生活非常同情，她經常請我們到她家裡吃飯。她家有個學小提琴的小女兒，還有個極具音樂天賦的兒子路易——現在已是很有名氣的青年作曲家了。她的女兒和兒子經常在燈下一起演奏，這構成了一幅極其優美的畫面。我注意到，她家的牆上掛著一張奇異的畫像，畫像透出了一種迷人而又憂鬱的氣息。凱切爾夫人說：「這是卡里埃為我畫的肖像。」

第九章

　　一天，她將我帶到了卡里埃位於埃熱西佩摩羅大街的家裡。卡里埃的畫室在樓頂，我們爬了上去，見卡里埃正坐在那裡，但整個人卻被書籍、家人和朋友給團團圍住了。我從來都沒有感覺到誰還能有他那麼強大的精神力量，這就是智慧的能量。在他的身上，散發著一種對他人寬厚博大的愛。他的畫裡，一切的美、力量和奇異都是他那崇高心靈的表現。當我看到他時，就覺得彷彿是見到了基督耶穌一樣，心中充滿了無限的敬畏之情，要不是我生性羞澀矜持，我可能真的會心甘情願地跪倒在他面前。

　　多年以後，約斯卡夫人描述了這次會面的情景，她寫道：

　　「除了我和卡里埃的第一次會面以外，能夠讓我終生難忘的事情，也許就是 —— 當我還是個年輕女孩的時候，我在卡里埃的畫室裡遇到了她，她的客貌和名字從那一天開始就深深地印在了我的腦海裡。那天，如同往常一樣，我敲響了卡里埃家的房門，心裡怦怦直跳。每次一靠近這所『貧窮的聖殿』，我都不得不拚命地壓抑自己內心的情感。在蒙馬特的那所小房子裡，這位偉大的藝術家正在他的親人中間幸福安詳地工作著。他的妻子和母親都穿著黑色的粗呢布衣服，孩子們也沒什麼玩具，但他們都因為深愛著這位偉大的人而容光煥發。啊，這是多麼聖潔的心靈啊！

　　伊莎朵拉當時就站在這位謙遜的大師和他的朋友中間 —— 那是一位文雅的朋友，就職於巴斯德研究所，名字叫梅契尼可夫 [117]。伊莎朵拉看起來比這兩位先生還要文靜。除了莉蓮・吉許 [118] 以外，我還從來沒有見過像她那樣羞澀的美國女孩。看到我目不轉睛地盯著她，歐仁・卡里埃便拉著我的手，就像一個孩子領著同伴去見識自己夢寐以求的東西一樣，把我拉到了伊莎朵拉的跟前，對我說：『這就是伊莎朵拉・鄧肯。』然後是一陣沉默 —— 將這個名字烘托得更為響亮。

　　突然，說話聲音一向很小的卡里埃用深沉而又響亮的聲音宣布：『這位

117 梅契尼可夫（Élie Metchnikoff, 1845-1916），出生於烏克蘭，俄羅斯微生物學家與免疫學家，免疫系統研究的先驅者之一。曾在 1908 年，因為吞噬作用（英語：phagocytosis，一種由白血球執行的免疫方式）的研究，而得到諾貝爾生理學或醫學獎。也因為發現乳酸菌對人體的益處，使人們稱之為「乳酸菌之父」。

118 莉蓮・吉許（Lillian Diana Gish, 1893-1993），是一名童星出身的美國電影演員，默片年代的銀幕代表之一，奧斯卡金像獎終身成就獎得主，甘迺迪中心榮譽獎得主。

年輕的美國女孩即將給世界帶來革命性的變化。』」

　　每當我在盧森堡展覽館裡看到卡里埃創作的那幅全家人團聚的畫像時，便忍不住熱淚盈眶，因為這讓我想起，我從那之後就成了卡里埃畫室的常客，他們一家人都非常喜歡我，把我視作他們的親密朋友。這是我青年時代最為美好的回憶之一。從那之後，每當我懷疑自己的時候，就會想起跟他們一家人在一起的情景，然後便恢復了自信。在我人生的道路上，歐仁·卡里埃的成就如同上天的祝福一樣無處不在，激勵著我追求自己在藝術上的最高理想，引導著我為了探索藝術世界裡神聖的人類精神幻象而永遠奮進。簡直難以置信，當悲傷快要將我逼瘋時，正是卡里埃的作品堅定了我繼續活下去的信念。

　　沒有什麼夠藝術能像他的藝術那樣表現出如此巨大的力量，沒有哪位藝術家能夠像他那樣，為周圍的人提供如此聖潔非凡的同情和幫助。他的畫不應該擺放在展覽館裡，而應該供奉在神聖的廟堂裡，讓所有的人都能夠感受到他那偉大的精神，並從中得到洗禮和護佑。

第九章

第十章

西方夜鶯曾對我說：「莎拉·伯恩哈特[119]是一位偉大的藝術家，可令人感到遺憾的是，她不是個好女人。現在我有了洛伊·富勒[120]，她不但是一位偉大的藝術家，而且是一位純潔的女人。她的名字甚至從來沒有與醜聞沾過邊。」

一天晚上，夜鶯帶著洛伊·富勒到了我的排練房。自然，我為她表演了舞蹈，並向她講述了我所有的舞蹈理論。事實上，就算是水暖工來了我家，我也會這樣做。洛伊·富勒非常熱情地談到了自己的看法，她還說自己第二天就要去柏林了，希望我能夠到柏林去找她。她自己不但是一位藝術家，而且還是川上貞奴的演出經紀人，而川上貞奴的藝術又是我一向非常欽佩的。她建議我和川上貞奴一起到德國各地演出。我非常高興，對於她的建議當然也愉快地接受了。就這樣，我們商量好了我在柏林與洛伊·富勒合作的事情。

動身的前一天，安德列·博尼埃來和我告別。我們一起到巴黎聖母院作了最後一次瞻仰，然後他將我送到了火車站。像往常一樣，他非常克制地與我吻別，但在他的眼鏡片後面，我好像看到了一抹痛苦的目光。

我到了柏林以後，在布里斯托爾飯店的一間豪華套房裡見到了洛伊·富勒，當時她正被一群侍女簇擁著。十幾位漂亮的少女正圍著她，挨個撫摸她的手並且親吻她的臉。在我樸實的家教中，雖然母親愛我們每一個孩子，但她卻很少愛撫我們，所以一見到這種極端的表達感情的方式，我就覺得非

119 莎拉·伯恩哈特（Sarah Bernhardt, 1844-1923），19世紀和20世紀初法國舞臺劇和電影女演員。正如羅伯特·戈特利在《莎拉》中所說的那樣，她被認為是「世界上最著名的女演員」，以及是聖女貞德之後最有名的法國女人。在1870年代——「美好年代」的初期，伯恩哈特就以她在法國的舞臺劇表演而出名，其後聞名於歐洲和美洲。她在一系列早期劇情電影中擔任女演員並獲得成功，還得到了「神選的莎拉」（The Divine Sarah）的綽號。

120 洛伊·富勒（Loie Fuller, 1862-1968），美國女演員，現代舞演員。被譽為現代舞先鋒人物和舞臺燈光技術的推廣人。

第十章

常新鮮，甚至有些不好意思，這個地方洋溢著一種我從來都沒有見過的熱烈氣氛。

富勒簡直慷慨到了無以復加的地步，她按了一下鈴，點了一份極為豐盛的晚餐，我想像不出這樣一頓晚餐得花多少錢！按照約定，那天晚上她要在冬日花園表演，但我真的不知道她能否如約前往，因為當時她正忍受著脊椎劇痛的煎熬，那群可愛的侍女不斷地拿來冰袋，放在她的後背與椅背之間。「再來一個就好了，親愛的，」她總是這樣說，「好像不怎麼痛了。」

那天晚上，我們坐在包廂裡看洛伊·富勒跳舞，在我們面前是一個光彩照人的形象，跟幾分鐘之前那個飽受病痛折磨的富勒幾乎判若兩人。我們親眼看到，她一會變成了絢麗多姿的蘭花，一會又變成了搖曳飄逸的海葵，最後又變成了一朵旋轉升騰的百合花，流光溢彩，變幻無窮，就像古代術士梅林的魔術一樣，令人覺得匪夷所思。多麼偉大的天才啊！再高明的模仿者也難以再現富勒的萬分之一的天才。我陶醉於其中，但也我意識到這是她天才激情突然迸發的結果，再難重現。她在觀眾面前將自己幻化成了千百個光彩照人的形象，這簡直讓人難以置信。這樣的場面不僅難以重現，而且也無法形容。洛伊·富勒別出心裁地最先使用了所有變幻莫測的色彩和飄移不定的紗巾，她是利用光影及色彩變幻的先驅之一。回到飯店後，我依然神不守舍，思緒始終沉浸在這位藝術家的神奇表演中。

第二天上午，我第一次外出，觀賞到了柏林的景色。我一直對希臘和希臘藝術心生嚮往，但柏林的建築卻在短時間內給我留下了更為深刻的印象。

「這裡才是希臘呀！」我忍不住驚嘆道。

但經過仔細觀察以後，我又覺得柏林和希臘並不一樣。這裡只不過是北歐對希臘藝術的翻版而已。柏林的柱子並非希臘那種聳入奧林匹亞藍天的多立克柱式，而是日爾曼式的、學院派的、考古學教授們構想的。當看到皇家衛兵踏著正步從忘憂宮的那些多立克柱式中間走出來時，我便返回了布里斯托爾飯店，用德語對侍者說道：「請給我來一杯啤酒，我太累了。」

在柏林逗留了幾天以後，我們便隨富勒的劇團前往萊比錫。我們沒有帶著裝衣服的大箱子，就連我從巴黎帶來的小箱子也和別的箱子一起留了下

來。最初我並不明白，為什麼這樣的事情會發生在一位如此成功的遊藝場藝術家身上；在經歷了香檳大餐和豪華套房的奢侈生活以後，我也不明白我們為什麼還要把箱子留在柏林。後來我才發現，這是由於富勒為川上貞奴的演出做經紀時遭遇了失敗，她已經為了償還債務而變得一無所有了。

在這群光彩奪目的海仙和精靈中，有一位身穿簡陋的黑色外衣的少女，她羞澀嫻靜，少言寡語，顯得是那麼的與眾不同。她嬌麗的面容中透出一股堅毅，漆黑的頭髮從前額向後梳起，聰慧的目光之中帶著一股淡淡的憂傷，雙手總是在上衣的口袋裡插著。她對藝術很是鍾情，一談到富勒的藝術便開始滔滔不絕。她在那群色彩豔麗的花蝴蝶中來回穿梭，就像古埃及護身符上的一隻聖甲蟲。我馬上就被她吸引了，但是我能夠感覺到，對於富勒的熱情已經占據了她所有的情感，對於我的存在，她根本無心去留意。

到了萊比錫，每天晚上我仍然會在包廂裡觀看富勒的舞蹈，而且對於她那變幻莫測的精湛藝術變得越來越熱愛。她簡直是一個尤物——透過優美的動作，她時而像一股漂流無形的液體，時而又像一束異彩斑斕的光柱，時而變成了一簇跳動不息的火焰，最後，又在光與色交織的旋渦中擴散到了無限的空間中去。

記得有一天大約凌晨兩點鐘時，一陣談話聲把我驚醒了。談話的聲音嘈雜不清，但我能夠聽得出來，是那個紅頭髮的女孩子在說話——我們大家都稱她「護士」，因為不管誰有頭痛腦熱的時候，她總是能夠樂於幫助他減輕痛苦並且悉心照料。從她們興奮的低語聲中，我逐漸聽明白了談話的內容——「護士」說她要回柏林去與某人商量一下，以便能夠籌集到足夠我們前往慕尼黑的費用。後來，也就是那天凌晨，這位紅頭髮女孩來到了我的床前，很動情地親吻我，並用顫抖的聲調對我說：「我就要去柏林了。」去柏林不過幾個小時的路程，我不明白她為什麼會那麼激動不安。不久，她便帶著去慕尼黑的路費回來了。

到了慕尼黑，我們又打算去維也納，但是錢又不夠了。看起來這一次是不可能再借到任何的錢了。於是我毛遂自薦到美國領事館去尋求幫助。我請求他們無論如何也要為我們弄到前往維也納的車票。經過一番努力，我們總

算來到了維也納。雖然幾乎沒有什麼行李，但我們還是住進了維也納布里斯托爾飯店的豪華套房裡面。此時，儘管仍然非常欽佩洛伊‧富勒的藝術，但我卻開始向自己提出了疑問：為什麼要把母親一個人扔在巴黎？在這個由一群美麗而又瘋狂的女人組成的劇團中，我又做了些什麼呢？到目前為止，在這個劇團所有的巡迴演出活動中，我只不過充當了一個無所事事的看客。

在布里斯托爾飯店，我和那個被稱為「護士」的紅頭髮女孩住在一個房間。有一天凌晨，大約四點鐘，「護士」突然站起來，端著一根蠟燭走到了我的床前，嘴裡喊著：「上帝讓我來掐死妳！」

我曾聽人說過，如果一個人突然發了瘋，千萬不要惹怒他。儘管當時我很害怕，可我還是盡量控制住了自己，盡量用平靜地語氣對她說道：「可以。那妳先讓我做個禱告吧。」

「好吧。」她同意了，說完就把蠟燭放在了我床頭的小桌子上。

我悄悄地溜下床，就像是被魔鬼追趕一樣，猛地打開了房門，飛也似的跑過了長長的走廊，又跨過一段寬寬的樓梯，闖進了飯店的辦公室，同時大聲喊道：「有個女的瘋了。」這時我的身上還穿著睡衣，捲曲的頭髮亂蓬蓬地在身後垂著。

「護士」緊緊地跟在我身後，飯店的六位職員立即向她撲過去，將她摁在了地上，直到醫生來了以後才鬆開。醫生的診斷結果讓我感到非常擔心，於是我決定拍電報讓母親從巴黎趕來。母親來了以後，我把自己對這裡的所有感受都告訴了她，母親於是和我決定離開維也納。

此前和洛伊‧富勒一起在維也納待著的時候，有一天晚上，我在「藝術家俱樂部」裡為一些藝術家跳舞，到場的每個人都帶來了一束紅玫瑰。當我跳完了酒神舞之後，整個人幾乎被紅玫瑰淹沒了。當晚在場的人裡面有一位匈牙利劇院的經理，名字叫做亞歷山大‧格羅斯，他走到近前，對我說道：「如果妳希望有一個美好的前景，那麼就到布達佩斯來找我吧。」

現在，面對這個把我嚇得要死的環境，我和母親都渴望著趕緊離開維也納，我們自然而然地想起了格羅斯先生的話。於是，帶著對美好前景的憧

憬，我們趕到了布達佩斯。格羅斯先生馬上跟我簽了一份合約，我需要在烏拉尼亞劇院單獨表演三十個晚上。

第一次簽訂這種在劇院裡單獨表演舞蹈的合約，我反而有些猶豫。我對格羅斯說道：「我的舞蹈是表演給社會名流的 —— 是給藝術家、雕塑家、畫家、音樂家們看的，不是給普通觀眾看的。」但是格羅斯卻反駁說，藝術家是最挑剔的觀眾，如果連他們都喜歡看我的舞蹈，那麼普通觀眾肯定對它的喜歡會超過藝術家一百倍。

我被亞歷山大·格羅斯說服了，簽訂了合約。他的預言果然應驗。在烏拉尼亞劇院演出的第一個晚上便大獲全勝，盛況空前，簡直無法用語言來形容。我在布達佩斯表演的三十個晚上，幾乎場場爆滿。

啊，布達佩斯！那是一個陽光明媚的 4 月，一個萬物復甦的春天。在第一場演出結束後不久，有一天晚上，亞歷山大·格羅斯請我們去一家飯店吃飯，飯店裡恰好有個吉卜賽人在演奏音樂。啊，那是吉卜賽音樂！就是它喚起了我的第一次的青春情感。簡直是不可思議，聽了這種音樂之後，我那情感的蓓蕾便開始怒放。還有什麼能與這種生長在匈牙利土地上的吉卜賽音樂相媲美呢？多年以後，有一次我和約翰·沃納梅克[121]交談 —— 當時我們正在他商店裡的留聲機銷售區，他請我聽他的留聲機裡播放出來的美妙音樂，我對他說道：「在發明家們創造的所有機器裡面，不論其構造如何精巧，也沒有一臺能夠代替匈牙利農民在鄉間土路上演奏的吉卜賽音樂。一個匈牙利的吉卜賽音樂家足以勝過世界上所有的留聲機。」

121 約翰·沃納梅克（John Wanamaker, 1838-1922），美國商人，被認為是百貨公司之父。1889 年沃納梅克被美國總統班傑明·哈里森任命為美國郵政部長。沃納梅克任期到 1893 年結束，在此期間他進行了行之有效的改革，大大提升了郵政服務的效率。

第十章

第十一章

美麗的布達佩斯，是一片花的海洋。在河畔和山坡上，每一個花園裡都綻放著紫丁香，濃郁的花香在空中彌漫。每天晚上，熱情豪放的匈牙利觀眾都歡呼雷動，將帽子扔到舞臺上，不停地高聲喊著：「好呀！好呀！」

有天晚上，我在演出的時候腦海中忽然浮現出了那天早上看到的情景，在陽光的照耀下，多瑙河波光粼粼，非常美麗。於是我讓人告訴樂隊的指揮，請他在演出結束前演奏史特勞斯的〈藍色多瑙河〉，我要即興表演舞蹈。加演的效果超乎想像，觀眾們歡呼雀躍，就像瘋了一樣，我不得不一遍又一遍地跳著這支圓舞曲，很久才讓這狂熱的氣氛慢慢穩定下來。

那天晚上，有一位相貌英俊、身材健美的匈牙利青年，他也在觀眾中與別人一起大喊大叫。後來，他一度讓我從純潔的仙女變成了狂野不羈的酒神祭女。當時所有的一切似乎都在促成我發生這種變化 —— 和煦的春風，撩人的月色，還有離開劇院時在空中彌漫著的紫丁香的香氣；觀眾們狂熱的激情，與過去從來沒有接觸過的一群放浪不羈、縱情聲色的人共進晚餐，還有吉卜賽人的音樂；用辣椒粉調味的匈牙利洋蔥燴牛肉，以及濃烈的匈牙利酒，說實話，我從來都沒有吃得這麼飽，食物多得簡直令人無法消受 —— 所有這一切都令我的身體開始覺醒，我第一次真真切切地意識到一件事，除了充當表現神聖音樂和舞蹈的工具以外，我的身體還有其他的需求。以前我的乳房還小得簡直像沒發育，但現在我卻發現它們已經慢慢地膨脹起來，這讓我覺得自己內心產生了一種既驚喜又羞澀的震撼。以前我的臀部跟男孩子幾乎一樣，現在也顯現出了一種優美的曲線。一陣陣強烈的衝動、一股股難以抑制的欲望，在我的身體裡激蕩湧動著。到了晚上，我再也無法安然入睡，經常在興奮躁動的痛苦中輾轉反側。

第十一章

　　有一天下午，在一次友好的聚會上，透過一杯金黃色的托凱葡萄酒[122]，我看到了一雙正在注視著我的又黑又亮的大眼睛，那雙眼睛中透露出來的火一樣的愛意和匈牙利式的激情灼痛了我的心，我清晰地感覺到，這雙眼睛就是布達佩斯的整個春天。他身材高大，體型勻稱，一頭濃密的黑色捲髮泛著紫紅色的光澤。事實上，我覺得他完全可以作為米開朗基羅雕塑大衛時的模特兒。在他微笑時，從鮮紅性感的雙唇中間露出了雪白堅固的牙齒，而且閃閃發光。從第一次對視開始，我們兩人心中所有的吸引力全都迸發出來，讓我們瘋狂地合為一體；從第一次對視開始，我們便不由自主地投入了對方的懷抱，世界上再沒有什麼力量能夠阻止我們。

　　「妳的臉蛋就像花兒一樣，妳就是我的花兒。」他一遍又一遍地重複著，「我的花兒，我的花兒。」在匈牙利語中，「花兒」還有一個意思 ——「天使」。

　　他給了我一張小紙條，上面寫著：「匈牙利皇家劇院的包廂」。那天晚上，我和母親一起去看了他扮演的羅密歐。他是一位優秀的演員，後來成了匈牙利最偉大的演員。他扮演的羅密歐，用青春火熱的愛情征服了我的內心。後來，當我到他的化妝間去看他的時候，劇團裡所有的人都帶著一種奇怪的笑容來打量我，好像每個人都知道是怎麼回事一樣，而且他們很高興，只有一位女演員看上去一副悶悶不樂的樣子。他陪著我和母親回到了飯店，然後我們一起簡單地吃了一點東西，因為通常演員在演出之前是不吃飯的。

　　後來，媽媽以為我是睡著了，但實際上我又回到了飯店的客廳，去跟我的「羅密歐」相會了。客廳和我們的臥室之間隔著一條長長的走廊。這時他對我說，那天晚上他改變了以往扮演羅密歐的風格：「以前，我跳過牆頭之後，就馬上用一種程序化的聲調說：

　　　『他常常嘲笑從未感到過疼痛的創傷，

　　　但是 —— 不要出聲，

122 托凱葡萄酒（Tokay），一種生產於匈牙利托凱及其附近地區的葡萄酒。由於托凱臨近匈牙利，因此斯洛伐克部分地區生產的葡萄酒也可以名為托凱葡萄酒。托凱葡萄酒是貴腐葡萄酒的典型代表，也被認為是最高級的貴腐葡萄酒。

從那邊窗戶裡透出來的是什麼光？

那是東方，茱麗葉就是太陽！』

　　可是妳還記得今天晚上我是怎麼表演的嗎？我在低語，好像這幾句話把我噎住了一樣，因為自從我認識妳之後，才體會到了深陷情網的羅密歐應該用一種什麼樣的聲調來說話。現在我才真正地明白，伊莎朵拉，是妳讓我明白了羅密歐的愛情應該是什麼樣的。從現在開始，我要把他演出另外一種完全不同的樣子。」

　　接著，他站起來，開始對著我朗誦羅密歐每一幕的臺詞，還經常停下來對我說：「是的，我現在明白了，如果羅密歐真的是在戀愛，那麼他肯定會這樣說話 —— 這可跟我以前演這個角色時想像出來的情境大相逕庭。現在我終於明白了。啊……親愛的，花兒一樣的女孩，是妳給了我靈感。有了妳的愛，我一定會成為真正偉大的藝術家。」他就這樣朗誦著羅密歐的臺詞給我聽，直到曙光爬上窗戶。

　　我欣喜若狂地看著他的表演，聽著他的朗誦，並時不時大膽地模仿一下他或是做一個手勢。當演到牧師的那場戲時，我們兩個都跪下來海誓山盟，表示終生相愛。啊，青春和春天，布達佩斯和「羅密歐」！每當我想起你們的時候，就會想起當時的情景 —— 歷歷在目，就像昨天晚上剛剛發生的一樣。

　　一天晚上，當演出結束以後，我們兩個人又去了客廳，媽媽一點也不知道這件事，她還以為我睡著了呢。開始，「羅密歐」眉飛色舞地向我講述他的角色、他的藝術和他的劇院，我聽得津津有味；慢慢地，我覺得他開始變得很激動，有時甚至顯得很緊張，一個字都說不出來。他緊緊地握住雙拳，好像生病了一樣。這時，我發現他那張英俊的臉漲得通紅，雙眼噴火，嘴唇緊咬，幾乎都要咬出血了。

　　我自己也覺得頭暈目眩，有一股難以遏制的欲望在我心中沸騰起來，驅使著我要把他緊緊地擁抱在懷中。最後，他終於失去了自制力，猛地將我抱進屋裡。我驚喜異常，這一天終於到來了。坦白地說，第一次的感覺簡直

就是一種折磨，可是看到他那痛苦不堪的樣子，我也就不忍心逃避剛開始的劇痛了。第二天早上天剛亮，我們便一起離開了飯店，到街上僱了一輛遲歸的馬車，走了好幾里路來到了鄉下。我們在一家農舍前停下，農夫的妻子為我們空出了一個房間，裡面放著一張老式的四柱床。整整一天，我們都待在鄉下，「羅密歐」不斷地勸解小聲哭泣的我，並且為我擦乾了眼淚。

由於心情不好，我想那天晚上我的演出恐怕是特別的糟糕。可後來當我在客廳裡遇到「羅密歐」的時候，他反而顯得非常高興，我也就覺得自己遭受的所有痛苦全都得到了回報，並且渴望再來一次，特別當是他溫柔地安慰我，說要讓我最後知道什麼是人間天堂的時候，這種渴望就變得越發強烈。這個預言後來很快就實現了。

「羅密歐」有一副金嗓子，他為我唱了他們國家的所有歌曲以及吉卜賽人的歌曲，還給我講解了歌詞的字句和含義。有一天晚上，亞歷山大・格羅斯在布達佩斯歌劇院為我安排了一場盛大的晚會。當時我想到了一個創意——在跳完了用格魯克的音樂伴奏的舞蹈之後，我把一個小型的匈牙利吉卜賽樂隊帶到了舞臺上，我在他們的樂曲伴奏下跳舞。其中有一首愛情歌曲，歌詞是這樣的：

> 「這世上有個小女孩，
> 跟可愛的小鴿子一樣。
> 上帝一定非常愛我，
> 因為祂讓我擁有了天堂。」

這首歌的旋律優美，充滿了激情、渴望、淚水和愛慕。我將自己的全部情感都傾注在了舞蹈中，觀眾們看得熱淚盈眶。最後，我穿上紅色的舞衣，跳了一曲《拉科齊進行曲》[123]，我覺得自己為匈牙利的英雄們獻上了一首革命頌歌。

這次晚會之後，我在布達佩斯的演出也結束了。第二天我就和「羅密

123 《拉科齊進行曲》（*Rakowsky March*），又譯拉科奇進行曲，有時也被稱為匈牙利進行曲（法語：Marche hongroise，英語：Hungarian March），是〈讚美歌〉之前匈牙利的非官方國歌。

歐」到了鄉下，在那個農夫的家裡住了幾天。我第一次嘗到了整夜纏綿的歡樂。早上醒來時，我發現我的頭髮和他那散發著香味的黑色捲髮繞在了一起，並且感覺到他正用胳膊摟著我，頓時便產生了一種無與倫比的幸福感。回到布達佩斯以後，幸福的天空中出現的第一片烏雲便是母親那極度的痛苦。這時，伊莉莎白也從紐約趕來，她似乎將我看成了罪人。她們的憂慮簡直讓我無法忍受，最後我便攛掇她們到特里爾去旅行了。

從此以後，我的性格中便一直表現出這樣的特點：不管情感的變化有多麼強烈，我的頭腦始終保持著敏捷的反應。我從來都沒有像人們經常說的那樣，變得「失魂落魄」；相反，肉體上得到的歡樂越多，我的思維就變得越敏捷。可是，當追求肉體歡樂的意願遭到理性的反對甚至是傷害時，這種衝突就會變得非常激烈，這時，我渴望有一種麻醉劑能夠消除來自理性的沒完沒了的評判。我很羨慕那種人 —— 他們可以不顧一切地縱情於一時的歡樂，而不會畏懼理性的反對，也不怕別人強加給他們的批判。

當然，理智總會有投降的時候，它喊道：「是的，我承認，生活中所有其他的東西，包括妳的藝術，與這一刻的歡樂相比，都是毫無意義的。因此，為了這個時刻，我情願放棄一切，毀滅一切，甚至不惜去死。」這種智慧的潰敗，最後往往會引起混亂，讓一切都歸於虛無，其結果對於智慧和精神來說，都是最嚴重的災難。

因為無法遏制的欲望，我不顧一切地走了下去。為了這個時刻，我不在乎我的藝術可能會毀於一旦，不在乎母親的絕望，不在乎世界是否會因此而毀滅。誰想批評我，就讓他去說吧。但是，如果要批評的話，首先還是應該責怪自然或上帝吧？是上帝讓人們覺得這個時刻比宇宙中我們所知道的和所經歷的一切更有價值，更讓人渴望。當然，因為飛得太高，當覺醒時往往會摔得更慘。

亞歷山大‧格羅斯為我安排了一次環匈牙利的巡迴演出。我在許多城鎮表演。在西本‧柯欽鎮，曾經有七位革命將軍被絞死，我被這個故事深深地打動了。為了紀念這些將軍，在鎮外一片很開闊的土地上，在李斯特英雄悲壯的音樂伴奏下，我創作並演出了一段進行曲舞蹈。

第十一章

在整個巡迴演出的過程中,所有匈牙利小鎮的觀眾都對我表示了熱烈的歡迎。每到一個地方演出,亞歷山大·格羅斯都會準備好一輛套著白馬的敞篷馬車,上面堆滿了白色的鮮花,而我則穿著一身白色的衣服坐在車上,在人們的歡呼和吶喊聲中緩緩地穿城而過,就像是來自另一個世界的年輕美麗的女神。可是,儘管觀眾的喝彩讓我飄飄欲仙,藝術的成功讓我欣喜若狂,但我仍然無法遏制自己與「羅密歐」歡聚的渴望,特別是到了晚上,當我獨自一人的時候,我感到非常痛苦。我寧願用所有的成功甚至是我的藝術,來換取在他懷抱中的片刻時光。我渴望著回到布達佩斯的那一天,這一天終於來了。「羅密歐」當然興奮異常地來到車站接我,但我卻覺得他的內心深處已經發生了某種奇怪的變化。他對我說,他就要去排練馬克·安東尼[124]這個角色,並且將要進行首場演出。難道戲劇角色的變換對一個藝術家的熱情和性格會產生如此之大的影響嗎?我不知道,但我當時確實感覺到我和「羅密歐」當初那種純真的愛情已經發生了變化。他談到了我們的婚姻,就好像婚事早已定下來一樣,他甚至帶著我去看了幾套公寓,讓我選擇其中的一套供我們居住。那些公寓的房間沒有浴室,到廚房需要走過長長的樓梯,突然之間,我產生了一種沉甸甸的鬱悶的感覺。

「我們住在布達佩斯做什麼?」我問道。

「怎麼了,」他說,「妳每天晚上都要坐在包廂裡看我演戲,妳還要學會和我對話,幫助我排練呀。」

他背了一段馬克·安東尼的臺詞給我聽。現在,他所有的熱情和興趣都轉移到了這個羅馬平民的身上,而我,他的茱麗葉,已經不再是他關注的焦點了。

有一天,當我們在鄉下漫步了很長時間後,便在一個乾草垛旁邊坐了下來,他問我是不是覺得我們兩個人各自去追求自己的事業會更好一些?當然,他的原話要婉轉一些,可意思就是這樣。直到現在,我依然記得那個草

124 馬克·安東尼(Mark Antony, 約西元前 83- 西元前 30),古羅馬政治家和軍事家。他是凱撒最重要的軍隊指揮官和管理人員之一。凱撒被刺後,他與屋大維和雷比達一起組成了後三頭同盟。西元前 33 年後三頭同盟分裂,西元前 30 年馬克·安東尼與埃及艷后先後自殺身亡。

埃，我們面前那一片田野，以及當時我內心的戰慄。當天下午，我就和亞歷山大·格羅斯簽定了去維也納、柏林以及德國其他所有城市進行巡迴演出的合約。

我觀看了「羅密歐」扮演安東尼的首場演出，我對這場演出最深刻的印象就是劇院裡觀眾們的狂熱之情，而與此同時，我就坐在包廂裡，吞下自己的淚水，那種感覺就像吃了幾箱碎玻璃。第二天，我就到了維也納，我的「羅密歐」消失了，我只能跟「馬克·安東尼」道別。他看起來面色嚴峻，似乎心事重重。從布達佩斯到維也納的這段路，是我所經歷的最痛苦、最憂傷的一次旅程。所有的歡樂好像突然就從這個世界上消失了。一到維也納，我就病倒了，格羅斯將我送進了一家醫院。

連續幾個星期，我都處於一種極度虛弱的狀態，內心痛苦不堪。「羅密歐」急忙從布達佩斯趕來，他甚至在我的病房裡放了一張床。他對我非常的溫柔和體貼，可是有一天早上當我醒來之後，看到那位護士 —— 一個天主教修女的臉，她圍著一塊黑色的面紗，站在那裡，正好將我與睡在小床上的「羅密歐」隔開，我覺得我在那一刻聽到了愛情的喪鐘。

我需要很長時間才能完全康復，所以格羅斯就帶著我到弗朗茲巴德[125]去療養。我的情緒很低落，整天都無精打采的，鄉村的美景和好心的朋友都無法讓我振作精神。格羅斯的太太特意趕過來照料我，她對我的照顧很用心，有時甚至徹夜不眠。幸運的是，當我銀行裡的存款被醫生和護士們的昂貴費用耗光時，格羅斯又為我安排了演出 —— 去弗朗茲巴德、瑪麗亞溫泉市[126]和卡爾斯巴德[127]演出。有一天，我把行李箱打開，取出了我的舞衣。記得當時我一邊淚如雨下地吻著那件紅色舞衣 —— 我曾穿著它跳了所有的革命舞蹈，一邊發誓再也不會因為愛情而拋棄藝術了。當時，我的名字在那個國家簡直像產生了魔力一樣，有一天晚上，正當我和經理和他的太太一起吃飯時，飯

125 弗朗茲巴德 (Franzensbad)，意為「帝國皇帝弗朗茲二世的村莊」，是捷克的城鎮，位於該國西部，距離首府卡羅維瓦利20公里。因其豐富的礦泉而聞名，又叫「弗朗齊歇克礦泉村」。

126 瑪麗亞溫泉市 (Marienbad)，捷克卡羅維瓦利州的一個鎮，以溫泉著名。

127 卡爾斯巴德 (Karlsbad)，現在的卡羅維瓦利，是捷克西部波希米亞地區卡羅維瓦利州的一座溫泉城市。在19世紀，該市成為一個受歡迎的旅遊勝地，尤其是國際名人來此進行溫泉治療。

店的玻璃外面聚集了很多人，人群竟然把一大塊玻璃都擠破了，飯店經理被弄得束手無策。

我將煩惱、痛苦和愛情的幻滅都融入了我的舞蹈藝術，並根據希臘神話中伊菲革涅亞[128]在祭壇上告別生命的故事創作了一段舞蹈。最後，亞歷山大·格羅斯又安排我去慕尼黑演出，在那裡，我和母親、伊莉莎白會合了。儘管她們發現我變得很憂傷，但是看到我又是獨自一人，便覺得很高興。

在慕尼黑的表演開始之前，我和伊莉莎白來到阿巴沙，乘著車在街上尋找可以供應食宿的旅館。儘管沒有找到合適的旅館，但在這個平靜的小鎮上，我們卻受到了人們的極大關注。斐迪南大公[129]路過此地時看到了我們，他非常興奮，親切地跟我們打招呼，並且邀請我們住進他位於斯蒂芬妮飯店花園的別墅。這件事本來是一個很純潔的插曲，但在貴族圈裡卻變成了一樁醜聞。那些貴族闊太太們不久就開始拜訪我們，但與我當時的天真想法完全不同的是，她們並不是對我的藝術感興趣，而是想弄清楚我們是以何種身分住進大公別墅裡的。就是這些貴婦人，她們每天晚上都要前往飯店的餐廳，在大公的桌前行上一個深深地屈膝禮。我也依俗而行，而且屈膝更深。

就在那時，我發明了一種新型泳衣，這種泳衣後來變得非常流行。那是一種用質地精良的中國絲綢做成的淺藍色的衣服，大開胸，細肩帶，裙擺剛到膝蓋，光腿赤腳。在那個時代，女士們在下水游泳時一般都要穿一身從頭包到腳的黑色泳衣，黑色的裙擺要留到膝蓋和腳踝之間，還要穿上黑色的長襪、黑色的泳鞋。你完全能夠想像出來，我當時引起了多麼大的轟動。斐迪南大公經常在跳水橋旁散步，拿著看戲時用的小望遠鏡來看我，還用別人都聽得見的聲音嘀咕著：「啊，鄧肯小姐多麼漂亮呀！啊，多麼好看呀！就是春天也沒有這麼美呀！」

128 伊菲革涅亞（Iphigenia），希臘神話中阿加曼農和克呂泰涅斯特拉之長女。為古希臘劇作家所喜愛的悲劇人物。

129 斐迪南大公（Grand Duke Ferdinand, 1863-1914），奧匈帝國皇儲，法蘭茲·約瑟夫一世皇帝之弟卡爾·路德維希大公之長子。法蘭茲·約瑟夫一世的獨子皇太子魯道夫於 1889 年精神病自殺後，他成為皇位繼承人。他因主張借由兼併塞爾維亞王國將奧匈帝國由奧地利、匈牙利組成的二元帝國擴展為由奧地利、匈牙利與南斯拉夫組成的三元帝國，所以於 1914 年與妻子蘇菲視察時在奧匈帝國波士尼亞赫塞哥維納的首府塞拉耶佛時被塞拉耶佛或塞爾維亞民族主義者普林西普刺殺身亡。「塞拉耶佛事件」成為第一次世界大戰的導火線。

不久之後，當我在維也納的卡爾劇院跳舞時，大公每天晚上都會帶著一群年輕英俊的扈從和副官來到自己的特別包廂看我的演出，這自然引起了流言蜚語。但是大公對我的興趣完全是出自對美和藝術的欣賞。實際上，他似乎總是有意地躲避與女性交往，反而更喜歡和他那群年輕漂亮的隨從們在一起。幾年以後，我聽說奧地利法庭發布命令，將斐迪南大公囚禁在了薩爾斯堡一座陰暗的城堡裡，我非常同情他。或許他與其他人的確有些不同，但是又有哪位真正富有同情心的人會與常人一樣呢？

在阿巴沙的別墅，我們的窗前有一棵棕櫚樹。這是我第一次看到生長在溫帶的棕櫚樹。我經常觀察它的葉子在晨風中顫抖的姿態，後來我還據此創作了胳膊、手和手指輕顫的舞蹈動作。可是最後這種動作卻被我的模仿者們給用濫了，因為他們並不知道追根溯源，去觀察和思考棕櫚樹在風中的顫抖姿態，忘記了必須先在內心有所感悟，才能進行很好的外部表達。當我長久地凝視這棵棕櫚樹時，我常常忘記了藝術的思考，腦海中只是盤旋著海涅那動人的詩句：

「南方有一棵寂寞的棕櫚樹……」

我和伊麗莎從阿巴沙來到了慕尼黑，當時整個慕尼黑的生活都以「藝術家之家」為中心，一些著名的藝術大師，如卡爾巴赫[130]、倫巴赫[131]、史杜克[132]等著名畫家，他們每天晚上都要聚集在這裡，喝著上好的慕尼黑啤酒，暢談哲學和藝術。格羅斯希望能夠把我在慕尼黑的首演安排在這裡，倫巴赫和卡爾巴赫表示贊同，只有史杜克堅持認為舞蹈不適合在「藝術家之家」這樣的藝術殿堂裡演出。一天上午，我登門拜訪史杜克，想說服他相信我的舞蹈藝術的價值所在。我在他的工作室裡脫下衣服，換上了丘尼卡[133]，為他跳了一段舞，然後開始不停地為他講我的神聖使命以及舞蹈作為一種藝術的可能

130 卡爾巴赫（Friedrich Kaulbach, 1822-1903），德國畫家。

131 倫巴赫（Franz von Lenbach, 1836-1904），德國畫家，以肖像畫見長。

132 史杜克（Franz Stuck, 1863-1928），德國畫家、雕塑家、雕版畫家、建築師。

133 丘尼卡（tunic），相當於希臘的希頓，是一種寬大的睡袍一樣的袋狀貫頭衣，最初為伊特魯利亞人穿著，後被羅馬人繼承，一般用白色毛織物做成，結構單純，用兩片毛織物流出伸頭的領口和伸兩臂的袖口，在肩部和腋下縫合，呈 T 字形，一般袖長及肘也有無袖和長袖。

第十一章

性，我一口氣就講了三四小時。後來，他經常對他的朋友們說，他一生中從來沒有這樣震驚過，他覺得奧林匹亞山上的林中仙女好像突然從另一個世界飛到了他面前。最後他自然是同意了，而我在慕尼黑「藝術家之家」的首演也成為這個城市許多年以來最為轟動的藝術盛事。

後來，我又在卡恩學院表演舞蹈，那裡的學生們簡直如痴如狂。一夜又一夜，他們卸下了我馬車上的馬，然後讓我坐在車上，由他們拉著車，帶著我穿街過巷，在我的敞篷馬車兩邊，學生們唱著歌，舉著火炬又蹦又跳。他們經常連續幾個小時在我下榻的旅館窗下歌唱，直到我把鮮花和手絹從窗戶裡扔給他們，他們便開始爭搶，然後每人分一點戴在自己的帽子上。

有一天晚上，他們簇擁著我來到了他們的學生咖啡廳，然後把我抬到了一張桌子上，我就在桌子上跳舞給他們看。他們整個晚上都在不停地歌唱，並且不斷重複著：「伊莎朵拉，伊莎朵拉，啊，生活多麼美好！」那天晚上的事情第二天就上了報紙，城裡的「規矩人」感到震驚。雖然第二天一早在送我回家的路上，他們把我的衣服和披肩都撕成了碎片，然後搶著戴在了帽子裡，但其實這一切都只不過是一種非常純潔無邪的「淘氣」行為罷了。

當時的慕尼黑的確算是一個藝術和學術中心，大街上到處都是大學生，每個女孩的腋下都夾著書本或樂譜。每個商店的櫥窗裡都陳列著珍貴的古代書籍和畫作，以及最新出版的各種圖書。除此之外，眾多博物館裡的珍藏，從陽光照耀的大山裡吹來的陣陣秋風，對滿頭銀髮的倫巴赫大師的工作室的造訪，與卡維爾霍恩這樣的哲學大師結識等等，所有的一切都激勵著我回到那中斷已久的理智和精神生活中去。我開始學習德語，閱讀叔本華和康德的原著，沒過多久，我就能與每晚都來「藝術家之家」聚會的藝術家、哲學家和音樂家們進行長時間地交談了，我從中受益匪淺。我還學會了喝慕尼黑啤酒，不久之前在感情上所受的打擊也因此而漸漸地淡化了。

一天晚上，在「藝術家之家」舉行的一個表演各種節目的特別晚會上，有一個坐在前排鼓掌的男人引起了我的極大關注。他的容貌讓我想起了一位我剛剛接觸過其作品的音樂大師，他的額頭也是那樣突出，鼻梁很高，只是嘴巴柔和些，顯得不是那麼有力。表演結束之後，我才知道他就是著名作曲

家理察‧華格納的兒子 —— 齊格飛‧華格納 [134]。他也加入了我們的圈子，初次見面就能夠與這位仰慕已久的朋友結識，我覺得非常榮幸，他以後也成了我最親密的朋友之一。齊格飛‧華格納談吐不俗，不時地回憶起他那偉大的父親的往事，就像環繞在他頭上的神聖光環一樣。當時，我也是第一次讀叔本華的著作，而他對於音樂和意志力的關係所進行的哲學意義上的闡述，令我由衷拜服。

我所遇到的這些超凡絕倫的知識界的菁英，或者德國人口中所說的思想巨人，讓我覺得自己像被領進了一個至高無上的、神一般的思想家世界 —— 在我漫長的行程中，他們的思想比我此前遇到的任何人的思想都要博大和神聖得多。在這裡，哲學的思考確實被當成了人類最高級的需求，只有更為神聖的音樂世界才能與之媲美。在慕尼黑的博物館裡，來自義大利的輝煌作品也給了我很大的啟迪。既然我們已經知道這裡離義大利的邊境很近，為了滿足我們那不可抑制的衝動，母親、伊莉莎白和我便坐上火車去了佛羅倫斯。

134 齊格飛‧華格納（Siegfried Wagner, 1869-1930），德國作曲家，理察‧華格納之子，李斯特的外孫。他很早就開始作曲，後來從華格納的學生洪佩爾丁克學習。1896 年，他在拜魯特擔任指揮，1908 年成為拜魯特音樂節的藝術總監。

第十一章

第十二章

　　我永遠都忘不了這次奇妙的旅程，我們穿越了提洛邦[135]山，從山的南面順坡而下，最後來到了溫布利亞[136]平原。

　　我們在佛羅倫斯下了火車，接下來的幾個星期，我們到處愉快地遊玩，看遍了美術館、公園和橄欖園。在那段時間，是波提且利[137]吸引了我這顆年輕的心。一連好幾天，在義大利畫家波提且利的名畫〈春〉（*Primavera*）前，我一坐就是幾個小時。受這幅名畫的啟發，我創作了一段舞蹈，努力地想把這幅畫中所呈現出來的那種柔和、奇妙的動感表達出來。鮮花盛開的大地柔和起伏，山林女神們圍成了一個圓圈，風之神的凌空飛舞，這一切都圍繞著一個中心人物 —— 她一半是阿芙洛蒂，一半是聖母瑪利亞，用一個意味深長的手勢象徵著孕育萬物的春天。

　　我坐在在這幅畫的前面，看了好幾小時，完全被它迷住了。有一次，善良的老管理員給我拿來一張椅子，並且好奇而又饒有興趣地觀察著我看這幅畫時的表情。我一直坐在那裡，結果竟然真的看到了鮮花正在勃勃生長，赤裸的腿正在翩翩起舞，畫中人的身體正在輕輕搖擺，歡樂的使者來到我的身旁的情景。於是我就想：「我一定要將這幅畫改編成舞蹈，把愛的資訊 —— 曾經讓我痛苦萬分的愛的資訊，以及春天 —— 孕育萬物的春天，都傳達給觀眾。我一定要用舞蹈的形式將我所感受到的那種巨大的喜悅之情傳遞給觀眾。」

　　閉館的時間到了，我仍然坐在畫的前面不肯離去，我想透過這美好而又

135　提洛邦（Tyrol），是位於奧地利共和國西部的一個邦。
136　溫布利亞（Umbria），位於義大利中心，首府佩魯賈。
137　波提且利（Sandro Botticelli, 1445-1510），歐洲文藝復興早期的義大利佛羅倫斯畫派藝術家。

神祕的一瞬間來發現春天的真諦。我覺得，到目前為止，生活始終是一種漫無目的的盲目追求；我相信，如果我能發現這幅畫的祕密，就可以為人們指出一條多姿多彩、充滿歡樂的生命之路。記得當時我對生命的看法就像一個帶著美好願望走向戰場的人，他在受了重傷之後開始反思過去，他這樣說道：「為什麼我不去傳播宗教的福音，去拯救別人，使他們免遭這種殘殺呢？」

這便是我在佛羅倫斯面對波提且利的名畫〈春〉時所作的思索，後來透過努力，我終於將它編成了舞蹈。在這段舞蹈裡面，甜蜜的異教徒生活時隱時現，阿芙洛蒂的光輝透過更為仁慈溫柔的聖母形象展現了出來，阿波羅就像聖巴斯弟盎[138]一樣來到了嫩芽初上的樹林裡！啊，所有的一切就像充滿歡樂的暖流一樣湧進了我的胸膛，我急切地想要將它們用舞蹈表現出來──我稱之為《未來之舞》。

在佛羅倫斯的一座古老宮殿的大廳裡，伴著義大利作曲家蒙台威爾第[139]和早期的一些不知名作曲家的音樂，我為當地的一些藝術界人士表演了舞蹈。我還根據為古中提琴[140]創作的曲子，編排了一段舞蹈，內容表現的是一位天使在演奏想像中的小提琴。

我們仍然像以前那樣任性而為，結果錢又快花完了，我不得不給亞歷山大·格羅斯拍電報，請他寄一筆錢來給我們，以便讓我們回到柏林──當時他正在柏林為我準備首場演出。

到了柏林，真的有點出乎我們的意料。乘車走在路上，到處都是寫著我名字的燈箱廣告，以及我將要在克羅爾歌劇院與柏林愛樂樂團共同演出的海

138 聖巴斯弟盎（St. Sebastian, 256-288）是一位殉道聖人。傳說在羅馬皇帝戴克里先迫害基督徒期間被殺。在藝術和文學作品中，他常被描繪成雙臂被捆綁在樹椿，被亂箭所射。這是最常見的聖巴斯弟盎藝術寫照。他受到羅馬天主教、東正教尊敬。

139 蒙台威爾第（Claudio Giovanni Antonio Monteverdi, 1567-1643），義大利作曲家、製琴師。蒙台威爾第被認為是古典音樂史上一位劃時代的人物，是巴洛克音樂的早期代表。他的牧歌創作是文藝復興這一時期音樂體裁的巔峰，而他的歌劇創作則是這種體裁的奠基之作。他雖不是第一個寫出歌劇的作曲家，然而他所創作的歌劇卻可以一直流傳至今日，甚至影響在後世各樂派的作曲家。

140 古中提琴（Viola D'amore），是一種六至七弦，帶有共鳴弦的弓絃樂器，大小接近中提琴，外觀像一個縮小了的維奧爾琴。它主要用於巴洛克音樂，演奏方法與小提琴或中提琴相似，將琴置於頷下。在當代中提琴成熟前，於西洋古典音樂和歐洲民間音樂中和早期的中提琴競爭過，在樂隊中也起了相似的作用。

報。格羅斯領著我們住進了菩提樹下大街布里斯托爾旅館的一個漂亮的套房，好像整個德國新聞界都等著我在那裡舉行第一次記者招待會。由於有了在慕尼黑的學習研究以及佛羅倫斯的經歷，我當時表現出了很好的精神狀態，思維也很敏捷。我用美國式的德語詳細解釋了我對於舞蹈藝術的見解，並且不假思索地將舞蹈藝術稱為一種「偉大而原始的藝術」，一種能夠喚醒其他所有藝術的藝術，這種觀點使新聞界的先生們大吃一驚。

這些德國記者仔細地傾聽，他們表現出來的風度與後來在美國聽我講述理論的那些記者是那樣的不同！他們心懷欽敬、專心致志地聽我講解，第二天，德國多家報紙上都發表了評論我的舞蹈藝術的長篇報導，那些文章寫得既鄭重而又富含哲理。

亞歷山大·格羅斯是一位勇敢的開拓者。他冒著極大的風險，拿出自己所有的資本來籌備我在柏林的演出。他在投入上不惜成本，廣告宣傳鋪天蓋地，租用第一流的歌劇院，聘請最好的樂隊指揮。當大幕升起，露出我想要的那種藍色天幕的布景，我這樣一個瘦小嬌弱的女人站在龐大空曠的舞臺上，一旦無法贏得困惑不解的柏林觀眾的頭彩，那麼格羅斯可就要宣告徹底破產了。但他是一位了不起的先知先覺者，他的預期目標，我全都幫他實現了。啊，簡直是一帆風順。柏林的觀眾大為傾倒，我跳了兩個多小時以後，他們仍然不願離開歌劇院，一直喊著「再來一個、再來一個」。最後，激情高漲的觀眾一下子擁到了腳燈前面，成千上萬的年輕學生竟然爬上舞臺，我差點就被這些狂熱的崇拜者給擠死。接下來，一連好幾個夜晚，他們都在重複著當時流行於德國的一種迷人的儀式——解下我的馬車上的馬，他們自己興高采烈地用車拉著我，穿過一條條大街，最後沿著菩提樹下的大街一直把我送到我住的那家飯店。

從首演的那天晚上開始，我便在德國觀眾中名聲大振，德國人稱我為「偉大聖潔的伊莎朵拉」。有一天晚上，雷蒙德突然從美國趕了過來，他說他太想念我們了，再也無法忍受與我們天各一方的痛苦。於是，我們又舊事重提，要執行那個醞釀已久的計畫——去最神聖的藝術發源地，去我們最景仰的雅典。我一直覺得自己還只是停留在藝術殿堂的門口，需要到藝術的源頭

去尋找靈感。所以當結束了在柏林的短期演出之後，我們不顧亞歷山大‧格羅斯的懇求和惋惜，堅持要離開德國。我們一家人又高高興興地一塊登上了開往義大利的火車，準備去到威尼斯，一起完成我們夢寐已久的雅典之旅。

在威尼斯，我們逗留了幾個星期，期間我們懷著滿心的虔誠參觀了一些教堂和美術館。但是很顯然，在這種情況下，威尼斯對我們來說已經不是很重要了，因為與它相比，佛羅倫斯那至高無上的智慧和精神之美，能夠讓我們敬服百倍。威尼斯一直不願意向我展示它的祕密和它的可愛，直到很多年後，我和一位身材頎長、長著橄欖色面孔、黑眼睛的情人重遊此地時，才第一次了解到威尼斯的美麗有多麼迷人。但是初訪威尼斯時，我卻盼望著能夠早點離開這裡，乘著船駛向更高級的藝術聖殿。

雷蒙德提出，我們的希臘之旅必須盡可能地一切從簡，因此我們就沒有乘坐舒適的客輪，而是乘坐了一艘往返於布林迪西[141] 和聖毛拉[142] 之間的小郵船。我們在聖毛拉上了岸，因為那裡有古老的伊沙卡遺址，而且還有一座山崖，據說就是絕望的莎芙縱身跳入大海的地方。時至今日，每當回憶起這次希臘之旅，我總能記起當時想到的拜倫的詩句：

> 「希臘的島嶼啊，希臘的島嶼，
> 在這裡，熱情的莎芙曾引吭高歌，播撒愛情的種子，
> 在這裡，戰爭與和平的藝術曾光照宇宙，
> 在這裡，德洛斯浮出海面，太陽神奮然躍起。
> 永恆的夏天仍然將它們塗成金色，
> 可除了太陽，昔日的一切已無處尋覓。」

清晨，我們從聖毛拉乘坐著一艘小帆船出發，船上除了我們一家之外，只有兩個黑人。頭頂著 7 月似火的驕陽，度過蔚藍的伊奧尼亞海[143]，我們進

141 布林迪西（Brindisi），義大利普利亞大區布林迪西省的首府。

142 聖毛拉（Santa Maura），希臘的一個島。

143 伊奧尼亞海（Ionian Sea），地中海的一個海灣，北以奧特蘭托海峽與亞得里亞海相連；西接義大利的卡拉布里亞（Calabria）與西西里（Sicily），並以美西納海峽與第勒尼安海連接；東接阿爾巴尼亞以及許多的希臘島嶼以及伊奧尼亞群島。

入了安布拉奇海灣，最後在一個名叫卡瓦薩拉斯的小鎮上了岸。

在租用這條小帆船時，雷蒙德用手語比劃著給船夫解釋了好半天，還使用了一些古希臘語，說希望我們的航程要盡可能地像尤利西斯[144]的那樣。船夫好像並不怎麼清楚尤利西斯的故事，但是一看到我們給了他那麼多的德拉克馬[145]，便有了揚帆起航的勇氣，雖然他們很不願意走太遠，而且好幾次都指著天空說：「隆隆，隆隆。」他們還抖動著雙臂表示風暴即將來臨，告訴我們海上風雲多變。當時，我想起了《奧德賽》（*Odyssey*）中描寫大海的幾行詩句：

> 「說完，他便擎著三叉神戟，
> 聚攏烏雲，攪動大海，
> 風暴從四面八方匯集在一起。
> 烏雲覆蓋了大地和海洋，
> 黑暗從天而降。
> 東風、南風相逼，
> 西風呼號淒厲，
> 還有寒冷刺骨的北風，
> 掀起洶湧的波濤，
> 拍向他的木筏子，
> 瞬間撕碎了所有的希望和勇氣。」
>
> ——《奧德賽》第五章

再也沒有比伊奧尼亞海更加變幻莫測的大海了。我們這次航行，真是拿富貴的生命去冒險，一不小心，就真的有可能像尤利西斯那樣：

> 「他正說著，巨浪迎面打來，
> 掀翻了他的木筏，

144 尤利西斯（Ulysses），古希臘史詩《奧德賽》中的英雄。
145 德拉克馬（Drachma），古希臘和現代希臘的貨幣單位。古時流行於多個希臘城邦和國家；在現代，德拉克馬於 1832 年成為希臘的法定貨幣，直至 2002 年 1 月 1 日歐元正式流通所取代。

將他拋出很遠，
舵也被擊落海中，
桅杆攔腰折斷，
隨著狂浪上下滾翻。
木筏失去了舵和帆，
他長久地浸在水中，
風暴的衝擊難以招架，
溼透的衣衫難以負擔。
但他最終還是躍出海面，
吐出苦澀的海水，
將滴水的亂髮掠過眼前。」

尤利西斯的船被打翻之後，遇到了瑙西卡[146]：

「我經受了千難萬險，
在海上漂泊了二十天，
昨天才逃脫了海水的幽暗。
多少天來，我忍受風吹浪打，
從奧吉吉亞島便開始無助地隨著波浪漂流。
感謝上蒼的旨意，
將我拋在此地，
漂到您的海岸，
還剩下一絲殘息。
也許是我命不該絕？
不，是不朽的天神，
在我的生命終結前還要降下大任，
可是，我懇求您的幫助，女王，
歷經了那麼多的劫難，

146 瑙西卡（Nausicaa），希臘神話中法埃亞科安島（Phaeaceans）的國王阿爾喀諾俄斯的女兒。她在
荷馬的《奧德賽》第六章中出場，扮演了相當重要的角色。

我第一個遇到的人就是您，

除了您，

這島上我再也不認識其他人。」

<div align="right">——《奧德賽》第六章</div>

　　我們曾經在伊庇魯斯海濱的一個名叫普雷韋扎的希臘小鎮上買了些食物：一大塊乾乳酪、一堆熟橄欖，還有一些魚乾。因為帆船上沒有船篷，我們只能整天地聞著乳酪和魚乾在烈日暴晒下所散發出的氣味，尤其是這艘小船總是處於顛簸搖晃的狀態，那種要命的感覺，我永遠都不會忘記。海面上還經常沒有一絲風，我們只好親自划槳。到了黃昏時分，我們終於在卡法薩拉斯靠了岸。

　　當地的居民都跑到海濱來迎接我們。我想就算是哥倫布第一次在美洲登陸時，也沒讓當地的居民覺得如此震驚 —— 當雷蒙德和我跪下來親吻這片土地時，他們全都驚奇得目瞪口呆。然後雷蒙德朗誦道：

「美麗的希臘，看到你，誰還能無動於衷，

誰還會抒發遊子思鄉的愁情；

望著你的宮殿廢墟、斷壁殘垣，

我悲從中來，淚眼朦朧！」

　　真的，我們高興得想擁抱這村子裡的每一個人，簡直有些忘乎所以了。我們大聲喊道：「經過多日的輾轉漂泊，我們終於來到了聖地希臘！啊，我向您致敬，奧林匹亞的宙斯！還有阿波羅！還有阿芙洛蒂！啊，繆斯女神，請你們準備好，來跳舞吧！我們的歌聲可能會驚醒戴歐尼修斯和他那些沉睡的女祭司！」

「啊，來吧，女祭司，妻子和少女們，

來吧，女祭司，妳們來吧！

啊，給我們帶來歡樂，

給我們帶來植物神的種子。

<div align="right">117</div>

> 從佛里幾亞[147]的山崖，
>
> 帶著神奇的巴克斯[148]，
>
> 來到街道、城鎮和高塔，
>
> 啊，把巴克斯帶回家！
>
> 穿上鹿皮衣裳，鑲著雪白的飾邊，
>
> 就像我們一樣，讓它在風中飛動。
>
> 我在他面前發誓，要用灰色和潔白的獸毛，
>
> 來裝飾酒神的神杖，
>
> 穿起他的鹿皮以上，再戴上常春藤冠。」

　　卡法薩拉斯沒有大飯店，也不通火車。那天晚上，我們睡在一個房間，那是村子裡那家小客棧能為我們提供的唯一房間。但實際上我們都沒怎麼睡覺，首先是因為雷蒙德整晚都在談論蘇格拉底的智慧和柏拉圖式的愛情在天堂中所得到的補償，其次是因為客棧的床板是由單塊木板做成的，硬邦邦的很硌人，再就是希臘的蚊子多得數不清，拿我們打了一頓牙祭！

　　黎明時分，我們離開了這個小村莊。母親坐在一輛雙駕馬車裡，車上還裝著我們的四個行李箱，而我們則手拿月桂樹枝步行護送，全村的人陪著我們走了好長的一段路。我們走的那條路，正是兩千多年前馬其頓國王腓力二世[149]率軍走過的。

　　這條路從卡法薩拉斯通向阿格里尼翁，是一條蜿蜒、崎嶇的荒涼山路。那是一個美麗的早晨，碧空如洗，空氣清新，我們健步如飛，還經常蹦蹦跳跳地跑到車的前面，不時地大喊大叫或縱情高歌。當越過阿斯普羅波塔莫斯河（古阿基里斯河）時，我和雷蒙德不顧伊莉莎白的苦苦哀求，執意要跳進清澈見底的河水中泡一泡，來一次洗禮，只是我們沒想到水流是那麼湍急，差點就被沖走了。

147　佛里幾亞（Phrygia），安納托利亞歷史上的一個地區，位於今土耳其中西部。

148　巴克斯（Bacchus），古羅馬人信奉的酒神。

149　腓力二世（Philip II of Macedon, 西元前 382- 西元前 336），為馬其頓國王（西元前 359- 西元前 336 年），是阿敏塔斯三世和歐律狄刻最小的兒子，出生於佩拉。他是亞歷山大大帝和腓力三世的父親。

在途經某個地方時，有兩條牧羊犬從遠處的一座牧場裡跑了出來，穿過山谷追上了我們，如果不是勇敢的車夫拿著大鞭趕跑了牠們，牠們肯定會像凶猛的惡狼一樣襲擊我們。

我們在路邊的一個小店裡吃了午飯，而且第一次喝到了用松香封口的裝在古樸的豬皮袋裡的葡萄酒。那酒喝起來有一股像傢俱漆的味道，雖然我們暗暗地吐舌蹙眉，但嘴裡還一個勁地稱讚說是好酒。

後來，我們來到了修建在三座小山上的斯特拉圖斯古城的遺址。這也是我們第一次在古希臘的廢墟中漫步，多立克式的圓柱讓我們興奮不已。我們跟著雷蒙德登上了西山，看到了宙斯神廟的劇場遺址。我們的想像力被啟動了，在夕陽的殘照中，一種幻象出現在我們的面前 —— 斯特拉圖斯古城重新矗立在三座小山上，煥發出了神奇而又美麗的光彩。

晚上，我們終於到達了阿格里尼翁，雖然已是筋疲力盡，但心理卻湧動著一股巨大的喜悅知情，這是一般人難以體會到的幸福感覺。第二天早晨，我們乘著公共馬車前往邁索隆吉翁 [150]，在那裡，我們拜謁了擁有一顆火熱心臟的拜倫。他的骨灰就供奉在這座英雄的城市，這裡的土地浸染著烈士的鮮血。人們可能會想到，正是拜倫將雪萊的心從火葬柴堆的餘燼中搶了出來，這難道不是有些奇怪嗎？雪萊的心現在供奉在羅馬，沿著從「輝煌的希臘」到「壯麗的羅馬」的歷史軌跡，這兩位詩人的心可能至今還處於心神交會的狀態。

所有這些回憶都讓我們這些異教徒那種非同尋常的興奮心情猛然間變得有些傷感。這座城市依然保留著法國畫家德拉克羅瓦 [151] 的名畫〈邁索隆吉翁城的突圍〉所表現出來的那種悲壯氣氛，當時，幾乎所有的居民 —— 無論男女老幼，都在衝破土耳其防線時慘遭屠殺。

拜倫於 1824 年 4 月死於邁索隆吉翁，兩年之後，同樣是 4 月，幾乎是在

150 邁索隆吉翁（Missolonghi），希臘西希臘大區埃托利亞 - 阿卡納尼亞州的首府，位於埃托利亞 - 阿卡納尼亞州南部，帕特雷灣北岸。希臘獨立戰爭期間，該地曾為起義軍總部。1824 年 4 月 19 日，英國著名詩人拜倫在支持希臘人民獨立戰爭的過程中不幸患病，病逝於該地。

151 德拉克羅瓦（Eugène Delacroix, 1798-1863），法國著名浪漫主義畫家。德拉克羅瓦是法國人民的驕傲，他的大部分作品被保存在巴黎羅浮宮，羅浮宮專為保存他的作品辟出好幾間展室。

拜倫的兩周年祭日，這些烈士們也長眠在了這塊綠樹成蔭的土地上，與他相會了。拜倫為了希臘人的解放事業犧牲了一切，還有比他死在英雄的邁索隆吉翁城更為激動人心的壯舉嗎？他的心供奉在這些烈士中間，正是由於他們的死，世人才可以再一次感受希臘的不朽之美。因為所有的壯烈犧牲都會得到回報。薄暮中，我們登上了開往帕特雷[152]的小輪船，站在甲板上，我們滿懷崇敬地與邁索隆吉翁揮淚作別，然後看著它在暮色中漸漸隱去。

到了帕特雷，我們為了去奧林匹亞還是去雅典而展開了激烈的爭論，最後，還是瞻拜帕德嫩神廟的渴望占了上風，於是我們便乘上了開往雅典的火車。火車穿行在陽光普照的希臘大地上，時而可以望見白雪皚皚的奧林匹斯山峰，時而又穿越了樹影婆娑的橄欖林，猶如置身於翩翩起舞的林中仙女或歡呼跳躍的樹精之間，我們非常高興，甚至激動得難以自已，只能用相互擁抱和熱淚盈眶的方式來表達自己的情感。小站上的那些當地人不解地看著我們，可能覺得我們不是喝醉了就是發了瘋，但實際上我們只是因為找到了最崇高、最輝煌的智慧 —— 雅典娜那藍藍的眼睛而感到無比興奮。

那天晚上，我們來到了雅典。第二天拂曉，我們滿懷著敬仰之情，爬上了雅典娜神廟的臺階。因為心情激動，我們的腿一直在顫抖，心也怦怦直跳。登上高處之後，我覺得以前的自我就像是一件色彩斑斕的外衣一樣離我而去，好像以前的我從來就沒有存在過，好像在漫長的屏息斂氣的過程中，在對聖潔之美的凝視和膜拜中，我剛剛降臨人世一樣。

太陽從彭特利庫斯山[153]邊冉冉升起，山兩側的大理石崖壁在陽光下熠熠生輝，顯得瑰麗而又壯觀。我們登上了神廟正門的最後一級臺階，凝望著晨曦中光彩奪目的神廟，不由得相視無語，相互之間都保持著一定的距離。因為這裡的美是如此的神聖崇高，任何語言的表述對她而言都是一種褻瀆。我們誠惶誠恐，不再叫喊，不再擁抱，各自找到了適合自己頂禮膜拜的最佳位置，一連幾個小時都沉浸在虔誠的靜思之中，每個人都渾身戰慄，四肢酸軟。

現在，我們 —— 一位母親和她的四個孩子，又聚在了一起。我們覺得，

152 帕特雷（Patras），位於伯羅奔尼撒半島西北部帕特雷灣畔，是希臘市區人口第四大城市。
153 彭特利庫斯山（Mount Pentelicus），希臘阿提卡地區的一座山脈，位於雅典東南。

只要鄧肯一家人能夠在一起就足夠了，其他人只會誘惑我們背棄自己的理想。看到帕德嫩神廟的時候，我們覺得自己好像已經到達了至善至美的頂點。我們不禁自問，既然已經在雅典找到了能夠滿足我們美感需求的一切東西，那麼我們為什麼還要離開希臘呢？也許有人會問，當時我已經取得了那麼大的成功，而且又在布達佩斯有過一段火熱的戀情，難道我真的毫無重溫舊夢的渴望嗎？但是事實就是如此，當開始進行這次朝聖時，我絲毫沒有考慮過功名和金錢。這純粹是一次精神上的朝聖之旅，我想要尋找的精神規律，就在那位雖然無跡可尋，卻依然端坐在倒塌的帕德嫩神廟裡的雅典娜女神身上。因此，我們決定，鄧肯一家要永遠地留在雅典，在這裡親自建造一座聖殿。

在柏林的演出，讓我賺到了一筆看上去似乎永遠都花不完的銀行存款，因此。當我們開始為新建的聖殿選址時，只有一個人看起來似乎不大高興，那個人就是奧古斯丁。他猶豫了很長時間，最後終於承認，由於妻子和孩子不在身邊，他非常掛念。我們都覺得這是他的一大弱點，但既然他已經娶妻生子，我們只好同意他把她們接過來。

奧古斯丁的妻子帶著一個小女孩來了。她穿得很時髦，腳上還穿著一雙路易十五式的高跟鞋。我們對此都有些意見，因為怕褻瀆了帕德嫩神廟的大理石地板，我們全都換上了平底的便鞋，但她極力反對。我們覺得，就算是我穿上了執政時期的那種服裝，還有雷蒙德的燈籠褲、開領衫以及領帶等，都已經算是墮落的服裝了。我們必須要換上古希臘人的服裝，我們真的這麼做了，這讓當地的希臘人見到之後都大吃一驚。

穿上了「丘尼卡」，繫上被稱為「克拉米斯」的古希臘斗篷，圍上一條被稱為「佩普魯」的短裙，然後用髮帶綁住頭髮，我們便開始動身為聖殿選址。走遍了科洛諾斯、帕勒農以及阿提卡的所有谷地，都沒有找到合適的地方。最後有一天，當我們去伊梅圖斯山 —— 那裡有很多蜜蜂，以盛產蜂蜜著稱 —— 散步的時候，途中經過了一座小山丘，雷蒙德突然將手杖放在了地上，大聲喊道：「看呀。現在這地方和衛城處在同一高度！」的確如此，朝西看去，雅典娜神廟似乎近在咫尺，但實際上兩地有四公里多的距離。

但是，選擇這個地方建造聖殿也有不少麻煩。首先，沒有人知道這片土

第十二章

地是屬於誰的。這地方遠離雅典，只有牧人放牧牛羊的時候才會偶爾來這裡一趟。後來，費了很大周折，我們才了解到，這片土地歸屬於五家農民所有，他們對此地的所有權已經延續了一百多年了。這片土地就像一塊蛋糕，被他們從中間分成了五塊。經過長時間的打聽，我們才找到了這五家的主事人，問他們是否願意出售這片土地。他們非常吃驚，因為以前還從來沒人對這地方感興趣。因為它距離雅典很遠，又是一塊石頭地，只能生長一些荊棘，而且山的附近也沒有水，所以從來沒人覺得那塊地有什麼價值。但是一聽說我們要買這塊地的時候，這幾家農民便聚在一起商議，他們認為這塊地也許是無價之寶，所以開始漫天要價。不過我們一家既然已經決定要買下這片地了，因此就和他們討價還價。我們宴請了這五家人，並準備了烤羊羔和其他一些美食，還請他們喝了很多的「拉克酒」—— 當地生產的一種白蘭地酒。宴會上，在一位矮小的雅典律師的協助下，我們起草了一份契約，由於這些農民不會寫字，所以就在上面畫了押。雖然我們買下這塊地的花費並不少，但是我們覺得請這頓飯還是很值的。這塊與衛城一樣高、自古以來被稱為「科帕諾斯」的荒涼山地，從此以後便屬於鄧肯一家了。

接下來的問題，就是如何弄到圖紙和繪圖工具，畫出聖殿的設計圖了。雷蒙德覺得阿加曼農宮殿的平面圖正好可以作為模仿的樣板。他看不上建築師，不想讓他們幫忙，便自己僱來了建築工和運石工。我們覺得只有彭特利庫斯山的大理石才能配得上我們的神殿，因為帕德嫩神廟那些雄偉的石柱就是從那座山上的發光的山崖上開鑿出來的。不過，後來這個標準還是被稍微降低了一下，因為我們覺得彭特利庫斯山腳下的紅色岩石也挺不錯。從那天起，人們每天都可以看到長長的運送紅石的車隊，蜿蜒穿行於彭特利庫斯山和科帕諾斯山之間的山道上。看到一車又一車的紅石頭被卸到工地上，我們都非常高興。

最後，聖殿奠基的重要時刻終於來臨了。我們都覺得這是一件大事，應該舉行一個鄭重的儀式才行。眾所周知，我們家的人腦子裡都沒有什麼宗教的概念，每個人的思想都已經在現代科學和自由思想的薰陶下得到了徹底的解放。雖然如此，我們還是覺得採用希臘人的儀式，請一個希臘祭司來主持

奠基禮更為和諧、更為合適一些。為此我們還邀請了方圓幾英里內的所有農民前來參加這個儀式。

老祭司來了，他的身上穿著黑色的長袍，頭上戴著黑色的帽子，黑色的面紗從寬大的法冠上垂了下來。祭司要我們找來一隻黑色的大公雞做祭品——這種儀式從阿波羅神廟時期開始，經過拜占庭牧師的代代相傳，一直都沒有變過。我們費了好大的力氣才找來一隻黑公雞，連同聖刀一起交給了祭司。與此同時，由農民組成的幾支樂隊從附近各地陸續趕來，還有一些社會名流從雅典趕來助興。到黃昏時分，科帕諾斯山上已經聚集了很多人。

老祭司莊重肅穆，行禮如儀。他要求我們畫出了房屋地基的確切界線，然後我們便沿著雷蒙德早在地上畫好的一個四方形跳了一圈舞，表示這就是我們的地基。然後老祭司找到了距離房子最近的一塊基石，當夕陽西下時，他割斷了黑公雞的脖子，鮮紅的雞血滴在了那塊基石上。老祭司的一隻手舉著聖刀，另一隻手舉著黑公雞，煞有介事地繞著地基走了三圈，然後開始便開始祈禱和唸咒語。他先是為建造聖殿所用的每一塊石塊祝福，然後又詢問了我們每個人的名字，開始禱告起來。在禱告詞裡，我時不時就能聽見伊莎朵拉·鄧肯（我的母親）、奧古斯丁、雷蒙德、伊莉莎白和伊莎朵拉（我自己）的名字。他每次都將「鄧肯」說成了「僧肯」，在他的口中，D 音發出來以後就變成了 Th 音。他反覆地勸誡我們——要虔誠和睦地在這所房子裡生活下去，還勸勉我們的後代也要虔誠和睦地在這裡生活。他做完禱告以後，樂師們便拿著希臘特有的古老樂器上來了。我們打開了成桶的葡萄酒和拉克酒，在山上點燃了熊熊篝火，與鄰近的農民們一起跳舞、喝酒，度過了一個歡樂的夜晚。

我們決定永遠在希臘定居。不僅如此，我們還一起發了誓，就像哈姆雷特說的那樣，以後永遠都不結婚、「已經結婚的就這樣吧」等等。

對於奧古斯丁的妻子，我們都有些意見，有時也不免表現出來。但是我們還是在筆記本上制定了一個計畫，規定了今後在科帕諾斯生活所應遵循的準則，當然這個準則只適用於鄧肯家的人。這些準則有點像柏拉圖的《理想國》（*The Republic*）中所說的那樣。規定如下：

第十二章

- ◇ **清晨**：日出即起，用歡快的歌舞迎接朝陽，然後每人喝一小碗羊奶來補充體力；
- ◇ **上午**：教當地居民跳舞、唱歌，讓他們學會侍奉眾神並且換下那些難看的現代服裝；
- ◇ **午餐**：簡單吃一些新鮮蔬菜，因為我們已經決定忌吃肉食改為奉行素食主義了；
- ◇ **下午**：冥思靜想；
- ◇ **晚上**：在合適的音樂伴奏下舉行異教徒的儀式。

接下來，興建科帕諾斯聖殿的工作開始了。由於阿加曼農宮殿的牆大約有兩英尺厚，因此科帕諾斯聖殿的牆同樣也應該要兩英尺厚。直到建牆工程進行了很長一段時間之後，我們才意識到我們需要從彭特利庫斯山運多少紅石頭，也才知道每車紅石頭需要花多少錢。幾天之後，我們決定在工地上宿營過夜，這時我們突然意識到方圓幾英里內根本連一滴水都沒有！望著蜜蜂紛飛的伊梅圖斯山高處，我們的眼前彷彿出現了一股股泉水和一條條溪流；凝視著彭特利庫斯山，那上面終年不化的積雪彷彿融化成了湍急的瀑布直瀉而下。可是非常可惜，我們明白科帕諾斯真的是一塊乾旱的不毛之地，就算是最近的泉水離這裡也有四英里遠！

但雷蒙德並不氣餒，他僱傭了更多的工人，讓他們動手挖了一口深井。在挖井的過程中，他偶然發現了很多古代的文物，於是認定在古時候這裡曾是一個村莊。但是我卻認為那不過是一塊墳地罷了，因為越往下挖，土層變得越乾。最後，在科帕諾斯進行了幾個星期的找水工作以毫無收穫告終，我們又回到了雅典，去詢問能夠預言未來的神靈，我們相信在雅典衛城裡肯定存在這樣的神靈。我們從城裡搞到了一張特別許可證，這樣我們便可以在月夜去那裡了。我們養成了在戴歐尼修斯神廟的圓形大劇場中靜坐的習慣，在那裡，奧古斯丁背誦希臘悲劇裡的片段，我們就跳舞。

我們一家人過著自給自足的生活，與當地的雅典居民河水不犯井水。有一天聽農民們說，希臘國王悄悄地來到這裡，偷看我們的聖殿，我們也沒有

在意。因為我們接受的是另外一些國王的統治，他們是阿加曼農 [154]、墨涅拉俄斯 [155] 和普里阿摩斯 [156]。

154　阿加曼農（Agamemnon，意為「堅定不移」），希臘邁錫尼國王，希臘諸王之王，阿特柔斯之子。特洛伊戰爭是因為他想稱霸愛琴海，他的弟弟墨涅拉俄斯的妻子海倫被特洛伊的王子帕里斯拐走只是導火線，在戰爭中，他也成為希臘聯合遠征軍統帥。戰爭勝利後，他順利回到家鄉，然而他的妻子克呂泰涅斯特拉對於阿加曼農在出征時因得罪狩獵女神阿提密斯而以長女伊菲革涅亞獻祭之事懷恨在心，便與情人埃癸斯托斯一起謀害了他。

155　墨涅拉俄斯（Menelaus），希臘神話中斯巴達的國王。阿特柔斯之子，阿加曼農之弟，海倫之夫。海倫被帕里斯拐走後，墨涅拉俄斯與阿加曼農召集希臘境內幾乎所有的國王對特洛伊開戰。經歷十年苦戰，特洛伊淪陷，海倫被墨涅拉俄斯奪回。兩人育有一女埃妙妮，嫁給阿加曼農之子俄瑞斯忒斯。

156　普里阿摩斯（Priam），特洛伊戰爭時的特洛伊王。他的兒子赫克托爾在特洛伊戰爭與阿基里斯決鬥戰死。普里阿摩斯為了討回兒子的屍首，趁夜冒險潛入希臘陣營中，請求阿基里斯，終獲允准歸還。普里阿摩斯最後也戰死，被阿基里斯的兒子奈奧普托勒姆斯在特洛伊城中心的宙斯祭壇上殺死。

第十二章

第十三章

在一個月光皎潔的晚上，我們正在酒神戴歐尼修斯神廟的劇場裡坐著，忽然之間，一個男孩唱出的嘹亮歌聲劃破了寧靜的夜空，那種哀婉、超俗的音色是男孩的童聲所特有的。突然，又有一個男孩的歌聲響起了，接著又是另一個，他們唱的都是希臘的一些古老歌曲。我們席地而坐，凝神靜聽，不知不覺間變得心曠神怡。雷蒙德說：「這肯定是古希臘合唱隊裡的男孩子們在唱歌。」

第二天晚上，這樣的合唱又出現了。我們給了他們許多德拉馬克，於是在第三天晚上，合唱隊的人數又增加了。漸漸地，幾乎所有的雅典男孩子們都聚集在戴歐尼修斯神廟的劇場裡，在月光下為我們歌唱。

當時，我們對希臘教堂裡的拜占庭音樂產生了濃厚的興趣，不僅參觀了希臘大教堂，並欣賞了唱詩班主唱那美妙、哀婉的歌聲，而且參觀了位於雅典城外那座培養年輕牧師的希臘神學院。他們帶著我們參觀了學院珍藏的中世紀以前的古老手稿。與很多著名的希臘學專家的觀點一樣，我們那時就有一種看法 —— 被現在的希臘教堂傳承下來的對於阿波羅、阿芙洛蒂以及其他所有異教諸神的頌歌，其實都已經產生了某些變化。

於是，我們心中又產生了一個念頭，就是將這些希臘男孩集結起來，再現古希臘合唱隊的原貌。每天晚上，我們都在酒神劇場舉行歌唱競賽，誰能唱出最古老的希臘歌曲，誰就能獲得獎賞。為此我們還請了 —— 位拜占庭音樂[157]教師來幫忙，他幫助我們從這些男孩中選出了十名全雅典聲音最動聽的

157 拜占庭音樂（Byzantine Music），拜占庭音樂起於西元 4 世紀初期君士坦丁堡的建立，止於 1453 年東羅馬帝國的陷落。這個政教高度合一的神權國家，音樂自然毫不例外地隸屬於宗教禮儀的需要。拜占庭音樂創作理論源於畢達哥拉斯學派以數的和諧關係為根基的和弦理論，帶有濃厚的形而上特徵，由此形成八種不同的調式。而在音樂實踐上，由於早期基督教會主要由改宗的猶太教

男孩，將他們組成一支合唱隊。一位年輕的神學院學生——他也是古希臘學的研究者，和我們一起指導合唱隊排練「悲劇之父」艾斯奇勒斯[158]的《祈援女》（The Suppliant）。這些合唱的曲子優美動聽，是我們以前從來都沒有聽到過的。有一首合唱曲我記得特別清楚，它描寫的是一群少女圍在宙斯聖壇的周圍尋求庇護，希望阻止亂倫的堂兄弟跨海過來侮辱她們。

就這樣，研究雅典衛城，建造科帕諾斯的聖殿，為艾斯奇勒斯合唱曲配舞，我們完全沉浸在這些工作中。除了偶爾去遠處的幾個村莊遊覽一番之外，我們什麼都不想去做。

我們閱讀了《厄琉息斯祕儀》[159]，並對其印象深刻。「這些神祕的事情無法用語言來形容，只有親眼見到它們的人才能得到保佑，他死後的命運也將與他人迥然不同」。

我們準備去參觀厄琉息斯，它與雅典的距離有十三英里半。我們光著腳穿上了便鞋，沿著一條白色的塵土飛揚的路徒步前往。這條路沿著海邊古老的柏拉圖樹林延伸，為了取悅眾神，我們一路上以舞步前行，途中經過了達芙妮的一個小村莊和一個叫哈吉亞·特里亞斯的教堂，最後當我們經過了一塊山間的開闊地之後，便看到了大海和薩拉米斯島[160]。我們在那裡休息了片刻，並且重新回顧了歷史上著名的薩拉米斯海戰[161]的情景——當時，希臘人

徒組成，猶太會堂中使用的禱歌（Kol Nidre）和讚美詩篇對拜占庭音樂的內在氣質產生了深遠影響。它氣息悠長，節奏舒緩而凝重，信者虔誠的心靈意向在平靜的旋律展開中清晰可辨：靈魂傾述現實此在的謙卑與堂皇上帝的無限榮耀，它賦予希臘音樂理論系統所匱乏的神性的血肉表達。

158 艾斯奇勒斯（Aeschylus, 西元前 525- 西元前 456），古希臘悲劇詩人，與索福克里斯和尤里比底斯一起被稱為是古希臘最偉大的悲劇作家，有「悲劇之父」的美譽。

159 《厄琉息斯祕儀》（Mysteries of Eleusis），是古希臘時期位於雅典西北部厄琉息斯的一個祕密教派的年度入會儀式，這個教派崇拜女神狄蜜特和其女兒波瑟芬妮。厄琉息斯祕儀是公認的與早期農業民族有重大關聯的一個上古原始宗教，它可以追溯到邁錫尼文明（西元前 1600-1100）。它起源於女神狄蜜特失去女兒波瑟芬妮後落寞的遊蕩，然後她在一個叫做厄琉息斯的小鎮經歷了一段故事，最後使得該小鎮的人們都普遍崇拜她，她提拔了該鎮的貴族成為祭祀，這個小鎮最後為她建立廟宇並大興祭祀。厄琉息斯祕儀經歷了希臘黑暗時代，之後又傳到古羅馬，它可能屬於一個和女神崇拜、極樂世界相互對應的原始宗教體系。這個祕儀的崇拜內容和儀式過程處於嚴格的保密之中，全體信徒都參加的入會儀式則是一個信眾與神直接溝通的重要管道，以獲得神力的佑護及來世的回報。有許多繪畫和陶器的碎片，描繪了它的幾個側面，由於神祕的許諾和魔術般的來世信仰。

160 薩拉米斯島（Island of Salamis），希臘薩龍灣中最大的一個島嶼，距離比雷埃夫斯（Piraeus）市西南海岸約 2 公里，距離雅典以西 16 公里。島上的主要城市為薩拉米納。

161 薩拉米斯海戰（battle of Salamis），是第二次希波戰爭中雅典政治家特米斯托克利率領的希臘各城

頑強迎戰並擊潰了由薛西斯國王[162] 統率的波斯大軍。

　　據說，薛西斯當年坐在埃加略斯山上的一把銀腿椅子裡觀看了這場戰役。西元前 480 年，希臘人組成了一支擁有三百隻戰船的艦隊，打敗了強大的波斯軍隊，並贏得了獨立。當時大約有六百名波斯精兵駐紮在一座小島上，想截斷希臘艦隊的退路，擊毀他們的船隻，把他們趕到岸上去，可是阿里斯提德[163] 已經從流放地被召回，他識破了薛西斯想要擊毀希臘艦隊的圖謀，最終戰勝了波斯人。

> 「一隻希臘戰艦奮勇當先，
>
> 腓尼基的船頭撞上了敵艦前面的雕像。
>
> 船上伸出了一隻隻撓鉤，
>
> 他們纏住敵人，展開了近身肉搏。
>
> 最初，波斯人頑強抵抗，
>
> 但隊伍太過龐大卻成了失敗的原因；
>
> 狹窄的海灣讓他們英雄無用武之地，
>
> 慌亂中，自己一方的士兵們擠作一團。
>
> 銅造的船頭相互碰撞，
>
> 自己的船槳被自己撞碎。
>
> 希臘人快而不亂，成竹在胸，
>
> 從四面八方展開了靈活的進攻。
>
> 海面上到處都是傾覆的戰船，
>
> 還有一具具士兵的屍骸。」

　　邦組成的聯合艦隊與波斯帝國阿契美尼德王朝薛西斯一世麾下的波斯海軍於西元前 480 年進行的一場海戰。兵力處於劣勢的希臘聯軍將波斯艦隊誘入科林斯地峽東部的薩龍灣內的薩拉米斯島與希臘本土阿提卡地區之間狹窄的海峽中，一舉取得決定性勝利，成為第二次希波戰爭的策略轉捩點。

162　薛西斯國王（Xerxes, 約西元前 519- 西元前 465），阿契美尼德王朝的國王（西元前 485- 西元前 465 年在位）。他可能是聖經中提到的波斯國王亞哈隨魯。薛西斯是大流士一世與居魯士大帝之女阿托撒的兒子。其名字在波斯語中意思是「戰士」。

163　阿里斯提德（Aristides, 西元前 530- 西元前 468），西元前 5 世紀的雅典政治家、軍事家，綽號「公正」。

第十三章

一路上，我們真的是蹦蹦跳跳地往前走，只是在一個基督教的小教堂前面停留了一會。教堂裡有一位希臘牧師，他一直看著我們走路的樣子，覺得很有趣，並且堅持讓我們參觀一下教堂，他還請我們嘗了他釀的酒。我們在厄琉息斯待了兩天，觀看了一些神祕的宗教儀式。第三天，我們回到了雅典，但我們不再是原來那一家人了，我們家多了一群新加入的影子同夥：艾斯奇勒斯、尤里比底斯[164]、索福克里斯和阿里斯托芬[165]等古希臘劇作家和詩人。

我們已經不想再到遠處遊歷了，這裡就是我們的聖地麥加，對我們來說，希臘是至高無上的。我承認，後來的我背離了自己對智慧女神雅典娜的純潔崇拜，當我最後一次到雅典時，吸引我的已經不再是對祂的崇拜了，而是達芙妮的一所小教堂裡受難的耶穌的面部表情。可在當時那種情況下，我們正處於生命的早晨，雅典衛城對我們來說就是一切歡樂和靈感的發源地。我們年輕氣盛，恃才傲物，熱衷於挑戰，還無法理解什麼是憐憫之情。

每天清晨，我們都會迎著晨曦爬上雅典衛城的城門，去探究這座聖山的每一個輝煌的歷史時期。我們還帶了一些書籍，想考證每一塊石頭的來歷。為了核實某些標記和特殊物品的出處和含義，我們學習了一些著名考古學家的很多相關理論。

雷蒙德也有了自己獨到的發現，他與伊莉莎白一起考察雅典衛城，想花上一些時間來尋找一些古老的足跡，那是修建衛城前山羊上山吃草時在岩石上留下的。最後他們還真的找到了一些腳印，因為雅典衛城最初就是一群牧羊人為了讓羊群有一個遮風擋雨的安全地點而修建的。雷蒙德和伊莉莎白成功地畫出了羊群經常行走的線路圖，並且確定這條路線至少在修建衛城之前的一千年就存在。

164 尤里比底斯（Euripides, 西元前 480- 西元前 406），與艾斯奇勒斯和索福克里斯並稱為希臘三大悲劇大師，他一生共創作了九十二部作品，保留至今的有十七部。對於尤里比底斯的評價，古往今來一向褒貶不一，有人說他是最偉大的悲劇作家，也有人說悲劇在他的手中衰亡，無論這些評價如何反覆，無庸置疑的是尤里比底斯的作品對於後世的影響是深遠的。

165 阿里斯托芬（Aristophanes, 約西元前 448- 西元前 380），古希臘喜劇作家，雅典公民。他被看作是古希臘喜劇尤其是舊喜劇最重要的代表。相傳寫有四十四部喜劇，現存《阿卡奈人》（Ἀχαρνεῖς Akharneîs）、《騎士》（The Knights）、《和平》（Peace）、《鳥》（The Birds）、《蛙》（The Frogs）等十一部。有「喜劇之父」之稱。

在那位年輕的神學院學生的幫助下，我們從大約兩百名衣衫不整的雅典男孩中選拔出了十名嗓音非常優美動聽的兒童，並開始教這些孩子們表演合唱。我們發現，在希臘教堂的宗教禮儀中，左右舞動時所唱的讚美詩的和聲簡直美妙絕倫，這也印證了我們的觀點，即這些讚美詩原本就是獻給上帝、雷神和保護神宙斯的；它們也曾經被早期的基督徒拿來獻給耶和華。在雅典圖書館裡，我們找到了一些關於古希臘音樂的書籍，上面記載著這樣的音階和音程。有了這些新的發現，我們激動不已。經過了兩千年的滄海桑田，我們終於發掘出了這些失傳的珍寶，使它們在世人面前重現。

我們當時住在一家英國人開的飯店裡。飯店很慷慨，我們可以隨意使用其中的一個大廳，我每天在那裡工作，經常一連幾小時地給《祈援女》的合唱曲編配舞蹈動作，這都受益於希臘教堂音樂節奏的啟發。當時我們對這些理論極為信服，以至於都沒有察覺到其中所使用的一些宗教表現手法是非常滑稽可笑的。

像平時一樣，當時的雅典也處於急劇的變革之中。這一次，矛盾在王室和大學生之間產生，他們爭論的焦點是，在戲劇演出中究竟該用古希臘語還是現代希臘語。成群結隊的大學生上街遊行，舉著旗幟，堅決主張使用古希臘語。從科帕諾斯返回雅典的那一天，我們的車子被學生們圍住了，他們為我們穿著古希臘丘尼卡而大聲喝彩，並邀請我們加入了他們的遊行隊伍。為了古希臘，我們欣然同意這次邀請。在這次遊行中，學生們決定在市立劇院舉行一場演出。那十個希臘男孩子和那位拜占庭神學院的學生都穿上了衣袖飄拂、色彩豔麗的丘尼卡，用古希臘語演唱了艾斯奇勒斯的合唱曲，而我則翩然起舞。這讓大學生們如痴如狂。

國王喬治聽說了這次遊行後，希望我能夠再到王家劇院裡表演一次。但是在王室和駐雅典各國使館人員面前的這次演出，與在市立劇院裡給大學生們的表演相比，卻缺少了那種熱情和火爆的氣氛。那些戴著白色小山羊皮手套的手鼓起掌來沒有絲毫的鼓舞力。喬治國王走到舞臺後面的化妝室裡，請我去王室包廂裡拜見皇后，雖然他們看上去非常高興，但我能看出來，他們那並非發自內心地欣賞我的藝術，也沒有真正地理解我的藝術。對於這些王

公貴族來說，芭蕾舞永遠是他們心目中最正宗、最美麗的舞蹈。

恰好在這時，我發現我們銀行裡的存款已經花光了。記得在王家劇院演出結束後的那個晚上，我怎麼也睡不著，天一亮，我就獨自一人跑到衛城，走進酒神劇場，在那裡跳起舞來。我覺得這是我最後一次在這裡跳舞了，然後我又爬上了衛城的城門，站在了帕德嫩神廟的前面，這時我突然覺得自己以前所有的美夢都像五顏六色的肥皂泡一樣破滅了。我們只是現代人，不可能變成什麼古希臘人，更不可能擁有古希臘人那種感情。我面前的這座雅典娜神廟，在不同的時代曾經有過不同的色彩，而我只不過是一個擁有蘇格蘭和愛爾蘭血統的美國人。經過不同文化的融合後，我和紅種的印第安人的親緣關係也許比與希臘人還要近。我在希臘度過的這一年間所有的美麗幻想就這樣突然破滅。拜占庭的希臘音樂旋律變得越來越微弱，而伊索德[166]之死的和弦卻在我的耳邊迴響。

三天後，我們告別了一大群熱情的人，還有那十個希臘男孩淚眼婆娑的父母，乘著火車離開雅典趕赴維也納。在火車站上，我的身上裹著白藍兩色的希臘國旗，帶著那十個男孩，面對著所有送別的人，大家一起唱起了優美的希臘國歌：

> 我從你那令人敬畏的
> 劍刃邊來識別你
> 我從你在地上浮現的
> 有力面貌識別你
> 從那希臘人神聖的骨氣中，
> 它已復活 —— 就如以前一樣勇敢，
> 自由萬歲萬萬歲！

166 伊索德 (Isolde)，是亞瑟王傳說中特別有名的一位主要人物。她原本是愛爾蘭王國的一位美麗公主，後來準備下嫁於馬克國王成為馬克國王的王后。但在前往康沃爾王國的途中，她卻與護送她的崔斯坦爵士不慎喝下了春藥而使他們的愛情更加根深柢固了，就在這時候也注定了她和崔斯坦的愛情逐漸走向悲劇。

回顧在希臘度過的這一年，我認為的確是一段非常美好的時光，因為我們孜孜不倦地追溯了兩千多年前的美，這種美正如法國作家勒南[167]所讚頌的那樣：

「啊，多麼高貴！是啊，多麼樸實和純真的美！雅典娜女神，祢是智慧和理性的象徵。祢的神殿是永恆的良知和真誠的最好課堂。探索祢的神祕，我恨自己來得太晚；帶著深深的愧疚，我在祢的聖壇前跪拜。為了尋找祢，即使歷經千辛萬苦我也心甘情願。雅典人一降生便能得到祢的恩賜，而我，要想得償夙願，就必須披肝瀝膽，盡心竭力！」

就這樣，我們離開了希臘，並在一天早晨到達了維也納，同行的還有我們的希臘男童合唱團以及他們的老師 —— 那位拜占庭祭司。

167 勒南（Joseph Ernest Renan, 1823-1892），法國研究中東古代語言文明的專家、哲學家、作家。他以早期基督教及其政治理論相關的歷史著作而著名。

第十三章

第十四章

　　我們想要復興古希臘合唱藝術和古希臘悲劇舞蹈藝術的願望，毫無疑問是很有意義的，但是要想付諸實踐卻有很大的難度。在布達佩斯和柏林獲得了經濟上的巨大成功之後，我已經不打算再巡迴演出了，只想用賺來的錢建造一座希臘聖殿，復興古希臘的合唱藝術。——回想年輕時的種種，真是讓人覺得有些可笑。

　　我們在一天上午到達維也納，然後便向好奇的奧地利觀眾表演了艾斯奇勒斯的《祈援女》。舞臺上，由希臘男孩合唱團來唱歌，由我來表演舞蹈。劇中需要表現五十位「達那俄斯的女兒們」[168]，用我那瘦弱的身軀同時表達五十個女孩的情感雖然非常困難，但我具有將多種情感融於一身的能力，並且為此付出了最大的努力。

　　維也納距離布達佩斯只有四個小時的路程，但是令人難以置信的是，在帕德嫩神廟待了一年之後，布達佩斯對我來說已變得相當陌生，因此「羅密歐」從來都沒有花上四小時的時間過來看我，我也不覺得奇怪，我甚至從來

168 「達那俄斯的女兒們」（Daughters of Danaus），希臘神話中埃及王達那俄斯許諾要把自己的50個女兒嫁給攣生兄弟埃古普托斯的50個兒子。當婚禮準備就緒，達那俄斯突然想起了一個幾乎已經快要忘記了的古老預言，那預言告訴他，他在未來將會被自己的女婿給殺死。但是現在阻止婚禮也已經為時已晚，於是他將50個女兒叫到自己跟前，並給了她們每人一把短劍，命令她們在新婚之夜時，趁機將她們的丈夫給殺死。她們不敢違抗父王的命令，只好在深夜當丈夫都睡熟時將他們一一殺害。唯有大女兒許珀耳涅斯特拉太愛自己的丈夫，所以她違抗了父親的命令，沒有將自己的丈夫林叩斯（Lynceus）殺死。天亮了，人們發現埃古普托斯的49個兒子都倒在血泊之中。唯一倖存下來的林叩斯為了報仇，一怒之下將自己的老丈人和殺害他兄弟的49位達那伊得斯給殺死了，因而兌現了那個古老的預言。後來謀殺親夫的49位達那伊得斯的行為激怒了天神，在她們死後，她們被發配到了冥府最底層的塔耳塔洛斯，強逼她們灌滿永遠也不可能灌滿的無底桶。從此，49個達那伊得斯就這樣出了名。這49位美麗的少女匆匆忙忙走向低凹的水池邊，排成長隊，用她們的瓦罐盛滿水，又痛苦地順著陡峭的、滑溜溜的石階向上攀爬，將瓦罐裡的水倒進無底桶中。直到精疲力竭，勞累得快要暈倒的時候，她們才停下來休息一會，可是復仇女神的鞭子又向她們劈頭蓋臉地打下來，棍棒又戳著她們，一次又一次地逼迫她們去完成那毫無希望完成的工作。

都沒有認為他應該來。我一心撲在希臘童聲合唱團的發展上，它占去了我全部的精力和感情。說實話，我還真的沒有想起過他，那時我腦子裡所充斥的全是理性的問題。另外，這些事情恰好讓我的注意力更多地集中在與一位才智超群的人的友誼上，這個人名叫赫爾曼·巴爾[169]。

幾年前，在維也納的「藝術家之家」裡，赫爾曼·巴爾曾經看過我為藝術家們表演的舞蹈。當我帶著希臘男童合唱團回到維也納以後，他更是來了興致，並在維也納的《新報》上寫了很多精彩的評論文章。

巴爾當時大約三十歲。他的頭部長得非常標緻，留著一頭濃密的棕色頭髮，鬍子也是棕色的。雖然他經常在演出後來到布里斯托爾飯店與我談話到天亮，雖然我也經常起身在一句一句的希臘合唱曲的伴奏下為他跳舞 —— 表達我對歌詞的理解，但是，在我們之間卻沒有發生一丁點的男女私情。可能有人會不相信，但這件事卻是千真萬確。自從經歷了布達佩斯的情變之後，在連續幾年的時間裡，我的整個情感世界都發生了很大的變化，我覺得那些風花雪月的日子已經與我無緣，未來的日子裡，我只會全身心地投入到藝術中去。既然我天生就有「米洛的維納斯」的那種氣質，能夠做到這一步確實讓人感到奇怪，直到現在，我也是這麼認為的。雖然這有點不可思議，但是我的情慾在歷經了那次慘痛的覺醒之後，已經再次沉睡，我也沒有了這方面的要求，我整個的生命全都集中在了我的藝術中。

我的演出又一次獲得了成功，就像在維也納卡爾劇院一樣。觀眾們最初看到希臘男童合唱團時相當冷淡，但是當我表演最後的舞蹈〈藍色多瑙河〉時，他們情緒變得非常高漲。演出結束之後，我對觀眾解釋說，這並不是我想要達到的效果，我希望表達的是希臘悲劇的靈魂。我說，我們必須復興合唱之美。但觀眾依舊大叫：「好啦，不要說啦，跳舞吧！跳〈藍色多瑙河〉，再跳一次！」他們一次次地為我鼓掌，衝著我叫喊。就這樣，我們在維也納獲得了豐厚的報酬，然後又一次來到慕尼黑。希臘男童合唱團的出現，在慕尼黑藝術界和知識界引起了巨大轟動。著名的福特萬格勒[170]教授為此專門舉

169 赫爾曼·巴爾（Hermann Bahr, 1863-1934），奧地利作家、劇作家、導演、文藝評論家。
170 福特萬格勒（Wilhelm Furtwängler, 1886-1954），德國指揮家，作曲家。1922 年，福特萬格勒成為

行了一次演講，論述我們這種由拜占庭琴師配樂的希臘讚美詩。慕尼黑大學的學生們對我們的演出極為讚賞，這些漂亮的希臘男孩也非常引人注目。只是我要一個人演出五十個女孩的舞蹈，經常感到力不從心，只好在演出結束後向觀眾解釋說，我並不是在表演單人舞，而是表現達那俄斯的五十個女兒；我正在努力，現在是我一個人，請你們耐心等待，不久之後，我就會建造一所學校，將我現在的角色還原成五十個少女。

柏林對於我們的希臘男童合唱團表現得並不是很熱情，雖然來自慕尼黑的著名教授科尼利烏斯先生親自向大家做了介紹，可是柏林的觀眾還是像維也納的觀眾一樣大喊：「哎，跳〈藍色多瑙河〉吧，別管什麼希臘合唱曲了。」

與此同時，那些希臘的男孩子們也覺得自己與所處的環境格格不入。旅館的主人不止一次地向我抱怨這些孩子不懂禮貌，而且脾氣很壞，總是要黑麵包、熟透的黑橄欖和生洋蔥，要是哪一天少了這些開胃的東西，他們就會對服務員大喊大叫，甚至將牛排扣在服務員的頭上，並用刀子襲擊他們。有好幾家高級飯店都把他們趕了出來。沒辦法，我只好在我位於柏林的公寓的客廳裡給他們放上了十幾張帆布床，讓他們跟我們住在一起。

一想到他們還是孩子，每天早上，我們就都照著希臘人的樣子，穿上麻繩鞋，打扮得像古希臘人那樣，然後帶著他們去散步。一天早上，伊莉莎白和我正走在這支奇異的隊伍前面，忽然遇到德國皇后騎著馬迎面過來，皇后非常吃驚，在下一個拐彎的地方，她就從馬上摔了下來，因為那匹普魯士良種馬從來沒見過穿著這麼古怪的人，牠受到了驚嚇，就把皇后給掀翻在地。

這些可愛的希臘男孩們跟我們在一起待了六個月，因為我們意外地發現他們那天使般的嗓音開始變聲了，就連那些對他們非常欣賞的慕尼黑觀眾也都開始不滿。我繼續努力地去扮演在宙斯神壇前祈求保護的五十個女孩，不過也是吃力不討好，尤其是這些希臘男孩子們唱得越來越跑調，而他們那位拜占庭琴師也越來越三心二意。

柏林愛樂的音樂總監，他將自己視為德奧音樂的傳人，總是能完美的詮釋貝多芬、勃拉姆斯及布魯克納等人的作品，相當具有權威性。

第十四章

　　這位神學院的學生對拜占庭音樂的興趣越來越小，好像已經完全失去了在雅典時的那份熱情。他還經常缺席演出，而且缺席的次數越來越多，缺席的時間越來越長。終於有一天，當地的警察局告訴我們說，就在我們以為這些孩子都已經睡熟的時候，他們卻偷偷地從窗子裡爬出來，跑到那些廉價的咖啡館，跟當地最下等的希臘女子鬼混。我們覺得問題開始變得嚴重起來。而且，自從來到柏林以後，這些男孩子已經完全失去了當初在戴歐尼修斯神廟劇場演出時的那種天真無邪的孩子氣，而且每個人都長高了半英尺左右。他們在劇院裡合唱《祈援女》的時候，變得越來越找不到音準，簡直變成了可怕的噪音，觀眾們再也不會因為這是拜占庭音樂而原諒他們。終於有一天，在經過多次痛苦的商議之後，我們決定把希臘合唱團的成員全都帶到魏海姆的大百貨公司。我們給所有的矮個男孩買了上好的成品燈籠褲，給個子高的男孩買了長褲，然後讓計程車把他們送到了火車站，買了一張去雅典的二等車票給每個人，然後與他們深情道別。送走他們之後，我們暫時把復興古希臘音樂的計畫擱在了一邊，開始重新研究德國作曲家克里斯托夫·格魯克的《伊菲革涅亞[171]和奧菲斯》。

　　從一開始，我就將舞蹈看成了一種合唱形式，或者是一種通用的情感表達方式。正如我以前努力向觀眾表現達那俄斯的女兒們的悲傷一樣，現在我開始用舞蹈來表現《伊菲革涅亞》中的一段情景：

　　哈爾基斯[172]的少女們在柔軟的沙灘上玩著她們的金球，後來慘遭流放到陶里斯，看到了希臘同胞及受害者的血祭，覺得十分恐懼。

　　我極為熱切地想要創辦一支舞蹈樂隊，這個想法在我頭腦中盤旋已久，並最終變成了現實。在舞臺金黃的燈光下，我看到跟我一起跳舞的同伴們雪白、柔軟的身影正圍繞著我，還有強勁的雙臂、搖擺的頭顱、充滿朝氣的軀體和敏捷靈活的雙腿。在《伊菲革涅亞》的最後，陶里斯的少女們因為俄瑞

171 伊菲革涅亞（Iphigenia），阿加曼農和克呂泰涅斯特拉之長女。為古希臘劇作家所喜愛的悲劇人物。

172 哈爾基斯（Chalcis），希臘優卑亞島城市，位於該島西部，與希臘大陸隔尤里普斯海峽。哈爾基斯為該島主要城鎮，尤比亞州首府。

斯忒斯 [173] 得救而跳舞狂歡。當跳起這些如痴如狂的迴旋曲時，我覺得自己握住了她們伸過來的手；當迴旋曲變得越來越瘋狂時，我感受到了她們小小身體的扭動和搖擺。最後，在極度的歡樂中，我倒在地上，這時，我聽見她們在唱：

> 「在長笛聲中爛醉如泥，
> 還想在林蔭中獨自尋找野獸的足跡。」

在維多利亞大街的家裡，我們每週都要舉辦一次酒會，現在酒會已經變成了狂熱的文學藝術中心，而且還舉行過很多次關於舞蹈藝術的學術討論會。德國人對於每一種藝術的討論都非常嚴肅認真，而且還要追根溯源，進行深刻的思考。我的舞蹈成了他們爭論最激烈、也最為熱烈的話題。各大報紙上經常會刊登整版整欄的評論文章，有的稱頌我是發現新的藝術種類的天才，有的又把我貶低成了古典舞蹈芭蕾的真正破壞者。那令觀眾欣喜若狂的每一次演出結束之後，一回到家裡，我就穿上白色的丘尼卡，就著一杯淡牛奶，細細地研讀康德的《純粹理性批判》（*Kritik der reinen Vernunft*），沉思默想，直到深夜。當時我這樣做的目的是從書中找到能夠幫助我創造純粹之美的靈感，至於我是怎麼找到的，那恐怕只有上帝知道了。

在經常來我家做客的畫家和作家中，有這樣一位年輕人，他的額頭很高，戴著一副眼鏡，目光非常銳利。他認為向我宣傳尼采的天才思想是他的使命。他說，只有依靠尼采的指導，我才有可能像自己希望的那樣充分展現出舞蹈的魅力。每天下午，他都會用德語為我朗讀尼采的《查拉圖斯特拉如是說》（*Also sprach Zarathustra*）這本書，並向我解釋其中我不太明白單字和片語。尼采哲學的魅力已經讓我痴迷不已，而這位年輕人 —— 他的名字叫卡爾·費登 [174]，每天為我講哲學的那幾小時的誘惑力也非常大，因此，即便我

173 俄瑞斯忒斯（Orestes），希臘神話中阿加曼農之子。阿加曼農被妻子克呂泰涅斯特拉謀殺後，他為父報仇，殺死親母，因此受到復仇女神懲罰。後為女神雅典娜所赦免，歸國繼承父位。俄瑞斯忒斯的故事在古代文學藝術中是一個廣泛引用的題材，其故事的各個方面多次出現在後世西方戲劇家和作曲家的作品中。

174 卡爾·費登（Karl Federn, 1868-1943），奧地利法學家。

的經紀人多次勸我去漢堡、漢諾威和萊比錫等地去做巡迴演出 —— 哪怕是短期的，哪怕那些地方有無數熱情的觀眾和成千上萬的馬克正在等著我，我也不願意去。對於經紀人經常向我描述的那種大獲成功的環球演出，我也沒有多大的興趣。我要學習，我要繼續進行我的研究，我要創作出當時還不存在的舞蹈和舞姿。從童年時代起，我就想創辦一所自己的學校，現在這個願望變得越來越強烈。我要留在工作室中的願望，把我的經紀人都快急瘋了，他一遍又一遍地上門懇求我去做巡迴演出，並且拿來一些報紙讓我看，那些報紙上說，在倫敦以及其他一些地方，我的布幕、服裝和舞蹈的仿製品大行其道並且廣受歡迎，人們都將它們當成是一個創舉。但是，這些全都無法打動我。當夏天即將到來的時候，我宣布了我的決定 —— 在拜魯特度過整個夏季，我要從真正的藝術源頭上去研究理察·華格納的音樂。這個決定讓我的經紀人惱怒到了無以復加的程度。一天，有人登門來拜訪我，這個人不是別人，正是華格納的遺孀 —— 華格納夫人[175]。她的到來，讓我更加堅定了留下的決心。

　　從來沒有哪個聰明熱情的女人能夠像科西瑪·華格納那樣，給我留下如此深刻的印象。她身材高挑，雍容大度，有一雙美麗的眼睛，對於女性來說，她的鼻子也許稍高了一些，她的額頭顯示出了智慧的光芒。她精通各種深奧的哲學，並且熟知大師的每一個樂句和音符。她用鼓舞人心的語氣和優雅的方式談到了我的藝術，然後又對我說理察·華格納生前很不喜歡芭蕾舞以及芭蕾舞服。她說，華格納最為心儀的是酒神節歌舞，還有像鮮花一樣的少女的舞蹈；她還說，即將在拜魯特[176]舉行的柏林芭蕾舞團演出，是根本不可能表現出華格納的原意的。然後，她問我是否願意在華格納的歌劇《唐懷瑟》[177]中表演舞蹈。這對我來說可是一個難題，因為我絕對不想與芭蕾舞有

175 華格納夫人（Cosima Wagner），德國作曲家。德國作曲家理察·華格納的妻子，也是匈牙利作曲家、鋼琴家李斯特的女兒。

176 拜魯特（Bayreuth），德國巴伐利亞的一座城市，位於美茵河河谷，是上法蘭克尼亞行政區的首府。華格納在這裡創辦了拜魯特音樂節。首屆音樂節舉辦於1876年，這一年也成為華格納的朋友哲學家尼采的哲學思考轉折的一年。他的《人性，太人性的》（*Menschliches, Allzumenschliches, Ein Buch für freie Geister*）一書，就是源自他參加首屆拜魯特音樂節的經歷。

177 《唐懷瑟》（*Tannhäuser*），德國作曲家理察·華格納的一部歌劇，屬於拜魯特音樂節上演劇碼。

絲毫的瓜葛，因為芭蕾舞的舞姿會破壞我的舞蹈的美感，它的表現方式在我看來也是非常機械和粗俗的。

「噢，為什麼我沒有自己夢想已久的學校呢？」對於她的邀請，我脫口而出，「這樣，我就能將一群華格納夢寐以求的山林仙女、田野之神、半人半馬神和美惠三女神[178]給您帶到拜魯特去。但是現在，我單獨一個人又能做得了什麼呢？不過我還是要去的，而且還要盡心盡力，至少要將我設計的舞蹈──能夠展現出美惠三女神的可愛、溫柔和性感一面的舞蹈給表現出來。」

本劇經華格納本人多次修改，有三個版本曾於德勒斯登、巴黎和維也納首演。

178 美惠三女神（Three Graces），希臘神話中的人物，傳說可以賜給人美麗、魅力與快樂。她們分別是：歡樂女神歐芙洛緒涅、美麗女神阿格萊亞、魅力女神塔利亞。

第十四章

第十五章

在 5 月的一個令人心曠神怡的日子，我到達了拜魯特，並且在黑鷹飯店租下了幾個房間。其中一間房子很大，足夠我練功用，於是我在這個房間裡放了一架鋼琴。華格納夫人每天都邀請我一起吃午餐或晚餐，或是讓我晚上到萬弗里德別墅 [179] 去玩。到那赴宴的人每天至少有十五個，並且都能受到非常真誠的盛情款待。主持宴會的無疑是華格納夫人，她坐在餐桌的上首，儀態端莊，言辭得體。赴宴的客人有的是德國的大思想家、畫家和音樂家，還有的是大公、公爵夫人以及來自其他國家的皇親國戚。

理察·華格納的墳墓位於萬弗里德別墅的花園，從書房的窗戶就可以望見。華格納夫人常常在午飯以後挽著我的胳膊走進花園，繞著墳墓緩緩而行，用一種非常憂鬱而又神祕的語氣與我交談。

晚上經常會有四重奏演出，每一種樂器都由著名的大師親自演奏 —— 身姿挺拔的漢斯·里希特 [180]，身材瘦小的卡爾·穆克 [181]，還有迷人的莫特爾、洪佩爾丁克 [182] 和海因里希·索德 [183]。當時每一位偉大的藝術家都曾經應邀來到萬弗里德別墅，並在這裡受到了熱情的款待。

身上穿著白色的小丘尼卡，竟然能夠與這些大名鼎鼎的人物比肩為伍，我覺得非常驕傲。我開始學習歌劇《唐懷瑟》的音樂，它表達出了一種對驕

179 萬弗里德別墅（Villa Wahnfried），德國作曲家理察·華格納在拜魯特的莊園，莊園的名字寓意為「幻想中的和平」，現為理察·華格納故居博物館。

180 漢斯·里希特（Hans Richter, 1843-1916），奧地利指揮家。生於匈牙利，在維也納學習，1876 年指揮了華格納的歌劇《尼伯龍根的指環》（Der Ring des Nibelungen）首演。1897-1911 年任倫敦交響樂團指揮。他首演了當時的許多傑出作品，是歷史上最偉大的指揮家之一。

181 卡爾·穆克（Karl Muck, 1859-1940），德國指揮家，曾擔任美國波士頓交響樂團指揮。

182 洪佩爾丁克 （Engelbert Humperdinck, 1854-1921），又譯洪普丁克，是一位德國後浪漫主義作曲家。

183 海因里希·索德（Heinrich Thode, 1857-1920），德國藝術史學家。

第十五章

奢淫逸生活的瘋狂渴望，因為這種狂歡的情景總是出現在唐懷瑟的腦海中。半人半馬神、山林女神和維納斯藏身的洞穴，就是華格納精神上的一個隱祕的洞穴。在他的內心深處，長期以來都渴望著找到一個能夠滿足感官需要的途徑，但是這一切都只會在他的想像中實現。

對於這種狂歡的情景，我是這樣描述的：

「大部分的演員應該是一種什麼樣子，我只能提供一個隱隱約約的暗示，只能勾勒出一個粗線條的輪廓。在他們的心中，充滿了一種神祕的狂喜，他們的身體在音樂的旋律中狂舞，像旋風一樣旋轉，像波濤一樣奔騰。如果說我勇於獨自一人冒著這樣的風險，那也是因為這一切完全是出自於想像的範疇。這一切只不過是唐懷瑟睡在維納斯懷抱裡時所看到的幻象。」

「要實現這些夢想，一個簡單的求助手勢，就應該能夠招來上千隻伸出的手臂；一次特意的回頭動作，就應該足以表現酒神祭祀的喧鬧和狂歡，只有這樣才能表現出唐懷瑟熱血沸騰的情感。」

「在我看來，這段音樂將所有沒有得到滿足的感官需求、狂熱的渴望、激情壓抑的煩悶等情緒集中到了一起，總而言之，它是世間所有欲望的吶喊。」

「所有的一切都能夠表現出來嗎？這些幻想，不僅存在於作曲家燃燒的想像中，而且也能夠穿上外衣進行清晰的再現，是不是這樣？」

「為什麼我要去做這種根本不可能實現的事情呢？我再說一遍，我並不能實現它，我只是想說明應該如何去實現。」

「當這些可怕的欲望爆發時，當這些欲望無法遏制，就像一股衝破堤壩的洪流奔騰向前的時候，我就讓煙霧彌漫在舞臺上，讓人們無法看到清晰的景象，這樣的話，在觀眾們各自的想像結束時，就能夠感受到更強的感染力 —— 比任何具體場面更強的感染力。」

「經過這樣的爆發和破壞之後，經過這種有創造有破壞的過程之後，便會出現一派和平的景象。」

「這時就會出現美惠三女神，祂們代表著安寧和愛慾被滿足以後的慵懶和倦怠。在唐懷瑟的夢裡，祂們時而交織在一起，時而又分離開來，祂們在相互糾結的同時，時分時合、時隱時現，一次次地即興頌唱著宙斯的愛情。」

「她們講述的是宙斯的風流韻事，說到了泅過海峽到達歐羅巴的那位女孩。祂們親密地把頭靠在一起，就像沉浸在愛情之中的麗達與白天鵝一樣。就這樣，她們讓唐懷瑟躺在了維納斯雪白的懷抱裡。」

「有必要將這些場面完整地呈現在觀眾面前嗎？你是否更願意看到這樣的畫面 —— 在朦朧的空間裡，歐羅巴公主用她那纖細的胳膊摟著那隻大公牛的脖子（實際上她是在緊緊地摟著宙斯），然後向著河對岸呼喚她的女伴，對她揮手告別？」

「你難道不是更想偷窺麗達嗎？白天鵝的翅膀半遮半掩著她，當宙斯的熱吻即將到來時，她渾身戰慄，你難道不是更想窺視到這樣的場景嗎？」

「或許你會回答說：『是啊。那妳在那裡又能做些什麼呢？』我只能這樣回答：『我可以做出暗示呀！』」

從早到晚，在山上這座由紅磚建成的殿堂裡，我一直在參加排演，等著《唐懷瑟》第一場演出。《唐懷瑟》、《指環》、《帕西法爾》連續公演，讓我一直沉醉在了音樂中。為了更好地理解它們，我背熟了這些歌劇的所有臺詞，這些傳奇故事深深地銘刻在了我的心裡，我的整個身體都在隨著華格納的音樂旋律的起伏而波動。我達到了一種忘我的境界，似乎所有的外部世界都是陰沉、冷酷和虛幻的，對我而言，唯一的現實就是在舞臺上發生的事情。有一天，由我飾演一頭金髮的西格琳達[184]，她躺在了哥哥西格蒙德[185]的懷抱中，這時響起了嘹亮的春之歌：

> 「春天來了，親愛的，讓我們跳舞吧！
>
> 讓我們跳舞吧，親愛的！」

接下來，我又扮演了因為失去戈德海德而哭泣的布倫希爾德，還扮演了在科林索爾蠱惑下而發出了瘋狂詛咒的昆德里。不過最深切的體驗還是我心靈最激動的那一刻，我在鮮紅的聖杯裡全身震顫。那是多麼非凡的魅力呀！啊，我簡直忘記了藍眼睛的智慧女神雅典娜，還有位於雅典聖山上的那座聖

184　西格琳達（Segelinde），北歐神話中的人物。
185　西格蒙德（Sigmund），北歐神話中的人物。

潔的神廟。在拜魯特山上，另一座神廟正在用它那神奇的聲浪和迴響讓雅典娜神廟變得黯然失色。

　　黑鷹飯店裡變得擁擠不堪，讓人覺得很不舒服。有一天，在巴伐利亞那座由瘋子路德維格修造的隱士花園附近，我在散步時突然看到了一座建築精美的舊石頭房子。那是馬格雷夫古老的狩獵別墅，裡面有一個既又寬敞又漂亮的客廳，古老的大理石臺階一直通向了一座富有浪漫色彩的花園。這座房子因為年久失修，顯得有些破舊，現在有一大家子農民住在裡面，他們在那已經住了快二十年了。我向他們許諾，會給他們很大一筆錢，請他們從那裡搬走，這樣至少我在夏天就能住進去。然後，我請來油漆匠和木匠，把屋內修葺一新，所有的牆壁都粉刷了一遍，又塗上了一層淡綠色的漆。接著，我趕到柏林，訂購了一批沙發、墊子、籐椅和書籍。最後，我終於得到了這座名叫「菲利浦雅舍」的房子，後來我總是會想它，把它當成「海因里希的天堂」。

　　拜魯特只剩下了我一個人。母親和伊莉莎白在瑞士避暑。雷蒙德則回到了他心愛的雅典，繼續建造科帕諾斯聖殿。他給我發來電報：「自流井工程進展順利，下週有望出水。速匯錢來。」就這樣，科帕諾斯又花掉了令我吃驚的一大筆錢。

　　離開布達佩斯已經兩年了，在這兩年裡，我就像回到了處女時代，一直清心寡慾，過著一種奇怪的生活。我身體裡的每一個細胞，從大腦到軀體，在這兩年間全都沉浸在了對希臘的狂熱中，而現在，我又沉浸在了對華格納音樂的狂熱中。我的睡眠很少，醒來以後便哼唱前一晚剛剛學會的主題音樂。但是，愛情又一次在我的心中甦醒了，雖然情形與上次完全不同。我想，或許是愛神戴上了另外一副面具的緣故吧。

　　我的朋友瑪麗和我住在菲利浦雅舍裡。由於沒有供僕人居住的房間，所以男僕和廚師只能住在附近的一個小旅館裡。有一天晚上，瑪麗來找我，對我說：「伊莎朵拉，我不是有意要嚇唬妳，快到窗戶這看看，在那邊的大樹底下，每天晚上都有一個人在望著妳的窗子，直到半夜才走。我想恐怕這是一個打什麼壞主意的賊。」

我大吃一驚，因為窗外的確有一個瘦小的男人，此刻正站在大樹下向我的窗子張望。但就在此時，月亮突然露了出來，一下子照亮了他的臉。瑪麗猛地抓緊了我，我們兩人都看清了那張面孔 —— 那是海因里希‧索德，他的臉興奮地仰了起來。我們趕忙從窗戶前走開，然後像女學生一樣咯咯咯地大笑了一陣，也許這就是恐懼消失之後的自然反應吧。

　　「他每天晚上都在那這麼站著，恐怕有一個星期了。」瑪麗悄聲說道。

　　我讓瑪麗在屋裡等著，然後在睡衣的外面套上了一件外衣，然後輕輕地走出房間，徑直向著海因里希站的地方走了過去。

　　「親愛的好朋友，你是這樣向我示愛嗎？」我問道。

　　「是的，是……的，」他結結巴巴地說道，「妳就是我的夢想，妳就是我的聖克拉拉。」當時我並不明白這是什麼意思，後來他對我說，他正在寫自己的第二部傑作，內容是關於聖法蘭西斯的。他在第一部著作裡寫了米開朗基羅的一生。索德與其他偉大的藝術家一樣，會沉浸於他在作品中所創造的世界。在那個時候，他將自己當成了聖法蘭西斯，把我想像成了聖克拉拉。

　　我拉著他的手，輕輕地領著他上了臺階，進入別墅。但他卻像夢遊一般，用朝聖般亮閃閃的眼神盯著我。我回頭望向他時，突然感到了一陣強烈而又亢奮的精神，好像和他一起飛升起來，穿越太空，進入了天國的境地，這種感覺又像是走在一條霞光萬丈的路上。這種極其美妙的愛情感受，我從來都沒有經歷過，它讓我的整個身心都散發出了光芒。就是那瞬間的對視（其實我也並不清楚究竟有多長的時間），讓我覺得四肢發軟，頭暈目眩，整個人都失去了知覺，在一種無法形容的極度的幸福中，我昏倒在了他的懷抱中。當我醒來時，發現他那雙漂亮的眼睛仍然在凝視著我的雙眼。他輕輕地吟誦著這樣的詩句：

> 「幸福的愛情讓我欲醉欲仙，
> 　幸福的愛情讓我欲醉欲仙！」

　　我又一次體驗到了欲醉欲仙、虛幻縹緲的感覺，索德俯下身來吻住了我的眼睛和額頭，但這絕對不是世俗間的情慾之吻。雖然這幾乎令人難以置

信，但卻是千真萬確的事實——從那天晚上直到第二天早上分手，而且此後每個晚上他來到我的別墅以後，都從來沒有對我做過任何世俗的行為。

他總是那樣含情脈脈地望著我，當我望著他時，便覺得周圍的一切都在悄然下沉，我的心像是插上了翅膀，和他一起飛向了藍天。我並不期望他能夠向我表達什麼世俗的情感，我那沉睡了兩年之久的感官，現在已經沉浸在了一種超凡脫俗的極樂狀態。

拜魯特的排練開始了，我和索德一起坐在了昏暗的劇院中，傾聽著《帕西法爾》[186] 序曲的開始。一陣陣快感傳遍了我身上的每一根神經，這種快感強烈到了讓我難以忍受的地步。就算他的胳膊只是不經意地碰一下我，我的全身也會湧起一陣戰慄，我便會產生一種甜蜜而痛苦的快感。這種快感就像千萬道霞光一樣，在我的心中上下迴旋，在我的喉嚨中躍動，我真想大聲地叫喊一通。但他經常用手輕柔地按住我的嘴唇，制止我無法自抑的呻吟和嘆息。好像我身上的每一根神經都到達了愛的高潮一樣，這樣的極樂感受通常只在一瞬間產生。我是那麼執拗地呻吟，分不清那究竟是極度的喜悅，還是可怕的痛苦，或許兩者兼而有之吧。我真的希望能夠同劇中的安福塔斯一起大喊，與昆德里一起尖叫。

每天晚上，索德都會到菲利浦雅舍來。他從來沒有像情人那樣愛撫過我，也從來沒有想要解開我的衣服，撫摸我的乳房和我的身體，雖然他很清楚地知道，我身體的每一次顫抖都是因為他。一種此前我從未感受到過的激情，在他的注視下忽然覺醒。這種激情在我身上突然迸發出來，令我難以忍受，我經常有這樣一種錯覺——這種幸福的感覺讓我慢慢窒息，接著便暈了過去，然後又在他雙眼神奇的注視下甦醒過來。他已經完全占有了我的靈魂，我渴望著在他奇妙的目光注視下死去。因為這並非世俗的愛情，無所謂滿足或停止，只有我心中對這種感覺的沉迷和強烈的追求。

186 《帕西法爾》（Parsifal），是德國作曲家理察‧華格納創作的最後一部歌劇作品，也是該作品裡男主角的名字。帕西法爾的故事情節與中世紀的聖杯傳說密不可分。這部歌劇充滿了基督教的儀式情節與傳說，其劇本的重要主題接近普世皆然的價值「慈悲」、「同理心」、願意向善卻受到惡轄制的心靈拉扯。華格納創作這部歌劇所參考的素材，最主要來自沃爾夫拉姆（Wolfram von Eschenbach）這位中世紀德語詩人的傳奇作品，敘述男主角帕西法爾通過考驗成為「純全的騎士」的過程。華格納的歌劇則將帕西法爾的傳說，改寫成一個人通過考驗成聖的過程。

我完全失去了食慾，甚至徹夜難眠。只有《帕西法爾》的音樂能夠讓我激動甚至落淚，好像只有這樣才能讓我暫時地從這張微妙而可怕的情網中解脫出來。

海因里希·索德的意志力非常堅強，他能夠從令人飄飄欲仙的痴迷和令人炫目的幸福中，馬上進入純粹理性的狀態。當他滔滔不絕地與我探討藝術時，我覺得這個世界上只有一個人能夠與他相提並論，他就是鄧南遮。在某些地方，索德確實與鄧南遮很相像，他們都是身材矮小，大嘴巴，都有一雙與眾不同的綠眼睛。

他每天都會給我帶來一些《聖法蘭西斯》的手稿，每寫完一章，他都要朗讀給我聽。他還從頭到尾為我朗讀了一遍但丁的《神曲》。他經常從深夜讀到天明，然後在旭日東昇時離開菲利浦雅舍。雖然朗讀了一夜，除了用白開水潤潤嗓子外什麼也沒喝，他還是像喝醉了一樣搖搖晃晃——他已完全陶醉於他那超凡的智慧和聖潔的靈魂中了。一天早上，當他準備離開菲利浦雅舍時，突然緊張地抓住我的手說道：「我看見華格納夫人走過來了！」

真的，華格納夫人從晨曦中走來。她的臉色蒼白，我以為她正在生氣呢，其實並非如此。前一天，關於《唐懷瑟》中酒神祭祀的狂歡場面，我為美惠三女神所編的舞蹈含義是否準確，我們曾經發生了一點小小的爭論。那天晚上，華格納夫人難以安然入睡，便起來翻看理察·華格納的遺稿，並從中發現了一本小練習冊，上面記著一段文字，與已經發表的任何資料相比，它都更準確地說明了大師對於這段狂歡場面的構思。

這位可愛的女人再也坐不住了，天剛亮，她就跑過來對我說，我才是對的。不僅如此，她還用顫抖的嗓音對我說：「我親愛的孩子，妳肯定從大師本人那裡得到了靈感。妳看，他寫的東西與妳的直覺完全一致。從今以後，我再也不會干涉妳了，妳可以在拜魯特自由地編排這些舞蹈。」

我想，也許就在那時，華格納夫人心裡曾經產生過一個想法，就是我會和齊格飛結婚，與他一起繼承大師的傳統。但是，雖然齊格飛與我情同手足，而且一直都是我的朋友，但是我從來都沒有表露過要將他當成戀人的意思。我的全部身心都已經完全沉浸於與索德那種超凡脫俗的愛情中去了，雖

第十五章

然當時我還看不出與齊格飛的結合對我而言有什麼價值。

在我的心裡有個戰場，阿波羅、戴歐尼修斯、基督、尼采，還有理察·華格納在那裡爭戰不休。在拜魯特的日子裡，我在維納斯堡和聖杯之間備受煎熬。華格納的音樂有如滔滔洪流，將我捲起來拋向了遠方。但是有一天，在萬弗里德別墅的午宴上，我平靜地說道：

「大師犯下了一個錯誤，這個錯誤和他的天才一樣大。」

華格納夫人吃驚地望著我，席間頓時陷入了一片冰封般的沉寂。

「是的，」我帶著一種初生牛犢不怕虎的特有自信，然後說道，「大師犯下了一個很大的錯誤，他所宣導的『音樂劇』根本不可能存在。」

宴席上的沉默讓人越來越難以忍受。於是，我進一步解釋道：「戲劇是一種語言的藝術，語言產生於人類大腦的思考；而音樂則是激情的迸發。想讓這兩種不同的東西結合在一起，是根本不可能的事情。」

信口說出這些有損大師威望的話，當時的我真的是狂妄到了極點。我自負地環視著四周，卻看到了一張張寫滿了驚愕的面孔。我那時的觀點確實有點莫名其妙，但我卻繼續說道：「是的，人們都要說話、唱歌，還要跳舞。可是指揮說話的是大腦，是能夠思考的人。而歌唱則是靠情感，舞蹈更是情感的宣洩和迸發。硬要將這些東西糅合到一起，是根本無法做到的。因此我說『音樂劇』是不可能存在的。」

值得慶幸的是，在我年輕時，人們並不像現在這樣具有強烈的自我意識，也不像現在這樣拒絕生活和享樂。在《帕西法爾》幕間休息時，人們安詳地喝著啤酒，但是這對他們的理性和精神生活並沒有影響。我經常看到偉大的漢斯·里希特隨意地喝啤酒吃香腸，但是這並不影響他過一會就會像天神一樣指揮樂隊，也不影響他周圍的人繼續交談具有崇高理性和精神意義的話題。

那個時候，任性而為並不等於靈性。人們認為，人的身上應該表現出一種積極向上的精神力量，但這種精神力量必須要借助巨大的能量和活力才能夠充分發揮出來。頭腦只不過是身體多餘的動力，但身體卻像章魚一樣，能夠吸收自己遇到的一切東西，卻只是將它認為不需要的東西送給大腦。

拜魯特的很多歌唱家都是身材高大魁梧的人，可只要他們一張嘴，歌聲便會傳到眾神居住的那個精神與美的不朽世界。因此，我堅持認為：這些人還沒有意識到，身體對他們而言，只不過是一個軀殼而已，可重要的是，這個軀殼裡面卻蘊藏著一種巨大的能量和活力，能夠表現上天的音樂。

第十五章

第十六章

在倫敦時，我曾經在大英博物館閱讀了德國博物學家恩斯特·海克爾[187]著作的英文版譯著。對於宇宙間各種不同的現象，他都能清楚明白地表述出來，這給我留下了非常深刻的印象。我曾經寫過一封信給他，對他表示感謝。也許是因為那封信中的有些東西引起了他的注意，所以後來當我來到柏林演出時，他回了信給我。

因為自由派言論的緣故，當時恩斯特·海克爾正遭到德國皇帝的流放，不能來到柏林。但是我們之間一直保持著書信聯絡。當我來到拜魯特以後，便寫信邀請他前來做客，並且看看我在節日劇場的演出。

在一個雨天的上午，我乘坐一輛雙駕敞篷馬車 —— 當時那裡還沒有汽車，去火車站迎接海克爾。只見從火車上走下來的這位偉大的學者雖已年逾花甲，鬢髮皆白，但是身體看起來卻很健康，展示出了不凡的氣度。他的衣服非常特別，鬆鬆垮垮的，手裡提著一個毛氈旅行袋。雖然我們雖然從未謀面，但卻一見如故。我馬上就被他那結實的雙臂摟在了懷裡，我的臉也埋在了他的白鬍子裡。他的全身散發出一種健康、力量和智慧的芳香 —— 如果智慧也有芳香的話。他跟著我一起來到了菲利浦雅舍，我們為他準備了一間用鮮花裝飾的房間。然後，我一路跑到萬弗里德別墅，把這個好消息告訴了華格納夫人，說偉大的恩斯特·海克爾已經應邀光臨，要來聽《帕西法爾》。

187 恩斯特·海克爾（Ernst Heinrich Philipp August Haeckel, 1834-1919），德國生物學家、博物學家、哲學家、藝術家，同時也是醫生、教授。海克爾將查爾斯·達爾文的進化論引入德國並在此基礎上繼續完善了人類的進化論理論。海克爾認為生物學在許多方面與藝術類似。自然界中的對稱，比如單細胞生物中的放射蟲對他的藝術天賦有很大的啟發。尤其著名的是他畫的浮游生物和水母的畫，這些圖畫生動地展現了生物世界的美。不論是在他的學術著作還是在他的科普著作中他都畫有優美的插圖。他的圖畫對 20 世紀初的藝術也有影響。新藝術運動就是從他的一些插圖中獲得啟發形成的。

第十六章

讓我驚奇的是，華格納夫人對這個消息的反應很冷淡 —— 當時我並不知道，掛在夫人床頭上方的十字架和她床頭桌上的念珠並不單單是裝飾品。其實，她經常去教堂做禮拜，是一位虔誠的天主教徒。寫出《宇宙之謎》(*Die Welträthsel*)、信仰達爾文學說、自達爾文以來最為著名的反宗教戰士海克爾，在萬弗里德別墅是不受歡迎的。我坦誠地向華格納夫人表達了我對他的敬佩之情，並指出了海克爾的偉大之處。因為我是她的好朋友，華格納夫人不好意思拒絕我的請求，因此，最後她很不情願地答應我，會在令人羨慕的華格納包廂裡為海克爾預留一個座位。那天下午，在幕間休息時，我穿著古希臘式的丘尼卡，赤腳裸腿，與恩斯特‧海克爾手拉著手，從瞠目結舌的觀眾面前走了過去。海克爾個子高大，長滿白髮的腦袋高出眾人之上，尤為引人注目。在觀看《帕西法爾》的過程中，海克爾始終一言不發。直到演出第三幕時，我才明白，舞臺上這些神祕的激情根本無法引起他的興趣。他的頭腦太過科學和理性，根本就不會對神話故事感興趣。

由於萬弗里德別墅沒有宴請海克爾，因此我決定特別為他舉行一個歡迎晚會。我邀請了一批很有名望的人，其中有當時正在拜魯特訪問的保加利亞國王斐迪南，有德國皇帝的妹妹薩克森‧邁寧公主 —— 她是一位非常開明的女性，還有雷烏斯的亨利公主、洪佩爾丁克、索德等人。

在歡迎晚會上，我發表了一段演說，極力稱讚海克爾的偉大，然後跳了一支舞向他致敬。海克爾對我的舞蹈也發表了評論，他認為我的舞蹈與普遍的自然規律關係密切，屬於一元論的一種表現形式，與一元論同宗同源，它們朝著相同的方向發展。接下來，著名的男高音歌唱家馮‧巴里獻歌一曲。然後，我們共進晚餐，海克爾高興得像個孩子一樣。就這樣，我們又吃又喝又唱，直到東方的天空露出了魚肚白。

但是到了第二天早上，海克爾仍然像往常一樣，天一亮便起床了 —— 在菲利浦雅舍期間，他一直保持著這種生活習慣。他經常到我的房間去約我爬山。說實在的，對於爬山我可真的沒有他那麼大的熱情，但是跟他一起散步也是一件很有意思的事，因為我們在路上遇到的每一塊石頭、每一棵樹木、每 —— 個地質層，都會被他分析講解一番。

最後，我們爬上了山頂，他站在那裡，就像一尊天神，面對著大自然的美景，眼睛裡充滿了讚許的神色。然後他拿出隨身攜帶的畫架和畫盒，畫了很多森林樹木和岩石的速寫。雖然他畫得相當不錯，可是他的畫缺少了藝術家的想像力，更像是一個科學家熟練而準確的觀察。我倒不是說海克爾不懂藝術，只是覺得對他而言，藝術只不過是自然進化的另一種表現形式而已。當我向他講述我們對帕德嫩神廟的熱情時，他更關心的是那些大理石的質地如何、來自哪一個地層、從彭特利庫斯山的哪一面取來的，對於我大加讚美的雅典雕塑家菲迪亞斯的作品，反而沒什麼感興趣。一天晚上，保加利亞的斐迪南國王陛下駕臨萬弗里德別墅，當時每個人都站起來，有人悄聲提醒我也要站起來，可我那非常強烈的民主意識卻促使我依然悠閒自在地像雷卡米耶夫人一樣斜靠在長沙發上。斐迪南很快就發現了我，問我是誰，這讓在場的所有人都有些尷尬。不過斐迪南卻朝我走了過來，然後很隨意地坐在了我身邊，並且馬上津津有味地對我說起了他對古希臘文化的喜愛。我告訴他，我有一個夢想，想要創建一所學校來復興古希臘的輝煌。我剛一說完，他便用每個人都能聽得見的聲音大聲說道：「這個想法非常好，妳一定要到我那座位於黑海之濱的宮殿裡來創辦妳的學校。」在晚宴上，我問他能否在哪天晚上駕臨我的菲利浦雅舍，與我共進晚餐，以便讓我進一步向他講講我的理想。此時談話已經達到高潮，他很高興地接受了我的邀請，並如約而至，跟我們在菲利浦雅舍度過了一個愉快的夜晚。我很高興地了解到，他是個了不起的人，既是詩人、畫家、夢想家，同時又是一位充滿智慧的君王。

我家那位留著德國皇帝式的小鬍子的膳食總管，對於斐迪南的來訪，有著極為深刻的印象。當他端上盛著香檳和三明治的托盤時，斐迪南說道：「不，我是從來不喝香檳的。」可當他看到酒瓶上的商標時，便馬上改口說道，「噢，是莫耶香登，法國香檳，那我倒是想嘗一嘗了。說實在的，德國的香檳喝起來簡直像毒藥一樣令人難受。」

雖然我們只是非常純潔地談論藝術，但斐迪南陛下多次駕臨菲利浦雅舍，還是在拜魯特引起了流言蜚語，因為他通常都是半夜才來。事實上，我每做一件事的時候，多少都顯得與眾不同，這總會引起一些人的大驚小怪。

第十六章

菲利浦雅舍中有很多長沙發、墊子，燈光是玫瑰色的，但是一把椅子都沒有。因此，在一些人看來，它就成了「邪惡的殿堂」，尤其是自從偉大的男高音歌唱家馮·巴里先生晚上常來我這裡以後。他經常整晚整晚地用充滿激情的嗓音高歌不止，而我就為他跳舞，村民們都認為這是一所不折不扣的魔宅，將我們純潔清白的宴會說成「可怕的尋歡作樂」。當時在拜魯特有一家叫「貓頭鷹」的酒館，是藝術家們聚會的地方。裡面經常通宵達旦地狂歌豪飲，但人們卻覺得很正常，因為去酒吧的人都穿著普通的服裝，而且每個人都能理解他們的行為方式。

在萬弗里德別墅，我認識了幾位青年軍官，他們常邀請我在早上跟他們一起去騎馬。我穿上希臘式的丘尼卡和便鞋，頭上什麼也沒戴，任由捲髮在風中飄舞，活像女妖布倫希爾德。因為菲利浦雅舍與節日劇場有一段距離，我就從一位軍官那買了一匹馬，並且像布倫希爾德那樣騎著馬去參加排練。這匹馬原本是戰馬，習慣了被馬刺踢，所以很難駕馭，尤其是當牠發現騎在自己背上的是一個女人時，就更是變本加厲地折騰。別的不說，路上每經過一個酒館時，牠都會停下來，四條腿像柱子一樣立在地上一動不動（因為那些軍官經常在這些地方停下來喝一杯）。這時牠以前的主人的那些朋友就會大笑著從酒館走出來，送我走上一段。當我以這副模樣到達劇場時，你完全能夠想像得出，那些在劇場門口等候已久的觀眾會有什麼樣的反應。

在《唐懷瑟》第一次公開演出時，我穿著透明的丘尼卡舞衣跳舞，我身體的各個部分因此顯露無遺，置身於芭蕾舞演員粉紅色的緊身衣之間，自然引起了巨大的爭議。最後，就連可憐的華格納夫人也失去了勇氣，她派自己的一個女兒送了一件白色的無袖女衫給我，讓我套在薄披紗裡面（薄披紗是我的戲服）。但我毫不妥協，堅持按照自己的方式來穿戲服和跳舞，要不然就乾脆不跳。

「你們等著吧，用不了幾年，你們就會看到，所有的酒神祭女和鮮花般的少女都會像我一樣來穿著打扮的。」我的這個預言到後來果然應驗了。

可是在當時那種情況下，我那雙美麗的大腿卻引起了激烈的爭論：我那裸露、光滑、亮麗的皮膚是否合乎道德，我是否應該穿上一身肉色的緊身絲

質衣服。我多次竭力地為自己辯白——肉色的緊身衣服穿在身上顯得粗俗而又猥褻，而當赤裸的人體充滿高尚的思想時，是那麼的美麗與純潔！

就這樣，我被大家當成了一個十足的異教徒，我也和那些不懂藝術的俗人們進行了頑強的鬥爭。但是，因為對聖法蘭西斯的崇拜，我這個異教徒即將被狂熱的愛所征服，並按照銀號角的儀式，宣布舉起聖杯。

在這樣一個奇怪的神話世界裡，夏天正慢慢地過去。索德想要離開這裡去作巡迴講學，而我也為自己安排了一次德國全境的巡迴演出。我離開了拜魯特，但連同我的血液一起被帶走的，還有一種烈性的毒素——我已經聽到了海妖的召喚，思戀的痛苦、無盡的悔恨、辛酸的犧牲、愛呼喚死的主題，所有這一切，將我心中對於多立克柱式及蘇格拉底推理智慧的清晰印象全部都淹沒了。

我巡迴演出的第一站是海德堡。在那裡，我旁聽了索德對學生的演講。他用時而溫和、時而激昂的聲音向學生們暢談藝術。突然，他在演講中提到了我的名字，並且對那些學生說，有個美國人帶給歐洲了一種新的美的形式。他的稱讚讓我覺得幸福而且自豪，身體不由自主地顫抖起來。那天晚上，我為大學生們表演了舞蹈。後來，他們排起了長長的隊伍到街上去遊行，我則和索德肩並肩地站在了飯店的臺階上，一起分享勝利的喜悅。海德堡的青年人和我一樣，對他非常崇拜。每個商店的櫥窗裡都掛著他的照片，每個商店裡都堆滿了關於我的那本書——《未來之舞》。我們兩個人的名字總是緊密地連在一起。

索德夫人也接待了我，她是個非常和善的女人，但是在我看來，她根本無法與境界高尚的索德匹配。她過於講究實際，算不上索德的理想伴侶。事實上也的確是如此，到了晚年，索德最終還是離她而去，和小提琴家皮耶德·帕波一起住在了位於加爾達湖[188]的一棟別墅裡。索德夫人一隻眼睛是褐色的，另一隻是灰色的，這讓她看上去總是給人一種心不在焉的感覺。後來，在一場很著名的案件中，竟然還出現了關於她身世的爭論——她到底是理

188 加爾達湖（Garde See），義大利面積最大的湖泊，位於該國北部，約在威尼斯和米蘭的半途之間，座落於阿爾卑斯山南麓，在上一次冰河時期結束時因為冰川融化而形成。

察·華格納的女兒，還是德國總理馮·比洛[189]的女兒。不管怎樣，她對我還是很好的，也許她心存嫉妒，但畢竟沒有表現出來。

無論哪一個女人，如果為了索德而吃醋的話，只會讓自己陷入痛苦的深淵——猶如遭受中國式酷刑一樣，因為不管是女人還是男孩，每個人都非常崇拜他。每一次聚會，他都會成為核心人物，如果研究一下嫉妒都包含什麼內容，倒是一件很有意思的事情。

雖然我和索德一起度過了很多個夜晚，我們卻從來沒有發生過性關係。但是他的一言一行，都會讓我全身的每一根神經處於一種極度亢奮的狀態。一次不經意的觸摸，或者隨意地看一眼，都會為我帶來極大的快感，讓我內心產生濃濃的愛意，那種感覺就像品味夢中的快樂一樣。我也經常會覺得這種狀態太不正常，不能老是這樣發展下去，因為到了後來我竟然發現自己變得毫無食慾，而且還常常感到莫名其妙的暈眩，我的舞蹈也變得越來越空洞、軟弱。這次巡迴演出我沒有帶家人，身邊只有一名女僕。最後，事情竟然發展到了這種地步：只要夜裡我覺得聽到海因里希·索德在喊自己的名字，那麼第二天我肯定會收到他的來信。人們開始為了我日漸消瘦而感到擔心，並且對我憔悴的面容說三道四。我已經到了吃不下、睡不著的地步，經常整夜整夜地合不上眼。我覺得自己的身體裡面好像有成千上萬個魔鬼，於是便常常用柔軟發燙的雙手來揉搓全身，企圖找到一種擺脫這種痛苦的方法，但是這一切都是徒勞。我的眼前常常浮現出索德的雙眼，耳邊常常迴響起他的聲音。在這樣痛苦難耐的夜晚，我常常在極度的絕望中起床，然後在凌晨兩點鐘坐上火車，跨越大半個德國，目的只是為了見到他，能夠和他待上一小時，然後再單獨返回，繼續巡迴演出，我覺得自己的內心在忍受著巨大的痛苦。在拜魯特，他用智慧激起了我心中的精神狂熱，可是現在，這種精神上的狂熱卻正逐漸變成一種無法遏制的強烈的肉體慾望。

直到我的經紀人替我簽定了一份去俄羅斯演出的合約，才終於讓這種危險的狀態有了一個結局。從柏林到聖彼得堡，路上雖然只走了兩天，但自從

189 馮·比洛 (Bernhard Heinrich Karl Martin von Bülow, 1849-1929)，德國政治家，曾於 1900 年至 1909 年間任德意志帝國總理。

跨越德國和俄羅斯邊境的那一刻起，我就覺得自己像是進入了一個完全不同的世界。極目所見，是一望無際的林海雪原，白色的原野泛著一片寒冷入骨的白色光澤，我那過熱的頭腦好像也因此冷靜了下來。

海因里希！海因里希！現在他又返回了海德堡，正在給漂亮的男學生們講述米開朗基羅的〈夜〉（Night）和美麗的〈聖母像〉（Madonna of Bruges）。而我卻離他越來越遠，來到了一片遼闊而淒冷的白色世界，只是偶爾能夠看到幾座零星的貧窮村莊，以及從木頭房子裡發出的微弱燈光，它們也讓茫茫雪原顯得不那麼死寂。雖然我的耳邊仍然能夠迴響起他的聲音，但是已經非常微弱了。終於，維納斯山可望而不可即的陣痛、孔德利的號哭、安福塔斯痛苦的呼喊，全都被冰封進了一個晶亮的冰球裡。

那天晚上，我在臥鋪車廂裡做了一個夢，我夢到自己赤身裸體地跳出了車窗，跳進了冰雪世界裡，我被大雪包裹，然後又被冰封起來。對於這個夢，不知道佛洛德博士會給出什麼樣的解釋？

第十六章

第十七章

　　當你拿起早上的報紙，看到新聞報導中說有二十個人死於火車事故（就在前一天，他們還談笑風生，從來沒有想到過自己會死），或是整座城鎮毀於海嘯或洪水，你可能並不相信，冥冥之中，上帝或是命運之神在控制著他們的命運。既然如此，那為什麼又要愚蠢而又自私地想要讓上帝來引領我們這些小小的自我呢？

　　然而，在我的生活中，的確發生過許多奇怪的事情，讓我有時不得不相信命運。例如，那列開往聖彼得堡的火車，並沒有在下午四點鐘按時到達，由於風雪的阻擋，火車整整誤點了十二個小時，直到第二天凌晨四點的時候才到站。火車站上一個迎接我的人都沒有。當我從火車上下來時，氣溫大約有零下十度那麼低。我從來沒覺得這麼冷過。穿著厚厚棉衣的馬車夫不停地用戴著手套的拳頭敲打自己的胳膊，好讓血管裡的血液能夠保持流通狀態。

　　我讓女僕留下來照看行李，然後僱了一輛單駕馬車，讓車夫把我拉到了歐羅巴飯店。在俄羅斯那個黎明前最黑暗的時刻，我一個人坐在駛向飯店的車上，在途中突然看見了一種可怕的景象 —— 與愛倫・坡作品中描述的情景相比，毫不遜色。

　　我看見遠處走過來了一長列黑壓壓的隊伍，隊伍中充滿了悲慘淒涼的氣氛。男人們抬著一口口棺材，一個個彎腰駝背緩慢地前行。馬車夫讓馬慢了下來，然後低下頭在胸前畫著十字。在朦朧的晨曦中看著這一切，我的心裡充滿了恐懼。我問車夫這到底是怎麼回事。雖然我並不懂俄語，但他還是設法讓我明白，這些死者是前一天（指 1905 年 1 月 5 日這個悲慘的日子）在冬宮前面被槍殺的工人 —— 只不過是因為赤手空拳的他們請求沙皇幫助自己解決貧困問題，要求讓他們的妻子兒女能夠吃上麵包。我讓車夫暫時停了下

來，當這支淒慘的、看不見盡頭的隊伍從我的面前經過時，我的淚水忍不住從臉上滾落，還沒有滴下來，就被凍成了冰珠。可是為什麼要在這最黑暗的黎明時刻下葬呢？因為他們怕天亮之後再下葬會引起更大規模的騷亂，因此這種場面是不可能讓市民們在白天看見的。我無聲地哽咽著，懷著滿腔的義憤目送這些抬著死難者的工人，他們悲痛萬分，緩緩前行，看上去是那麼可憐。假如果不是火車誤點了十二個小時的話，我是永遠也看不到這種場面的。

> 啊，這是一個沒有一絲光明的悲慘黑夜，
>
> 啊，蹣跚而行的是悲慘的窮人的隊伍。
>
> 兩眼因為多災多難而淚水漣漣。
>
> 雙手因為辛勤勞作而長滿老繭。
>
> 身上裹著破舊的黑色披肩，
>
> 強忍著內心的悲痛淒慘，
>
> 在死去的親人身邊哽咽呻吟。
>
> 在悲慘隊伍的兩旁，
>
> 巡邏的衛兵虎視眈眈。

　　如果我不是親眼見過了這樣的場面，我的生命也許就會變成另外一副樣子。面對著這支看起來似乎沒有盡頭的隊伍，面對著這種淒慘悲涼的場面，我不禁暗暗發誓：一定要盡自己全部的力量，為處在社會下層的人民群眾做出自己的貢獻。啊，我個人的愛慾和痛苦與之相比，是多麼的渺小和不值一提呀！即便是我的藝術，如果不能對這些人民提供什麼幫助的話，那還有什麼意義呢？最後，那些悲傷的送葬者終於走遠了。車夫轉過身子，看到我充滿了淚水的雙眼，感到大惑不解。他又在胸前畫了一個十字，然後無可奈何地長嘆一聲，揚鞭催馬繼續向飯店駛去。

　　登上飯店的樓梯，走進了豪華的客房，躺在舒適的床上，我終於忍不住大聲哭了起來，最後帶著淚水進入了夢鄉。但是，那悲慘的一幕，那凌晨黑暗中的絕望和憤怒，已經深深地植根於我的腦海中。

　　歐羅巴飯店的房間非常寬敞，天花板也很高，房間裡的窗戶全都被封死

了，看起來從來沒有打開過，空氣是透過牆壁高處的通風裝置來流通的。我睡到很晚才醒，我的演出經紀人來看我，帶來了幾束鮮花給我，很快，我的房間裡就被鮮花堆滿了。

兩天以後，在聖彼得堡的貴族劇院裡，我出現在了當地的社會名流面前。這些外行們看慣了布景裝飾華麗的芭蕾舞劇，現在他們也許會認為，一個身穿蛛網一樣的丘尼卡舞衣的年輕女孩，在簡樸的藍色布景前面，和著蕭邦的音樂跳舞，還要用自己的靈魂來表現蕭邦音樂的靈魂，是一件多麼怪異的事情啊！但是，當我的第一段舞蹈結束之後，劇場裡便響起了雷鳴般的掌聲。一聽到悲壯的序曲音樂，我就想起了在晨曦中看到的那支悲慘的送葬隊伍，我的心在瑟瑟發抖，痛苦難當；一聽到激昂的波蘭舞曲，我的靈魂便恨不得完全融入音樂裡。我的靈魂因為憤怒而開始哭泣。這樣的靈魂，居然能夠激起這幫有錢有勢、窮奢極欲的貴族觀眾雷鳴般的掌聲，簡直太不可思議了！

第二天，一位長相迷人、身材嬌小的貴婦人前來拜訪我，她的身上穿著黑色的貂皮大衣，戴著鑽石耳墜和珍珠項鍊。她說她便是那位著名的舞蹈家克謝辛斯卡[190]，這讓我感到十分驚訝。她是代表俄羅斯芭蕾舞團來歡迎我的到來的，並且邀請我去觀看當天晚上在歌劇院舉行的一場盛大的表演晚會。在拜魯特時，我已經習慣了芭蕾舞團對我的冷遇和敵意，他們甚至會將圖釘撒在我的地毯上，將我那赤裸的腳都扎傷了。這兩種截然不同的態度讓我感到既高興又突然。

那天晚上，一輛溫暖舒適、鋪著珍貴毛皮的豪華馬車將我送到了劇院，我坐在了劇院第一排的一個頭等包廂，裡面擺放著鮮花和糖果，還有三位漂亮的聖彼得堡青年。當時我依然穿著我那小巧的丘尼卡舞衣和便鞋，在聖彼得堡那些貴族和富人看來，我這副樣子肯定非常奇怪。

我一直都反對芭蕾舞，認為那是一種虛偽而又荒唐的藝術，甚至覺得那根本就不是藝術。可是當克謝辛斯卡在舞臺上翩翩起舞時，那仙女一樣的身

190 克謝辛斯卡（Mathilde Kschessinska, 1872-1971），俄羅斯著名芭蕾舞演員，出身於舞蹈世家。

姿就像是一隻可愛的小鳥，又像一隻飛舞的蝴蝶，讓我忍不住為她鼓掌。

　　幕間休息時，我環顧四周，看到了世上最漂亮的一群女人，她們穿著最為華麗的晚禮服，袒胸露肩，一身的珠光寶氣，還有同樣衣著華貴的男士侍立在她們的身旁。這種豪華的場面與前天黎明時的送葬隊伍恰好形成了鮮明的對照，簡直讓人難以理解。這些面帶微笑的人，與那些受苦受難的人難道不是兄弟姐妹嗎？

　　演出結束以後，克謝辛斯卡邀請我到她的豪華府邸去吃晚飯。在那裡，我遇到了米哈伊爾大公[191]，並向他講述了我要為普通百姓的子女開辦一所舞蹈學校的計畫，他真的覺得吃驚。當時，他們肯定覺得我是一個難以理解的人，但他們還是以最大的熱誠和慷慨接待了我。

　　幾天以後，可愛的舞蹈家巴甫洛娃[192]來拜訪我，我又一次被安排在了包廂裡，觀看由她主演的芭蕾舞劇《吉賽爾》[193]。對於任何一種藝術和人類的情感而言，這些舞蹈動作其實都是背道而馳的，但那天晚上巴甫洛娃在舞臺上的表演是那樣的精彩，這讓我忍不住為她獻上了熱烈的掌聲。

　　巴甫洛娃在家裡為我舉行了晚宴。她的家與克謝辛斯卡的豪華府邸相比，要顯得樸素一些，但同樣也非常美麗。用餐時，我坐在了巴克斯[194]和伯努瓦[195]這兩位畫家的中間，並且第一次見到了戲劇活動家謝爾蓋·達基列夫[196]，我和他就我對舞蹈藝術的見解展開了熱烈的討論，並且對他講述了我身為一個芭蕾舞反對者的見解。

191 米哈伊爾大公（Grand Duke Michael, 1878-1918），俄羅斯大公、俄羅斯沙皇亞歷山大三世最小的兒子、尼古拉二世的弟弟。1917年二月革命爆發，3月15日尼古拉二世退位，越過了其子阿列克謝皇儲，把帝位禪讓給了米哈伊爾大公。不過米哈伊爾大公不同意，說要等到議會選舉後，由議會定奪沙皇寶座。不過，直到最後米哈伊爾大公也沒能即位。同年，俄羅斯爆發十月革命。米哈伊爾大公於次年1918年被布爾什維克派囚禁並殺害。

192 巴甫洛娃（Anna Pavlova, 1881-1931），19世紀晚期及20世紀初期俄羅斯女演員。她被廣泛認為是最著名且最受歡迎的古典芭蕾舞者之一，是俄羅斯皇家芭蕾舞團的臺柱子。巴甫洛娃和舞團成員成功創造了《天鵝之死》（The Dying Swan）中的角色，並在世界各地舉行了巡迴演出。

193 《吉賽爾》（Giselle），法國作曲家阿道夫·亞當創作於1841年的法國芭蕾舞劇，共有二幕、二場。

194 巴克斯（Léon Bakst, 1866-1924），俄羅斯畫家、舞臺布景和服裝設計師。

195 伯努瓦（Alexandre Benois, 1870-1960），俄羅斯藝術家、藝術評論家、歷史學家。

196 謝爾蓋·達基列夫（Sergei Diaghilev, 1872-1929），俄羅斯藝術評論家、贊助人、芭蕾舞承辦人和俄派芭蕾之創始人。

那天晚上，畫家巴克斯在用餐時給我畫了一張速寫——現在，這張速寫已經收入他的畫集中。速寫中的我表情嚴肅，幾縷捲髮憂傷地垂在臉的一側。巴克斯有著超乎旁人的洞察力，但是那天晚上，他竟然還為我看起了手相。他發現我的一隻手上有兩個十字紋。「妳的事業會變得非常輝煌，」他說，「但是妳會失去妳在這世間最心愛的兩個創造物。」當時，這個預言簡直讓我覺得莫名其妙。

　　晚飯後，不知疲倦的巴甫洛娃又為她的朋友們表演了舞蹈。雖然我們離開的時候已經是早上五點多鐘了，但她還是邀請我在當天上午的八點半去看她練功——如果我願意的話。三個小時後我就到了她的練功房（說實話，當時我已經變得非常疲憊），我發現她早已經穿上了薄紗練功衣開始在做扶把練習，想要完成一套極難的體操動作。有一位年邁的紳士用小提琴為她伴奏，並且督促她再做出更大的努力。這位老紳士就是著名的大師珀蒂帕[197]。

　　我在那坐了整整三個小時，睜大眼睛看著巴甫洛娃表演她的驚人絕技。她好像是用鋼鐵和橡膠製成的，彎而不折。她那張美麗的面孔呈現出了殉道者一樣嚴肅而又堅毅的線條，她開始練功以後，就一刻也不停歇。這次練功，她像是要將身體的動作與心靈完全分離開一樣，她的心靈只能遠遠地看著這些肌肉接受嚴酷的訓練，枉自受著折磨。這與我那套舞蹈理論是格格不入的。我的主張是——身體只不過是一種工具而已，是用來表現心靈和精神的一種手法。

　　到了十二點，我們開始吃午飯，但是坐在餐桌旁邊的巴甫洛娃卻面色蒼白，幾乎沒怎麼吃東西，也沒有喝酒。我承認我當時餓壞了，吃了好多的炸豬排。巴甫洛娃將我送回飯店，然後又前往皇家劇院開始了無止境的排練。我實在是太累了，一躺到床上便沉沉地睡去了。我忍不住讚嘆自己真的是福星高照，而沒有碰上芭蕾舞演員這種倒楣的命運。

　　第二天，我破例在八點鐘起了個大早，到俄羅斯的皇家舞蹈學校去參觀。在那裡，我看到孩子們正一排排地站著，做出各種飽受折磨的動作。他

197　珀蒂帕（Petitpas, 1818-1910），法裔俄羅斯芭蕾舞演員、教師和編舞者。珀蒂帕被認為是芭蕾舞歷史上最具有影響力的大師和編舞者之一。

們用腳尖站著，一站就是幾個小時，就像是在接受一些殘酷而又嚴厲的刑罰。空蕩蕩的大練舞房裡，缺少了一些美感，也缺少了一些靈感，牆上只是掛著一張大大的沙皇畫像，就像審訊室一樣。從此，我更加堅信，這所皇家芭蕾舞學校簡直就是自然和藝術的敵人。

在聖彼得堡待了一個星期之後，我便動身去了莫斯科。那裡的觀眾最開始並不像聖彼得堡的觀眾那樣熱情，不過，還是讓我摘引一段出自偉大的史坦尼斯拉夫斯基之口的話吧：

「大約在 1908 年或 1909 年的時候，具體的時間我記不清了，我幸運地結識了給我留下極深印象的兩位當世天才 —— 伊莎朵拉·鄧肯和戈登·克萊格 [198]。觀看伊莎朵拉·鄧肯的表演，對我來說完全是一個偶然，在此之前，我對她幾乎是一無所知，也沒有看到她要來莫斯科演出的預告海報。因此，當我看到，在觀看她演出的為數不多的觀眾裡面，卻有以馬蒙托夫 [199] 為首的一大批畫家和雕塑家，還有很多的芭蕾舞演員，很多經常觀看首場演出的觀眾，很多新鮮事物的獵奇者，我簡直是驚訝得不知如何是好。鄧肯在舞臺上的首次露面並沒有給我留下多麼深的印象。因為我並不習慣觀看一個在舞臺上出現的幾乎全裸的人體，因此很難欣賞並理解這位舞蹈家的藝術。當第一個節目演完之後，只是響起了一陣稀稀落落的掌聲，而且還夾雜著零星的喝倒彩的噓聲。但是，接下來的幾個節目 —— 其中有一個特別具有藝術表現力 —— 演完後，我對其他觀眾的冷淡反應便再也無法忍受，於是毫不掩飾地站起身來大聲地鼓掌。」

「到了演出的間歇，我已經成為這位偉大藝術家新的信徒，我跑到舞臺前面為她鼓掌。讓我感到高興的是，我發現馬蒙托夫正和我肩並肩站在一起，而且他的動作與我完全一樣。在馬蒙托夫的身旁，還有一位著名的舞蹈演員、一位雕塑家和一位著名的作家。當其他的觀眾們看到帶頭鼓掌的人中有一些人是莫斯科著名的藝術家和演員時，覺得非常震驚，噓聲頓時停了下

198 戈登·克萊格（Edward Gordon Craig, 1872-1966），英國現代主義戲劇先鋒代表人物、演員、導演、舞臺布景設計師。

199 馬蒙托夫（Savva Mamontov, 1841-1918），俄羅斯實業家、企業家、商人和藝術資助人。

來，觀眾開始陸陸續續地鼓起掌來，直到全場都響起熱烈的掌聲，到演出結束時，劇場裡已是掌聲雷動，歡騰一片。」

「從那以後，凡是鄧肯的舞蹈，我一場不落地觀看，需要指出的是，看她的演出，完全是受到了內心深處與她息息相通的藝術感受的驅使。後來，當我進一步了解了她的舞蹈創作藝術，進一步了解了她的好友克萊格的思想之後，我才終於明白，在這個世界上，即使身處不同的角落和領域，人們也會在不同原因的驅使下，在藝術創造的過程中努力地追求一種原則—— 一種源於自然的創造原則。這些人一旦相遇，便會因為彼此相同的思想觀點而驚喜異常。這樣的感受正是我在這樣的會見中體會到的。我們幾乎連一句話都沒有交談，就已經相互理解了。鄧肯最初訪問莫斯科的時候，我無緣與她相識，但是當她第二次前來時，我便敬她如同上賓了。這次接待也成了我們大家的事情，因為我們劇團的全體演員全都來歡迎她了。他們終於全都理解了她，並且將她當作一位真正的藝術家來愛戴。」

「鄧肯還不知道如何系統、條理地闡述她的藝術。她的種種藝術想法大都是脫口而出，是她在日常生活中的奇思妙想。比如，當有人問是誰教她跳舞的時候，她回答說：『是歌舞女神忒耳普西科瑞[200]，在我剛剛學會站立的時候，便開始跳舞了，我跳了一輩子的舞，個人、人類、整個世界都要跳舞。以前是這樣，將來也永遠會是這樣。即便有人想干涉這一切，不願意尊重自然賦予我們的這種本能的需求，那他們是在枉費心機。我想說的就是這些。』她用自己那獨特的美式法語結束了自己的講話。她還談到，有一次剛剛演完一個節目之後，就有人進入了她的化妝室，想要干擾她下一個節目的演出，她解釋道：『我不能一點準備都沒有就去演出。在走上舞臺之前，我必須要在自己的心裡裝上一臺發動機。當發動機啟動的時候，我的胳膊、我的腿以及我的整個身體都會擺脫我的意志，自由地舞蹈。但如果我沒有時間在心裡裝上那臺發動機的話，我便無法跳舞。』當時，我正在尋找那種非常有創造性的發動機，想要搞清楚一個演員是如何學會在走上舞臺之前把它安裝在

200 忒耳普西科瑞（Terpsichore），希臘神話中司舞蹈的繆斯。她的名字來自於希臘語詞根「愛好」和「舞蹈」，合起來就是「愛舞蹈的」。

自己靈魂中的。很顯然，我向鄧肯問這些問題的時候會讓她厭煩，於是我便仔細地觀察她的排練和表演。只見她的面部表情一直在隨著情緒的變化而改變，她那亮閃閃的雙眼充分展示出了她靈魂中發生的一切。回想起當時我們隨意進行的幾次關於藝術的探討，再比較一下她的追求和我的努力，我就明白，我們其實是殊途同歸，全都在尋找不同藝術門類中的共同點。在我們談論藝術的過程中，鄧肯不斷地提起戈登·克萊格的名字，她認為他是一個天才，是當今戲劇界中最偉大的藝術家之一。『他不僅屬於他的國家，而且還屬於全世界，』她說，『他應該在一個能夠充分展現自己天賦的地方生活，在一個工作條件和大環境都能適合他要求的地方生活。那個位置就是你們的藝術劇院。』」

「我知道，鄧肯在寫給他的很多信件裡，都介紹了我和我的劇院的事情，她曾勸他來俄羅斯。至於我，則開始勸我們劇院的領導去請這位偉大的舞臺指揮，以便為我們的藝術注入新的活力，就好像在麵團裡放入更多的酵母。在我看來，我們的劇院終於衝破了橫亙在眼前的一堵阻礙它前進的牆壁。我必須要完全公正地對待我的同事，他們都非常積極，像真正的藝術家一樣來討論事情，並決定用一大筆錢來發展我們的藝術。」

正如芭蕾舞讓我害怕得感到顫抖一樣，史坦尼斯拉夫斯基劇院對我的熱情程度也讓我激動得戰慄不已。只要沒有演出，我每天晚上都會去那裡，劇團中所有的人對我都非常熱情。史坦尼斯拉夫斯基也經常來看我，他覺得透過不斷地向我刨根問底地提問題，可以將我的舞蹈藝術變成他戲劇中的一個全新的舞蹈體系。但是我對他說，要想獲得成功，就必須從孩子的身上做起。關於這一點，當我第二次去莫斯科的時候，我看見他劇團裡有一些年輕漂亮的女孩子正在努力地表演舞蹈，但結果卻糟糕透了。

由於史坦尼斯拉夫斯基整天在劇院裡排演，忙得不可開交，所以他習慣在演出結束以後再來看我。他曾經在自己的書裡寫道：「很顯然，我向鄧肯提出的這些問題會讓她覺得厭煩。」其實不是這樣，他並沒有讓我覺得厭煩；恰好相反，我反而非常急切地想要傳播我的藝術觀點。

與索德的精神戀愛，再加之雪天的冰冷空氣、俄羅斯的食物特別是魚子

醬，已經無法治癒我的消瘦病，現在我的全部身心都渴望著與一個強壯男人的接觸。史坦尼斯拉夫斯基站在我的面前時，我覺得他就是我要找的那個人。

有一天晚上，望著他勻稱的身材、寬闊的臂膀和已經開始變灰的鬢角，我的內心產生了一股強烈的反叛欲望，我再也不想扮演埃吉利亞[201]的角色了。當他想要離開時，我就把手搭在了他的肩上，用雙手勾住了他的脖子，把他的頭拉低了一些，然後吻住了他的唇。他溫柔地回吻我，但他的臉上露出了一種極為驚訝的表情，好像這是世界上最不可能發生的事情。然後我試圖進一步挑逗他，但他卻吃驚地向後退去，一臉驚慌地看著我，大聲說道：「可是，孩子呢，我們應該怎樣辦？」「什麼孩子？」我問道。「當然是我們的孩子啦！我們應該怎麼辦？妳想過沒有？」他繼續若有所思地說道，「我永遠都不會贊成 —— 我的孩子要在我的管教之外長大，但是放在我現在的家裡撫養，又是一件很困難的事情。」

他這種關於孩子問題的非常嚴肅的態度真的大大超過了我幽默感的承受範圍，我忍不住大聲地笑了起來。他有些惱怒地盯著我，然後從飯店的走廊匆匆轉身離開。我斷斷續續地笑了一整夜。但是笑歸笑，我同時又覺得很傷心，甚至有點憤怒。我想我終於徹底地明白了一件事，為什麼有些情趣高雅的男人在和一些聰明智慧的女性約會了幾次之後，不但無情地拋棄了她們，而且還要跑到一些烏煙瘴氣的地方去。可是身為女人，我就不能這樣做，因此那天晚上我輾轉反側，難以入眠。第二天早上，我到一家俄羅斯浴室去洗澡，蒸騰的熱氣和冷水的交替使用，讓我精神振奮，恢復了正常。

但與此相反的是，在克謝辛斯卡包廂裡遇到的那些年輕人，只要我能夠答應他們求歡要求，讓他們做什麼他們都能做出來。可是只要他們一開口說話，我便覺得非常厭煩，讓我還來不及產生一點欲望就變得麻木不堪了。我想，這便是所謂的「智慧優勢」吧。當然，在與查爾斯·哈雷、海因里希、索德這些啟人心智、富有教養的人交往之後，我再也無法忍受這幫淺薄的花

201 埃吉利亞（Ēgeria）同名泉水的自然女神，一位羅馬早期歷史中的傳奇角色，羅馬第二位薩賓人國王努瑪·龐皮留斯（Numa Pompilius）的神聖配偶和指導者，她幫助建立和制定了古羅馬的宗教機構及法律法規和禮儀。她的名字後來成為了女顧問或女輔導的代名詞。

花公子了。

　　許多年之後，我把這件趣事講給史坦尼斯拉夫斯基的妻子聽的時候，她非常開心地笑了起來，大聲說道：「啊，這倒很像他的為人。他對待生活一直都很嚴肅。」後來，雖然我又發動過幾次攻勢，但得到的卻只是幾個甜蜜的吻，有時甚至是冰冷的、堅決的回絕，沒有絲毫的迴旋餘地。從此以後，史坦尼斯拉夫斯基在演出結束之後就再也不敢冒險到我的房間裡來了。不過有一天，他用一輛敞篷雪橇把我帶到了一家位於鄉下的飯店，我們在飯店的一個單間裡共進午餐，這讓我非常高興。我們一邊喝著伏特加和香檳，一邊談論著藝術，最後我終於堅信，即使是女妖喀耳刻[202]親臨，也無法攻破史坦尼斯拉夫斯基那堅定不渝的防線。

　　我經常聽別人說，進入演藝界的女孩子會遇到很多可怕的危險。然而，正像讀者看到的那樣，至今為止，在我的藝術生涯中，一切都恰恰相反。我的崇拜者對我的敬畏和尊敬，反倒讓我覺得備受煎熬。

　　對莫斯科的訪問結束以後，我又到基輔作了短暫的訪問演出。在劇院前面的廣場上，成群的學生站擋住了我的去路，讓我向他們做出承諾 —— 舉行一次表演，並且要讓他們也能看到，因為我的演出票價太高，他們根本負擔不起。當我離開劇院以後，他們仍然留在廣場上，發洩著對我的經紀人的怨氣。我站在雪橇上對他們發表了演講，我說，如果我的藝術能夠鼓舞俄羅斯的知識青年，我將感到無比的幸福和自豪，因為世界上還沒有哪個地方的學生能夠像俄羅斯的學生這樣關心理想和藝術。

　　由於需要履行原定的合約，到柏林去做訪問演出，我對俄羅斯的第一次訪問很快就結束了。在離開之前，我簽定了一份合約 —— 春季過後再回到俄羅斯來演出。儘管這次俄羅斯之行的時間很短，但是卻對我產生了很大的影響。針對我的藝術追求，他們展開了激烈的爭論，有些人贊成我，有些人反對我，對於堅定的芭蕾舞迷和熱心支持鄧肯舞蹈的人來說，就好像進行了一

202 喀耳刻（Circe），希臘神話中住在艾尤島上的一位令人畏懼的女神。在古希臘文學作品中，她善於運用魔藥，並經常以此使她的敵人以及反抗她的人變成怪物。她是古太陽神赫利俄斯的女兒，擁有火紅色的長髮。她是女巫、女妖、巫婆等稱呼的代名詞。

場艱難的決鬥一樣。就是從那個時候開始，俄羅斯的芭蕾舞開始使用蕭邦和舒曼的音樂，並且開始穿著古希臘服裝表演舞蹈，有些芭蕾舞演員甚至走得更遠，他們開始不穿舞鞋和舞襪進行表演。

第十七章

第十八章

　　回到柏林之後，我決定創辦我醞釀已久的學校。我不想再耽擱了，必須要馬上動手。我將這個計畫告訴了我的母親和姐姐伊莉莎白，她們同樣也表示贊成。我們立即著手去為我們未來的學校找房子，動作非常迅速，就像我們做其他的事情一樣。不到一個星期，我們就找到了一幢剛剛完工的別墅，就位於格呂內瓦爾德的特拉登街上。我們將它買了下來。

　　我們的行為就像《格林童話》中的人物一樣，在威爾特梅爾的商店裡，我們真的購買了四十張小床，每張床上都掛著用白色細布做成的床簾，用藍色的緞帶拴著。我們開始動手將別墅布置成一個名副其實的兒童樂園——在中央大廳的牆壁上，掛著一張希臘神話中的亞馬遜女英雄[203]的巨幅畫像，比真人還大一倍；在寬敞的練舞廳裡，有義大利雕塑家盧卡‧德拉‧羅比亞[204]創作的浮雕像和多那太羅[205]創作的兒童舞蹈塑像；在臥室裡，用藍白兩色的嬰兒像做裝飾，聖母瑪利亞抱著聖嬰的畫像也是藍白兩色的，畫像的四周環繞著用鮮花編織的花環——這幅畫像也是德拉‧羅比亞的作品。

　　我們還將一些表現兒童形象的藝術品布置在了學校裡，有些是跳舞的兒童的浮雕和塑像，有的則是圖書裡的畫像，因為它們都是不同時代的畫家和雕塑家心目中理想的兒童形象。其中也包括希臘花瓶上跳舞的兒童形象，還

203　亞馬遜女英雄（Amazon），古希臘神話中一個由全部皆為女戰士構成的民族，亞馬遜人占據著小亞細亞、佛裡及亞、色雷斯和敘利亞的許多地方。希臘歷史學家希羅多德認為這一民族來自位於薩爾馬提亞斯基泰一帶的地區。根據一些考古遺跡觀察所得，古薩爾馬提亞女性有可能曾經參與過戰爭，所以有一小部分的學者認為亞馬遜人是真的在歷史上存在。

204　盧卡‧德拉‧羅比亞（Luca della Robbia, ？-1482），文藝復興時期歐洲藝術家。為安德烈亞‧德拉‧羅比亞的叔父，首位主要製作瓷雕的文藝復興時期藝術家。他發明了一種給陶瓷上釉，使其能防水的方法，而且，他製作的環形花飾中的藍底白色聖母和聖嬰圓形裝飾磚成為文藝復興裝飾物的典範。

205　多那太羅（Donatello, 1386-1466），15世紀義大利佛羅倫斯著名雕刻家，文藝復興初期寫實主義與復興雕刻的奠基者，對當時及後期文藝復興藝術發展具有深遠影響。

有希臘塔納格拉和皮奧西亞等地出土的小型陶像，多那太羅創作的一組兒童群舞雕像，以及英國畫家庚斯博羅[206]筆下的跳舞兒童畫像等等。

所有這些藝術品中表現的兒童形象，從他們那天真無邪的形體和舞姿來看，就像是兄弟姐妹一樣，又像是不同時代的兒童跨越了時間的界線，手牽手地走到了一起。我們學校的學生將來要置身於這些藝術形象之間進行生活和學習，那麼他們成長的過程中肯定在不知不覺之間對這些塑像進行模仿，在她們的臉上，在每一個動作中，都表現出相同的歡樂心情和優雅舞姿。她們會變得越來越美麗，這將是她們的第一步 —— 邁向新舞蹈藝術的第一步。

在我的舞蹈學校裡，我還放置了一些正在跳舞、奔跑和跳躍的斯巴達少女塑像 —— 在古代的斯巴達，即使是女子，也都必須接受嚴格的體操訓練，這樣她們才能成為英雄戰士的母親。這些製作精細的塑像，表現的是在年度比賽中獲獎的少女們，她們紗巾飄舞，衣角飛揚，手拉著手，在雅典娜節上翩翩起舞。她們完美地代表了我們所追求的目標。我們學校的學生將逐漸地對這些少女形象產生一種親近感，肯定會長得越來越像她們，並且會每天都能感受到這種神祕和諧的力量。我堅信，人們只有喚醒自己內心深處對於美的追求，才有可能真正的獲得美。

為了達到我所追求的那種和諧意境，她們每天都必須完成一定分量的訓練任務。但是這些訓練應該在某種程度上和她們內心的意願保持一致，讓她們充滿熱情而且非常迫切地想要完成這些訓練。每一種訓練其實不單單是達到某種目的的手段，而且它本身就應該是一種目的，這個目的就是，讓日常生活變得越來越完美和快樂。

體操是一切形體訓練的基礎，需要為身體提供充足的空氣和陽光。練體操最重要的一點就是循序漸進，要根據身體發育的特點進行引導，要努力地開發出身體的潛能，並使身體得到充分的發育，這就是體操教師的責任。接下來，才能進行舞蹈教育。只有身體和諧發育並發揮出最大的能量，才能將

206 庚斯博羅（Thomas Gainsborough, 1727-1788），英國肖像畫及風景畫家。他是皇家藝術研究院的創始人之一，曾為英國皇室繪製過許多作品，並與競爭對手約書亞·雷諾茲同為 18 世紀末期英國著名肖像畫家。

舞蹈精神注入體內。對於體操運動員來說，身體的運動與培養本身就是他們的目的，但對舞蹈演員來說，它只不過是一種方法。所以舞蹈者應該忘掉身體的存在，它只應該作為一種和諧勻稱的工具存在，身體的動作不能像體操表演一樣，僅僅用來表現身體的和諧，而是要透過身體的和諧舞姿，來表現內心的情感和思想。

這些日常的練習，它的本質就是根據身體發育的每一種狀態，盡可能地將它演化成一種完美的表達工具 —— 一種用來表現和諧、並且與自然相統一的工具。

這些練習，最基礎的是一些鍛鍊肌肉的簡單動作，它的目的是讓肌肉變得既柔韌靈活又剛健有力。經過這些基礎的形體訓練之後，才能開始學習舞蹈。學習舞蹈的第一步就是和著簡單的音樂節拍來練習一些簡單的行進步伐，步伐要緩慢而有節奏；然後，再和著複雜的音樂韻律快步地行走；再然後才是按照特定的節拍跑步，先是慢跑，最後試著根據某一段旋律輕輕地跳。透過這一系列的訓練，學生們可以學習音樂音階的各種音符，然後再學習舞蹈動作音階的音符。所以，這些音符可以在不同結構、不同體系之間充當具有微妙作用的使者。但是，這些訓練還只算是她們學習的一部分。在嬉戲玩耍的時候，在操場上運動的時候，在樹林裡散步的時候，這些孩子們都應該穿著寬大隨意的薄紗舞衣，直到有一天她們學會如何輕鬆自如地用動作來表達自己的感情，就像別人能夠用語言或歌聲來表達自己的感情一樣。

她們的學習和觀察不應該只限於藝術形式，還應該學習自然界的各種動作 —— 風吹雲動、玉樹臨風、飛鳥展翅、樹葉飄落，她們都應該從這些自然現象中發掘出某種重要的意義。她們要學會觀察每一個動作的特別之處。她們應該感受到自己心靈中那種別人無法感知到的神祕意志，正是這種神祕意志引導著她們去探究大自然的祕密。由於她們身體的所有部位都訓練有素、柔韌靈活，所以能夠與自然的旋律協調一致，與大自然一起放歌。

我們在幾家大報上刊登了招生廣告，說伊莎朵拉‧鄧肯為天資聰穎的孩子開辦了一所舞蹈學校，目的是將她們培養成我的信徒，希望她們能夠把我的舞蹈藝術傳播給成千上萬的普通人。當然，學校建得太突然，沒有資金，

第十八章

沒有籌劃，沒有周密的準備工作，看上去有些魯莽和草率。我的經紀人氣得快瘋了，他一直策劃著讓我作環球巡迴演出，而我卻老是和他作對：先是堅持去希臘待了一年 —— 他認為這完全是浪費時間；現在我又完全讓自己的事業停滯，還要招收並培養一些他認為絕對沒有什麼前途的孩子。不過這件事與我們所做的其他事情倒是表現出了相同的特點 —— 都是出自一種不切實際、不合時宜、心血來潮的怪念頭。

同時，雷蒙德從科帕諾斯也傳來了令人越來越吃驚的消息 —— 打井的投入變得越來越大，幾乎成了一個填不滿的無底洞，這讓我不堪重負，隨著時間一週週地過去，找到水的可能性變得越來越低。建造阿加曼農聖殿的費用也大得驚人，最後我不得不打消了這個念頭。從那之後，科帕諾斯的聖殿先後被幾個希臘革命派別當成了堡壘，最後變成了一個永遠留在山上的美麗的廢墟。現在，它仍然矗立在那裡，將來或許還有將它建成的可能吧！我決定將所有的物力、財力都集中在建造舞蹈學校上面。我把德國視為哲學和文化的中心，因此把校址定在了德國。

成群的孩子們前來報名，記得有一天我演完日場戲回來的時候，發現街道上擠滿了前來報名的孩子和他們的父母。馬車夫回頭對我說：「有個瘋女人在報紙上刊登了一條消息，所以就來了這麼多的孩子。」

那個「瘋女人」就是我，當時我們並不懂如何挑選好苗子，我只是急切地想要填滿格呂內瓦爾德的那四十張小床，因此我在挑選孩子時也沒有過多地去計較，只要他們擁有可愛的笑容和漂亮的大眼睛，便將他們留下了。我根本就沒有問問自己，這些孩子將來是否能夠成為舞蹈家。

例如，我在漢堡的時候，有一天有個頭戴高禮帽、身穿燕尾服、披著披風的男子走進了我飯店的會客廳，他的手裡抱著一個用長圍巾包著的包裹。他將包裹放在了桌子上，我打開一看，裡面有一雙亮閃閃的大眼睛正在看著我 —— 那是個差不多四個月大的女孩，她一聲不哼 —— 我還從來沒有見過這麼安靜的孩子。這位紳士模樣的先生問我能否收留這個孩子，他好像非常匆忙的樣子，似乎想不等我回答就走掉一樣。我看了一下孩子的臉，又把目光移到了他的臉上，這兩張臉長得非常相像，也許這正是他表情詭祕、行色

匆匆的原因。與往常一樣，我根本沒有考慮將來會怎麼樣便答應他留下這個孩子。那個人馬上就走了，而且從此以後就再也沒有露過面。

這個孩子就像個玩具娃娃似的，被他扔到了我的手上，在漢堡到柏林的火車上，我發現這個孩子正在發高燒 —— 是嚴重的扁桃腺炎。後來，到了格呂內瓦爾德以後，我們請了兩位護士和一位醫術高超的醫生 —— 著名的外科醫生霍法[207]，經過三個星期的搶救，才讓她脫離危險。霍法醫生對我辦學的想法非常支持，願意免費為我的學校的老師和學生治病。

霍法醫生經常對我說：「您這裡不像是學校，倒像是一所醫院。這些孩子大都患有遺傳病。將來妳就會明白，妳要盡心盡力地讓她們活下去，與教她們如何跳舞相比，妳在這方面花費的精力要多得多。」霍法醫生是一位造福人類的大善人，他替別人治病的時候，收費高得驚人，但他將得來的錢全都捐了出來，在柏林的郊外建了一家醫院，用來救助貧苦的兒童，所有的費用全由他自己承擔。我的學校一成立，他就自告奮勇來做我們的醫生，負責照料孩子們的健康，保障學校的醫療衛生條件。說真的，如果不是他堅持不懈地幫助我，我永遠都無法讓這些孩子在以後長得那麼健康和漂亮。霍法醫生身材高大，體格健壯，儀錶堂堂，紅紅的臉龐上總是掛著和善的微笑，所有的孩子也都和我一樣，非常喜歡他。

挑選孩子、籌建學校、開課以及安排孩子們的日常學習和生活，占去了我的全部時間。我的經紀人不斷地告誡我，有人剽竊了我的舞蹈傑作，正在倫敦以及其他的地方上演，並取得了成功，他們正在大發不義之財。但是，我還是無動於衷，說什麼也不願意離開柏林一步，每天從早五點到晚七點這段時間，我都在教這些孩子跳舞。

孩子們的進步很快，我相信，她們身體能夠保持健康全都得益於霍法醫生制定的合理飲食。他認為，不管如何教育孩子，都有必要讓她們補充新鮮的蔬菜和足夠的水果，但肉卻是堅決不能吃的。

那時候，我在柏林也算是名聲顯赫了，人們對我的歡迎程度簡直是難以

207　霍法（Albert Hoffa, 1859-1907），德國著名外科醫生。

置信。我被稱為「聖潔的伊莎朵拉」，有人甚至傳出這樣的謠言，只要將病人抬進我的劇院，就能不治而癒。每當演日場的時候，我都能看到把病人抬進劇場的可笑事情。演出時，我依然赤著腳，穿著便鞋，除了小巧的白色丘尼卡外，從來沒有穿過其他的衣服。可以說，我的觀眾是懷著一種絕對的宗教狂熱來看我的演出的。

有一天晚上，當我演出回來時，一群學生們將馬從馬車上卸了下來，然後他們自己拉著車，把我拉到了著名的勝利大道，然後讓我在大道的中央對著他們發表演講。於是我就站在敞篷馬車上 —— 當時還沒有汽車，對學生們說出了這樣的話：

「再也沒有什麼藝術能夠比雕塑更偉大了。可是，熱愛藝術的各位，你們怎麼能夠容忍這座城市的中心出現如此可怕的暴行呢？看看這些雕像吧！你們都是學習藝術的學生，如果你們真的準備好了為藝術獻身，那麼就應該在今天晚上拿起石頭把這些塑像全都毀掉！藝術？它們能算是藝術嗎？不！它們只是德國皇帝的幽靈。」

學生們全都擁護我的觀點，紛紛大聲表示贊同，如果不是警察趕來的話，他們肯定會按我說的去做 —— 把柏林城裡德國皇帝那些可怕的雕像全都砸個稀巴爛。

第十九章

1905 年的一個晚上，我正在柏林表演舞蹈。雖然與平時一樣，我在跳舞時從來都不去注意觀眾 —— 他們總是將我當作能夠代表全人類的天神，但在那天晚上，我卻預感到有一位特殊的人物正坐在前排觀看我的演出。我並沒有去看，也不知道他會是誰，但是憑著直覺，我覺得那個人就在那裡。演出結束之後，果然有一位英俊的男子走進了我的化妝室，而且帶著滿臉的怒氣。

「您真是了不起啊！」他讚嘆道，「演出太精彩了！可是，您為什麼要剽竊我的思想呢？您又是從哪里弄到的我的布景呢？」

「您在說什麼呀？這是我自己的藍色幕簾，五歲的時候我就發明出來了，而且從那個時候起，我就一直用它作為自己跳舞的背景！」

「不！這是我的布景，是我的構想！不過，您恰好就是我想像中的在這種布景前面跳舞的人！您活生生地再現了我所有的夢想。」

「可您究竟是誰呀？」

於是，從他口中吐出了這樣一句美妙的話：

「我是愛蘭‧黛麗的兒子。」

愛蘭‧黛麗？我心目中最完美的那個女人？愛蘭，泰瑞！……

「啊，請您務必賞光，到我們家吃頓晚飯。」這位英俊的男子對我說。並轉述他的母親坦率地地對他說過，「既然你對伊莎朵拉的藝術如此感興趣，那你必須要帶她到我們家吃晚飯。」

於是，克萊格[208] 就帶我到他們家吃晚飯。

他非常激動，要向我闡述他對於藝術的全部想法，以及他自己的遠大志向……

208 克萊格（Craig），即十七章提到的戈登‧克萊格，她的母親即愛蘭‧黛麗。

第十九章

我對此也很感興趣。

不過，母親和其他人全都聽得索然無味，一個個都找藉口睡覺去了，最後就剩下我們兩個人，克萊格還在講著他的藝術，手舞足蹈，喜形於色。

講著講著，他突然說道：

「妳在這裡做什麼？妳是一位偉大的藝術家，卻生活在這樣的家庭？唉，真是太荒唐了！是我發現了妳，創造了妳，妳屬於我的布景！」

克萊格身材高大，他的面孔很像他那美麗的母親，不過他的五官看起來卻顯得比他的母親還要嬌弱些。雖然身材高大，但他的身上卻有帶著些女人氣，尤其是他的嘴唇，薄薄的顯得很敏感。他兒時的照片上是一頭金色的捲髮（愛蘭·黛麗那個金髮的孩子早就為倫敦的觀眾所熟知），現在看上去有些發黑了。他的眼睛高度近視，在鏡片後面閃著一種金屬的光芒。他給人這樣一種印象 —— 細膩，甚至如同女人一樣嬌弱。只有那雙大手、粗大的指尖以及兩根像猿猴一樣的大拇指，才能讓人感受到他的力量。他常常笑著說那是殺人的拇指 ——「親愛的，很容易就可以掐死妳！」

我就像一個被催眠的人，任憑他將我的斗篷披在了我小巧的白色丘尼卡舞衣外面。他牽著我的手，我們一起飛奔下樓，來到了大街上，然後他用標準的德語叫了一輛出租馬車：「我和我夫人要去波茲坦。」

好幾輛馬車都拒載了，但是最後我們還是僱到了一輛，於是我們就去了波茲坦。黎明時分我們才到達目的地，然後在一家剛剛開門營業的小旅館前面停了下來，進去喝了一杯咖啡。當太陽升起時，我們又動身返回了柏林。

回到柏林時，大約是上午九點鐘，我們就想：「下一步該怎麼辦呢？」我們無法回去見母親，只好去找我的一個朋友，他名叫埃爾西·德·布魯蓋爾。布魯蓋爾是波希米亞人，她以十分理解的態度接待了我們，為我們準備了早餐 —— 煎雞蛋和咖啡，又讓我在她的臥室裡休息。我昏昏沉沉地睡了過去，一覺就睡到了傍晚。

克萊格將我帶到了他的工作室，他的工作室位於柏林一座高樓的頂層。裡面鋪著黑色的打蠟地板，上面到處都是人造的玫瑰葉子。面對一個如此才華橫溢的美男子，我內心的愛情之火猛地燃燒起來，一下子撲進了他的懷

裡。我性情中那種撩人心魄的欲望已經潛伏了兩年之久，始終處於蓄勢待發的狀態，現在一下子找到了爆發的機會。在克萊格的身上，我發現了一種與我息息相應的氣質，找到了一條與我骨肉相連的血脈。他經常對我大聲喊道：「啊，妳真是我的親姐妹。」我甚至覺得我們的愛情之中蘊藏著一種近乎亂倫的罪孽。

我不知道其他女人是怎樣回憶自己的情人的，我想，較為合乎常理的應該止於頭部、肩膀和手，然後再描述他的衣服。但是我一想到他的時候，我頭腦中便閃現出那天晚上在他工作室裡看到的情景：他那潔白柔軟、光滑發亮的身體掙脫了衣服的束縛，在我眼前閃現出了全部的光彩，真是美不勝收，讓我眼花繚亂。

也許，月亮女神當初用他那閃閃發光的眼睛看到恩底彌翁[209]時，恩底彌翁想必也是那樣的身材高大、軀體潔白的一個人。雅辛托斯[210]、那西索斯以及勇敢智慧的珀耳修斯[211]也一定都是這個樣子。克萊格看上去不像是人間的男子，倒更像是英國藝術家布萊克[212]筆下的天使。他的美貌不僅讓我雙眼迷離，而且我的全部身心也都被他的美貌所吸引，與他擁抱在一起、融化在一起了。就像兩堆火焰遇到了一起，我們兩個人合在一起，便燃起了一片熊熊大火。我找到了我的伴侶、我的愛人、我自己——因為我們不是兩個人，而是一個人，就像柏拉圖在〈費德魯斯篇〉（*Phaîdros*）中所提到的那個不可思議的人一樣，兩個人共用一個靈魂。

這不是一個男青年向一個女孩求愛，而是兩個孿生靈魂的結合。肉體的軀殼已經隨著心靈的陶醉而發生變化，世俗的狂熱戀情已經化作熾熱的烈焰，纏綿交織，向著天堂升騰而去。

209 恩底彌翁（Endymion），古希臘神話人物之一。常年於小亞細亞拉塔莫斯山中牧羊和狩獵。其事蹟見於古典作家之著述。由於與月神相戀而受到宙斯懲處。亦於相關藝術作品中得到廣泛反映。

210 雅辛托斯（Hyacinthus）希臘神話中繆斯克利俄和馬其頓國王皮埃羅斯的兒子。雅辛托斯是一個美麗的青年，為阿波羅所鍾愛。後來遭西風神齊菲兒嫉妒，雅辛托斯被阿波羅擲鐵餅時誤傷致死。在雅辛托斯的血泊中，長出一種美麗的花，阿波羅便以少年的名字命名，稱為風信子（Hyacinthus）。

211 珀耳修斯（Perseus），是希臘神話中宙斯和達那厄的兒子。

212 布萊克（William Blake, 1757-1827），英國詩人、畫家，浪漫主義文學代表人物之一。

第十九章

這樣的歡樂是如此的完美，我真希望能夠從中得到永恆。啊，那天晚上，我那燃燒的靈魂為什麼沒能找到一個出口，就像布萊克的天使一樣，穿過我們地球的雲層，飛到另外一個天堂去？

他的愛充滿了年輕的活力和勃勃的生機，但他既不是那種沉浸於肉慾無法自拔的人，也不是那樣的本性，他寧願在得到充分的滿足之前便抽身而去，將火熱的激情轉化為他的藝術魔力。

在他的工作室裡，既沒有睡床，也沒有安樂椅，甚至連飯都吃不上。那天晚上，我們就睡在地板上。他身無分文，我也不敢回家要錢。我在那裡住了兩個星期，到吃飯時，他就賒帳，讓人送到房間裡。人家來送餐時，我就躲到陽臺上，等人走了才爬出來和他一起吃。

可憐的媽媽四處尋找，跑遍了所有的警察局和大使館，她說有個卑鄙的傢伙拐跑了自己的寶貝女兒。我的經紀人也正因為我的失蹤而著急發瘋。很多觀眾都走了，沒人知道發生了什麼事。但是，還有幾家報紙非常聰明地在報紙上刊登了這樣一條消息，說伊莎朵拉・鄧肯小姐患上了嚴重的扁桃腺炎。

兩個星期以後，我們才一起回到了母親的住處。說實在的，儘管我一直都很狂熱，但還是覺得有點累，因為好幾天來，我一直都睡在硬地板上，而且只能吃他從熟食店買來的那些東西，或是等天黑以後，我們才能偷偷上街買點東西吃。

當母親看到戈登・克萊格時，立刻怒吼道：「滾！該死的惡棍，給我滾出去！」

她對克萊格的仇恨簡直到了頂點。

克萊格是我們這個時代最了不起的天才之一，他就像雪萊，渾身上下都發出了火光和閃電。他的思想甚至影響了當時世界上所有的戲劇舞臺。是的，他從來沒有積極地參加過舞臺上的實踐活動，總是在舞臺的地方編織自己的夢想，但他的夢想卻對現在舞臺上所有美好的東西都有所啟發。如果沒有他，我們就永遠不會有萊因哈特[213]、雅克・科波[214]、史坦尼斯拉夫斯基；如

213 萊因哈特（Max Reinhardt, 1873-1943），奧地利戲劇和電影導演、戲劇家。
214 雅克・科波（Jacques Copeau, 1879-1949），法國戲劇導演、演員、戲劇家。

果沒有他，我們仍然會停留在舊的現實主義布景中 —— 每一片樹葉都在樹上閃閃發光，所有的房門都能夠打開和關上。

克萊格是一個出色的夥伴。他是我所認識的那類為數極少的人裡的一個，這類人從早到晚都處於亢奮狀態。從早上起來喝第一杯咖啡開始，他的想像力便被點燃，開始迸發出智慧的火花。與他在大街上的一次普普通通的散步，感覺也像是在尼羅河邊陪伴著古埃及底比斯的博學的大祭司一樣。

也許因為他的眼睛高度近視，走路的時候，他會突然停下來，拿出鉛筆和一疊紙，望著那些嚇人的現代德國建築 —— 比如一座很新的所謂「新藝術實踐」公寓，來解釋它有多麼美麗，然後開始飽蘸激情地為它畫速寫，但最後畫出來的速寫卻像埃及的赫拉神廟。

在路上遇到一棵樹、一隻鳥或是一個孩子，他都會因此而激動萬分。和他待在一起，你一刻也不會覺得寂寞。有時，他處於一種極度歡喜的折磨中，有時則會走向另外一個極端，完全沉浸在隨之而來的另外一種情緒中，整個心情的天空突然黑暗下來，內心充滿了恐懼，好像連生命的氣息都被抽空了，只剩下無盡的痛苦充溢其中。

不幸的是，隨著時間流逝，這種陰鬱的心情變得越來越常見。為什麼？主要是因為每當他在說「我的工作，我的工作」時，我總是溫柔地回答：「啊，是的，你的工作，太好了！你是個天才，可是你知道嗎？我也有我的學校要管理呀。」然後，他會一拳頭砸到桌子上：「是的，可我還是要我的工作！」我接著說道：「你的工作當然非常重要。你的工作是繪製布景，但最重要的還是活生生的人啊，因為一切都是從人的心靈折射出來的。首先應該是我的學校 —— 在完美中行走的光輝燦爛的活生生的人，其次才是你的工作 —— 為這樣一個活生生的人去繪製完美布景。」

這樣的爭論往往從雷鳴般的吼叫聲中開始，最後在令人壓抑的沉默中結束。然後，我身上的女人本性會突然發作，然後溫柔地問他：「噢，親愛的，我讓你生氣了嗎？」他回答說：「生氣？噢，沒有！所有的女人都是該死的討厭鬼！妳就是一個干擾我工作的討厭鬼。我的工作！我的工作！」

這時，他會衝出門外，用力地摔門而去。那摔門的巨響讓我如夢方醒，

並且意識到了問題的嚴重性。我一直都等著他回來，在他回來之前，我會在提心吊膽和悲傷不安中哭上一整夜。這就是我們的悲劇，而且這種情景經常反覆出現，讓我們的生活變得越來越不和諧，最終到了難以忍受的地步。

從這位天才的身上，激發出偉大的愛情，這是我的命運；我努力讓自己的事業與他的愛情和諧發展，兩全其美，結果吃盡了苦頭，這也是我的命運。在經過了幾個星期瘋狂的和充滿激情的愛情生活之後，克萊格的天才與我的藝術靈感之間開始了一場空前激烈的戰鬥。

「為什麼妳不能把手頭的工作停下來呢？」他經常這樣說，「為什麼妳總是想走上舞臺胡亂地揮舞胳膊呢？為什麼妳不待在家裡為我削削鉛筆呢？」

克萊格比任何人都更欣賞我的藝術，但是他的自尊心，他那作為藝術家的妒忌心，使他永遠都不會將女人視為真正的藝術家。

姐姐伊莉莎白已經為格呂內瓦爾德學校組建了一個學校董事會，董事會委員都是由柏林市的名流和貴族婦女組成的。當她們聽說了克萊格的事情之後，就寫了一封長信給我，信中用嚴肅的口吻批評我說，作為資產階級社會的成員，我這個一校之長的道德行為和觀念是如此之差，這簡直讓她們不想再做學校的董事了。

大家推舉大銀行家孟德爾頌的太太來將這封信交給我。當她帶著那封嚇人的信來到我這裡時，她有點怯生生地望著我，突然放聲大哭，然後將信扔到了地上，一下將我抱進懷裡，哭著說道：「請不要以為我在這封討厭的信上簽了字。至於其他的女士，那也是毫無辦法的事情，她們將不再擔任學校的董事，不過她們還是挺信任妳的姐姐伊莉莎白的。」

現在伊莉莎白也有自己的想法，但是並沒有公開。現在，我終於清楚了這些貴婦的原則：只要妳不聲張，那麼什麼事情都好辦！這些女人一下子激起了我的義憤，我利用愛樂協會的大廳做了一場關於舞蹈的演講，指出舞蹈是一種追求自由的藝術。最後，我又談到了婦女問題，說只要女人願意，她們就有戀愛和生孩子的權利。

當然，也許人們會說：「孩子怎麼辦？」但是，我可以說出許多非婚出生的傑出人物的名字。這一點對他們的聲譽和財富沒有絲毫的影響。撇開這一

點不談，我想：如果一個女人覺得自己的男人卑鄙無恥，以至於一旦發生爭吵之後，就連自己的孩子都不管，她又怎麼能和這樣的男人結婚呢？如果她覺得他是這種人。那她為什麼要嫁給他呢？我認為，忠誠和互相信任是婚姻的首要條件。不論如何，我認為，身為一個自食其力的女人，如果我在犧牲自己體力和健康的條件下生下了孩子，可是最後，這個男人卻依據法律說這個孩子是屬於他的，一年中只允許我探望孩子三次 —— 如果是這樣的話，那麼我乾脆就不生這個孩子了。

美國有一位非常聰明的作家，他的情婦問他：「如果我們不結婚就生下了孩子，那麼將來這個孩子將怎麼看我們？」這位作家回答說：「如果我們的孩子是這樣的話，那我們就無需在乎他對我們有什麼樣的看法。」

任何一個有頭腦的女人，如果她在讀了婚約之後依然決定締結婚姻的話，那麼她就應該做好承擔一切後果的準備。

這次演講引起了巨大的迴響。有一半觀眾贊同我的觀點，另一半卻連聲噓我下臺，並且將自己手頭能找到的東西全都扔到了舞臺上。最後，反對我的一半人都離開了大廳，我與支持我的一半人留了下來。針對婦女的權利和她們所遭受的不公正待遇，我們興致勃勃地展開了有趣的討論，這次討論比今天的婦女運動可要激進得多了。

我繼續在維多利亞大街上的公寓裡住著，而伊莉莎白則搬出去住進了學校。母親在這兩個地方輪流住。我的母親經歷了貧窮和災難，曾經以非凡的勇氣和毅力擔當起了所有的磨難，但從那個時候開始，她覺得生活沒有意義了。這可能與她的愛爾蘭血統有關，也就是說，無法像承受貧窮一樣來面對富貴。她的性格變得更加不穩定，實際上，她經常感到悶悶不樂，不管什麼都無法讓她振作精神。自從我們離開故鄉以後，她第一次開始想念美國。她說這裡的東西都不如美國的好，比如食物什麼的。總之，無論什麼東西都比不上美國。我們帶她去柏林最好的飯店，想讓她高興高興，我們問她：「媽媽，您想吃點什麼？」她總是說：「來點蝦吧！」如果並非產蝦的季節，她就會一個勁地數落這個國家的不是 —— 怎麼連蝦都沒有？然後她便什麼都不吃。如果碰巧飯店裡有蝦，她也會抱怨，說舊金山的蝦可比這裡的蝦強多了。

第十九章

我覺得，母親的性格之所以發生轉變，可能是因為她以前過慣了那種恪守美德的日子。多少年來，她將自己的全部心血都獻給了我們。現在，我們都有了自己的事業，一個個開始變得離她越來越遠。這時她才意識到，她實際上已將自己生命中最美好的年華都用在了我們的身上，而她自己則變得一無所有。我想，這是很多母親尤其是美國的母親都會有的想法。她的情緒變得越來越不穩定，她一直說要回美國老家去，不久之後，她真的回去了。

我一直掛念著格呂內瓦爾德別墅的學校和那四十張小床，命運真是令人難以捉摸！如果我早幾個月遇到克萊格的話，可能就不會有什麼別墅，也不會有什麼學校了。在他的身上，我找到了自己所需要的全部東西，那我也就沒必要成立這所學校了。可是，既然我童年時期就已產生的夢想現在已經變成了現實，那麼也只好繼續堅持下去了。

不久，我確定無疑地發現，我懷孕了。我夢見愛蘭·黛麗穿著一件閃著亮光的長袍出現在了我的面前，就如同她在《伊摩堅尼亞》中所穿的一樣，手裡還牽著一個與她長得一模一樣的金髮小女孩，她用自己特有的神奇嗓音對我說道：「伊莎朵拉，愛吧，愛吧……愛吧……」

從那一刻起，我明白將會有什麼事情發生在這個虛無的沒有光明的世界 —— 就是那個孩子，他將會到來，帶給我歡樂和憂傷！歡樂和憂傷！生和死！這就是生命之舞的旋律！

神聖的資訊在我的體內唱歌，我一如既往地在大眾面前表演舞蹈，在學校教舞，與我的恩底彌翁相愛。

可憐的克萊格坐立不安，情緒煩躁，悶悶不樂。他經常大聲喊叫：「我的工作！我的工作！我的工作！」殘酷的命運之神總是與藝術作對，但是我在夢中從愛蘭·黛麗那裡得到了安慰，這種夢境後來又出現了兩次。

春天到了，我簽訂了到丹麥、瑞典和德國去演出的合約。在哥本哈根，最令我覺得奇怪的是，年輕女人的黑色捲髮上都罩著一頂學生帽，像男孩子一樣，她們自由自在地一個人走在街上，大步流星，臉上洋溢著一種聰明智慧而又幸福的表情。我真是驚奇不已，我從來沒有見過這麼美麗的女孩。後來有人對我說，這是世界上第一個婦女擁有選舉權的國家，這時我才恍然大悟。

我必須參加這次巡迴演出，因為學校的經費已告罄，我幾乎花光了自己所有的積蓄，已經沒有多少錢了。

　　在斯德哥爾摩，觀眾非常熱情。演出結束以後，體操學校的女孩子們送我回飯店，一路上，她們在我的馬車旁邊又蹦又跳，一看見我，她們就樂壞了。我參觀了她們的體操學校，不過並沒有因此變成體操的熱心支持者。在我看來，瑞典的體操運動似乎只是為靜止不動的身體設計的，它的目的是讓肌肉變得發達，完全沒有考慮到人體是活生生的、能夠活動的；他們認為肌肉只不過是機體的框架，卻沒有意識到它是從不停息的生長源泉。瑞典體操是一種錯誤的身體素質教育體制，因為它並沒有考慮到人的想像力，只是將身體當作一個物體，而沒有將它當成一個充滿了能量的能動體。

　　我參觀了那些體操學校，並盡力將這些道理講給學生們聽。但正如我預料的那樣，她們對於我的話並沒有太深刻的理解。

　　在斯德哥爾摩時，我向著名劇作家史特林堡[215]發出了一封邀請信，請他來觀看我的舞蹈，因為我非常崇拜他。但他的回信裡卻說自己任何地方都不會去 —— 他憎恨人類。我為他留了一個位子，但他就是不肯來。在斯德哥爾摩成功地演出了一段時間後，我們從水路回到了德國。在船上，我生了一場大病，覺得應該暫停一切巡迴演出。我渴望一個人待著，想要離開人們關注的目光，越遠越好。

　　6月分，簡單地看了一下我的學校後，我突然產生了一個強烈的願望 —— 去海邊看看。首先，我去了荷蘭的海牙，然後又從那裡去了北海邊上一個名叫諾德威克的小村莊。在那裡，我租了一幢位於沙丘裡的別墅，名字叫「瑪利亞」。

　　對於生孩子，我一點經驗都沒有，認為那只是一個極其自然的過程。我住進去的這幢別墅離最近的城鎮也有一百英里。我又請了一位鄉村醫生，我

215 史特林堡（August Strindberg, 1849-1912），一位瑞典作家、劇作家和畫家，被稱為現代戲劇創始人之一。 史特林堡是一位多產的作家，在其四十餘年的創作生涯裡，他寫了六十多部戲劇和三十多部著作，其著作涵蓋範圍有小說、歷史、自傳、政治和文化賞析等。他的作品直觀展現他的生活經歷和感受。身為一個大膽且以顛覆傳統為一貫作風的創作家，他透過自我摸索習得戲劇性描寫方法和其廣泛用途，他的作品著重表現自然主義和表現主義。

無知地以為，這位鄉村醫生是為農婦接生的老手，因此我對自己這種做法非常滿意，現在想起來，她也只適合為農婦接生。

與諾德威克離得最近的村子大約有三公里的路程，名字叫坎德威克。在這裡，我完全是一個人生活。我每天都會從諾德威克走到坎德威克，然後再走回來。我一直渴望著親近大海，現在一個人住在諾德威克那座小小的白色別墅裡，美麗的鄉村兩側是綿延幾英里的沙丘，四周一片寂靜。在瑪利亞別墅，我從 6 月一直住到了 8 月。

與此同時，我一直和伊莉莎白保持著頻繁的書信聯絡，在我外出期間，她負責格呂內瓦爾德的舞蹈學校的一切事務。7 月，我在日記裡寫下了各種教學計畫，我還創作編寫了包括五百條內容的一整套練習方法，它能夠引導學生們學習從最簡單到最複雜的一系列舞蹈動作。我的小侄女坦普爾當時也在格呂內瓦爾德學校學習，她到別墅來陪我住了三個星期，這期間她常在海邊跳舞。

克萊格仍然是片刻不得安寧，總是來去匆匆。可我再也不覺得孤獨了，現在我已經有了孩子，他現在變得越來越能折騰。我那美麗的大理石般的身體變軟了，脆弱了，延伸了，變形了，這真是讓人覺得匪夷所思。神經越是健全，大腦就越敏感，人也越容易感受到痛苦，這是大自然給予人類的可怕報復 —— 漫長的不眠之夜，痛苦的分分秒秒 —— 當然也有令人興奮快樂的時刻。每天，當我往返於諾德威克和坎德威克之間的沙灘上時，一邊是波濤洶湧茫茫無際的大海，一邊是高低起伏靜謐荒涼的沙丘，真是能夠讓人產生一種少有的賞心悅目質感。海灘幾乎總是有風吹過，有時和風習習，有時狂風大作 —— 我不得不頂風前進。偶爾還會有可怕的風暴，那時的瑪利亞別墅就像海上的一艘小船，整夜都在風雨中顛簸。

我開始害怕和外人接觸，人們總是在說那些老生常談的東西，很少有人能夠了解孕婦的神聖與尊嚴。我曾經看見一位懷孕的婦女在獨自沿街行走時，過路的人不但沒有對她表示尊敬，反而露出了嘲弄的微笑，就像那位身懷未來生命的母親是個極好的笑料一樣。

我決定拒絕任何訪客 —— 除了一位值得信賴的好朋友，他騎著自行車從

海牙來看我，給我帶來了書籍和雜誌，還對我說起了最近的藝術、音樂和文學動態，來讓我振作精神。那時他已經和一位著名的女詩人結婚，他經常用一種飽含崇敬的柔情口吻談起自己的妻子。他做事條理分明，總是定期到我這裡來，即便颱風下雨也依然如故。除了他，我幾乎是獨自與大海為伴，只有沙丘和腹中的孩子能夠緩解我的寂寞 —— 那個孩子好像已經迫不及待地要降臨到這個世界上了。

在海邊散步，有時候會讓我覺得自己身上充滿了不可戰勝的勇氣和力量，覺得這個小生命肯定是屬於我的，而且只屬於我自己；可是當陰霾滿天，淒冷的北海變得波濤洶湧時，我心情又會突然變得很沉重，覺得自己就像一隻被困在牢不可破的陷阱中的可憐的動物，總是想拚命掙扎著逃脫。可是我又能逃到哪裡去呢？也許，應該逃到那怒吼的波濤中去。我極力地避免這種抑鬱心情的到來，而且非常勇敢地努力去克服這種心情，盡量不讓任何人察覺出來。儘管如此，這種心情還是不時地襲來，讓我無法擺脫。更為糟糕的是，我覺得大多數人都已經離我而去。母親與我遠隔萬里，克萊格也是咫尺天涯，他總是埋頭工作，沉迷於他的藝術，而我對藝術的思考卻越來越少了，只能全身心地去完成這件降臨在我頭上的非常嚴肅的任務，做好這件讓我瘋狂、歡樂、痛苦的神祕事情。

時間如此漫長難挨，一天又一天，一週又一週，一個月又一個月，時間過得真慢呀！就在希望與絕望的不斷交替中，我經常在我的人生歷程種翻檢，我的童年時光、青春年華，我在異國他鄉漫遊、在藝術世界中尋寶，這一切都變得非常模糊，就像一個遙遠的序幕，在為我的孩子降生譜寫前奏。一個農婦能有什麼呢？這，就是我所有遠大抱負的頂點！

我親愛的媽媽為什麼不陪著我一起住在這裡呢？一切都是因為她那些可笑的偏見，她覺得伊莎朵拉應該結婚，她自己也曾結過婚，後來又發現婚姻實在難以忍受，於是便和她的丈夫離了婚。她為什麼讓我走進那個曾經讓她飽受創傷的陷阱裡去呢？每一次深思熟慮，都讓我更為堅定地反對結婚。從那時到現在，我一直都覺得婚姻是一種荒謬的、使人變成奴隸的制度，它將不可避免地導致男女雙方走向離婚的法庭以及庸俗無聊的官司 —— 對藝術家

而言更是如此。如果還有人懷疑我的觀點，那麼就請統計一下藝術家的離婚紀錄，以及近十年來美國報紙刊登的離婚醜聞吧！儘管如此，我認為親愛的民眾仍然熱愛他們的藝術家，在生活中也不能離不開他們。

8月分，有一位名叫瑪麗・奇斯特的看護來陪我一起住，後來她和我成了非常親密的朋友。我從沒有遇到過一個像她那樣有耐心、可愛又善良的人。她的到來對我而言是一種極大的安慰。我承認，正因為如此，我也開始受到各種恐懼心理的侵襲。我曾經安慰自己說：女人都是要生孩子的。可是這樣做也沒有絲毫的用處。我的祖母曾經生過八個孩子，母親也生過四個孩子，這是生活中再自然不過的事情。可是我還是感到害怕。怕什麼呢？當然不是怕死，也不是怕疼痛，而是一種莫名的恐懼。至於這種恐懼究竟是什麼，連我自己也說不清楚。

8月漸漸過去，9月到了。我的身體變得越來越笨重，瑪利亞別墅高踞在沙丘之上，每次上去所要走的臺階將近一百級。我經常想起我的舞蹈，有時一想到無法從事自己的藝術，便會有一種強烈的懊悔感猛然襲上心頭。這時，我就覺得體內的小生命用力地踢了我兩三下，然後又翻了一個身。於是，我便眉開眼笑了，這時我就會想：什麼是藝術？藝術不就是一面反映生活中歡樂和奇蹟的朦朦朧朧的鏡子嗎？

原本漂亮的身體變得越來越臃腫，這一點連我自己看了都覺得不可思議。我那小巧結實的乳房開始變得又大又軟，而且垂了下來；靈巧的雙腳也變得笨拙，腳踝腫了起來；我的臀部也覺得絲絲疼痛。我那如水中仙女奈雅德一樣的美麗身軀在哪裡呢？我的遠大志向在哪裡呢？我的聲譽又在哪裡呢？我經常不由自主地覺得非常痛苦和憂傷。與偉大生命玩的這場遊戲，代價實在是太大了，可是一想到即將出世的孩子，所有這些痛苦的念頭便都煙消雲散了。

夜晚，我孤獨地躺在床上，等待著白天的到來 —— 向左側躺著，覺得胸口發悶；向右側躺著，仍然覺得不舒服；最後只好仰面而臥。我經常會變成任由腹中的孩子擺布的一個玩具。我把雙手放在隆起的肚子上來安撫腹中的孩子。徹夜的緊張等待，一個小時接一個小時地過去了，真是痛苦難挨啊。

這樣的夜晚不斷地重複著，好像沒有盡頭。為了獲得母親的榮耀，女人付出了多麼大的代價啊！

有一天，發生了一件讓我感到非常高興的事情。我以前在巴黎認識的一個可愛的朋友（她的名字叫凱薩琳）從巴黎趕來看我，她說打算留在這裡陪我住上一段時間。她是個很有吸引力的人，精力旺盛，富有朝氣，而且非常勇敢。後來，她嫁給了探險家斯科特船長。

一天下午，我和凱薩琳正在喝茶，我突然覺得後腰好像被人猛擊了一下似的，接著便感到了劇烈的疼痛，就像有人用錐子扎進了我的脊椎，想要把它們撬開一樣。從那一刻起，痛苦的磨難便開始了，我這個可憐的犧牲品就像落入了一個強壯而又殘忍的行刑者手裡。一陣陣強烈的劇痛不斷地襲擊著我。人們常說西班牙宗教裁判所是如何如何的可怕，可凡是生過孩子的女人都不會對那種痛苦感到害怕的，因為裁判所的折磨與生孩子的痛楚相比，根本就不算什麼。這個可怕而又無形的妖魔，毫無憐憫地、殘暴地將我抓到了他的魔爪之中，不斷地折磨我，那一陣陣絞痛幾乎要把我的筋骨和皮肉撕裂。有人說這樣的痛苦用不了多久就可以忘記，但我對此的回答則是，只要一閉上眼睛，我就能聽見自己當時發出的痛苦的呻吟聲和尖叫聲，就好像我自己已經不是自己，而是有什麼與自己身體無關的東西在圍著我轉一樣。

有種觀點認為，女人必須承受這種可怕的折磨的。這實在是一種空前絕後的野蠻行為的表現。這種觀點必須得到糾正，必須予以制止。現代科技如此發達，無痛分娩早就應該實現了，但卻始終無法做到，這真是一種罪過，就像醫生做手術時不用麻醉藥一樣，絕對是不可原諒的！一般的婦女需要多麼可怕的耐心，或者說需要喪失多少智慧，才能在一瞬間忍受那種殘暴的宰割啊？

這種可怕的難以形容的痛苦持續了整整兩天兩夜，直到第三天早晨，那位可笑的醫生拿出一把大產鉗，什麼麻藥也沒用，便完成了他的工作。我想，也許除了被火車輾過以外，恐怕沒有什麼能與我受的這些罪相比了。如果不能設法讓婦女們完全擺脫這種毫無意義的痛苦，那麼我們也就沒有必要去奢談什麼「婦女運動」或「普選權運動」了。我堅持認為，生孩子就應該

像其他手術一樣，無需忍受任何的痛苦。

到底是什麼愚蠢至極的迷信阻礙了這一目標的實現呢？人們竟然習以為常，對這些痛苦視而不見，這簡直就是犯罪。當然，也許有人會說，並不是所有女人都會遭受這麼大的痛苦的。是的，印第安人、農民或非洲黑人生孩子時，不會像我這麼遭罪。但是，越是受過文明教育的女人，就越覺得這種痛苦是可怕的，是毫無意義的。因此即便是為了文明的婦女，也必須找到治癒這種可怕的痛苦的良方。

是的，我沒有因為生孩子的痛苦而死。是的，我並沒有死掉，從行刑架上及時取下來的那個可憐的小犧牲品也沒有死去。那麼你也許會說，當我看到孩子的那一刻，我已經得到了回報。是的，我當時的確是高興萬分。可是直到今天，每當我想起自己所受的罪，想起那些操縱科學的人因為自私自利的和對痛苦熟視無睹，使原本可以被制止的殘暴現象仍然繼續存在，無數的婦女還要繼續遭受痛苦的煎熬，我便氣得渾身發抖。

啊，不過孩子真的很可愛。她真是一個奇蹟，長得像丘比特一樣：湛藍的眼睛，長長的棕色頭髮——這些棕色的頭髮後來又變成了金色的捲髮。最神奇的是她那張小嘴，當找到我的乳房後，就用沒有牙齒的牙床咬住了我的乳頭，吸吮著從乳房裡汩汩湧出的乳汁。當嬰兒咬住乳頭，乳汁從乳房中不斷湧出的時候，做母親的真的有一種難以言傳的感覺！這張用力咬住乳頭的小嘴就像情人的嘴一樣，而情人的嘴反過來又會讓我們想起嬰兒。

啊，身為女人，當創造了這樣的奇蹟以後，還有什麼必要再去當律師、畫家或雕塑家呢？現在我終於明白，女人這種博大的愛真的已經超越了對男人的愛。當這個小東西嗷嗷啼哭著要找奶吃的時候，我非常緊張，伸展開的四肢就像在流血，身體好像被撕裂了，但又無可奈何。生命，生命，生命！給我生命！啊，我的藝術在哪裡呢？我的藝術，以及其他一起藝術，又在哪裡呢？去他媽的藝術！現在我只覺得自己是神，比任何藝術家都高明的神。

最初的幾個星期，我經常把嬰兒抱在懷裡，一躺就是幾個小時，看著她入睡。有時當我看到從她的小眼睛裡流露出的目光，我覺得自己正在接近生命的神祕邊緣，接近生命的奧祕，或許是已經看到了生命的根源。這個新誕

生的身體中的靈魂，用一種好像是非常成熟的目光 —— 永恆的目光，滿懷愛意地回望著我。愛，或許是一切的答案，什麼樣的語言才能表達這種歡樂呢？我不是作家，根本無法找到合適的詞語來表述，可是這又有什麼可奇怪的呢！

　　我帶著孩子和好朋友瑪麗·奇斯特回到了格呂內瓦爾德。學生們看到我和我的孩子都非常高興。我對伊莉莎白說：「她是我們最小的學生。」大家都問：「為她起什麼名字呀？」克萊格想出了一個漂亮的愛爾蘭名字 —— 迪爾德麗[216]，即「愛爾蘭的愛」之意。於是，我們大家便都叫她「迪爾德麗」了。

　　我的體力正在逐漸恢復，我經常站在被我們尊奉為女英雄的亞馬遜的那尊塑像的前面，心裡充滿了同情和理解 —— 她在生過孩子之後再也沒能像之前那樣在戰場上重塑輝煌。

216　迪爾德麗（Deirdre Duncan, 1906-1913），鄧肯與克萊格的女兒。

第十九章

第二十章

茱麗葉·孟德爾頌是我們的鄰居,她和她那位富有的銀行家丈夫住在一幢豪華別墅裡。不顧那些資產階級朋友的反對,她依然非常關心我們的學校。有一天,她請我們所有的人去為我崇拜的偶像 —— 埃萊奧諾拉·杜斯表演舞蹈。

我將克萊格介紹給了埃萊奧諾拉。她立刻對克萊格的戲劇觀點著了迷,經過幾次彼此都非常熱情的會晤之後,她提出邀請,請我們去佛羅倫斯,並且希望克萊格能夠幫她安排一次演出。因此,我們決定讓克萊格負責為埃萊奧諾拉即將在佛羅倫斯演出的易卜生的名劇《羅斯莫莊》[217]設計舞臺布景。我們所有人,包括埃萊奧諾拉·杜斯、克萊格、瑪麗·奇斯特、我,還有我的孩子,都乘坐著豪華列車去了佛羅倫斯。

在路上,由於奶水不足,我只好把早就準備好的一些食品裝在奶瓶裡來餵孩子。儘管如此,我還是非常高興。我已經讓世界上我最為崇拜的兩個人聚在了一起,克萊格從此有了自己的用武之地,杜斯也將擁有更適合發揮自己戲劇天才的舞臺布景。

到了佛羅倫斯後,我們住進一家小旅館,埃萊奧諾拉住進了不遠處一家飯店的豪華套房裡。

然後,我們開始了第一次討論,我在討論現場為克萊格和埃萊奧諾拉做翻譯,因為克萊格既不懂法語也不懂義大利語,埃萊奧諾拉則是一句英語也不會說。這時我才發現自己被夾在了兩位非凡的天才之間,真是奇怪,他們兩個從一開始就似乎是相互對立的。我唯一的目的就是讓雙方都滿意,讓他們都感到高興。這個目的總算達到了 —— 不過我在翻譯時對他們的原話作了

217 《羅斯莫莊》(*Rosmersholm*),1886 年挪威劇作家亨里克·易卜生創作的一部劇。

篡改。但願他們能夠諒解我在翻譯過程中編造的一些謊言，因為說謊的目的是非常神聖的。我希望這次偉大的演出能夠獲得成功，如果我把克萊格說的話原封不動地向埃萊奧諾拉翻譯，把埃萊奧諾拉的命令原汁原味地向克萊格轉述，那這次演出肯定要流產了。

在《羅斯莫莊》的第一幕裡，我覺得易卜生筆下的客廳應該擺放著舒適的傢俱，呈現出古舊的風格，可是克萊格卻喜歡將它搞成埃及神廟的內部裝修風格 —— 天花板好像高聳入雲，四周的牆壁又像被無限延伸了。只有一點與埃及神廟不同，那就是客廳的最盡頭有一扇巨大的方形窗子。按照易卜生的描述，這扇窗戶正對著一條兩邊長著古樹的小路，小路一直通到一個院落裡。但是，克萊格卻想要將這扇窗戶變成十米寬、十二米高，窗戶外面正對著五彩繽紛的風景，由黃色、紅色和綠色組成，就像摩洛哥的風光。所以，無論怎麼看，這都不像是一個舊式的院落。

埃萊奧諾拉有些不滿，說道：「我覺得這應該是個小窗戶，不可能是個大窗戶。」

克萊格聽了以後暴跳如雷，用英語喊道：「告訴她，我不想讓一個老女人對我的工作指手畫腳！」

我很謹慎地向埃萊奧諾拉這樣翻譯道：「他說他非常欽佩您的意見，將盡力使您滿意。」

然後轉過身，我又很策略地將埃萊奧諾拉的反對意見翻譯給克萊格：「埃萊奧諾拉·杜斯說，你是個了不起的天才，她不會干涉你的工作，你完全可以按照自己的想法去做。」

類似的對話有時會持續幾個小時。有許多次，我不得不一邊幫孩子餵奶，一邊參與他們的談話，以便隨時充當「和事佬」。我向那兩位藝術家解釋著他們從來都沒有說過的話，這樣經常會錯過為孩子餵奶的時間，我覺得非常痛苦。當時我的身體很累，健康狀況每況愈下。這些惱人的談話使我在產後康復期間變得痛苦不堪，可是一想到克萊格為埃萊奧諾拉·杜斯表演《羅斯莫莊》設計布景將會成為一段藝術史上的佳話，我便覺得自己就算做出再大的犧牲也值了。

克萊格埋頭於劇院的工作，他的面前擺放著十幾大桶顏料，手裡拿著一把大刷子，親自去畫背景——他找不到能明白他意圖的義大利畫師，也沒有合適的畫布，於是他決定把粗麻布縫起來用，一個義大利合唱團的老太太坐在舞臺上縫了好幾天的粗麻布。年輕的義大利畫匠們在舞臺上跑來跑去，執行著克萊格的命令。克萊格頂著一頭長髮，一邊大聲地朝他們叫喊著，一邊用畫筆蘸好顏料，爬上顫巍巍的梯子去塗抹。他不分白天黑夜地泡在劇院裡，連吃飯都不離開。如果不是我每天中午帶去一籃子午飯給他的話，他甚至可能什麼東西都不吃。

他曾經下過一道這樣的命令：「不許埃萊奧諾拉進劇院，別讓她到這來。如果她來了，我就坐火車走。」

但埃萊奧諾拉卻很想去看看布景畫得怎麼樣了，我的任務就是既不讓她去劇院，又不讓她因此而生氣。為此，我常常領著她在花園裡長久地散步——花園裡那些可愛的雕像和漂亮的鮮花可以讓她的情緒平靜下來。

我永遠都不會忘記埃萊奧諾拉在花園裡散步時那種非凡的神態。她一點也不像人間的女子，倒更像是義大利詩人佩脫拉克[218]或但丁筆下那些下凡的仙女。所有的人都會給我們讓路，他們用一種既尊敬又好奇的目光盯著我們，但是埃萊奧諾拉不喜歡被眾人盯著的感覺，她專挑小路走，好避開眾人的目光。她並不像我那樣對可憐的窮人富有愛心，她把大多數人都看作「蠢才」，而且經常在講話時表現出這種鄙夷的神情。這主要是因為她那過度敏感的性格，而並非其他原因。她認為大眾對她過於挑剔。但是，當埃萊奧諾拉與人單獨相處的時候，卻沒有人能比她更富有同情心、更善良了。

我永遠都不會忘記和她一起在花園中散步時的情景。那一棵棵挺拔的白楊樹，還有埃萊奧諾拉那優美的頭部——每當我們兩個獨處時，埃萊奧諾拉便會摘下帽子，任由一頭烏黑的長髮隨風飄拂（其中也夾雜著幾根灰絲）；她那充滿智慧的前額和一雙神奇的眼睛，讓我終生銘記。她的眼神總是那麼憂鬱，但當她充滿激情時，便容光煥發，光彩照人，我從來沒有在任何人的

218 佩脫拉克（Francesco Petrarca, 1304-1374），義大利學者、詩人、和早期的人文主義者，亦被視為人文主義之父。

臉上或是任何藝術傑作上看到過比這更美好、更快樂的表情！

　　繪製《羅斯莫莊》舞臺布景的工作還在進行中，我每次到劇院給克萊格送午飯或晚飯的時候，總能看到他時而憤怒時而狂喜的神態。他一會覺得自己的作品將會成為藝術世界裡最偉大的景觀，一會又會抱怨說這個國家既沒有好的顏料，也沒有優秀的畫師，什麼事情都要讓他親自動手才行。

　　終於到了讓埃萊奧諾拉看到全部布景的時候了。此前，我已經想盡了所有辦法不讓她走進劇院。但這一天終將來臨，我跟她約好了時間，並且將她帶進了劇院裡。她處於高度緊張和興奮的情緒中，我真怕這種情緒會變成風雨欲來時的天氣，隨時會引起一場暴風驟雨。她在飯店的大廳裡和我見了面，身上穿著一件寬大的棕色毛皮大衣，頭上戴一頂棕色的毛皮帽子，就像個俄羅斯哥薩克。她歪戴著皮帽 —— 斜扣在了眼睛的上方，雖然埃萊奧諾拉有時會在好朋友的勸說下光顧一些高檔的時裝店，但她卻從來都不穿流行服裝，一點都不趕時髦。她的服裝總是一邊高、一邊低地歪斜著，帽子也總是歪戴。不管她身上的衣服有多麼昂貴，但看上去卻不像是穿在身上的，反倒像是將衣服扛在身上來回搬運一樣。

　　在去劇院的路上，我緊張得連一句話都說不出來。我又一次用極為婉轉的語氣勸她先不要去舞臺，而是讓人把劇院的前門打開，把她領進了一個包廂。等候的時間可真是太難熬了，我不得不忍受一種無法言說的痛苦，因為埃萊奧諾拉不停地問我：「我的窗子是像我說的那麼大嗎？布景在哪裡？」我緊緊握住她的手，輕輕地拍著，說道：「再等一會就好了，您一會就能看到了，請您再耐心地等一會。」可是一想到那個小窗戶，我就非常害怕，那個小窗戶現在可是變得太大啦。

　　我們不時地能夠聽到克萊格憤怒的叫喊聲，他一會試著說義大利語，一會又乾脆用英語大喊：「該死！該死！你為什麼不把這東西放在這裡？為什麼不按我的要求去做？」接著又是一片沉寂。

　　時間過得真慢，好像經過了幾個小時的漫長等待一樣，正當我覺得埃萊奧諾拉的滿腔怒火即將爆發時，舞臺的大幕慢慢地升起來了。

　　啊，我真不知道該如何形容展現在我們眼前的這幅令人驚異和狂喜的畫

面？我前面曾經說過埃及神廟，可埃及神廟也沒有這麼漂亮！任何一座哥德式大教堂和雅典宮殿都沒有這麼漂亮。我從來都沒有見到過如此美麗的景色。透過那無限擴展的藍色天空、和諧的空間、巨大的山峰，人的心靈馬上就會被那扇大窗戶的光線吸引過去。窗子裡展現出來的不再是那條林蔭小道，而是一片廣闊的空間。在這片藍色的空間裡，包含著人類所有的思考和憂傷。窗子外面，是令人類神往、歡樂、愉悅的充滿想像力的奇蹟 —— 這還是羅斯莫莊的客廳嗎？我不知道易卜生看了以後會作何感想，可能他也會像我們一樣，變得目瞪口呆、心馳神往。

埃萊奧諾拉緊緊抓住了我的手，我感到她的雙臂環抱著我，緊緊擁抱著我。我看見淚水從她那美麗的臉龐滾落下來。有好一會，我們就這樣坐著，緊緊地摟著彼此的胳膊，一句話也說不出來 —— 埃萊奧諾拉是因為對藝術的讚美和快樂，而我則是因為解除了心理上的巨大負擔，長久以來壓在我心頭的擔心和焦慮被她那滿意的神情沖得煙消雲散。我們就這樣待了半天，然後她拉著我的手拖著我出了包廂，穿過漆黑的過道，三步並作兩步地走上了舞臺。站在舞臺上，她用特有的嗓音叫道：「戈登·克萊格！請您過來！」

克萊格從舞臺的一側走了出來，像個害羞的小男孩。埃萊奧諾拉伸出雙臂抱住了他，嘴裡冒出一連串表達讚美之意的義大利語，她的讚美之詞就像汩汩而出的泉水一樣，速度之快，讓我簡直沒法翻譯給克萊格聽。

克萊格並沒有像我們一樣激動得流淚，而是長時間地保持沉默，對他來說，這就是感情變得極度強烈的一種表示。

然後，埃萊奧諾拉將整個劇團的人都叫了過來 —— 他們一直在舞臺後面漫不經心地等著。她向他們發表了這樣一段慷慨激昂的演說：

「我生命中注定要遇到戈登·克萊格這樣一個偉大的天才。現在，我準備將我餘生的全部事業都貢獻出來，向全世界證明他擁有偉大的藝術創造力。」

接下來，她繼續慷慨激昂地聲討整個戲劇界所追求的時髦傾向、所有的時髦布景以及關於演員的生活和職業的時髦觀點。

她在說話時一直握著克萊格的手，而且她一次又一次地轉頭看向他，談著他的天才和戲劇界的偉大復興。她一遍又一遍地說：「只有依靠戈登·克萊

格，我們這些演員有朝一日才能從現代戲劇這個恐怖的太平間裡解脫出來。」

可以想像，聽到這些以後我有多麼高興，我那時仍然少不更事，以為人們在激情迸發時所說的話都是肺腑之言。我想像著埃萊奧諾拉·杜斯將如何用她那輝煌的藝術才華為我的偉大的克萊格的藝術錦上添花，克萊格將如何獲得偉大的藝術成就，而且戲劇藝術也將獲得多麼巨大的輝煌。唉，但是當時我沒有想到人類的熱情是那麼的脆弱，特別是女人的熱情，更是變化莫測。埃萊奧諾拉畢竟是個女人，儘管她很有天才 —— 這一切最終得到了證明。

《羅斯莫莊》公演的第一個晚上，佛羅倫斯劇院裡坐滿了期待已久的觀眾。當帷幕升起時，觀眾們全都懷著崇敬的心情屏住了呼吸。這樣的效果在我們意料之中。時至今日，藝術鑑賞家們依然對當年佛羅倫斯演出的這唯一一場《羅斯莫莊》津津樂道。

埃萊奧諾拉擁有了不起的藝術直覺，她身上穿了一件白色長袍，衣袖非常寬大，垂落在身體的兩側。她出場時，與其說像英國作家麗蓓嘉·韋斯特[219]，不如說更像德爾斐的女巫。依靠準確無誤的天才演技，她巧妙地利用了周圍的每一道光柱和每一條光線，她在舞臺上的一舉一動都是那麼的婀娜多姿、瞬息萬變，看起來就像一個正在宣示神諭的女預言家。

但是當其他演員走上舞臺的時候 —— 比如說雙手放在口袋裡的「羅斯梅爾」 —— 情況就不一樣了，他們舉止失當，就像是劇場的服務人員走錯了地方一樣，真是讓人難受。只有扮演布倫德爾的那位演員在朗誦下面這段臺詞時，才與周圍這些絕妙布景和氣氛完全吻合。他大聲說道：「當金光燦爛的幻象出現時，暮色將我包裹起來；當令人心醉神迷的新奇思想出現在我的心裡時，它們鼓起了翅膀，將我高高托起，自由地飛翔。就在此時，我將它們變成了詩歌、幻想和畫卷。」

演出結束以後，我們高興地回到了住處。由於看到了未來的光明前途，自己一系列偉大的作品都將獻給埃萊奧諾拉·杜斯，克萊格自然是喜氣洋洋。他在談到埃萊奧諾拉的時候，也開始不遺餘力地讚揚她，與他以前對埃

219 麗蓓嘉·韋斯特（Rebecca West, 1892-1983），英國作家、記者、旅行作家和文學評論家。

萊奧諾拉感到憤怒時，這種讚揚的程度幾乎是一樣的。啊，人性是多麼的脆弱呀！這是埃萊奧諾拉利用克萊格的舞臺布景展現自己藝術天分的唯一一個晚上。那時，她的節目是輪流演出的，每天晚上都會演出不同的戲劇。

令人激動的事情過去之後，有一天上午我去銀行取錢，發現存款所剩無幾。生孩子、辦舞蹈學校、佛羅倫斯之行，這一切將我所有的積蓄全都花光了。一定要想辦法增加收入了。恰好在此時，聖彼得堡的一位演出經紀人發了一封邀請函給我，問我是不是還想跳舞，並且表示願意跟我簽訂一份在俄羅斯進行巡迴演出的合約。

這樣，我離開了佛羅倫斯，把孩子交給瑪麗·奇斯特照料，把克萊格委託給埃萊奧諾拉，然後一個人乘坐特快列車取道瑞士和柏林來到了聖彼得堡。你能想像得出，這次旅程對我來說有多麼痛苦。這是我第一次和自己的孩子分開，與克萊格和埃萊奧諾拉的分別同樣讓我黯然神傷。而且當時我的健康狀況也不是很好，因為孩子還沒有完全斷奶，所以我不得不用一個吸奶器往外吸奶水。這樣的經歷對我來說實在是太可怕了，為此我不知道掉過多少眼淚。

火車向遠方駛去，我又回到了那遙遠的冰天雪地，它看上去比以前變得更加寂寞荒涼了。最近我一直專注於埃萊奧諾拉和克萊格的藝術，卻很少想到自己的藝術，因此對於這場巡迴演出將要面臨的嚴峻考驗，我並沒有做好準備。可是，友好的俄羅斯觀眾仍然熱情地接納了我，他們並不在乎我演出中的缺陷。我記得跳舞時奶水經常會溢出來，順著丘尼卡往下流，搞得我狼狽不堪。唉，女人要想做出一番事業實在是太難了！

這次在俄羅斯巡迴演出的具體情況，我已經記得不太清楚了。無庸諱言，我心裡一直在惦記著佛羅倫斯。因此我盡可能地縮短了演出的期限，同時又接受了一份去荷蘭巡迴演出的合約，因為這樣我可以離我的學校、離我思念的人近一點。

在阿姆斯特丹登臺演出的第一個晚上，一場奇怪的病將我擊垮了。我想它可能與奶水有關 —— 可能是乳腺炎。演出結束以後，我倒在了舞臺上，人們把我抬到了飯店。在飯店的屋子裡，我敷著冰袋躺了很長時間。醫生診斷

第二十章

是神經炎，據說當時還沒有哪個醫生能夠治好這種病。有好幾個星期，我什麼東西都不能吃，只能喝一點加入了鴉片的奶。我一陣陣地神志不清，最後昏昏睡去。

克萊格火速從佛羅倫斯趕來，專心致志地照顧我。他和我一起住了三四個星期，這期間，他對我的照顧可以說是盡心盡力。有一天，他忽然收到了埃萊奧諾拉發來的電報：「我正在尼斯演《羅斯莫莊》，布景不好。速來。」那時我已經康復得差不多了，因此他就動身去了尼斯。但是，從看到電報時我就有一種可怕的預感，沒有我在現場為他們做翻譯，解決兩人的爭執，他們之間很可能會出事。

一天上午，克萊格到了尼斯娛樂場，發現有人將他的布景裁成了兩半，他非常氣憤。克萊格不知道埃萊奧諾拉也不了解情況。當看到自己的藝術作品、自己最得意的傑作、在佛羅倫斯花了那麼大力氣才獲得的親兒子一樣的成果，竟然在自己的眼前被肢解、被屠殺，克萊格那可怕的怒火沖天而起──以前他也曾經不止一次地這樣憤怒過。但糟糕的是，他把自己的怒火發在了當時正站在舞臺上的埃萊奧諾拉頭上：

「妳都做了些什麼？」他衝著她怒吼，「妳毀了我的作品，妳糟踏了我的藝術！妳，我曾經對妳寄予了那麼高的期望！」

他這樣一遍又一遍地數落著──從來沒有人敢用這種態度跟埃萊奧諾拉講話，埃萊奧諾拉也變得忍無可忍、怒不可遏。後來她對我說：「我從來沒有見過這樣的男人。從來沒有人敢這樣對我講話。他那六英尺多高的大個子站在那，抱著雙臂，用英國人特有的神情大吵大鬧，暴跳如雷，真是嚇人。從來沒有人敢這樣對我。我當然忍受不了。我就指著門對他說：『滾！我再也不想看見你。』」

她曾經想將自己餘生的全部事業全都交給戈登·克萊格，但這個計畫最終竟是這樣的結局。

我到達尼斯的時候，身體還非常虛弱，不得不讓人把我抬下火車。當時正是狂歡節的第一個晚上，在去飯店的路上，我坐的那輛敞篷馬車受到了戴著各式各樣的面具和高帽子的人的圍攻，他們的怪模樣讓我想起了垂死之際

的死神之舞。

埃萊奧諾拉·杜斯也病了，她住在離我不遠的一家飯店裡。她派人帶給我溫暖的問候。她派自己的醫生埃米爾·博森派來照顧我，博森醫生對我的照顧無微不至，從那時起，他也成為我一生之中最親密的朋友之一。我康復的速度很慢，不時遭受疼痛的折磨。媽媽從美國趕來與我做伴，我忠實的朋友瑪麗·奇斯特也抱著孩子趕了過來。孩子發育得很好，一天比一天健康和漂亮。我們搬到了蒙布羅山去住，在那裡，我可以既可以俯瞰大海，又可以仰望山巔，那裡是瑣羅亞斯德[220]帶著鷹和蛇沉思的地方。我們寓所的陽臺上陽光充足，我的身體也漸漸恢復。可生活的擔子比以前沉重了，我們的經濟情況更為窘迫。為了解決實際困難，健康狀況剛一好轉，我就又回到荷蘭繼續進行巡迴演出了。可是我的身體仍然很虛弱，我的精神也很低迷。

我非常崇拜克萊格——我願意將我所有的藝術靈魂都奉獻給他，但同時我也意識到，我們的分手已經變得不可避免。我已經處於一種不正常的狀態，和他在一起不行，離開他也不行。跟他生活在一起，就意味著我要放棄自己的藝術、自己的個性，甚至要放棄自己的生命和理性；可是如果不和他生活在一起的話，我會永遠情緒消沉，整天受著妒火的折磨——唉，現在看來，我的嫉妒也不是沒有道理的——我看到英俊瀟灑的克萊格赤身裸體地躺在其他女人懷抱裡——這種幻覺始終在我的眼前縈繞不散，最後我甚至無法入眠。我好像看到克萊格在為別的女人講解藝術，那些女人則用充滿愛意的目光看著他；我好像看到克萊格和其他女人調笑，用他那迷人的微笑——愛蘭·黛麗式的微笑——看著她們，對她們表現出濃厚的興趣，一邊愛撫她們，一面自言自語道：「這個女人很合我的胃口。伊莎朵拉實在太讓人難以忍受了。」

所有的幻覺讓我一陣陣地感到憤怒和絕望。我無法工作，也無法表演舞蹈。至於觀眾是否喜歡，對來我說，已經無所謂了。

220 瑣羅亞斯德（Zarathushtra, ？-西元前 583），又名查拉圖斯特拉，祆教創始人，瑣羅亞斯德宣稱阿胡拉·馬茲達是創造一切的神，因此他後來成為祆教的最高神。該教延續了兩千五百年，至今仍有信徒。他還是祆教經典《阿維斯塔》（即「波斯古經」）中〈迦泰〉的作者。另傳其生卒更早。該教古經中自稱「阿胡拉教」、「馬茲達教」，因其信奉至高善神阿胡拉·馬茲達。

第二十章

我意識到必須馬上結束這種情況，要麼是克萊格，要麼是我的藝術——但要讓我放棄自己的藝術是不可能的，那會讓我憔悴悔恨而死。我必須要找到拯救的良方，找到一個聰明的順水推舟的辦法。真是天遂人願，良方果然找到了。

有一天下午，有個人來找我，他儀態動人，溫文爾雅，正值青春年少，一頭飄逸的金髮，皮膚白皙，衣著也很考究。他說：「我的朋友都叫我皮姆。」

我說：「皮姆，多麼可愛的名字啊。你是一位藝術家嗎？」

「不！我不是！」他斷然否認，好像我是在譴責他犯了罪一樣。

「那麼你有什麼呢？有什麼偉大的想法嗎？」

「啊，不，沒有。我並沒有什麼偉大的理想。」他說。

「那你有生活的目標嗎？」

「沒有。」

「那你想做什麼呢？」

「什麼也不想做。」

「可你總要做點什麼啊。」

「噢，」他想了一會，說道，「我收藏了一套 18 世紀的非常漂亮的鼻菸壺。」

他就是我的良方。我已經簽定了一份去俄羅斯巡迴演出的合約。這將是一次漫長而又艱苦的旅行，不僅要經過俄羅斯北部，還要經過俄羅斯南部和高加索地區，這獨自一人的漫漫旅程讓我感到特別害怕。「皮姆，你願意和我一起去俄羅斯嗎？」

「啊，我非常願意，」他立刻回答說，「只是，我的母親——不過，我可以說服她。還有一個人，」他的臉紅了，「她非常愛我，可能不會讓我去。」

「但是我們可以偷偷地去呀。」

於是，我們做好了計畫，當我在阿姆斯特丹完成最後一場演出後，我們坐上了一輛在舞臺後門等候已久的汽車，這輛汽車會把我們送到鄉下。我們

讓女傭拿著行李坐特別快車先走，然後我們會在阿姆斯特丹的下一站取行李。

那天晚上的霧很大，田野裡霧濛濛一片，司機不想把車開得太快，因為路旁就是一條運河。

「這非常危險。」他告誡我們，車子開始慢慢地往前爬。

可是這樣的危險與後來的相比卻算不了什麼。皮姆往後一看，突然尖叫起來：「上帝，她正在追我們呢！」

無需解釋，我就明白了一切。

「她的身上可能帶了手槍。」皮姆說。

「快點，再快點！」我對司機說，但他依然如故，並且伸手指了指霧氣濛濛的運河。這可真夠浪漫的。不過最終他還是甩掉了追蹤的汽車，我們來到車站，住進了一家飯店。

此時已經是凌晨兩點，值夜的老門房提著燈在我們眼前晃來晃去。

「要一個房間。」我們齊聲說道。

「一個房間？不行不行，你們結婚了嗎？」

「是的，是的。」我們回答道。

「噢，不行不行。」他咕噥著，「你們還沒有結婚，我能夠看出來。」儘管我們大聲抗議，但他還是把我們兩個安置在了走廊兩頭的兩個房間裡。他帶著一種惡意的滿足，在走廊中間坐著守了一夜，燈就放在膝蓋旁邊。每當我或是皮姆把頭探出來，他就提著燈說道：「不行不行，沒有結婚 —— 不可能的。不行不行。」第二天早上，當這場捉迷藏似的遊戲結束之後，我們乘坐直達快車去了聖彼得堡。我的旅程從來都沒有這麼舒適過。

當我們到達聖彼得堡時，搬運工從火車上搬下了十八個刻著皮姆名字的大箱子。我感到困惑不解。

「這是怎麼回事？」我疑惑不解。

「噢，只不過是我的行李罷了。」皮姆說，「這一箱是我的領帶，這兩箱是我的內衣，這是我的成套衣服，這是我的靴子，這一箱裡面是我的毛皮背心 —— 這在俄羅斯都是很有用的。」

歐羅巴酒店的樓梯很寬大，皮姆每個小時都要飛速跑上跑下一次，每次

第二十章

都換上一件不同顏色的衣服，打上一條不同的領帶，這讓所有的人見了都羨慕不已。因為他總是穿戴得非常雅致，實際上他就是海牙時裝潮流的指標。著名的荷蘭畫家范‧弗雷在為他畫肖像的時候，所用的背景幾乎全是鬱金香花 —— 有金色的、紫色的、玫瑰色的，事實上，他的樣子也真的像春季的鬱金香那樣鮮豔迷人，那 —— 頭金髮就像一壇金色的鬱金香，紅潤的雙唇就像玫瑰色的鬱金香……當他擁抱我時，我覺得自己好像在荷蘭姹紫嫣紅的春天的鬱金香花壇上展翅飛翔一般。

皮姆很漂亮 —— 金髮碧眼，絲毫沒有故作高深的壓抑的感覺。他的愛讓我想起了奧斯卡‧王爾德的一句名言：「寧要瞬間的歡樂，不要永久的悲傷。」皮姆為我帶來了一時的歡樂，而在此之前，愛情只是給我帶來了浪漫、理想和痛苦。皮姆帶給我的是一種清純、愉快的享受，而這正是我現在最需要的。如果沒有他的關懷照顧，我會陷入絕望之中，我的精神會徹底崩潰。皮姆的出現讓我重獲新生，擁有了新的活力。有生以來，也許這是我第一次享受到如此單純自在的青春快樂。他對一切事物都持著一種樂觀的態度，總是蹦蹦跳跳的。我也忘掉了一切的憂愁和煩惱，無憂無慮地享受生活，放飛心情，真是快樂逍遙。正因如此，我的演出又重新煥發了生機和活力。

也就是在這個時候，我創作了《音樂瞬間》，它在俄羅斯演出時獲得了巨大的成功，每天晚上都要加演五六次。《音樂瞬間》是為皮姆創作的舞蹈 ——「快樂的瞬間」 —— 音樂的瞬間。

第二十一章

　　如果僅僅將舞蹈比作一個人的事業，那麼我的人生道路可以說就太容易了——我已經功成名就，來自各個國家的演出邀請紛至遝來，我很容易就能夠名利雙收。可是，我並不是這樣的人，我時刻夢想著要創辦一所學校，一個能用舞蹈來詮釋貝多芬第九交響曲的大型團體。晚上，每當我合上雙眼之後，這些形象就會組成一個盛大的陣容，在我的腦海裡翩翩起舞，誘使我將其變成活生生的現實。「我們就在這裡，您稍微點撥一下，就能讓我們變得生機盎然！」（出自第九交響曲：《歡樂頌》）

　　我整日沉浸在普羅米修斯[221]的創造生命的夢想裡，好像只要我發出一聲召喚，世界上那些從來都沒有過的舞蹈形象就會從地下冒出來，或是從天上下凡。啊，這樣的景象真是讓人心醉神迷、魂牽夢繞，但也正是因為它，我的生活才充滿了災難！你為什麼讓我如此著迷？就如坦達羅斯[222]之光一樣，要將我引向絕望與黑暗。不！那光明還在黑暗中閃爍，它一定會指引我到一個光明燦爛的世界裡去，並且在最後實現我的偉大夢想。那搖曳不定的微

221 普羅米修斯（Prometheus），在希臘神話中，是泰坦神族的神明之一，名字的意思是「先見之明」。他是地母蓋亞與天父烏拉諾斯的女兒泰美斯與伊阿珀托斯的兒子。與艾比米修斯是兄弟，兩兄弟曾一同被囚禁在塔爾塔羅斯中。普羅米修斯與智慧女神雅典娜共同創造了人類，普羅米修斯負責用泥土雕塑出人的形狀，雅典娜則為泥人灌注靈魂，並教會了人類很多知識。當時宙斯禁止人類用火，他看到人類生活的困苦，幫人類從阿波羅那裡偷取了火，因此觸怒宙斯。宙斯為了懲罰人類，將潘朵拉的盒子放到人間。再將普羅米修斯鎖在高加索山的懸崖上，每天派一隻鷹去吃他的肝，又讓他的肝每天重新長上，使他日日承受被惡鷹啄食肝臟的痛苦。然而普羅米修斯始終堅毅不屈。幾千年後，海克力士為尋找金蘋果來到懸崖邊，把惡鷹射死，並讓半人半馬的肯陶洛斯族的凱隆來代替，解救了普羅米修斯。但他必須永遠戴一隻鐵環，環上鑲上一塊高加索山上的石子，以便宙斯可以自豪地宣稱他的仇敵仍被鎖在高加索山的懸崖上。

222 坦達羅斯（Tantalus），希臘神話中的人物，為宙斯之子。藐視眾神的權威。他烹殺了自己的兒子珀羅普斯，邀請眾神赴宴，以考驗他們是否真的通曉一切。宙斯震怒，將他打入冥界。他站在沒頸的水池裡，當他口渴想喝水時，水就退去；他的頭上有果樹，肚子餓想吃果子時，卻摘不到果子，永遠忍受著飢渴的折磨；還說他頭上懸著一塊巨石，隨時可以落下來把他砸死，因此永遠處在恐懼之中。

光，指引著我腳步蹣跚地前行，我依然相信你，追隨你；在你的指引下，我一定能夠找到那些超凡的神靈，在琴瑟和鳴的愛中，跳出令世人期待已久的輝煌舞姿。

帶著這些夢想，我又回到格呂內瓦爾德去教孩子們學跳舞。她們已經跳得相當好了，這也更加堅定了我最後要成立一個完美的舞蹈團的信念，這個舞蹈團的表演，一定要像偉大的交響樂團的演奏一樣，讓人們的聽覺也能享受到歡樂，讓人們看到最為絢麗多姿的畫卷。

我時而模仿龐貝古城遺跡中愛的精靈，時而扮成多那太羅雕塑中那青春勃發的女神，時而像泰坦尼亞仙女一樣，教學生們如何繞圈、分合及不斷地變換隊形。一天又一天，她們變得越來越強壯，變得越來越靈活。靈感，還有神聖的音樂的光輝，在她們青春靚麗的體態和面孔上閃耀。孩子們的舞蹈跳得非常美，所有的藝術家和詩人都不住地讚嘆她們。

但是，學校的開支開始變得越來越大，簡直到了難以為繼的地步。為此，我想出了一個主意，帶著孩子們到不同的國家去巡迴演出，看看有哪個國家的政府能夠讚賞並支持這種兒童教育，讓我可以得到在較大範圍內進行這種教育實驗的機會。

每場演出結束以後，我都會大聲呼籲，向民眾宣傳我們的藝術，將我在生活中的這個發現廣為傳播，因為我覺得它可以為成千上萬的人帶來更多的光明和自由。

我越來越強烈地感覺到，在德國已經找不到支持我的辦學思想的人了。德國皇后的觀點完全屬於禁慾主義。每當她參觀雕塑家的工作室時，都會先派侍衛去將那些裸體的雕塑用被單圍起來。這種普魯士強權政治讓我對德國不再心存幻想。於是，我想起了俄羅斯，因為我曾經在那裡受到了觀眾們的熱烈歡迎，而且經濟收入也非常可觀。抱著有可能在聖彼得堡成立一所學校的夢想，1907 年 1 月，我又一次踏上了俄羅斯的土地。伊莉莎白陪著我一同前往，與我們同行的還有二十個小學生。但是這次嘗試也不成功，雖然觀眾對我復興真正的舞蹈藝術的願望非常支持，可是俄羅斯皇家芭蕾舞團在俄羅斯的影響已經根深蒂固，任何藝術上的改革都舉步維艱。

我帶學生們參觀了芭蕾舞學校孩子們的訓練，芭蕾舞學校的學生看著我的那些學生，就像籠中的金絲雀看著天空中自在飛翔的燕子一樣，眼神中充滿了羨慕。但是，在俄羅斯創建一個提倡人體自由活動的舞蹈體系的時代還沒有到來，芭蕾舞作為沙皇禮儀中一種不可缺少的表達形式，依然是堅如磐石，真是可悲可嘆！我要想在俄羅斯創辦一所學校，對舞蹈藝術進行更偉大、更自由的表達，唯一的希望只能寄託在史坦尼斯拉夫斯基的努力上了。可是，儘管他竭盡全力來幫助我，但還是沒有辦法在他主持的那個偉大的藝術劇院裡開辦我的學校——在我的內心，我是非常鍾情於這家劇院的。

就這樣，在德國和俄羅斯尋找辦學支持者的努力失敗以後，我決定到英國去碰碰運氣。1908 年的夏天，我帶著全部人馬到了倫敦。在著名的演出經紀人約瑟夫·舒曼和查爾斯·弗羅曼[223]的幫助下，我們在約克公爵劇院[224]進行了幾個星期的舞蹈表演。倫敦的觀眾們認為我和我的學生們為他們帶來了極大的歡樂，可是這對我將來辦學的願望並沒有什麼實際的幫助。從我第一次在新美術館表演舞蹈到現在，已經過去了七年的時間。我非常高興能夠與我的老朋友查爾斯·哈雷和詩人道格拉斯·安斯利敘舊。美麗而偉大的愛蘭·黛麗也經常來劇院看我的表演。她非常喜歡孩子們，經常帶著她們去動物園玩，這讓孩子們非常高興。慈祥的亞歷山德拉王后[225]陛下也有兩次賞光到包廂裡來看我們的演出。很多英國的貴婦人也都來了，其中有著名的德·格雷夫人[226]，也就是後來的里彭夫人，她們都很平易近人，還到後臺來向我表示祝賀。

曼徹斯特公爵夫人[227]提出建議，說我的願望也許能夠在倫敦變成現實，我的學校有可能會得到倫敦觀眾的支持。為此她還把我們所有人都邀請到她

223 查爾斯·弗羅曼（Charles Frohman, 1856-1915），美國戲劇商，著名戲劇演員經紀人。

224 約克公爵劇院（Duke of York's Theatre），一個西區劇院，位於英國倫敦西敏市聖馬丁巷。它於 1892 年 9 月 10 日開幕，名為特拉法加廣場劇院（Trafalgar Square Theatre）。業主是歌手法蘭克·懷亞特夫婦。設計者為建築師華特·埃姆登（Walter Emden）。1894 年改名為特拉法加劇院（Trafalgar Theatre）。次年又改為現名，以尊敬未來的喬治五世。

225 亞歷山德拉王后（Queen Alexandra, 1844-1925），全名亞歷山德拉·卡洛琳·瑪麗·夏洛特·路易絲·茱莉亞（英語：Alexandra Caroline Marie Charlotte Louise Julia），是英王愛德華七世的妻子；英國王后；印度帝國皇后。婚前她是丹麥的公主，丹麥國王克里斯汀九世的長女。

226 德·格雷夫人（Lady de Grey, 1859-1917），英國藝術資助人。

227 曼徹斯特公爵夫人（Consuelo Montagu, Duchess of Manchester, 1853-1909），古巴裔美國人，後嫁給曼徹斯特公爵。

那座位於泰晤士河畔的鄉間別墅。在那裡，我們又一次為亞歷山德拉王后和愛德華國王[228]表演了舞蹈。在很短的一段時間裡，我充滿了希望，以為建立舞蹈學校的願望在英國即將實現。可結果呢，還是空歡喜一場！哪裡有場地？哪裡有校舍？哪裡有足夠的資金？我那宏偉的夢想怎麼可能會實現呢？

與往常一樣，我們這隊人的花費非常大。我的銀行存款又花光了，我們的學校被迫搬回格呂內瓦爾德。與此同時，我和查爾斯·弗羅曼也簽署了一份到美國各地巡迴演出的合約。

我只好暫時與我的學生們，與伊莉莎白和克萊格分別，尤其讓我感到痛苦的是，我要與我的孩子暫時分開了，這是多麼巨大的代價啊！迪爾德麗已經快一歲了，她金髮碧眼，臉蛋紅潤，非常惹人憐愛。

7月的一天，我終於獨自一人乘上了一艘巨輪，前往紐約──自從我們搭乘一艘運牲口的船離開那，到現在已經八年了。現在，我已名聞整個歐洲了。我創建了一門藝術，建立了一所學校，生了一個孩子，也算是成績斐然。但單就經濟而言，我並沒有比以前富裕多少。

查爾斯·弗羅曼是個了不起的經紀人，但是他並沒有意識到，從本質上將，我的藝術並不適合進行商業演出，它只對少數觀眾有吸引力。他讓我在炎熱的8月裡登臺表演，想在百老匯製造一次巨大的轟動，但事實上我卻是在一支很差的小管弦樂隊的伴奏下表演格魯克的《伊菲革涅亞》和貝多芬的第七交響曲，結果當然不會出乎預料，是一場徹頭徹尾的失敗。那幾個晚上，天氣酷熱，溫度達到了華氏九十多度，來到劇院看節目人根本沒幾個，而且他們看得滿頭霧水，大多數人並不喜歡我的表演。評論家也沒有幾個，而且也沒有什麼好的評價。總而言之，我覺得回到自己的故鄉演出是個極大的錯誤。

有一天晚上，正當我在化妝室裡灰心喪氣地坐著時，突然聽到了一聲親切悅耳的問候。我抬頭一看，只見在門口站著一個人，他個頭不高，可是身

材很好，一頭棕色的捲髮，滿臉都是迷人的微笑。他誠懇地向我伸出了雙手，對我的表演大加讚揚，並說我的藝術對他產生了很大影響。我頓時覺得這次紐約之行有了回報。此人就是美國偉大的雕塑家喬治·格雷·巴納德[229]。從那以後，他每天晚上都來看我演出，而且還經常邀請一幫畫家、詩人和其他朋友一起來。這其中有和藹可親的劇作家大衛·貝拉斯可[230]，有畫家羅伯特·亨利[231]和喬治·貝洛斯[232]、帕西·麥凱[233]、馬克斯·伊斯特曼[234]等人，簡直可以這樣說，紐約格林威治村所有的青年革新派都來看過我的表演。我至今還記得，在華盛頓廣場南面一個塔形建築裡，住著三位形影不離的詩人：埃德溫·阿靈頓·羅賓遜[235]、里奇利·托倫斯[236]和威廉·穆迪[237]。

來自詩人和藝術家的這種友好的問候與熱情的鼓勵，極大地振奮了我的精神，也抵消了紐約觀眾的冷漠無知對我造成的傷害。就在那時，巴納德想為我塑一座舞蹈的雕像，名字就叫「美國在舞蹈」。華特·惠特曼曾經說過：「我聽見美國在唱歌。」10月的一天，一個紐約特有的秋高氣爽的晴朗日子，我和巴納德一起站在了位於華盛頓高地的他的工作室外面的一座小山岡上，俯視著鄉村的景色，我伸開雙臂喊道：「我看見美國在跳舞。」這也促成了巴納德對這件塑像作品的基本構思。

我經常在早上帶著一個裝有午餐的小籃到他的工作室去。我們一起暢談在美國復興文藝的設想，度過了很多美好的時光。

229 喬治·格雷·巴納德（George Grey Barnard, 1863-1938），美國著名雕塑家。代表作：雕塑〈自然界中兩個男人的搏鬥〉（*Struggle of the Two Natures in Man*）和美國賓夕法尼亞州議會大廈前的群雕等作品。

230 大衛·貝拉斯可（David Belasco, 1853-1931），美國戲劇商、劇院經理、導演和劇作家。

231 羅伯特·亨利（Robert Henri, 1865-1929），美國畫家、教育家。

232 喬治·貝洛斯（George Bellows, 1882-1925），美國現實主義畫家。

233 帕西·麥凱（Percy MacKaye, 1875-1956），美國劇作家、詩人。

234 馬克斯·伊斯特曼（Max Eastman, 1883-1969），美國作家、詩人、知名政治活動家，寫作內容涉及文學、哲學和社會。最初，他支持社會主義並成為哈林文藝復興運動的重要贊助人。1920年代，伊斯特曼前往蘇聯居住了一年九個月，期間目睹了托洛茨基和史達林的權力鬥爭，並在離開蘇聯的時候將《列寧遺囑》的副本帶出蘇聯。1927年一回到美國之後，他改變了觀點，開始激烈批判社會主義和共產主義及史達林體制。

235 埃德溫·阿靈頓·羅賓遜（Edwin Arlington Robinson, 1869-1935），美國詩人，三次獲得普立茲詩歌獎，四次獲得諾貝爾文學獎提名。

236 里奇利·托倫斯（Ridgely Torrence, 1874-1950），美國詩人、編輯。

237 威廉·穆迪（William Vaughn Moody, 1869-1910），美國詩人、劇作家。

我記得曾經在他的工作室裡看到過一個少女軀體的雕塑。他對我說，那是以伊芙琳‧內斯比特[238]為模特兒雕塑的。當時她還是一個天真無邪的女孩，也還沒有認識哈里‧索[239]。她的美麗曾經讓所有的美術家為之傾倒。

這些工作室裡的談話，這些相互感染的對於美學問題的傾心交談，自然而然地產生了火花。對我來說，我非常願意將全部的身心獻給塑造「美國在舞蹈」這一偉大雕塑作品的任務，但是巴納德卻是那種把美德看得至高無上的人。任我激情澎湃，也絲毫無法改變他那種執著的宗教虔誠。所以，他的大理石雕像既不冷漠，也不嚴峻。我只是一個瞬間的過客，而他才是永恆的，因此我渴望透過他的天才塑像而實現不朽。我和我身上的每一個細胞，都渴望成為任由這位雕塑家雙手擺布的黏土。

啊，巴納德，我們都會變老，都會死去，但是我們共同度過的那些神奇而美妙的時光卻不會死去。我是一名舞蹈家，而你卻是一位魔術師，你能透過流暢而又舒展的節奏捕捉到舞蹈的本質，你是一位非凡的大師，能夠將稍縱即逝的瞬間變成永恆。啊，哪裡是我的偉大作品——我的傑作——我的「美國在舞蹈」？我抬頭仰望，看到了悲天憫人的目光——那是來自美國總統亞伯拉罕‧林肯的雕像的目光，那巨大的額頭和臉龐上爬滿了道道皺紋——被悲天憫人和偉大的殉道精神的淚水沖刷而成的皺紋。而我，一個微不足道的小人物，卻要在這超人的信仰和超人的道德面前翩翩起舞。

不過，我至少還不是莎樂美[240]，我不想要任何人的頭顱；我從來都不是

238 伊芙琳‧內斯比特（Evelyn Nesbit, 1884-1967），美國知名藝術模特兒。

239 哈里‧索（Harry Kendall Thaw, 1871-1947），美國匹茲堡煤炭鐵路公司威廉‧索之子，百萬富豪。藝術模特伊芙琳‧內斯比特丈夫。

240 莎樂美（Salome, 14-62 或 71），《聖經》中的人物，許多世紀以來一直是基督教世界文藝作品的一個主題，有用她故事的題材編寫的歌劇、電影和大量的繪畫作品，但在《聖經》中這個人物並沒有名字，是源自於猶太歷史學家約瑟夫斯的著作。現代考古學已經證明莎樂美是一個確實存在過的歷史人物，她是羅馬皇帝尼祿安插的小亞美尼亞國王阿里斯托布盧斯的妻子，正與約瑟夫斯的記載一致。《馬可福音》第 6 章第 14-29 節中也有相似的描述：那時，分封的王希律聽見耶穌的名聲，就對臣僕說：「這是施洗的約翰從死裡復活，所以這些異能從他裡面發出來。」起先希律為他兄弟腓力的妻子希律迪亞絲的緣故，把約翰拿住鎖在監裡。因為約翰曾對他說：「你娶這婦人是不合理的。」希律就想要殺他，只是怕百姓，因為他們以約翰為先知。到了希律的生日，希律迪亞絲的女兒在眾人面前跳舞，使希律歡喜。希律就起誓，應許隨她所求的給她。女兒被母親所使，就說：「請把施洗約翰的頭放在盤子裡，拿來給我。」王便憂愁，但因他所起的誓，又因同席的人，就吩咐給她。於是打發人去，在監裡斬了約翰，把頭放在盤子裡，拿來給了女子，女子拿去給她母親。約翰的門徒來，把屍首領去埋葬了，就去告訴耶穌——這裡的

吸血鬼，永遠是靈感的啟示者。「約翰尼斯」，如果你拒絕「把你的嘴唇」和你的愛給我，我仍會借著「年輕的美國」的聰明智慧，祝你在修德養善的道路上一帆風順──是祝你一帆風順，而不是與你永別，因為你的友誼已經成為我生命中最美麗、最神聖的事物之一。也許西方的姐妹要比東方的姐妹更聰明一些吧。「我要親吻你的雙唇，約翰尼斯，你的雙唇」，而不是你那盛在大盤子裡的頭顱，因為那就是吸血鬼而不是靈感的啟示者了。「接受我吧！」「啊，你不願意？那麼再見吧。想著我吧，想著我，你將來會有偉大的作品面世」。

「美國在舞蹈」的雕塑有了一個很好的開始，可惜卻沒有什麼發展。不久，由於他的妻子突然病倒，雕塑工作不得不停止。我曾經希望成為他的不朽之作，但是激勵巴納德為美國創作出不朽傑作的人並不是我，而是亞伯拉罕·林肯，他的塑像現在還莊嚴地聳立在西敏寺教堂前面那座幽靜的花園裡。

查爾斯·弗羅曼明白自己在百老匯已經遭遇慘敗，於是便想讓我到一些小城鎮進行巡迴演出。可這次巡迴演出安排得非常糟糕，比在紐約的演出還要慘。最後我沉不住氣了，就去找查爾斯·弗羅曼，卻發現他正在為自己賠了那麼多錢而心神不安。「美國人不理解妳的藝術，」他說，「妳的藝術完全超出了他們的欣賞能力，他們永遠都不會理解妳的藝術。妳最好還是回歐洲去吧。」

原本我和弗羅曼簽下了六個月的巡迴演出合約，合約上規定，不管是賠是賺都要履行下去。但是，由於我的自尊心受到了傷害，而且我也瞧不起他試圖違約的行為，於是當著他的面把合約撕掉了。我對他說：「這下你可以放心了吧，你一點責任都不用承擔。」

巴納德不斷對我說，他為我這種出生於美國的藝術家感到驕傲，又說美國無法欣賞我的藝術，這讓他感到非常難過。根據他的建議，我決定在紐約留下來。我在布雜藝術大廈[241]租了一間工作室，掛上藍色幕簾，鋪上地毯，每天晚上都為詩人和藝術家們表演舞蹈，並創作了一些新作品。

母親就是「莎樂美」。

241　布雜藝術大廈（Beaux Arts Buliding），位於美國紐約第 44 東大街的一個地標性的藝術大廈。

第二十一章

關於我在那段時間的夜間演出，1908 年 11 月 15 日的《太陽報》週日增刊曾經刊登了一篇文章，其中有如下一段描述：

「她（伊莎朵拉·鄧肯）的腰部以下裹著一件很小的帶著中國刺繡的絲織服裝。她那黑色的短髮捲曲著，編成了一個鬆散的髮結，自然地垂在了身後和臉頰的兩旁，就像聖母一樣……她的鼻子微微上翹，眼睛是藍灰色的。許多關於她的報導都說她是一個身材高大，體態優美的人 —— 就像一件藝術精品，但實際上她的身高只有五英尺六英寸，她的體重也不過一百二十五磅。」

「演出大廳的天花板四周亮起了淡黃色的燈光，中間是一個發出幽幽光暈的黃色圓盤似的燈，這樣的色彩效果非常完美。鄧肯小姐上臺以後首先表示了歉意，說用鋼琴伴奏不太協調。『這樣的舞蹈用不著音樂，』她說，『只需要用潘在河邊折段蘆葦吹奏出來的音樂，或者一隻長笛，或是牧人的短笛之類的樂器就足夠了。其他的藝術 —— 繪畫、雕塑、音樂、詩歌等，都已經遠遠地超越了舞蹈的發展水準，舞蹈實質上已經變成了一門失傳的藝術，如果想把舞蹈與另外一種比它先進的藝術 —— 比如音樂 —— 和諧地搭配起來，是非常困難且難以協調的。我願意在舞蹈上傾盡畢生的精力，就是為了復興這門失傳的藝術。』」

「鄧肯小姐開始講話時，站在了靠近正廳的詩人們的座位那，等她講完時，卻到了房間的另一頭。簡直不知道她是怎樣到那裡去的，這不由得讓人想起她的朋友愛蘭·黛麗 —— 她對於空間也是那樣的漫不經心。」

「她再也不是一個疲憊不堪、滿臉愁容的女人了，而是像一個從破碎的大理石中自然誕生的異教精靈，似乎那就是她要在這個世界上做的最平常的事情。她就像海洋女神伽拉忒亞 [242]，因為伽拉忒亞在剛剛被解放出來的時候，肯定是跳著舞的；她又像披頭散髮的月桂之神達芙妮 [243]，在德爾斐的小樹林裡狂奔，逃避著阿波羅的追逐。當她的頭髮披散開時，這樣的形象便會湧入你的腦海中。」

242 伽拉忒亞（Galatea），希臘神話中西西里島海域的一個仙女，父親涅柔斯是一位老海神，膝下有很多女兒，統稱涅瑞伊德斯（Nererdis），伽拉忒亞的名氣源自她與年輕英俊的阿喀斯（潘與一名河中仙女的兒子）之間的愛情。兩人深陷情網，相依相伴共度了美妙時光。

243 達芙妮（Daphne）：希臘神話中的水澤女神 / 月桂樹神女，河神珀紐斯（Peneus）之女。

「難怪這些年以來，她厭倦了穿梭於艾爾金石雕[244]間供英國貴族開心的生活，更何況還要承受那些將信將疑的挑剔目光。現在展現在人們面前的，是一具具塔納格拉陶俑，是雅典娜神廟的佇列，是骨灰甕和墓碑上頭戴花冠的悲情女神，是酒神節上狂歡的少女。表面看來，是你在看她跳舞，但實際上，你看到的並不是鄧肯，而是人類天性的全景展現。」

「鄧肯小姐自己也承認，她的一生都努力地想要回到遙遠的古代，去發現迷失在時光迷宮裡的淳樸和自然。『在那個被我們稱為異教的遠古時代，每種感情都有其相應的表達方式，』她說，『靈魂、身體與思想是和諧統一的。看看雕塑家們捕捉到的希臘男子和少女們的魅力吧，簡直不像是人工雕鑿出來的冰冷的大理石，從他們開口說話的神態，你就知道他們想要說什麼，即便他們不開口，也沒有什麼關係，因為你也能明白他們想要說什麼。』」

「然後，她止住了話頭，又變成了一個舞蹈的精靈、一個琥珀色的雕像。她一會舉起酒杯向你敬酒，一會把玫瑰花拋向雅典娜的神盆，一會又在愛琴海紫色的波峰浪尖上暢遊。這時，詩人們津津有味地看著她，預言家們則意味深長地捋起了鬍鬚，不知是誰輕輕地吟誦起了約翰·濟慈[245]〈希臘古甕頌〉（*Ode on a Grecian Urn*）中的片段：」

> 「『前來祭奠的人是誰啊？
>
> 美既真，真既美 ──
>
> 啊，你所知道的事情，就是你全部的需求。』」

244 艾爾金石雕（Elgin Marbles，又稱 Parthenon Marbles），古希臘時期雕塑家菲迪亞斯及其助手創作的一組大理石雕，原藏於帕德嫩神廟和雅典衛城的其他建築中。1801 年第七代艾爾金伯爵湯瑪斯·布魯斯當時統治者希臘的鄂圖曼帝國高門那裡獲得許可，將這些浮雕陸續從希臘運往英國。拜倫稱這種行為簡直就是搶劫。英國議會在一番爭辯之後，決定不追訴艾爾金的行為，而艾爾金則在 1816 年將這些石雕賣給了英國政府，最後藏於大英博物館。1832 年希臘獨立之後，希臘政府開始追索這些失去的石雕，多次要求英國政府物歸原主。2014 年聯合國教科文組織從中協調，但最終大英博物館方面仍然拒絕歸還艾爾金石雕。

245 約翰·濟慈（John Keats, 1795-1821），英國著名詩人，也是浪漫派的主要成員。代表作：〈夜鶯頌〉（*Ode to a Nightingale*）、〈恩底彌翁〉（*Endymion*）、〈聖阿格尼絲之夜〉（*The Eve of St. Agnes*）、〈秋頌〉（*To Autumn*）等。

「《藝術》雜誌的編輯瑪麗・范頓・羅伯茲[246]女士滿懷激情地說出了下面一番話，鄧肯小姐認為這是對她的創作的所有評價中最令人滿意的總結：」

「『在伊莎朵拉・鄧肯小姐跳舞的時候，你的思緒和精神會回到那混沌初開的遠古時代，回到這個世界最初的那段時間。那時，人類偉大的靈魂在美麗的身體上找到了可以自由表達的方法，動作的韻律和音樂的旋律和諧統一，人體的動作與風、海的運動和諧統一，女人的手臂在擺動時就像玫瑰花瓣的綻放，而她的腳落在草地上時，就像是樹葉翩然著地。當所有的熱情——宗教的、愛情的、愛國的、拋棄的和追求的熱情，和著古弦琴、豎琴或鈴鼓的節奏展露無遺時，當男人和女人們在他們的壁爐和眾神前，在森林中或大海邊，懷著幸福的歡樂和宗教式的狂熱，情不自禁地舞蹈時，那肯定是人類靈魂中所有強烈的、巨大的、美好的激情在盡情地傾瀉，它們出自靈魂，用形體表現出來，與整個自然完美地融為一個整體。』」

在這樣的輿論中，巴納德建議留下來，留在美國，萬幸的是，我採納了他的建議。因為有一天，有一個人來到了我的工作室，正是因為他，我才最終贏得了美國觀眾的喜愛。他就是華特・丹羅希[247]。他曾經在標準劇院[248]看過我用舞蹈表現的貝多芬第七交響曲，雖然當時為了伴奏的只不過是一支又小又差勁的樂隊，但他卻能夠清楚地感覺到，如果用他那支優秀的樂隊來伴奏的話——再加上他那傑出的指揮藝術，這支舞蹈將會具有多麼強大的藝術感染力。小時候所學的鋼琴和音樂創作理論，現在仍然停留在我的潛意識裡，因此，每當我閉上雙眼靜靜地躺著時，我就會清晰地聽到整個管弦樂隊的演奏，就像在我的眼前一樣。這時，我看到的每一種樂器都幻化成了一位天神的模樣，在音樂中盡情地舞動。這個影子似的管弦樂隊總是在我的腦海中不斷地跳動。

246 瑪麗・范頓・羅伯茲（Mary Fanton Roberts, 1864-1956），美國記者、編輯和作家。因編輯婦女類和藝術類雜誌而聞名。

247 華特・丹羅希（Walter Damrosch, 1862-1950），德裔美籍指揮家、作曲家。長期擔任紐約交響樂談指揮。卡內基音樂廳創辦期任音樂音效總監。

248 標準劇院（Criterion Theatre），英國倫敦西區一劇院，位於倫敦西敏市皮卡迪利圓環內。這是一座 II 級登錄建築，擁有 588 個座位。該劇院於 1874 年 3 月 21 日開幕。建築湯瑪斯・維里蒂（Thomas Verity），法國文藝復興風格。

丹羅希給了我一個建議：12 月分，在大都會歌劇院[249] 連續進行演出，我欣然同意了這個建議。

結果真的如同丹羅希預料的那樣，為了看我的第一場演出，查爾斯·弗羅曼想訂一個包廂，但令他大吃一驚的是，劇院裡所有的席位都已經被搶訂一空。這件事足以證明，無論一個藝術家是多麼的了不起，也不論他的藝術是多麼的偉大，如果沒有合適的環境，一切就都等於零。埃萊奧諾拉·杜斯首次在美國巡迴演出的時候也是如此。因為事先沒有安排好，她演出時劇場裡幾乎空無一人，於是她覺得美國人永遠也不可能理解她的藝術。但是，當 1924 年她重返美國時，從紐約到舊金山，每到一個地方，她都會受到熱烈的歡迎，原因其實很簡單，因為莫里斯·格斯特[250] 真正地理解了她的藝術。

讓我非常自豪的是，著名的華特·丹羅希親自指揮一個由八十人組成的大樂隊為我伴奏，在這樣的條件下進行巡迴演出，結果自然是非常成功，因為整個管弦樂隊從上到下都充滿了一種非常親切、友好的氣氛，對丹羅希和我來說都是如此。的確，我和丹羅希的感覺非常默契，當我站在舞臺的中央開始跳舞時，身上的每一根神經好像都和這個管弦樂隊、和這位傑出的指揮家融為了一體。

在這支管弦樂隊的伴奏下表演舞蹈，我簡直無法描述我的喜悅之情，在我的面前 —— 丹羅希舉起了指揮棒 —— 一看到指揮棒在揮動，我的內心深處就猛然湧起了所有樂器聯合演奏出來的交響和弦。強有力的迴響震撼著我的全身，而我則變成了一個集中表現的工具 —— 展示布倫希爾德被齊格飛喚醒時的歡樂，展示伊索德在死亡中追求完美時靈魂的愉悅。我的舞姿激越澎湃，就像風中的帆，推動著我一直向前。我覺得身體裡有一種非常強大的力量，在音樂的指揮下，這種力量充滿了我的全身，試圖尋找一個迸發的出口。這種力量有時非常猛烈，震撼著我的心，讓我覺得心臟即將爆裂，末日

249 大都會歌劇院（Metropolitan Opera House），位於美國紐約的林肯中心內的世界知名的歌劇院，由「大都會歌劇院協會」（Metropolitan Opera Association）負責營運。大都會歌劇院協會於 1880 年 4 月成立，是紐約主要的歌劇公司，也是美國最大的古典音樂組織，每年上演約 240 部歌劇。大都會歌劇院是林肯中心的十二個常駐組織之一。

250 莫里斯·格斯特（Morris Gest, 1875-1942），美國著名戲劇商。

即將來臨；有時又會變得非常陰沉，令我突然感到悲從中來，我昂首舉臂，面向蒼天呼喚，卻得不到回應。我經常獨自沉思：將我稱為舞蹈家是一個多麼大的錯誤啊，我其實不是舞蹈家，而是將樂隊感人至深的表現力傳遞出來的磁心。在我的心靈深處，發射出了一條條熾熱的射線，將我與發出生命顫音的激蕩的樂隊融合在了一起。

樂隊裡有一位長笛手，由他表演的《奧菲斯》中歡樂精靈們的那段獨奏，簡直如仙樂一般動聽，我經常站在臺上一動不動地靜聽，淚水忍不住奪眶而出。由於我太過痴迷於藝術，所以每當傾聽他的演奏，傾聽小提琴悠揚的聲音，傾聽那位傑出的指揮家指揮整個樂隊演奏出的響徹雲霄的協奏，我經常會在這種情況下無法控制自己的感情。

巴伐利亞的路易士在拜魯特經常獨自一人坐著聆聽交響樂隊的演奏。如果他在這個樂隊的伴奏下跳舞，他肯定會感受到巨大的快樂。

我和丹羅希之間存在著一種非常微妙的默契，他的每一個手勢，都會立刻在我身上激發出與之呼應的顫抖。每當他在漸強樂句上提高音量的時候，我的內心也會變得激情高漲，將每個音符轉換成更加猛烈的舞步，全部身心都與他一起和諧地舞動。

有時，當我俯視舞臺下面的時候，會看到俯身觀看樂譜的丹羅希那巨大的額頭。這時，我就會覺得我的舞蹈就像雅典娜的誕生一樣 —— 全副武裝地從宙斯的頭顱中誕生。

在美國的這次巡迴演出，很可能是我一生中最快樂的時光，只是對於家人的牽掛還不時地困擾著我。當表演貝多芬的第七交響曲時，我的眼前就浮現出了這樣的情景：我的周圍全是我的學生們的身影，她們已經長大，和我一起演繹這部交響曲。因此，這還不是完美的歡樂，而是將希望寄託在未來的更大歡樂。也許生活中本來就沒有完美的歡樂，而只有希望。伊索德情歌的最後一個音符似乎是完美的，但那卻意味著死亡的來臨。

在華盛頓，我也遭遇了一場狂風暴雨，有幾位部長對我的舞蹈提出了嚴屬的批評。

後來，有一次在日場演出的時候，羅斯福總統出人意外地親臨劇場觀看

我的表演。看來他對我的表演非常滿意，每一個節目結束後他都會帶頭鼓掌。後來，在他寫給朋友的一封信中，他這樣寫道：

「不知道這些部長們在伊莎朵拉的舞蹈裡能夠找到什麼有害的東西？在我看來，她像一個天真無邪的孩子，正在跳著舞穿過一個沐浴著晨曦的花園，想要去採摘自己想像中的那朵美麗的花兒。」

報紙上登載了羅斯福總統的這段話，那些衛道士因此羞愧不已，這也對我們的巡迴演出有很大的幫助。事實上，整個巡迴演出都進行得非常愉快和順利。再也找不出比華特·丹羅希更為善良的指揮和更加可愛的夥伴了。他身上具有一種典型的大藝術家的氣質。在休息時，他可以坐下來好好地美餐一頓，然後再彈上幾小時的鋼琴，從不知什麼是疲倦；而且，他總是和藹可親，讓人覺得非常輕鬆愉快。

回到紐約以後，我聽銀行說我的戶頭上已經有了一大筆存款，這讓我非常滿意。如果不是因為我總掛念著我的孩子和我的學校，我寧願永遠都不離開美國。一天早上，在碼頭上，我與為我送行的朋友們——瑪麗、比利·羅伯茲以及那些偉大的詩人和藝術家一一告別，然後踏上了返回歐洲的旅程。

第二十一章

第二十二章

　　伊莉莎白帶著舞蹈學校的二十個學生還有我的寶寶到巴黎迎接我。我已經六個月沒有看到我的孩子了，可以想像，當時我是多麼地高興！孩子看到我時，眼神顯得很陌生，然後便大哭起來。當然，我也哭了。我又能抱著她了，這是多麼奇妙的感覺啊！還有我的另一個孩子——我的學校，令人欣喜的是，孩子們都長高了。這次團聚真實太讓人高興了，我們又唱歌又跳舞，玩了整整一個下午。

　　著名藝術家呂涅·波[251]負責我在巴黎的一切演出事宜，他曾經將埃萊奧諾拉·杜斯、蘇珊·德普雷斯[252]和易卜生介紹給巴黎的觀眾。他覺得我的藝術也需要良好的背景作為襯托，於是邀請了科龍尼樂隊[253]在歡樂劇場[254]為我伴奏，由科龍尼[255]親自指揮，結果這在巴黎產生了很大的轟動。一些著名的詩人，如亨利·拉夫丹[256]、皮耶·米勒[257]、亨利·德·雷尼耶[258]等等，都用充滿激情的筆墨對我的演出進行讚美。

　　巴黎向我們露出了迷人的笑容。

　　我的每一場演出，都吸引了很多的藝術界和知識界知名人士，似乎我的美夢即將成真，我辦學的渴望可以很輕易地變成現實。

　　我在丹東路 5 號租了一套兩層的大公寓，我住在一樓，孩子們和教師住

251 呂涅·波（Lugné-Poe, 1869-1940），法國著名戲劇商、演員、舞臺背景設計師。

252 蘇珊·德普雷斯（Suzanne Desprès, 1875-1951），法國女演員、因擅長悲喜劇表演而聞名。

253 科龍尼樂隊（The Colonne Orchestra），一支法國交響樂團，1873 年由法國小提琴家、指揮家愛德華·科龍尼創建。

254 歡樂劇場（Gaîté Lyrique），法國巴黎著名歌劇院，現在是巴黎數字藝術和現代音樂廳。

255 科龍尼（Édouard Colonne, 1838-1910），法國小提琴家、指揮家。

256 亨利·拉夫丹（Henri Lavedan, 1859-1940），法國劇作家、詩人、記者。

257 皮耶·米勒（Pierre Mille, 1864-1941），法國作家、詩人和文藝評論家。

258 亨利·德·雷尼耶（Henri de Régnier, 1864-1936），法國象徵主義詩人。

在二樓。

有一天，日場的演出即將開始，一個壞消息把我嚇了一大跳。我的孩子突然喘不上氣來，而且咳嗽不止。我害怕她會得可怕的咽喉炎，便急忙叫了一輛計程車滿巴黎去找尚未出診的醫生，最後終於讓我找到了一位很有名氣的兒科專家。他很爽快地跟著我回到了住處，並很快就讓我放下心來。他說這不是什麼大不了的病，孩子只不過是一般的咳嗽而已。

那天的演出，我上臺時已經遲到了半小時，在這段時間裡，科龍尼努力地為觀眾演奏著音樂。整個下午，在我跳著舞時，都覺得渾身在顫抖，我的心裡充滿了恐懼和擔憂 —— 我太愛我的孩子了，如果她有什麼不測的話，我也會活不下去的。

母愛是多麼堅強、自私而又狂熱啊，它占據了我的整個情感世界，但是我並不覺得這有什麼值得讚美的。愛所有的孩子，這才是一種令人無限欽佩的情感。

迪爾德麗現在已經能夠跑來跑去，並且已經會跳舞了。她很討人喜歡，簡直就是一個小小的愛蘭·黛麗，這也許是我總是思念愛蘭、欽佩愛蘭的結果。我認為，隨著人類社會的逐步發展，將來所有的孕婦在生育之前，都應該隔離在某個地方，受到妥善地保護，這個地方應該用雕像、圖畫和音樂包圍。

那個季節最為著名的藝術盛事就是布里松舞會，巴黎文學藝術界的所有名人都接到了邀請。每一個人都必須以各種藝術作品中的人物的身分參加舞會，我是以尤里比底斯筆下的酒神女祭司形象去參加這個舞會的。身為酒神的女祭司，我在那裡發現了穿著一件希臘長袍的莫內·蘇利，他裝扮的可能是酒神戴歐尼修斯。整整一個晚上，我都和他跳舞，或者至少是圍著他跳舞，因為偉大的莫內很瞧不起現代舞。我們在一起跳舞的事情後來被傳得沸沸揚揚，好像我們做了什麼見不得人的勾當一樣。但我們真的是清清白白，我只不過是讓這位偉大的藝術家享受到了幾個小時的放鬆 —— 這是他應得的。我那美國式的單純，在那天晚上竟然轟動了巴黎，這可真是咄咄怪事。

最新發現的心電感應現象證明，人的腦電波是可以透過與其同頻共振的

空氣傳送到其目的地的，有時甚至連發送者都沒有意識到這種腦電波的傳送。

我又面臨經濟崩潰的邊緣了，學校在不斷地發展狀態，開支也變得越來越大，憑我的財力根本無法負擔所有的開支。我一個人賺的錢，要用來撫養和教育四十個孩子，其中二十個在德國，二十個在巴黎；另外，我還要幫助其他的人。一天，我開玩笑似的對我姐姐伊莉莎白說：

「不能再繼續這樣下去了！我銀行的存款已經透支了，想要把學校辦下去，就非得找個百萬富翁不可。」

這個願望一出口，就一直縈繞在我的心頭。

「我一定要找一個百萬富翁！」這句話我每天都要重複上百次。剛開始，我還只是在開玩笑，可是後來 —— 按照法國精神治療專家庫埃[259]的觀點 —— 就真的希望它能夠變成現實了。

在歡樂劇場舉辦了一場特別成功的演出之後，第二天早晨，正當我穿著晨衣坐在梳妝鏡前，頭髮上捲著捲髮紙，頭上戴著一頂花邊小帽，為下午的日場演出作準備時，侍女給我送來了一張名片，上面印著一個尊貴的名字，我腦海中突然閃現出了一個念頭：「他就是我要找的百萬富翁！」

「請他進來！」

他進來了 —— 身材挺拔，一頭金色的捲髮，蓄著鬍鬚，我馬上便猜了出來，他就是羅恩格林[260]。他願意當我的騎士嗎？他說話的聲音非常動聽，好像還有點羞澀，就像一個戴著假鬍子的大男孩一樣，我想。

「您不認識我，但我經常為您的偉大藝術而鼓掌。」他說。

這時，我突然產生了一種奇怪的感覺：我以前曾經見過這個人。在哪裡見過呢？就好像在夢裡一樣，我想起了波利尼亞克親王的葬禮 —— 那時我還是個小女孩，哭得非常傷心，由於是第一次參加法國葬禮，我覺得很不適應。在教堂邊的過道上，親王的親屬排成了一列長長的隊伍。有人往前推

259　庫埃（Émile Coué, 1857-1926），法國心理學家、藥學家。是「庫埃方式」的創建者，該體系是基於人類樂觀精神基礎上的一種心理治療和自我提升相結合的精神療癒。

260　羅恩格林（Lohengrin），《圓桌騎士》（*Knights of the Round Table*）中的一位騎士的名字。這裡是指帕里斯・辛格（Paris Singer），後來曾與鄧肯為伴侶關係，兩人育有一子。辛格是美國辛格縫紉機公司的法定繼承人、房地產開發商和慈善家。

我：「得過去握手！」他們小聲說道。我為失去這位親愛的朋友感到非常的悲痛，然後跟他的每一位親屬都握了手。我記得自己當時突然注意到了其中一個人的眼睛——就是現在站在我面前的這個高個子男人！

我們的第一次相遇竟然是在教堂裡的一個棺材旁邊，那絕對不算什麼幸福的預兆！但不管怎麼說，從現在起，我就把他當成了我的百萬富翁。我已經發出腦電波去尋找他，而且，不管命運如何，我與他相逢都是早已注定的事情。

「我崇拜您的藝術，崇拜您辦學的理想和勇氣。我是來幫助您的。我能為您做什麼呢？比方說，您是否願意和這些孩子們一起，到里維艾拉海濱的一幢小別墅裡去創作幾段新的舞蹈呢？至於費用，您不必擔心，我願意承擔所有的費用。您已經做了一件了不起的事情，現在一定很累了，那麼就請允許我為您挑起這副重擔吧。」

在不到一個星期的時間裡，我和我的學生們就坐進了頭等車廂，向著大海，迎著陽光疾駛而去。羅恩格林穿著一身白色的西裝，滿面笑容地在車站迎接我們。他把我們帶到了一幢可愛的海濱別墅裡，然後從陽臺上指著他那艘白色船翼的遊艇給我們看：

「這艘遊艇名字叫『艾麗西婭夫人號』，」他說，「可是從現在開始，我們要為它改名叫彩虹女神『艾麗絲號』。」

孩子們的身上穿著隨風飄拂的淡藍色丘尼卡，手裡捧著鮮花和水果，在橘子樹下自由自在地舞蹈。羅恩格林對每個孩子都很好，處處體諒和照顧大家，讓每個人都覺得非常高興。他對孩子們如此盡心盡力，使我不禁對他心存感激，而且產生了充分的信任。隨著與他接觸的加深，我每天都能感受到他那迷人的魅力，我對他的感情也變得越來越強烈。不過，那時我只是將他當成是我的騎士，遠遠地對他感激崇拜，完全是一種精神上的關係。

我和孩子們住在博利厄的一幢別墅裡，而羅恩格林則住在尼斯的一家很時髦的大酒店裡。他經常邀請我與他一起用餐。記得有一次，我穿著樸素的希臘丘尼卡趕到那裡，卻看到了一位身穿華麗的長袍、渾身珠光寶氣的女人，這頓時讓我有些局促不安。我立刻產生了一種感覺——她就是我的勁

敵，我的心裡感到一陣驚慌。後來的事實證明，我的預感是正確的。

　　一天晚上，羅恩格林以其慣有的慷慨，在夜總會裡舉行了一次盛大的化裝舞會，並為每位來賓發了一套用白色錦緞做成的飄逸長袍作為化裝舞服。這是我第一次穿化裝舞服，也是第一次參加這種公開的化裝舞會。當時的氣氛非常熱烈，但我的心裡卻一直籠罩著一片陰雲——那個渾身珠光寶氣的女人也穿著白色的長袍來參加舞會了。我一看見她就覺得難受。可是，我記得後來我又和她一起瘋狂地跳起舞來——愛與恨就是這樣相生相剋——後來，舞會的總管拍了拍我們的肩膀，說不允許這樣跳，我們這才分開。

　　就在大家跳舞的時候，有人突然叫我去聽電話。博利厄別墅的人告訴我，我們學校那個叫埃里克的小寶貝突然得了咽喉炎，病得很嚴重，可能要不行了。我從電話間直接奔向羅恩格林的餐桌，他正在那裡招待客人。我告訴他，我必須要打電話找到一位醫生。就在那個電話間的旁邊，由於對孩子的病情全都感到焦慮和擔憂，我們兩個人之間的防線在此時完全崩潰了，我們兩個人的嘴唇第一次碰到了一起。但我們並沒有浪費時間——羅恩格林的汽車就停在門口。就這樣，我們穿著白色的化裝舞服開車去接了醫生，然後火速趕到博利厄別墅。小埃里克幾乎都要窒息了，小臉憋得發紫。醫生馬上開始施救。我們兩個仍然穿著怪模怪樣的衣服，提心吊膽地站在床邊等待診斷的結果。兩小時以後，窗戶上已出現了薄薄的晨曦，醫生說孩子已經脫離了危險。淚水奪眶而出，把我們兩個人臉上的化妝油彩沖得一塌糊塗。羅恩格林摟住我說：「堅強些，親愛的！現在我們該回去陪客人了。」在回去的路上，他在車裡緊緊地抱住了我，在我耳邊小聲地說道：「親愛的，就算只為了這一個晚上，為了這一次難忘的經歷，我也要永遠永遠地愛妳。」

　　在夜總會裡，時間過得很快，大多數客人都沒發覺我們曾經離開過。

　　可是有一個人卻在一分一秒地計算著時間，那個滿身珠寶的女人用燃燒著妒火的目光看著我們離開，當我們回到舞會的時候，她從桌上抓起一把餐刀直接撲向羅恩格林。幸虧他及時識破了她的意圖，一下就緊緊地抓住了她的手腕，然後又將她高高地舉了起來，把她送到了女賓休息室，好像這一切都是在開玩笑一樣，好像這是為狂歡舞會事先準備好的一個節目一樣。在

第二十二章

女賓休息室裡，羅恩格林把她交給了侍從，簡單地交代說她有點歇斯底里，而且很顯然，她需要喝杯水，然後他就若無其事地回到了舞廳，臉上仍然掛著笑容。就是從那一刻開始，整個舞會的氣氛也變得越來越熱烈，到凌晨五點鐘時，大家的情緒到達了高潮。我已經如痴如醉，跟馬克斯·迪爾雷[261]跳了一支奔放的探戈舞。

太陽出來了，舞會也終於結束了，那個渾身珠寶的女人獨自一人回到了她的飯店，羅恩格林則和我待在一起。他對孩子們的慷慨大方，對小埃里克病情的由衷擔心和操勞，這一切都贏得了我對他的愛。

第二天早晨，他向我提議，乘坐由他重新命名的遊艇去遊玩。於是，在帶上我的小女兒，又把學校委託給女教師們照料之後，我們乘上了遊艇，向義大利進發。

一切金錢都會給人帶來災禍，有錢人的快樂總是充滿了變數。

如果我能夠早點意識到 —— 與我朝夕相處的這個男人就像一個被寵壞的孩子一樣，那麼我的一言一行就會變得小心謹慎，盡量不去拂逆他的意思，這樣也許就萬事大吉了。可是我當時太年輕、太幼稚，不明白這些事情，總是喋喋不休地對他談我的人生理想，談柏拉圖的《理想國》，談卡爾·馬克思，談我改造這個世界的設想 —— 我絲毫沒有意識到，我的這些話會造成什麼樣的不妥。因為我的勇敢和大方，這個男人鄭重地對我說，他已經深深地愛上了我。可是當他發現被自己帶上遊艇的女人是一個激進的革命者時，他開始變得驚慌失措。他逐漸意識到，我的理想與他平靜的內心根本無法達成一致。直到有一天晚上，他問我最喜歡哪一首詩的時候，這種矛盾達到了頂點。我非常高興地給他拿來了我的床頭小書，為他朗讀了華特·惠特曼的〈大路之歌〉，當時我沉醉在激情之中，卻沒有注意到他對此的反應。當我抬起頭的時候，我吃驚地發現他那張英俊的臉已經快要被氣歪了。

「都是些什麼亂七八糟的東西！」他大聲喊道，「這種人就該永遠餓肚子！」

261 馬克斯·迪爾雷（Max Dearly, 1874-1943），法國舞臺劇和電影演員。

「但是你看不出來嗎，」我也大聲喊道，「他在憧憬一個自由的美國！」

「去他媽的憧憬吧！」

猛然間我全都明白了，在他的心目中，美國就是那十幾個能夠為他帶來滾滾財源的大工廠而已。女人就是這樣的不可救藥，我常常和他這樣爭吵，但是吵完之後，我還是會一下子撲進他的懷裡，在他狂暴的愛撫下忘記所有的不愉快。我甚至還常常安慰自己，總有一天他會睜開自己的眼睛，看清楚這一切，到那時，他就會幫助我，為人民的孩子創辦一所偉大的舞蹈學校。

這時，那艘豪華的遊艇正在蔚藍色的地中海上劈波斬浪。

直到今天，當時的情景仍然歷歷在目：寬寬的甲板，整套整套的水晶和銀製餐具，還有我親愛的迪爾德麗，她穿著白色的丘尼卡跳來跳去……我當時的確已經沉醉在愛情之中了。但是，我還是經常會想到機倉裡的鍋爐人員、艇上的五十個水手以及船長和大副 —— 所有這些龐大的開支，僅僅是為了讓兩個人感到快活。對我來說，這樣的生活每過去一天都是工作的損失，一想到這裡，我的潛意識裡便會產生深深的不安。有時候，我會將這種安逸舒適的奢華生活、沒完沒了的宴席遊樂，與我年輕時的艱苦漂流和闖蕩進行比較，真是天壤之別啊！頓時，我覺得整個身心都變得一片明亮，好像從黎明前的黑暗之中一下子來到了炫目的陽光下。羅恩格林，我的聖杯騎士，你也來和我分享這一偉大的思想吧！

我們在龐貝古城待了一天，羅恩格林突然產生了一個很浪漫的想法，他想看我在月光下的帕埃斯圖姆[262]神廟前面跳舞。於是他馬上請來了那不勒斯的一個管弦樂團，並且安排他們趕到神廟，等著我們的到來。可那天天公不作美，下了一場夏季的暴風雨，暴雨一連下個不停，遊艇根本無法離港。最後當我們最後趕到帕埃斯圖姆神廟時，樂團的人可憐巴巴地坐在神廟的臺階上，渾身都被澆透了，他們竟然在那裡整整等了我們二十四小時！

羅恩格林叫了幾十瓶酒和一隻裝里卡式烤全羊，我們就像阿拉伯人一樣

262. 帕埃斯圖姆（Paestum）是義大利坎帕尼亞地區的城鎮。它位於奇倫托地區北部，那不勒斯東南方85公里薩萊諾省靠近海岸的地方，以古希臘建築多立克柱式神廟而聞名。帕埃斯圖姆現存 3 座多立克風格的希臘神廟：2 座赫拉神廟和雅典娜神廟，建於西元前 6 世紀上半葉。

吃起了手抓羊肉。餓壞了的樂師們吃多了也喝多了，再加上在雨中等了那麼長的時間，早都變得疲憊不堪了，因此他們無法伴奏了。這時又下起了毛毛細雨，我們便坐上遊艇前往那不勒斯。樂師們還想在甲板上演奏，但是船卻顛簸起來，他們一個個被顛得臉色發青，只好回到船艙去休息了……

在月光下的帕埃斯圖姆神廟前跳舞 —— 這個浪漫的想法 —— 就這樣不了了之了。

羅恩格林還想繼續在地中海航行下去，但想到我已經跟經紀人簽訂了在俄羅斯演出的合約，因此，雖然不太情願，但我還是不顧羅恩格林的請求，決定履行這份合約。羅恩格林把我送回巴黎 —— 他原本想和我一起去俄羅斯的，但又擔心護照有問題。他在我的房間裡到處都放滿了鮮花，然後我們在款款溫情之後告別。

真是奇怪，當與心上人離別時，雖然我們都顯得依依不捨，但同時又都體會到了一種解脫後的輕鬆感。

這次在俄羅斯進行巡迴演出，與以前一樣，可以說非常成功 —— 只是中間發生了一件事情，差點演變成一齣悲劇，不過幸好後來是以喜劇的形式收場。一天下午，克萊格來看我，在那一瞬間，我突然覺得，無論是學校、羅恩格林還是其他什麼，一切都可以被拋到九霄雲外，我的心裡只有與他重逢後的喜悅。畢竟，在我的天性中，最主要的還是忠誠。

克萊格非常高興，他正在為史坦尼斯拉夫斯基藝術劇院即將上演的《哈姆雷特》忙碌著。劇院裡的所有女演員都愛上了他，男演員們也都喜歡他的英俊瀟灑、儒雅和藹和精力旺盛。他常常對著他們大談自己的舞臺藝術構想，而他們也總是盡力去理解他那豐富的想像力。

當我和他重逢時，覺得他還是那麼魅力四射，那麼令人著迷。如果當時我不是帶著一個漂亮的女祕書在身邊的話，事情很可能就會是另外一種結局了。就在我們動身前往基輔的最後一個晚上，我請史坦尼斯拉夫斯基、克萊格和我的女祕書吃了一頓便飯。席間，克萊格問我有沒有想過要留下來和他待在一起。由於我無法馬上給出一個準確的答覆，於是他又像以前那樣勃然大怒，猛地把我的女祕書從椅子上抱起來，進入了另一個房間裡，然後鎖上

了房門。史坦尼斯拉夫斯基當時被嚇壞了，他極力勸說克萊格把門打開，然而毫無用處。我們只好趕到火車站，但火車已經在十分鐘前開走了。

我只好和史坦尼斯拉夫斯基回到了他的公寓。我們的情緒都很消沉，便開始漫不經心地談起了現代藝術，並極力地迴避克萊格這個話題。不過我能夠看出來，史坦尼斯拉夫斯基對克萊格的這種做法感到非常痛苦和震驚。

第二天，我坐著火車去了基輔。幾天以後，我的女祕書也來找我了。她臉色蒼白，顯然是受到了很大的驚嚇。我問她是否願意和克萊格一起留在俄羅斯，她堅決不同意。這樣，我們一起回到了巴黎，羅恩格林到車站去迎接我們。

羅恩格林在伏日廣場有一套奇特而陰森的公寓，他帶著我到了那裡，然後把我放倒在了一張路易十四時代的床上，開始瘋狂地親吻和撫摸我，這令我簡直無法喘息。就在那個地方，我第一次體會到了人的神經和感官能夠到達一種什麼程度的亢奮狀態。我覺得自己好像突然甦醒了，頓時覺得神清氣爽、精神煥發，這種感覺是我以前從來沒有體驗過的。

他就像宙斯一樣，可以變換出各種不同的化身，我覺得他時而像一頭公牛，時而變成一隻天鵝，時而又變成了閃閃發光的金線雨。他的愛將我擁托到了幸福的波峰浪尖上，我的心好像展開了白色的雙翼，在翻滾的波浪中搖盪，在神祕的誘惑下，變成了金色彩雲中一尊逍遙的神仙。

接下來，我真正了解到了巴黎城中的所有豪華飯店究竟好在哪裡。在這些飯店裡，羅恩格林享受著帝王一般的待遇。所有的飯店領班和餐館廚師都爭著在他面前獻媚。這也難怪，他總是出手闊綽，揮金如土。我也第一次知道了「燜子雞」和「燉子雞」有什麼區別，知道了塊菌、蘑菇等各種菌類的滋味有什麼不同。確實，我舌頭上的味蕾和味覺神經已經甦醒了，我學會了品嘗各種美酒，透過品嘗，我能夠知道酒的生產年代，而且我還知道了什麼年代的酒味道和氣味最好。除此之外，我還知道了很多以前被我忽略了的其他事物。

也是在這時，我有生以來第一次走進了巴黎一家最時髦的時裝店，撲面而來的各種面料，各種顏色和款式的服裝，還有各種帽子，一下子讓我眼花

繚亂、目不暇接。在這之前，我總是穿著一件白色的小丘尼卡，冬天穿羊毛的，夏天穿亞麻的，但是現在，我竟然也開始訂做和穿著華麗的服裝了。面對這樣的誘惑，我簡直無法抗拒。不過，我也為自己這些改變找到了一個合理的藉口 —— 這個時裝設計師，保羅·波烈[263]，超凡脫俗，簡直就是一個天才，他知道如何能夠把一個女人打扮得漂漂亮亮，就像創造一件藝術品一樣。但是必須要承認，我正在從神聖的藝術陷入世俗的藝術中。

這一切世俗上的滿足，也給我帶來了不良的後果。在那段時間裡，我們不停地談論著一種似乎是與生俱來的疾病 —— 神經衰弱。

記得在一個陽光明媚的早晨，我和羅恩格林一起到博利厄的樹林裡散步，本來都是非常愉快的，可是我卻看到他的臉上突然掠過了一絲不易察覺的悲哀表情。我急忙問他發生了什麼事，他對我說：

「我總是看見母親躺在棺材裡時的面容。不管走到哪，我都會看到她去世時的面容。既然人最終總免不了一死，那麼活著又有什麼意思呢？」

這時我才意識到，擁有富裕和奢華的生活並不能讓人滿足。對於那些富人而言，想要在生活中做些有價值的事情，就更困難了。我就總是看到那艘停泊在港灣裡的遊艇，它總是誘惑著 —— 到蔚藍的大海上遨遊吧。

263 保羅·波烈（Paul Poiret, 1879-1944），法國時尚設計師，被譽為時尚界的幻想主義者。

第二十三章

　　那一年，我們乘著遊艇前往布列塔尼半島[264]，在附近的海上度過了夏天。海上經常會有很大的波濤，我實在無法忍受海浪的顛簸，只好下了遊艇，坐著汽車在海岸上跟著遊艇走。羅恩格林堅持坐在遊艇上，但他也不怎麼適應，經常暈船，有時吐得臉色發青。富人們的享樂，其實也不過如此！

　　9月，我帶著孩子和保姆一起去威尼斯，和她們單獨在一起待了幾個星期。在此期間，有一天我來到聖馬可大教堂，正當我坐在那裡獨自欣賞教堂藍色和金黃色的圓頂時，突然間，我好像看到了一個小男孩的臉，他就像一個小天使──長著一雙藍色的大眼睛，一頭金髮就像光環一樣套在他的頭上。

　　後來我們又去了裡多海濱，與小迪爾德麗一起在沙灘上玩耍。接下來的幾天，我卻陷入了沉思──聖馬可大教堂裡的幻覺，讓我覺得既高興又不安。我曾經深深地愛過，可現在我已經明白了，男人所謂的愛情，其實不過是反覆無常和自私任性而已；而最終受到傷害的，卻是我的藝術，而且這種傷害可能是毀滅性的。我開始強烈地思念起了我的藝術、我的工作、我的學校。和我的藝術夢想相比，眼前的世俗生活簡直就是一個累贅。

　　我認為，在每個人的生命之中，都會有一條向上延伸的精神曲線，我們的現實生活正好依附於這條曲線，並且讓它變得更加強大，至於其餘的東西，只不過是在我們精神發展進程中從身上掉下來的無用之物。對我來說，這條精神曲線便是我的藝術。在我的一生中，只有兩件大事──愛情和藝術──我的愛情經常會毀掉我的藝術，但我對藝術的渴望又常常給愛情帶來悲劇性的結局。兩者無法調和，總是在不停地鬥爭。

264 布列塔尼半島（Brirrany），是法國西北部歷史上的一個半島，文化及行政上的一個地區名稱。布列塔尼半島的北部面向英倫海峽，南部對著比斯開灣，古城阿摩里卡，範圍包括塞納河和羅亞爾河之間的沿海地區。整個半島的面積有 3.4 萬平方公里。

第二十三章

在這樣一種六神無主而又憂鬱苦悶的情況下，我來到米蘭，找到了一位當醫生的朋友，將我的問題全都向他傾訴了。

「太荒唐了！」他驚嘆道，「您是一位天下無雙的藝術家，現在卻想冒險——讓世界永遠失去妳的偉大的藝術？這絕對是不行的！聽我一句，千萬不要做這種與人類為敵的事情。」

聽完他的忠告，我仍然處於苦悶和猶豫不定的狀態，甚至一度覺得非常厭煩：我認為我的身體只是藝術的工具，我絕不能再讓它發生變形；但此時此刻，我卻又一次被回憶和希望，被幻覺中的那張天使的臉、我兒子的臉，給折磨得痛苦不堪。

我讓我的朋友給我一個小時的時間，好讓我獨自做出決定。我記得在那家飯店的臥室裡——那是一個陰森的房間，我突然看見了牆上掛著的一幅畫，畫面上是一位穿著18世紀長袍的女人，她那雙漂亮的眸子無情地直視著我，我也盯著她看。她的眼睛似乎在嘲笑我，好像在說：「不管妳做出什麼樣的決定，結局都是一樣的。看看我吧，很多年以前，我還擁有光彩照人的風姿，但死亡吞沒了我的一切——所有的一切！妳何必要遭受那麼大的痛苦呢？把生命帶到這個世界上來，到頭來還不是要被死亡吞沒？」

她的眼睛變得更加無情和冷酷，而我也覺得更加的鬱悶和痛苦。我捂住雙眼，避開了她的目光，開始努力地思考，以便讓自己快點做出決定。我淚眼朦朧地去祈求那雙眼睛，可她的眼睛依然很冷漠，依然毫無憐憫之情地嘲笑我。無論生死，可憐的人啊，妳都逃脫不了無情的陷阱。

最後，我站起身來，對著那雙眼睛說道：「不，妳難不倒我。我相信生命，相信愛情，相信至高無上的自然法則。」

這時，那雙冷漠的眼睛裡突然閃現出了一絲可怕的嘲笑——不知道這是幻覺還是事實。這時，我的朋友進來了，我將我的決定告訴了他。從此以後，我的決定便不再更改了。

回到威尼斯以後，我把小迪爾德麗抱在懷裡，小聲對她說道：「你就要有一個小弟弟了。」迪爾德麗高興地直拍手，笑著說：「啊，太好了，太好了！」我也非常激動：「是的，是的，真是太好了！」我發了一封電報給羅恩

格林，他火速趕到威尼斯，看上去他非常高興，滿懷著喜悅、愛心和溫情。我那該死的神經衰弱症暫時也消失無蹤了。

我和華特‧丹羅希簽訂了第二份合約，準備 10 月分和羅恩格林一起坐船到美國去演出。

羅恩格林從來都沒有去過美國，他非常激動，因為他也有美國血統。當然啦，他已經在船上訂了一個最大的套房，每天晚上，都有特地為我們準備的菜譜，我們一路上所受的待遇就像王公貴族一般。和百萬富翁一起去旅行，確實非常的省事，更何況這艘「普拉札號」遊輪上有一套屬於我們的最豪華的套房，見到我們的人都會閃道兩旁，然後鞠躬致意。

美國有這樣一條法律和規定：不允許一對戀人一起外出旅行。可憐的高爾基和他那位相處了十七年的情人就曾經就被趕得東躲西藏，狼狽不堪。當然，如果你非常富有的話，這些小麻煩就不在話下了。

這次美國之行非常愉快，非常順利，非常成功，我也賺了不少錢，有了錢之後就能賺到更多的錢。可是，在 1 月分的一天，一位緊張不安的老太太走進我的化妝間，大聲對我說：「親愛的鄧肯小姐，坐在前排的觀眾能夠把您的身體看得清清楚楚。妳可不能再這樣下去了。」我回答說：「噢，親愛的夫人，那正是我的舞蹈想要傳達的意思：愛情 —— 女人 —— 孕育 —— 春天！您知道波提且利的名畫〈豐收大地〉、〈懷孕的美惠三女神〉、〈聖母瑪利亞〉、〈懷孕的風神〉嗎？萬事萬物都在波動中孕育、繁衍出新的生命，這正是我舞蹈所要表現的⋯⋯」聽了我這些話以後，這位夫人卻露出了不解的神色。不過，我們還是覺得，這次巡迴演出到此為止就好了，我們應該回歐洲去了，因為當時我的體態已經非常明顯了。

令我非常高興的是，奧古斯丁和他的小女兒這次要和我們一起回歐洲。他已經和他的妻子分居了，我覺得這次旅行能讓他的煩惱減輕一些。

「妳願意乘坐著『待哈比』在尼羅河上溯流而上 —— 遠離灰暗陰沉的天空，到那個陽光燦爛的地方去參觀底比斯 [265]、鄧迪拉赫神廟以及所有妳盼望

265 底比斯（Thebes）是一座位於中希臘維奧蒂亞州的城市。因為這座城市是關於卡德摩斯、伊底帕斯、狄奧尼索斯、七將攻底比斯、特伊西亞斯等故事的發生地，所以它在希臘神話中占有重要地

去的地方，然後在那裡度過今年的冬天嗎？遊艇已經做好了準備，隨時都可以將我們送到亞歷山大港；『待哈比』上配備了三十名當地的水手、一名一流的廚師；還有豪華的船艙，帶洗澡間的臥室……」羅恩格林對我說道。

「啊！可是我的學校、我的工作……」

「妳姐姐伊莉莎白會將學校照顧得很好的，妳這麼年輕，有的是時間去工作。」

就這樣，我們在尼羅河上度過了整個冬天。如果沒有那該死的神經衰弱 —— 這種疾病就像惡魔的手遮擋住太陽一樣不時地出現，那麼這次旅行真就可以算是一場幸福的美夢了。

當叫那艘名叫「待哈比」的大帆船慢慢沿著尼羅河逆流而上時，我們的心也穿越到了一千年 —— 兩千年 —— 五千年前的古代，穿過歷史的迷霧，我們直接到達了永恆之門。

由於我的體內正在孕育著一個新的生命和希望，因此，那次航行對我而言，是多麼的平靜和美妙呀！穿過古埃及國王們的神廟和金色的沙漠，一直來到了法老們神祕的陵墓。我體內的小生命似乎隱隱約約地感覺到這是一次通往黑暗與死亡之地的旅程。在一個月光皎潔的夜晚，在鄧迪拉赫神廟裡，我覺得神廟裡所有埃及愛神神像的眼睛，全都在殘破的面孔上轉動著，最後落在了我那尚未出世的孩子身上，就像在施展催眠術一般。

最精彩的旅程是遊歷「死亡之穀」，我認為，最有意思的是一位小王子的陵墓，他沒能長大成人，沒能當上一位偉大的法老，年紀那麼小就夭折了，因此儘管多少個世紀都過去了，他仍然被當成了一個孩子。但是如果他現在仍然活著的話，他都已經六千多歲了！

對於那次埃及之行，在我的記憶裡還留下了哪些印象呢？深紅色的旭日，血紅色的殘陽，沙漠中金黃色的沙子，還有神廟 —— 在陽光燦爛的日子裡，我在神廟的院子裡消磨時光，同時幻想著法老們的生活，也幻想著即將出生的寶寶；農婦們沿著尼羅河的岸邊行走，漂亮的頭上頂著水瓶，壯碩的

位。在底比斯境內以及周邊的考古發掘發現了一處邁錫尼定居點與寫有「線性文字 B」字元的泥板，顯示了該城在青銅時期具有的重要地位。

身體在黑色的披巾下扭來扭去；還有迪爾德麗，她那小小的身影在甲板上跳舞，在底比斯古老的大街上漫步，在神廟裡仰視那些殘破的古代神像。

看到獅身人面像時，她對我說：「啊，媽媽，這個寶寶不好看，可是挺神氣的！」

她剛剛學會使用三個音節的單字。

永恆的神廟前 —— 那個小寶寶，法老墓中的那個小王子，國王的山谷，沙漠裡的駝隊，攪動沙漠的大風暴，這一切都到哪去了？

在埃及，凌晨四點鐘左右，就已經旭日東昇，熱氣蒸騰了。日出之後，就無法再睡覺了，因為從那時開始，尼羅河上的汲水車就開始不斷地發出吱吱呀呀的叫聲。接著，岸上便出現了勞動者的身影 —— 挑水的、耕地的、趕駱駝的，絡繹不絕，直到夕陽下山才會結束，這一切就像一幅流動的壁畫。

水手們划著槳，古銅色的身體起起伏伏，「待哈比」在水手們的歌聲中緩緩前行。身為悠閒的旁觀者，我們心曠神怡地欣賞著眼前的一切。

尼羅河的夜色美極了，我們隨身帶著一架施坦威牌鋼琴，有一位很有天賦的年輕的英國鋼琴家每天晚上都為我們演奏巴哈和貝多芬的曲子。這些莊嚴肅穆的曲調與當地的環境、埃及神廟的氣氛都是非常和諧的。

幾個星期以後，我們到達瓦迪哈勒法[266]，進入了努比亞地區[267]。在這裡，尼羅河變得非常狹窄，對岸幾乎伸手可及。船上的人都在此地上岸去了喀土穆，我和迪爾德麗留在了船上，度過了有生以來最為安靜的兩個星期。在這個美麗的國家，似乎一切的憂慮和煩惱都與自己無關。我們的帆船似乎也隨著幾個世紀以來的古老旋律在搖晃著。如果條件許可，乘著這艘設備齊全的『待哈比』沿著尼羅河旅遊，那簡直是這個世界上最好的療養方法了。

266 瓦迪哈勒法（Wadi Halfa），是非洲國家蘇丹北部的城鎮，位於尼羅河右岸，毗鄰與埃及接壤的邊境，由北部省負責管轄，是該國的交通樞紐，海拔高度 187 公尺。

267 努比亞地區（Nubia），是位於埃及南部與蘇丹北部之間沿著尼羅河沿岸的地區，今日位於阿斯旺（位於尼羅河第一瀑布下游）與凱里邁（或稱庫賴邁，位於尼羅河第四瀑布下游）之間。努比亞一詞可能來自埃及語中的金（nub）或諾巴（Noba）。一般的，從阿斯旺到瓦迪哈勒法之間的地區被稱為下努比亞，從瓦迪哈勒法到庫賴邁之間的地區則被稱為上努比亞。有時人們也會將庫賴邁到喀土穆之間的地區稱為南努比亞。努比亞自古以來便被看做地中海地區的埃及與非洲黑人區之間的交接處。

第二十三章

對於我們而言，埃及就是一個夢幻的國度，而對於當地的貧窮農民來說，這裡就是勞動的地方。但不管怎樣，這裡是我知道的唯一一個可以將勞動和美麗等同起來的地方。儘管這裡的農民總是把扁豆湯和未經發酵的麵包當作主食，但他們的身體卻都非常的美麗柔軟，不管是在田間彎腰勞作，還是從尼羅河裡汲水，都像是青銅雕刻的模特，令雕刻家們讚嘆不已。

返回法國時，我們在濱海自由城[268]登陸，為了度過這個難熬的季節，羅恩格林在博利厄租了一幢豪華寬敞的大別墅，別墅的臺階一層層地延伸到了大海。他還是和過去一樣，因為一時的心血來潮，他在聖讓卡普費拉[269]買了一塊地皮，打算在那裡建造一座巨大的義大利風格的城堡。

我們坐著汽車參觀了阿維尼翁[270]的塔樓和卡爾卡松[271]的城牆，想為未來的城堡找一個模型。直到現在，他的城堡仍然矗立在聖讓卡普費拉，可惜，與他心血來潮時所做的其他事情一樣，這座城堡一直沒有完工。

當時，他正受著一種不正常的焦躁不安的困擾，整天忙忙碌碌的，要麼是風風火火地去聖讓卡普費拉買地，要麼就是在星期一乘坐特快去巴黎，然後星期三再返回。我靜靜地待在這座花園裡，面對著蔚藍的大海，思索著生活與藝術的界線。有時我也在想，一個女人到底能否成為一個真正的藝術家？因為藝術的要求是非常嚴格、非常全面的，而一個熱戀中的女人會為了生活而放棄一切。現在，在這裡，我已經是第二次為了生活而完全與藝術脫離了。

5 月 1 日的早晨，天氣晴朗，大海湛藍，到處都充滿了勃勃的生機和歡樂的氣氛，我的兒子在這個時候降臨人間。

268 濱海自由城（Villefranche），是法國普羅旺斯－阿爾卑斯－藍色海岸大區濱海阿爾卑斯省的一個市鎮，位於尼斯以東約 6 千公尺的藍色海岸地區，與尼斯之間有博隆山、阿爾邦山和維奈格里耶山相隔。濱海自由城的天然海灣是地中海所有港口之中最深的海港，可供大型船隻安全停泊。

269 聖讓卡普費拉（Saint-Jean-Cap-Ferrat），是法國濱海阿爾卑斯省的一個市鎮，屬於尼斯區（Nice）默河畔自由城縣（Villefranche-sur-Mer）。它位於一個半島上，毗鄰濱海博略和濱海自由城。它的寧靜而溫暖的氣候使它成為歐洲貴族和國際百萬富翁喜愛的度假勝地。

270 阿維尼翁（Avignon），是位於法國南部普羅旺斯 - 阿爾卑斯 - 藍色海岸大區沃克呂茲省，羅納河左岸的一座城市。阿維尼翁始建於羅馬時期。現今是法國南部的旅遊勝地之一。

271 卡爾卡松（Carcassonne） ，是法國奧克西塔尼大區奧德省的一市鎮。卡爾卡松分為新舊兩個城區，分別坐落於奧德河東西兩側。西部的新城區地勢較低且占地較廣，而東部的老城區則有城牆圍繞。卡爾卡松的防禦工事最早可回溯到羅馬時代。

聰明的博森醫生與諾德威克那個愚蠢的鄉下大夫到底是不一樣，他知道如何用適量的嗎啡來減輕我的痛苦。因此，這次生孩子的感覺與上次的可是大不相同。

迪爾德麗跑進了我的房間，可愛的小臉上充滿了一種早熟的母性笑容：「啊，多麼可愛的小男孩啊。媽媽，妳不用擔心，我會天天抱著他，照顧他的。」

後來，她死去之後，我經常會想起她這句話，想起她雪白僵硬的小手抱著她小弟弟的情景。上帝呀！——人們為什麼要祈求上帝呢？如果上帝真的存在，他為什麼會對這一切置之不理呢？

就這樣，我又一次懷抱著嬰兒躺到了海邊——只是這次的地點不是那座在狂風中瑟縮發抖的小小的瑪利亞別墅，而是一座雄偉的大廈；不是在陰沉狂暴的北海邊，而是蔚藍色的地中海海邊。

第二十三章

第二十四章

回到巴黎後，羅恩格林問我是否想要舉辦一場隆重的宴會 —— 宴請我所有的朋友；他還讓我去草擬宴會的計畫，並且願意讓我全權處理宴會的所有事情。我認為，那些有錢人似乎從來都不知道如何進行娛樂，如果讓他們舉辦一場宴會的話，幾乎和一個看大門的窮人請人吃飯一樣，沒有多大的區別。而且，我早就想過，如果一個人真的有了足夠多的錢，那麼他究竟應該怎樣舉辦宴會，才能變得不同凡響。於是，我便按我的設想去籌備了。

下午四點鐘，接到邀請的客人們按時到達了凡爾賽。在此地的一個公園，我們支起了一個大帳篷，帳篷裡放著各式各樣的食品，魚子醬、香檳酒、茶水、點心，應有盡有，一應俱全。用完茶點之後，在一片撐著一個個遮陽傘的空地上，科龍尼樂隊在皮爾納[272]的指揮下為我們演奏了華格納的作品。直到現在，我還記得那個美麗的夏日午後，在那些參天大樹的樹蔭下，科龍尼樂隊演奏的齊格飛的田園曲是何等的美妙，在夕陽西下時，他們演奏的齊格飛的《送葬進行曲》又是何等的莊嚴。

音樂會結束之後，一場豐盛的宴席呈現在了客人們的面前。各色的美味珍饈、瓊漿玉液，讓客人們大快朵頤，一直吃到了午夜時分。這個夜晚，公園裡燈火通明，如同白晝，接著在維也納愛樂樂團的伴奏下，大家翩翩起舞，直到天快亮時才散去。

這才是我的理想中的宴會，我覺得，如果一個有錢人想舉行一場讓他的朋友們高興的宴會，就應該這麼辦。在這次宴會上，聚集了巴黎所有的社會

272 皮爾納（Henri Constant Gabriel Pierné, 1863-1937），法國作曲家，指揮家，管風琴家。1870 年入巴黎音樂學院學習，1890-1898 年繼法朗克任聖克洛蒂爾德大教堂管風琴師，1903-1934 年任科龍尼音樂會指揮。皮爾納的作品風格優美清澈，善於表達細膩的情感，亦常有崇高深邃和詼諧幽默的成分，對各種樂器的使用都有深刻的理解。

名流和藝術家，他們都很滿意。

但是，令人感到非常奇怪的是，儘管我精心安排的這一切都是為了讓羅恩格林高興，而且還花了他五萬法郎（是戰前的法郎！），但他自己居然沒有出席。

宴會開始前大約一小時，我接到了羅恩格林的一封電報，他說自己突然生病，不能來了，讓我一個人把客人招待好。

看，要想讓有錢人得到快樂，幾乎和薛西弗斯[273]從地獄裡往山上推石頭一樣，是徒勞無益的。我經常這麼想，所以我覺得自己更願意做一個共產主義者。

儘管我一再向羅恩格林聲明，我一直都是不贊成結婚的，但這年夏天，羅恩格林還是突發奇想——他覺得我們應該結婚，

我說：「一個藝術家如果結婚的話，就太愚蠢了！而且我這一生要到世界各地去巡迴演出，你又怎麼可能一輩子都坐在包廂裡看我跳舞呢？」

他回答說：「假如我們結婚了，妳就用不著再去巡迴演出了。」

「那我們要做什麼呢？」

「我們可以待在倫敦的家裡，也可以去鄉下的別墅過一種舒服的生活。」

「那以後呢？」

「以後便坐著遊艇出去玩。」

「那以後呢？」

他建議我們先過三個月這樣的生活，權當一次試驗。

「如果妳不喜歡這樣的生活，那我就太無法理解了。」

於是，我們在那天去了德文郡，在那，他擁有一座極其雄偉的別墅——是仿照凡爾賽宮和小特里亞農宮修建的，裡面有很多的臥室、浴室，還有很多的套房，我可以隨意使用。另外，車庫裡還停著十四輛汽車，港口裡有一艘遊艇。不過我沒有考慮到下雨的天氣，英國一到夏天就會雨水不斷。英國

273 薛西弗斯（Sisyphus），是希臘神話中一位被懲罰的人。他受罰的方式是：必須將一塊巨石推上山頂，而每次到達山頂後巨石又滾回山下，如此永無止境地重複下去。在西方語境中，形容詞「薛西弗斯式的」（英語：sisyphean）形容「永無盡頭而又徒勞無功的任務」。

人對此似乎早已習以為常了。他們起床以後會先用早餐，吃雞蛋、燻肉或者火腿、腰子、麥片粥之類的東西；然後就穿上雨衣，到潮溼的鄉間走一走，到午飯時分再返回；午飯要吃很多道菜，最後是德文郡奶油；午飯以後，直到下午五點鐘，通常是處理一些信件，但是我覺得他們實際上都睡覺去了；五點鐘的時候，他們會下樓喝下午茶 —— 有很多種點心，還有麵包、奶油、茶和果醬；吃完茶點以後，再裝模作樣地打上一會橋牌，然後就開始進行一天之中「真正」重要的事情 —— 穿上考究的衣服，去赴晚餐。男士們會穿上晚禮服，襯衫領子都漿得直挺挺的，女士們則袒胸露肩，入座以後，就把二十道菜全都消滅光；酒足飯飽之後，他們開始輕鬆愉快地談論一些政治上的話題，或者很隨意地聊聊哲學，直到應該去睡覺為止。

你能夠想像出來，這樣的生活能否讓我高興，幾個星期之後，我便感到絕望了。

在這座別墅裡，有一個非常漂亮的舞廳，牆上掛著法國哥伯蘭家族生產的掛毯，還有一幅大衛[274]創作的拿破崙加冕的油畫。據說大衛一共作了兩幅這樣的畫 —— 一幅保存在巴黎羅浮宮，另外一幅就掛在德文郡羅恩格林家的舞廳裡。

羅恩格林發覺我變得越來越絕望，就對我說：「妳為什麼不再跳舞？為什麼不在這個舞廳裡跳舞呢？」

我看著那些哥伯蘭掛毯和大衛的油畫說道：「在這些東西的面前，在上了蠟的光滑地板上，我可是一點舞蹈動作都不會！」

他說：「如果這些東西會妨礙到妳跳舞，那就把妳跳舞的布幕和地毯拿來吧。」

於是，我派人拿來了我的布幕，掛在牆上擋住了掛毯，又將地毯鋪在了打蠟的地板上。

「但是，我還需要鋼琴伴奏啊！」

「那就再請個鋼琴師來好了。」羅恩格林說。

274 大衛（Jacques-Louis David, 1748-1825），法國畫家，新古典主義畫派的奠基人和傑出代表，他在1780 年代繪成的一系列歷史畫象徵著當代藝術由洛可可風格向古典主義的轉變。

　　於是，我給科龍尼發了一封電報：「正在英國消夏，需工作，請速派鋼琴師來。」科龍尼樂隊那位首席小提琴手長得很奇怪，他的腦袋奇大，而且還經常在他那不和諧的身體上晃來晃去。這位首席小提琴手也擅長彈鋼琴，科龍尼將他派到了德文郡。但是，我對這個人很反感，無論什麼時候看到他或是碰到他的手，都會讓我在心理上產生一種強烈的厭惡感。以前，我每次都會請求科龍尼不要帶著他來見我，但科龍尼卻說這個人非常崇拜我，但是我對科龍尼說，我對此人的反感情緒簡直到了無法克制、無法忍受的地步。一天晚上，科龍尼生病了，不能指揮樂隊為我的舞蹈《狂歡節之情》伴奏，便讓此人代替他進行指揮。我非常生氣，說道：「如果讓他指揮樂隊的話，我就不跳了。」

　　他到化妝室來裡見我，淚水漣漣地對我說：「伊莎朵拉，我非常崇拜您，這次就讓我為您指揮吧！」

　　「不，我必須要跟你說清楚，你的樣子太令人討厭了。」

　　聽了我的話，他忍不住失聲痛哭起來。

　　觀眾們正在等著開演，呂涅·波於是勸皮爾納暫時代替指揮。

　　一個大雨天，我收到了科龍尼的回電：「已派鋼琴師。× 日 × 時到。」

　　我到火車站去接人，但是當我看到從火車上下來的竟然是這個人，便覺得非常驚訝。

　　「科龍尼怎麼可以派你來呢？他知道我是討厭你的。」

　　他用法語結結巴巴地說：「小姐，請原諒，是親愛的大師讓我來的……」

　　當羅恩格林知道鋼琴師是什麼樣的人之後，說道：「至少我沒有吃醋的理由了。」

　　羅恩格林覺得自己仍然遭受著疾病的折磨，於是請了一個醫生和一個訓練有素的護士來別墅裡照顧自己。他們都特別強調了我的一舉一動對他所產生的影響，因此我被安排到了別墅另一頭的房間裡，而且被告知在任何情況下都不能打擾到羅恩格林。他每天都待在自己的房間裡，靠米飯、通心粉和水為生，醫生每個小時就要給他量一次血壓；每隔一段時間，他還要被帶進一隻從巴黎運來的籠子裡，承受幾千伏的電流。他可憐巴巴地坐在裡面，說

道：「我希望這樣能夠對我有好處。」

這一切都讓我變得更加煩躁不安，再加上連綿不斷的陰雨，這一切都成了不久之後發生的那場變故的起因。

為了驅散胸中的鬱悶和苦惱，我開始和那位鋼琴師一起排練舞蹈，由於對他厭惡之極，所以當他為我伴奏的時候，我就在他面前放了一座屏風，並且對他說道：「我覺得自己對你有說不出的厭惡，一邊看著你一邊跳舞，簡直無法忍受。」

A伯爵夫人是羅恩格林的老朋友，她這時正好也住在這幢別墅裡。

「您怎麼可以這樣跟那位可憐的鋼琴師說話呢？」她說。

每天午飯後，我們都要驅車外出兜風，這天下午，她堅持要我邀請這位鋼琴師和我們一起坐車出去兜風。

於是，我非常不情願地邀請了他。汽車沒有折疊的加座，我們只能坐在同一排座位上，我在中間，伯爵夫人在我的右邊，鋼琴師在我的左邊。天氣與往常一樣，大雨傾盆。駛出鄉村不遠，我再也無法克制自己對這位鋼琴師的厭惡感，便敲了敲玻璃，讓司機掉頭回家。司機點點頭，為了討我的歡心，他突然來了一個急轉彎。鄉村的公路本來就凹凸不平，再加上車子是突然轉彎，結果我一下子就被甩進了鋼琴師的懷抱。他趕緊張開雙臂抱住了我。我坐正身子以後看著他，覺得整個身體就像一堆被點燃的稻草一樣，猛烈地燃燒了起來。我從來都沒有感覺到如此強大的力量。這樣看了一會，我突然驚呆了 —— 以前我怎麼沒有看到他這副模樣呢？他的臉龐是那麼美麗，眼睛裡隱隱地燃燒著天才的火焰。從那一刻起，我才知道他是個不一般的人。

在回家的路上，我一直醉眼迷離地盯著他。當我們進入別墅的大廳時，他拉住了我的手，凝視著我的眼睛，溫情脈脈地拉著我走到了舞廳裡的屏風後面。從那麼強烈的反感中竟然能夠誕生這麼強烈的愛，真是莫名其妙！

那時，醫生唯一允許羅恩格林使用的一種興奮劑就是那個著名的新發明 —— 那種現在銷量巨大、被認為能夠刺激白血球的新藥。男管家奉命向每位客人提供這種興奮劑，並附上了羅恩格林的贈言和問候。後來我才發現，這種藥每次正常的用量應該是一茶匙，但羅恩格林當時卻堅持讓我們用酒杯來喝。

第二十四章

從一起驅車兜風的那一天開始，我和那位鋼琴師就都開始變得有些心猿意馬了，總是渴望著能夠單獨待在一起 —— 在溫室裡，在花園中，甚至長時間地在鄉村泥濘的小路上漫步。但是天下沒有不散的筵席，終於有一天，我的鋼琴師不得不離開了這座別墅，並且一去不返 —— 為了挽救一個被認為已是垂死之人的生命，我們做出了這一帶有自我犧牲性質的決定。

過了很久以後，當我聽到《基督的明鏡》的美妙旋律時，我猛然意識到，我的感覺是對的，那人確實是個天才，而對我來說，天才總是有著致命的誘惑。

但這件事也證明了我絕對不適合過家庭生活。於是，在秋季，我便乘船去履行第三次赴美國演出的合約。這一次雖然經過了深思熟慮，但心裡也難免感到絲絲悲涼。經過上百次的考慮，我終於決定，從此以後，我要將自己全部的生命都獻給藝術 —— 儘管這項工作異常艱巨、辛苦，但它絕對比世俗生活更讓人感到愉快和陶醉其中。

在這次巡迴演出的過程中，我在美國極力呼籲，希望有人能幫助我建立屬於自己的學校。三年的優裕生活使我確信，這種生活是毫無希望的，是空虛和自私的；這同時也說明，要想獲得真正的快樂，就必須要創造出一種適合所有人的藝術形式。那年的冬天，面對大都會歌劇院一層層包廂裡的觀眾，我滔滔不絕地大談我的理想和觀點。而新聞報導卻歪曲了我的原意，登出了這樣的大字標題：「伊莎朵拉大罵有錢人！」當時我說的話大意如下：

「有些人引用我的話，來證明我曾經說過美國的壞話。也許我確實說過 —— 但那並不意味著我不熱愛美國。相反，那是因為我太愛美國了。我認識一個男人，他狂熱地愛著一個女人，但是那個女人對他卻無話可說，而且對他也很不友好。於是，那個男人就每天寫一封信來辱罵那個女人。女人問男人：『你為什麼要寫那些粗俗無禮的話給我？』男人回答說：『因為我愛妳愛得簡直要發瘋了。』」

「心理學家們可以向大家解釋清楚這個故事，對美國，我大概也是這種心理。我當然熱愛美國。你問我為什麼？ —— 我的學校、我的孩子們，難道不都是華特‧惠特曼的精神的繼承者嗎？還有我的舞蹈不也是嗎？雖然被稱為

希臘風格的舞蹈，但它卻源於美國，屬於美國的未來。所有這些舞蹈動作，它們來自哪裡呢？來自美國偉大的自然界，來自內華達的山峰，來自沖刷著加利福尼亞海岸的太平洋，來自綿延不絕的洛磯山、優勝美地[275]和尼加拉大瀑布。」

「貝多芬和舒伯特畢生都是德國人民的兒子，他們都是窮人，但他們創作那些偉大作品時的靈感卻來自全人類，並且屬於全人類。人們需要偉大的戲劇、音樂和舞蹈。」

「我在紐約東區曾經舉行過一次免費的義演。有人曾對我說過：『如果妳在東區表演舒伯特的交響樂，是不會有人理睬的。』」

「但是，我們還是舉行了免費的演出，劇場裡沒有包廂 —— 真是讓人覺得舒服。人們一動不動地坐在那裡，淚水順著臉頰滾落 —— 他們並非不理睬，而是非常喜歡。在東區人民的生活中，他們的詩歌、藝術裡面都蘊藏著豐富的內涵，並時刻準備著噴薄而出。為他們建造一座圓形的大劇場吧，那將是唯一一座民主式的劇場，每個人的視線都是平等的，沒有包廂或樓座；但是，你們看看這座劇場的頂層樓座 —— 讓人像蒼蠅一樣貼著天花板去欣賞藝術和音樂，你們覺得這樣做是正確的嗎？」

「建造一座樸素而又美麗的劇場，無需搞得金碧輝煌，也不用進行徒有其表的裝飾。一切美好的藝術都源於人的精神，無需外在的點綴。在我們那所學校，沒有華麗的戲服，也沒有裝飾品，只有從洋溢著靈性的人類靈魂中自然流露出來的美，以及象徵著這種美的身體。如果我的藝術能夠對你們有所啟迪的話，我希望你們能夠學到這些。美是需要去發現的，在孩子的身上就可以發現它 —— 從他們眼睛的光芒中，從他們伸展開來做出各種可愛動作的美麗的手臂中。你們已經看到她們手拉著手走過舞臺，與坐在包廂裡的任何一位夫人小姐身上的珍珠和鑽石相比，她們都要美得多。她們就是我的珍珠，是我的鑽石，有了她們，我別無所求。讓孩子們變得美麗、自由和強壯吧！把藝術獻給需要它的人民大眾吧！偉大的音樂再也不能只屬於少數有文

275 優勝美地（Yosemite Valley），又譯優勝美地，位於美國加州中東部內華達山脈西坡的冰川槽谷表象，長約 11 公里，寬 800～1,600 公尺，深約 300～1,500 公尺。

化的人，它應該免費地向人民大眾提供：他們需要它，就像需要水和麵包一樣，它是人類精神的美酒佳釀。」

在這次巡迴演出的過程中，我和天才的藝術家大衛·比斯法姆[276]成了朋友，從我們的友誼中，我得到了很多的快樂。我所有的演出他都會來觀看，他所有的演唱會我都會去聽。後來，我們還經常在我的房間裡共進晚餐，他還經常為我演唱〈去曼德勒的路上〉[277]或是〈丹尼·迪弗〉[278]，我們歡笑、擁抱，覺得非常快樂。

這一章的名字可以稱為「為浪漫的愛情辯護」，因為直到現在我才發現，愛情既可以是一種輕鬆的消遣，也可以是一齣莊重的悲劇，而我卻一直帶著一種浪漫的純真投身其中。人們似乎在渴望美，渴望那種沒有恐懼、無需承擔任何責任而又讓人心情愉快、精神振奮的愛情。演出結束後，我的身上穿著丘尼卡，頭上戴著玫瑰花冠，真是太可愛了。為什麼這種可愛不能拿出來與別人一起分享呢？對我來說，一邊喝著熱牛奶、一邊讀著康德的《純粹理性批判》的日子已經一去不復返了。現在，一邊喝著香檳酒，一邊聽著身邊的人讚揚我的美貌，這種日子似乎更讓我覺得舒心。浪漫的肉體，熾熱的唇吻，緊抱的雙臂，依偎在愛人肩上甜蜜地入睡——所有這一切都讓我覺得既天真浪漫又幸福愜意。有些人對此可能會深惡痛絕，但是我不明白，既然你的身體生來就要遭受一些痛苦，比如斷牙、拔牙、鑲牙；既然無論你人品有多麼高尚，都難免會遭受疾病的折磨，比如頭痛、感冒，那為什麼當有機會的時候，你不能透過自己的身體去享受最大的快樂呢？一個整天從事腦力勞動的人，難免會為了一些要緊的事和一些煩心瑣事而費心勞神，為什麼他就不能躺在一個美麗的臂彎裡，讓自己的痛苦得到一些安慰、享受幾個小時的美好時光、暫時忘掉一切煩憂呢？我希望，在我這裡得到安慰的所有人都能夠記住這一切，就像我一樣，要記住自己得到的快樂和安慰。我沒有時間在這部回憶錄中寫下所有的人，就好像要把我以前在森林裡或在田野裡度過的

276 大衛·比斯法姆（David Bispham, 1857-1921），美國著名歌劇男中音。
277 〈去曼德勒的路上〉（*On the Road to Mandalay*），根據英國詩人魯德亞德·吉卜林的詩歌改編的歌曲。
278 〈丹尼·迪弗〉（*Danny Deever*），根據英國詩人魯德亞德·吉卜林的詩歌改編的歌曲。

那些美好時光，把我聽莫札特或者貝多芬的交響樂時所感受的那種極大的歡樂，把我和伊薩伊[279]、華特·拉梅爾[280]、亨利·斯金[281]等著名藝術家的交往過程中的那些美妙時刻，全都一一記錄下來，對於一本回憶錄來說，這顯然是不可能的。

「是的，」我繼續大聲說道，「就讓我做一個異教徒，做一個異教徒吧！」其實，就我的所作所為而言，可能從來都沒有超越一個異端的清教徒或是清教徒的異端。

我永遠都不會忘記剛剛回到巴黎時所見到的那一幕。我將孩子留在了凡爾賽，由一位保姆照顧。當我打開家門的時候，我的小兒子跑到我的跟前，金色的捲髮圍在他可愛的小臉周圍，就像一圈光暈，非常美麗。我當初離開他的時候，他還只會在搖籃裡躺著呢。

1908 年，我買下了吉維克斯位於納伊[282] 的工作室，工作室裡有一間音樂室，像小教堂那麼大，我跟孩子們住在裡面。我經常整天都在工作室裡工作，有時甚至是通宵達旦，和我在一起的，是我忠實的朋友亨利·斯金。他是一位非常有天分的鋼琴家，精力旺盛，工作起來不知疲倦。我們經常從早上就開始工作，由於工作室的四周掛著藍色窗簾，外面的陽光照不進來，我們點著弧光燈照明，因此也不知道時間的早晚。有時我會問：「你不覺得餓嗎？我想知道幾點了？」於是我們看看時鐘，才發現已經是第二天凌晨四點鐘了！我們就是這樣沉迷於工作，就像進入了印度人所說的「寧靜無欲的狀態」。

在花園裡，有一間專門留給孩子們、保姆和護士居住的房間，這樣，音樂聲就不會打擾到他們。花園非常的漂亮，在春夏之交的那段日子，每次跳舞，我們都會把工作室所有房間的門全部打開。

279 伊薩伊（Eugène-Auguste Ysaÿe, 1858-1931），又譯易沙意，比利時小提琴家，作曲家，指揮家。伊薩伊身材魁梧，力量驚人，善於駕馭各種高難度的技巧性樂段，因此被米爾斯坦譽為「小提琴家中的沙皇」。同時他的音色也非常迷人動聽，可謂開克萊斯勒之先河。伊薩伊不僅善於演奏各種協奏曲和小品，更著力於室內樂的傳播，並促成許多作曲家為他創作室內樂作品，成為音樂史上一段佳話。

280 華特·拉梅爾（Walter Morse Rummel, 1887-1953），德國作曲家、鋼琴家。

281 亨利·斯金（James Henry Skene, 1877-1916），英國鋼琴家。

282 納伊（Neuilly），是法國巴黎西北郊的市鎮，屬於巴黎以西的上塞納省。納伊條約的簽署地。

第二十四章

在這間工作室裡，我們不僅工作，而且也安排一些娛樂活動。羅恩格林喜歡舉辦各種形式的聚會，因此這間巨大的工作室就常常變成一個熱帶花園或者西班牙王宮，巴黎所有的藝術家和知名人物都曾經光顧這裡。

記得有一天晚上，塞西爾·索雷爾[283]、加布里埃爾·鄧南遮和我一起即興表演了一出默劇，鄧南遮展示出了非凡的表演天賦。

多少年來，我一直都對鄧南遮抱有成見，因為我崇拜杜斯，但鄧南遮對杜斯的態度看上去很不友好，所以我一直不願意與他見面。曾有一位朋友對我說：「我能帶鄧南遮來見妳嗎？」我回答道：「不，別帶他來，如果我見到他，肯定會對他不客氣的。」但不管我怎麼反對，有一天這位朋友還是把鄧南遮帶來了。

儘管我以前從未見過鄧南遮，但當我看到這位光彩照人、魅力非凡的人物時，仍然忍不住脫口而出：「歡迎歡迎，您真是一個可愛的人！」1924年，當鄧南遮在巴黎見到我時，他就下決心一定要征服我的心。這倒不是我在自誇，因為鄧南遮總是想征服世界上所有知名的女人，並且將她們拴在自己的腰裡 —— 就像印第安人將敵人帶頭髮的頭皮拴在自己的腰裡一樣。但是，憑著對杜斯的欽佩，我成功地抵制住了他對我的誘惑。我想，我也許是世上唯一一個能夠抵禦他的誘惑的女人。這是一種英雄的本能衝動。

鄧南遮想要征服一個女人，就會在每天早上送給她一首小詩和一朵表達詩意的小花。我每天早上八點鐘都會收到一朵小花，但是我仍然堅持自己英雄的本能。

我在拜倫飯店附近的街上有一間工作室。一天下午，鄧南遮用一種非常奇怪的口吻對我說：「半夜時我過來找妳。」

然後，我和我的朋友整理了這間工作室。我們在屋裡擺滿了百合花等白色的花 —— 都是葬禮上用的花；然後又點上了很多蠟燭。當鄧南遮來到工作室，看到屋裡的布置時，他的眼睛都直了。工作室裡點著很多的蠟燭，四周放滿了白色的花朵，就像一座哥德式教堂。他走了進來，我熱情地接待，領著他到了用墊子堆成的長沙發上，然後又請他坐下。我先為他跳了一曲舞；

283 塞西爾·索雷爾（Cécile Sorel, 1873-1966），法國著名喜劇女演員。

接著，我把花覆蓋在他的身上，在他的周圍擺滿了蠟燭，然後和著蕭邦的《送葬進行曲》跳起了輕柔緩慢的舞步。慢慢地，我一支一支地吹滅了蠟燭，只留下他頭邊和腳邊的那些蠟燭。他像是被催眠了似的，躺在那裡一動不動。我仍然隨著音樂輕輕地舞動著，又把他腳邊燃燒著的蠟燭吹滅。但是，當我表情肅穆地向他頭邊的蠟燭移動時，他猛然用力地跳了起來，帶著一聲恐怖的喊叫逃出了我的工作室。這時，鋼琴師和我終於忍俊不禁，我們抱在一起，笑得簡直喘不過氣來。

我第二次抵抗鄧南遮的誘惑，是在凡爾賽的時候。當時我邀請他在特里亞農飯店一同吃午餐。這大概是在兩年之後，我們開著我的汽車到了那裡。

「您不想在午餐之前到森林裡去散散步嗎？」

「啊，當然想，太好了。」

我們開著車到了馬里樹林，然後下車進入樹林。鄧南遮顯得有些大喜過望。

我們轉悠了一會之後，我提議說：「現在我們回去吃飯吧。」

但是我們卻找不到車了，於是只好步行去特里亞農飯店。走了半天，我們怎麼也找不到出口！鄧南遮開始像個孩子似的喊叫起來：「我要吃午飯！我要吃午飯！我長著一個腦袋，腦袋想要吃飯，不吃飯我就走不動了！」

我盡力地安慰他，最後我們總算找到了出口，回到了飯店。鄧南遮吃了一頓極為豐盛的午餐。

我第三次抵禦鄧南遮的誘惑，是在幾年之後的戰爭期間，當時我正在羅馬，住在雷吉那飯店。因為不可思議的巧合，鄧南遮竟然住在了我隔壁。每天，他都要和卡沙狄侯爵夫人[284]共進晚餐。一天，侯爵夫人請我赴晚宴，我來到她的府邸，走進帶有希臘裝飾風格的會客大廳，坐在那裡等待侯爵夫人的到來。這時候，令人難以想像的是，我聽到一連串的髒話向我劈頭蓋臉地罵來。我看了看四周，發現原來是一隻綠色的鸚鵡在叫，我發現到牠的腳並沒有被綁住。我站起身來闖進了隔壁的會客室，突然又聽到了一陣刺耳的聲音 —— 汪汪汪……是一隻白色的小狗，牠也沒有被拴住！於是，我又闖

284 卡沙狄侯爵夫人（Marchesa Casati, 1881-1957），義大利爵位女繼承人、冥想者、藝術資助人。

進另一間會客室。這間屋子的地上鋪著白色的熊皮，牆上也掛著熊皮。我在房間裡坐了下來，繼續等著侯爵夫人。這時，我突然聽到一陣嘶嘶的聲音，往地上一看，只見一個籠子裡有一條眼鏡蛇正立起身子嘶嘶嘶地向我吐著信子。我急忙又闖進了另一間會客室，這間屋子裡放滿了老虎皮，有一隻大猩猩正衝著我齜牙咧嘴。我連忙又躲進了另一個房間，這裡是一個餐廳，在這裡，我總算找到了侯爵夫人的祕書。最後，侯爵夫人終於大駕光臨，她的身上穿著金黃色的輕薄睡衣。我說：「我想，您一定非常喜歡動物吧？」

「是的，我非常喜歡牠們 —— 特別是那隻猴子。」她看著自己的祕書回答道。

但是很奇怪，雖然喝了刺激的開胃酒，但是晚餐的氣氛顯得並不熱烈。

晚餐之後，我們來到了那間養著猩猩的會客室，侯爵夫人派人請來了一位女相士。女相士的頭上戴著一頂高高的尖帽子，披著女巫的斗篷，進入房間之後，她就開始用撲克牌為我們算命。

這時，鄧南遮進來了。天啊，這個傢伙竟然穿得怪裡怪氣。鄧南遮十個非常迷信的人，他相信所有算命人說的話。這位女相士講了一個非常離奇的故事給他聽，她對鄧南遮說：「你將在天空中飛翔，同時做著一件可怕的事情。最後，你將在死亡之門的前面跌落，你將經歷死亡並超越死亡，最後洪福永享。」

對我，她則是這樣說的：「妳將為世界各國創立一種新的宗教，並將在世界各地建立教堂。妳會得到最周全的保護，無論妳發生什麼意外，偉大的天使都會守護著妳。妳將壽與天齊，萬世留芳。」

回到飯店以後，鄧南遮對我說：

「每天晚上十二點鐘，我都會到您的房間裡去。我已經征服了世界上所有的女人，但還沒有征服伊莎朵拉。」

後來，他真的在每天晚上十二點鐘到我的房間裡來。

我鼓勵自己說：「我要做一個與眾不同的女人，我要成為世界上唯一一個能夠抵擋得住鄧南遮誘惑的女人。」

他向我講了他生活中最光彩的事情，講了他的青年時代和他的藝術追求。

「伊莎朵拉，我要不行了！快抓住我，抓住我！」

我深深地折服於他的才華，以至於在當時那種場面下，我都不知道該如何應付了，於是我只好溫情脈脈把他從我的房間拉出來，然後送他回自己的房間。這種情況持續了大約三個星期，我終於忍不住了，我毫不猶豫地衝到車站，坐上頭班列車離開了羅馬。

他曾經問我：「為什麼您就不能愛上我呢？」

我說：「因為埃萊奧諾拉。」

在特里亞農飯店，鄧南遮養了一條金魚，他非常喜愛這條金魚。金魚被養在一個非常漂亮的水晶魚缸裡，鄧南遮經常幫牠餵食，並且和牠交談。這條金魚也經常搖頭擺尾，嘴巴一張一合，似乎是在回答他。

有一天，我向服務員問道：「鄧南遮先生的金魚到哪去了？」

「唉，小姐，太可憐了！鄧南遮先生去義大利之前，交代我要好好地照料牠。鄧南遮先生說：『這條金魚和我有心靈感應，牠是我的幸福的象徵！』後來他經常發來電報詢問：『我最親愛的阿多爾夫斯（那條金魚的名字）怎麼樣了？』一天，阿多爾夫斯可能是在尋找鄧南遮先生，牠慢慢地繞著魚缸遊了一圈，然後就停下來……我把牠拿出來扔到了窗外。但鄧南遮先生的電報很快又到了：『我覺得阿多爾夫斯不太舒服。』我回電說：『阿多爾夫斯昨天晚上死了。』鄧南遮先生回電說：『把牠埋在花園裡，為牠修座墓。』因此我就把這條魚撿回來，用銀紙包好，埋在了花園裡，還立了一個墓碑，上面刻著『阿多爾夫斯之墓』。鄧南遮回來後就問：『阿多爾夫斯的墓在哪呢？』」

「我帶著他到了花園，讓他看了阿多爾夫斯的墳墓。他買來了許多鮮花放在墳墓上，久久地站在墓前，淚流不止。」

但是，有一場盛大宴會卻是以悲劇告終的。我把工作室布置得像個熱帶花園，在濃密的枝葉和珍貴的植物中間，放著一些雙人桌椅。這時，我基本上已經全部了解了巴黎社會各式各樣的偷情密會手法，因此也有辦法讓那些渴望婚外戀情的人得償夙願。這當然會讓一些做妻子的女人以淚洗面了。客人們身上都穿著波斯長袍，在一個吉普賽樂隊的伴奏下跳舞。在客人當中，有亨利‧巴

塔耶和他的作品最傑出的詮釋者貝爾特・巴蒂，他們都是我多年的老朋友。

　　我前面曾經提到，我的工作室就像一個小教堂，四周的牆壁上掛著大約有十五米高的藍色布幕。在高高的陽臺上，有一個小套房，經過波瓦雷特匠心獨運的巧妙裝飾之後，它變成了一個充滿誘惑力的地方。深黑色的天鵝絨布幕，映在牆上的一面面鑲著金邊的鏡子裡；地上鋪著一塊黑色的地毯，還有一張長沙發，上面放著用中國絲綢做成的靠墊，這就是這間小屋裡所有的東西。窗戶被封上了，門的形狀很奇怪，就像古代義大利伊特拉斯坎[285] 陵墓的入口一樣。正如波瓦雷特在完成這些裝飾時所說的一樣：「在這裡，人們可以做很多在其他地方不敢做的事，說很多在其他地方不敢說的話。」

　　確實如此，這間小屋真的非常漂亮和迷人，同時也非常危險。這裡的傢俱與其他地方的傢俱並沒有什麼本質的區別，可以分成什麼正經的睡床和邪惡的臥榻、純潔的椅子和淫蕩的沙發 —— 這就是所謂的本質區別。但是，波瓦雷特的話又是千真萬確的，在這間小屋裡，人的感覺和言語，和待在我那間像教堂一樣的排練室裡的時候，的確不一樣。

　　在那個非同一般的夜晚，就像羅恩格林平時大宴賓客一樣，酒香四溢。凌晨兩點鐘時，我和亨利・巴塔耶一起坐在了這個小屋裡的長沙發上，儘管他一直就像我的兄弟一樣，但這個晚上，他被這個地方迷住了，一言一行都和平時大不一樣。就在這時，不是別人，正好是羅恩格林，他出現了。當他從無數鏡子的反射中看到我和亨利・巴塔耶在長沙發上的情景時，他怒氣衝衝地跑進了我的排練室，當著客人的面把我臭罵一通，然後對眾人宣布他要離開這裡，永遠都不再回來了。

　　對客人們來說，這實在是一件極為掃興的事情，我的情緒也一下子由喜轉悲。

285 伊特拉斯坎（Etruscan），是伊特拉斯坎地區（今義大利半島及科西嘉島）於西元前 12 世紀至前
　　1 世紀所發展出來的文明，其活動範圍為亞平寧半島中北部。伊特拉斯坎人早在前 8 世紀就到達
　　了臺伯河流域的北部地方，西元前 500 年左右又擴展到南部的坎帕尼亞和北部的波河流域。伊特
　　拉斯坎人在半島上建立起興盛先進的文明，於西元前 6 世紀達至巔峰，在習俗，文化和建築等諸
　　多方面對古羅馬文明產生了深遠的影響，但其最終在羅馬共和國時期被羅馬完全同化。早期羅馬
　　（王政時代）曾長期被伊特拉斯坎人所主導。西元前 616- 西元前 509 年，羅馬先後有三位來自伊
　　特拉斯坎的國王。

「快，」我對斯金說道，「演奏〈伊索爾特之死〉，否則這個晚上就全完了。」

我迅速地脫下了繡花的丘尼卡舞衣，穿上一件白色的長袍。現在，斯金的鋼琴彈得比以前更為優美動聽，我在他的伴奏下一直跳到了黎明。

但是，這個夜晚注定要以悲劇告終。儘管我們是清白的，但羅恩格林就是不肯相信，並且發誓說他永遠都不要再見到我。我懇求他並且向他解釋，但一點用都沒有；亨利·巴塔耶也被這件事事搞得心神不寧，他寫了一封信給羅恩格林進行解釋並道歉，仍然毫無用處。

羅恩格林只是同意在他的汽車裡再見我最後一面，他把我罵了個狗血噴頭，那咒罵聲就像魔鬼的鐘聲一樣在我的耳邊叮噹亂響。突然，他停止了咒罵，打開車門，把我推入了夜色之中。一連好幾個小時，我獨自一人在深夜的街頭徘徊，心中一片茫然。一些陌生的男人向我做著鬼臉，並含含糊糊地提出了下流的邀請。一瞬間，這個世界好像變成了一個淫蕩的地獄。

兩天以後，我聽說羅恩格林去了埃及。

第二十四章

第二十五章

　　那段時間，我最好的朋友和最大的安慰者就是音樂家亨利·斯金。他的性格很怪，視功名利祿和個人野心如糞土。他非常崇拜我的藝術，只有在為我伴奏時，他才覺得幸福。在我認識的人中，他是對我最為欽佩的一個。同時他還是一位非常優秀的鋼琴家，有著鋼鐵一般的毅力，經常整夜整夜地為我伴奏 —— 有時彈貝多芬的交響曲，有時彈整部的歌劇《指環》 —— 從「萊茵的黃金」直到「諸神的黃昏」。

　　1913 年 1 月，我們一起到俄羅斯去巡迴演出。這一次，有一件奇怪的事情發生了。有一天的黎明時分，我們到達基輔之後，便坐著雪橇前往飯店。我又睏又累，睡眼惺忪，卻突然清楚地看間道路兩旁擺著兩排棺材，但不是普通的棺材，而是小孩的棺材。我連忙抓住了斯金的手。

　　「你看，」我說，「都是孩子 —— 孩子們都死了！」

　　他安慰我說：「可是我什麼都沒看到啊！」

　　「什麼？你沒有看見嗎？」

　　「不，那除了雪什麼都沒有。道路的兩邊都是堆積起來的雪。這是多麼奇怪的幻覺啊！妳肯定是太累了！」

　　那一天，為了消除疲勞、放鬆神經，我去洗了一個俄羅斯浴。在俄羅斯的澡堂裡，熱氣蒸騰的房間裡擺放著一層層用長木板釘成的木頭架子。我在其中一層木頭架子上躺著，服務員出去了，突然，一股熱浪將我擊倒，我從木頭架子上跌落在大理石地板上。

　　後來，服務員發現我躺在地上，已經失去了知覺，只好把我送回飯店，請來了一位醫生，醫生的診斷結果是輕度腦震盪。

　　「今晚說什麼妳也不能再跳舞了 —— 妳正在發高燒。」

第二十五章

「那樣的話恐怕會讓觀眾們失望的。」我堅持要到劇院去。

這次演出用的是蕭邦的音樂，在節目的最後，我突發奇想，對斯金說道：「彈蕭邦的《送葬進行曲》。」

「為什麼？」他問道，「妳從來都沒有跳過這首曲子！」

「我也不知道為什麼。你就彈吧。」

在我的一再堅持下，他只好同意了我的要求。於是，我便按照進行曲的節奏跳了這首曲子。我所表演的人物是一個可憐的女人，她抱著自己死去的孩子，用緩慢遲疑的腳步，走向最後的長眠之地。像死人走向墳墓一樣，我慢慢地跳著舞。最後，我又變成了一個幽靈，掙脫了肉體的束縛，迎著天堂的光明飛升，向著復活飛升。

舞蹈結束之後，帷幕落了下來，全場一片死寂。我望著斯金，他的臉色蒼白得沒有一點血色，渾身不住地顫抖，雙手冰涼。

「千萬不要再讓我演奏這首曲子了，」他請求道，「我經歷了一次死亡。我甚至聞到了白花 —— 葬禮上的白花的氣味，而且我也看到了孩子們的棺材……棺材……」

我們全都受到了極大的震撼，內心變得極不平靜。我相信，那天晚上是神靈在向我傳達一種獨特的警示，預示了將要發生什麼事情。

我們在 1913 年的 4 月回到了巴黎。在特羅卡德羅劇院，當長時間的演出即將結束時，斯金再次為我演奏了這首蕭邦的《送葬進行曲》。一陣宗教式的靜默過後，觀眾的心裡仍然充滿了恐懼，但接下來便響起了一陣雷鳴般的掌聲。一些婦女淚如雨下，有人竟然無法自已，幾乎到了瘋狂的地步。

也許，過去、現在和將來就像一條漫漫長路，在每一個轉捩點，路都會繼續向前延伸，只不過我們沒有辦法看清楚，因此覺得這裡就是未來，但其實未來已經在前面等著我們了。

自從在基輔表演《送葬進行曲》時產生幻覺後，我就有一種預感 —— 災難即將降臨，我總是覺得心神不寧。回到柏林，在演了幾場節目之後，我又一次像著了魔似的，想創作一支全新的舞蹈，表現一個人正在一帆風順地前進時，突然被一個可怕的災難擊倒，但這個遭受致命打擊的受傷者卻沒有因

此垮掉——她復活了，重新爬起來，向著新的希望繼續前進。

在去俄羅斯巡迴演出期間，我的孩子一直和伊莉莎白住在一起，現在我將他們接到了柏林，跟我住在一起。他們長得非常健康，精力旺盛，整天蹦蹦跳跳的，非常快活。後來我又帶著他們返回了巴黎，住進了位於納伊的那所寬敞的房子裡。

我又一次回到了納伊，又和孩子們在一起了。我經常站在陽臺上，偷偷地看著迪爾德麗跳由她自己編排的舞蹈。她還能根據自己創作的詩歌來編排舞蹈——在寬敞的藍色的排練室裡，一個幼小的孩子用甜甜的童音說道：「現在，我是一隻小鳥，我飛到雲彩裡，飛得那麼高。」還有一首：「現在，我是一朵花兒，就這樣，一邊看著小鳥，一邊搖啊搖。」看著她那優雅美麗的樣子，我想，也許她將來會繼承我的事業，按照我的設想繼續辦學。她會成為我最好的學生。

派翠克——我的兒子，他自己創作出了一些怪誕的音樂，並且開始在這些音樂的伴奏下跳舞。他從沒要求我教他跳舞，反而總是煞有介事地對我說：「派翠克要跳就跳派翠克自己的舞蹈。」

在納伊的這段時間，每天在工作室裡工作，在書房裡讀幾個小時的書，或是在花園裡跟孩子們一起玩，或是教他們跳舞，我覺得非常快樂，真害怕巡迴演出會將我們分開。孩子們長得一天比一天漂亮，我也更加不願意離開他們。我以前總是預言，一個能夠將音樂和舞蹈這兩種藝術天賦結合在一起的偉大的藝術家即將誕生，現在，當我看到兒子跳舞的時候，我覺得他或許就是這樣一位藝術家——能夠根據新的音樂創造出新的舞蹈。

我和這兩個可愛的孩子之間，不僅有著肉與血的連繫，同時還與他們有著超乎常人的更加偉大的連繫——藝術上的連繫。他們都非常喜歡音樂，當斯金彈鋼琴時，或者是在我練習舞蹈時，他們總是要求留在排練室裡。他們會安安靜靜地坐在旁邊，認認真真地聽著、看著。有時，我都不免覺得驚詫：這麼小的孩子，竟然能夠在藝術學習方面表現出如此嚴肅認真和專心致志的態度。

記得有一天下午，著名藝術家拉烏爾·帕格諾[286]正在演奏莫札特的作品，孩子們悄無聲息地走了進來，站在了鋼琴的兩旁，靜靜地聽著。當他彈完之後，孩子們不約而同地將長滿金髮的小腦袋鑽進他的懷抱，用充滿崇拜的眼神盯著他，帕格諾不禁大吃一驚，大聲說道：「這是從哪裡冒出來的兩個小天使──莫札特的天使？」這時，兩個孩子都笑了起來，他們爬到了他的膝蓋上，將小臉藏進了他的大鬍子裡。

看著眼前這動人的一幕，我的心中充滿了無限的愛意與激動。但是，我又怎能想到，眼前這老少三人當時已經非常接近那塊黑暗的「永不復返」的領地了呢？

這時已經是陽春 3 月，我輪流在夏萊特和特羅卡第羅這兩家劇院進行表演，儘管當時我的生活無論從哪一方面來看，都可以說是非常幸福的，但是在我的內心深處，還是不斷地感覺到了一種奇怪的壓抑感。

一天晚上，斯金用管風琴為我伴奏，我又一次在特羅卡德羅劇院跳起了蕭邦的那首《送葬進行曲》，並且又一次覺得額頭上有一股冰冷的寒氣，同時還聞到了一陣與上次同樣強烈的白色晚香玉和葬禮花的味道。迪爾德麗身上穿著一身白色的衣服，坐在正中間的包廂。她看到我跳這支舞時，突然大聲哭了起來，好像難過得心都要碎了一樣，她哭著喊道：「啊，媽媽為什麼這麼難過呢？」

這只是悲劇序曲中最開始演奏出來的一個微弱音符。不久以後，這齣悲劇就會結束我對一切自然、快樂生活的所有希望，而且讓我陷入萬劫不復的境地。我相信，儘管一個人看上去跟別人一樣，都在生活著，但在他的身上，可能總會發生一些悲傷的事情，將他生存的希望扼殺；一個人的肉體看上去好像仍然存在於這個世界，但是他的精神可能已經崩潰了──永遠地崩潰了。我曾經聽人說過，悲傷能夠讓人變得高貴。但我只能說：在最後的災難降臨之前，在我現實生活中的最後那幾天，實際上便是我精神世界裡的最後時光。從那以後，我便只有一個願望：飛──飛──飛，飛離那場災

286 拉烏爾·帕格諾（Raoul Pugno, 1852-1914），法國作曲家、教育家、風琴家、鋼琴家。以演奏莫札特的作品而聞名。

難帶給我的恐懼。在我以後的生命歷程中，正是這一系列不可思議的逃避的軌跡，讓我像個可憐的猶太人一樣只能到處流浪，又像傳說中注定在海上漂泊的荷蘭人一樣永遠不得停息。我覺得，我的生活只不過是一艘虛無縹緲的船，行駛在虛無縹緲的大海上。

這真是一種讓人覺得非常奇怪的巧合，某些心理活動經常會在一些具體的客觀事物上表現出來。在波瓦雷特為我設計的那套房間裡 —— 我前文曾經提及，那套房間裡充滿了神祕詭異的氣氛 —— 每一扇金色的門上都裝飾著兩個黑色的十字。最初我覺得這個設計很有創意，也很怪誕，但是這些黑色的雙重十字架正在逐漸地用一種非常奇怪的方式影響著我。

我之前曾經說過，雖然我的生活看起來很幸福，但其實在我的內心深處一直存在著一種奇怪的壓抑感，這是一種不祥的預感。現在，我經常會在半夜裡突然驚醒，覺得非常可怕，因此我總是在床前留著一盞通宵不熄的夜燈。一天晚上，借著夜燈昏暗的光線，我看到床對面的雙重十字架上閃現出了一個活動的身影，它穿著一套黑色的衣服，走到了我的床前，然後用可憐的目光注視著我。我被嚇壞了，半天動彈不得，等我將所有的燈都點亮以後，那個身影就突然一下子消失了。但是，這種奇怪的幻覺 —— 這是我第一次見到 —— 以後又出現過很多次。

我飽受折磨，苦惱不堪，於是在一天晚上，當我的好朋友瑞吉兒·博耶德夫人請我吃晚飯的時候，我將一切告訴了她。以她那種慣有的熱心腸，她非常擔心，並且堅持要立刻打電話請她的私人醫生過來。她說：「妳的神經肯定出毛病了。」

年輕英俊的雷納·巴迪特醫生來了，我將自己看到幻象的事情告訴了他。

「很顯然，您的神經過於緊張了。您必須到鄉下去休養一段時間。」

「但是我還要履行在巴黎演出的合約呀！」我回答道。

「那就到凡爾賽去吧 —— 那裡離巴黎很近，您可以坐車去，那裡的空氣對您來說，會有很大的好處。」

第二天，我將這一切告訴了孩子們的護士，她也非常高興：「凡爾賽對孩子們也是很有好處的。」

第二十五章

　　於是，我們簡單地收拾了一下行裝，準備出發，這時，一個全身穿著黑色服裝的瘦長身影出現在了大門口，它慢慢地沿著小路走了過來。究竟是我的神經過度緊張，還是那天晚上從雙重黑色十字架上出現的身影再次現身了呢？我還在想的時候，她已經走到了我的面前。

　　「我特意趕來，就是為了要見妳。」她說道，「最近我總是夢見妳，我覺得自己一定要和妳見一面。」

　　直到這時，我才認出她 —— 被廢掉的那不勒斯王后。前幾天，我還帶著迪爾德麗去看望過她。那天，我對迪爾德麗說：「迪爾德麗，我們要去見一位王后。」

　　「噢，那我得穿上我那件節日禮服，」迪爾德麗說道。那是波瓦雷特意為她精心設計、縫製的一件鑲著花邊的小衣服 —— 迪爾德麗總是稱它為「節日的禮服」。

　　我先是花了一點時間教會她如何行標準的宮廷屈膝禮，剛開始的時候她很高興，但到了最後她又哭起來，對我說：「噢，媽媽，我害怕去見真正的王后。」

　　我想，可憐的小迪爾德麗認為她將要被帶到在神話默劇中見過的那種真正的宮廷裡去。但是當她被領到布洛涅樹林旁邊的一座漂亮的小房子裡之後，心裡就變得輕鬆了。她被引見給一位身材修長、頭上盤著白色髮辮的尊貴的女士之後，便勇敢地行了一個標準的宮廷屈膝禮，後來又笑著撲進了伸開雙臂的王后的懷抱。在仁慈善良的王后面前，她一點都不覺得害怕。

　　我們要出發去凡爾賽的那天，王后穿著一身喪服來到了這裡，我向她解釋了要到凡爾賽去的原因，她說她非常高興能夠跟我們一起去 —— 這真是一個偶然的巧合。在路上，她忽然非常親切地把我的兩個孩子攬在了自己胸前。但是當我看到兩個金髮的小腦袋被包裹在那黑色的喪服裡時，我又一次真切地感覺到了最近常常困擾我的那種奇怪的壓抑感。

　　到了凡爾賽後，我和孩子們先是陪著王后一起高高興興地吃了茶點，然後又將王后送到了她的住處，並且在那見到了她的妹妹。我從來沒見過這位時乖運蹇的王后的妹妹，也從來沒有見過比她妹妹更可愛、更善良和更聰明

的女人了。

　　第二天早上，在特里亞農飯店的花園中，當我醒來時，我所有的恐懼和不祥的預感都消失得無影無蹤。醫生說得太對了，我確實需要鄉間的環境。但令人遺憾的是，當時那裡如果再有一支希臘悲劇合唱隊就好了，他們或許會在演唱中提到這樣的先例：我們經常選擇相反的道路來躲避厄運，但是結果卻向著它迎面走去 —— 不幸的伊底帕斯王就是一個很好的例子。如果當初我沒有去凡爾賽躲避那讓我惶惶不可終日的死亡預兆，那麼三天以後，孩子們也就不會在同一條公路上遇險身亡了。

　　那天晚上的情景至今仍然歷歷在目，因為我以前從沒有那麼激情澎湃地跳過舞。那時的我不僅僅是一個女人，而是歡樂的火焰 —— 一團不斷升騰的火焰，是從觀眾的心裡噴薄而出的滾滾濃煙。那天的演出有十幾次謝幕，作為最後的節目，我跳了《音樂瞬間》。在我跳舞時，似乎有一個聲音在我的心裡吟唱：「生命和愛情，是最偉大的幸福和歡樂，我要將它們全都奉獻出來，獻給那些需要它們的人。」突然，我又覺得迪爾德麗好像正坐在我一側的肩上，而派翠克則坐在另一側，非常的平穩，非常的快樂 —— 當我跳舞的時候，我的目光左顧右盼，就像看到他們歡樂、美麗的小臉蛋上寫滿了嬰兒般的笑意 —— 而我的腿卻一點都不覺得勞累。

　　那次表演結束之後，還發生了一件讓我覺得意外和高興的事情，自從幾個月前去了埃及之後就再也沒見過面的羅恩格林，突然走進了我的化妝間。也許是那晚的舞蹈和重逢的喜悅深深地打動了他，他提議與我們一起到香榭麗舍飯店的奧古斯丁套房裡共進晚餐。我們先趕到了那裡，然後坐在擺好的餐桌前面等著他。幾分鐘過去了，一個小時過去了，他卻一直沒有出現。他這樣的態度讓我非常緊張，儘管我知道他不會隻身一人去埃及旅行，但還是為自己能夠見到他而高興，因為我還一直愛著他，並且希望他能夠見見自己的兒子，這孩子在他不在身邊時已經長得非常健康英俊了。但是，一直等到半夜三點鐘，他還是沒有來，我非常的傷心和失望，於是便離開飯店返回了凡爾賽。

　　跳舞時激情澎湃，等待羅恩格林時傷心失望，這一切都讓我變得精疲力

竭，倒在床上便昏昏沉沉地睡著了。

第二天早上，直到孩子們衝進我的房間時，我才醒了過來。按照以往的習慣，他們要先在我的床上又叫又鬧地折騰上一陣子，然後我們才會一起去吃早餐。

派翠克比平常變得更加吵鬧——他把椅子推倒來取樂，每推倒一把椅子，他就快活地尖叫。

這時又發生了一件奇怪的事情。就在前一天晚上，有人（至今我也不知道是誰）給我送來了兩冊裝訂精美的巴比·德瑞雷利[287]的著作。我隨便從身邊的桌子上取出了其中的一冊，正要制止派翠克的吵鬧時，我偶然翻開了這本書，目光落在了「尼俄柏」這個名字還有下面這段話上：

「妳這美麗的母親，養育出了像妳一樣美麗的孩子。每當人們談起奧林匹亞山時，妳就忍不住露出嘲諷的微笑。為了懲罰妳，神祇的利箭將要射穿妳那些可愛孩子的頭顱，而妳裸露的胸膛卻無力庇護他們。」

這時保姆說道：「派翠克，不要鬧了，你影響到媽媽了。」

我家的保姆是一位可愛善良的女人，是這個世界上最有耐心的女人，她非常喜歡這兩個孩子。

「唉，隨他去吧，保姆，」我大聲說道，「妳想啊，如果沒有孩子們的吵鬧聲的話，這生活還有什麼意思？」

這時，有個念頭突然閃現在了我腦海中：如果沒有這些孩子，生活該是多麼的空虛和黑暗啊——是他們讓我的生活充滿了歡樂和陽光。他們帶給我的歡樂，比舞蹈藝術帶給我的歡樂要多得多，比愛情帶給我的快樂更是多出了千百倍。我繼續往下讀：

「當妳只有胸膛可以被射穿的時候，妳只能不顧一切地把胸膛對準發出箭矢的地方……等待著！但是，妳所等著的事情並沒有發生，高貴而不幸的女人。神祇的弓弦已經鬆開了，他只是在嘲弄妳。」

「就這樣，妳用自己一生的時間來等待著——在無助的絕望中等待、在

287 巴比·德瑞雷利（Jules Barbey d'Aurevilly, 1808-1889），法國小說家。作品影響了後來的亨利·詹姆斯、馬塞爾·普魯斯特和維利耶·德·利爾—阿達姆。

無盡的黑暗中等待。妳的胸膛從來沒有發出過人類的哀號。妳看上去像是槁木，像是死灰，於是人們就說妳變成了岩石，其實妳的內心才像岩石一樣不屈不撓……」

我把書闔上，因為有一陣突如其來的恐懼緊緊地揪住了我的心。我張開雙臂，把孩子們叫到跟前，然後緊緊地抱在了懷裡，我忍不住淚流滿面——那天早上的每一句話、每一個動作，我直到今天都記得非常清楚；在那以後的無數個不眠之夜，當時的情景總是一幕幕地重現在我的眼前。儘管已經於事無補，我還是經常捫心自問：為什麼沒有繼續出現一些幻象，能夠給我發出警告，能夠讓我防止即將發生的悲劇？

那是一個帶著些暖意的灰暗早晨。面對著花園的窗戶敞開著，可以看到含苞欲放的花兒。這是今年以來我第一次感受到一種獨特的欣喜，它隨著初春的和風充溢在我的心中。欣賞著明媚的春光，面對可愛的幼子，我覺得非常幸福。我無法抑制自己內心的歡樂，突然從床上跳了下來，開始和孩子們一起跳起舞來。我們三個人笑聲不斷，其樂融融，連保姆也在旁邊微笑地看著我們。

突然，電話鈴響了——是羅恩格林的聲音，他讓我帶著孩子們到城裡去和他見面。「我想見見他們。」——他已經四個月沒有見過孩子們了。

我非常高興，覺得這次見面或許能夠讓我和羅恩格林重修舊好。我悄悄地把這個消息告訴了迪爾德麗。

她大聲喊道：「唉，派翠克，你知道我們今天要去哪裡嗎？」

直到現在，我的耳邊還經常迴響起她那充滿稚氣的聲音：「你知道我們今天要去哪裡嗎？」

我那可憐、稚嫩、美麗的孩子們啊，殘酷的命運即將降臨在你們的頭上——如果事先能夠知道該多麼好啊。那天你們到哪裡去了，到哪裡去了呢？

這時，保姆對我說：「夫人，我覺得這天氣可能會下雨，最好還是別讓孩子們出去了。」

如同沉浸在可怕的噩夢中一樣，日後我無數次地聽到了她的這聲警告，

並且咒罵自己竟然將這句話當成了耳旁風。我當時只是覺得，如果孩子們在場的話，我和羅恩格林的會面會變得輕鬆一些。

在坐車從凡爾賽到巴黎去的路上 —— 這是最後一次，我用雙手抱著我的兩個小寶貝，內心充滿了對生活的全新的希望和信心。我敢肯定，當羅恩格林看到派翠克的時候，一定會忘掉所有的對我的反感；我也夢想著我們能夠破鏡重圓，進入一個真正偉大的境界。

在去埃及以前，羅恩格林在巴黎的市中心買下了一大片地皮，想要在那為我的學校興建一座劇院，並讓它變成全世界所有偉大的藝術家聚會的聖地和銷魂的樂園。我想，這裡一定會成為杜斯表演他那神聖藝術的最合適的場所，而莫內·蘇利也一定能夠在這裡實現他的夙願 —— 演出《伊底帕斯王》、《安蒂岡妮》[288] 和《伊底帕斯在科洛諾斯》三部曲。

這些想法都是在前往巴黎的路上產生的，我的內心也因為對藝術充滿了新的偉大希望而覺得異常輕鬆。但是那座劇院注定是不會建成的，杜斯也沒能找到與她相配的藝術殿堂，而莫內·蘇利至死也沒有實現演出索福克里斯的三部曲的願望。為什麼藝術家們的希望總會變成一場虛無縹緲的幻想呢？

正如我預料的那樣，再次見到自己的小兒子，羅恩格林覺得非常高興，他也非常喜歡迪爾德麗。我們在一家義大利餐館吃了一頓快樂的午餐 —— 吃了很多的義大利實心麵，喝了很多義大利香檳酒，並且愉快地談論了正在規劃中的那座宏偉的劇院。

羅恩格林說：「它將被命名為『伊莎朵拉劇院』。」

我說：「不，它應該叫作『派翠克劇院』，因為派翠克將成為一位偉大的作曲家，並將為未來的音樂創作舞蹈。」

吃完午餐後，羅恩格林說：「今天十分高興，我們為什麼不到幽默者沙龍去坐坐呢？」

288 《安蒂岡妮》（*Antigone*），是古希臘悲劇作家索福克里斯西元前 442 年的一部作品，被公認為是戲劇史上最偉大的作品之一。該劇在劇情上是底比斯三部曲中的最後一部，但是最早寫就的。劇中描寫了伊底帕斯的女兒安蒂岡妮不顧國王克瑞翁的禁令，將自己的兄長，反叛城邦的波呂尼刻斯安葬，而被處死，而一意孤行的國王也遭妻離子散的命運。劇中人物性格飽滿，劇情發展絲絲相扣。安蒂岡妮更是被塑造成維護神權及自然法，而不向世俗權勢低頭的偉大女英雄形象，激發了後世的許多思想家如黑格爾、齊克果、德希達等的哲思。

可是我事先已經定好了，要去排練節目，所以羅恩格林只好帶著和我們一起來的年輕朋友 H.S. 先走了，而我則帶著孩子們和保姆返回納伊。在劇場門前，我對保姆說：「妳與孩子們一起進來等著我一起回去好嗎？」

但是她對我說：「不，夫人，我想我們最好還是回去吧，孩子們累了，需要休息了。」

於是，我吻了兩個孩子，並且對他們說：「我很快就會回家。」

坐汽車離開的時候，小迪爾德麗將她的嘴唇貼在了車窗玻璃上，我彎下身子，隔著玻璃親了親她 —— 冰冷的玻璃給我帶來了一種奇怪而又可怕的感覺。

我走進排練大廳，排練的時間還沒到，我想先休息一會，就上樓走進我的房間，躺在了沙發上。屋子裡放著很多別人送來的鮮花和一盒糖果，我伸手拿了一塊糖，很隨意地吃著，同時還在想：「不管怎麼說，我也算是很幸福了 —— 也許是這個世界上最幸福的女人。我擁有了藝術、成功、幸運、愛情，最重要的是，我還擁有一對可愛而漂亮的孩子。」

我隨意地吃著糖，對自己微笑著，接著想：「羅恩格林已經回來了，一切都會好起來的。」就在這時，我突然聽到了一聲淒厲的、不似人間應有的哭喊聲。

我回頭一看，發現羅恩格林正跟跟蹌蹌地像個醉漢似地向我走過來。他雙膝一軟，癱倒在了我的面前，接著，從他的嘴裡說出了這樣的話：

「孩子們……孩子們……都死啦！」

我記得當時我似乎像突然得了一種奇怪的病一樣，覺得喉嚨灼痛，就像吞下了燒紅的煤塊。但我不明白是究竟發生了什麼事。我想安慰他，溫柔地對他說，這不是真的。後來又進來一些人，我更加搞不清楚究竟發生了什麼事。接著，又進來了一位留著黑鬍子的人，有人對我說他是醫生。醫生說：「這不是真的，我要救活他們。」

我相信了他的話，並想跟著他一塊進去，但是人們攔住了我。我現在才明白，他們是不想讓我知道孩子們確實是不行了。他們怕我承受不了這樣的打擊。可我當時的心情卻很亢奮。看見周圍的人都在哭，我倒是很想去安慰

每一個人。現在想想，還是搞不清為什麼當時會產生這種奇怪的心情。我真的看破紅塵了嗎？我真的知道死亡是不存在的嗎？難道那兩個冰冷的小蠟像並非我的孩子，而只是他們脫掉的外套嗎？我的孩子們的靈魂會不會在天堂中得到永生？在人的一生中，母親的哭聲只有兩次是聽不到的──一次是在出生前，一次是在死亡後。當我握住他們冰涼的小手時，他們卻再也無法握住我的手了，我哭了，這哭聲與生他們時的哭聲一模一樣。一種極度喜悅時的哭聲，一種極度悲傷時的哭聲，為什麼會是一樣的呢？我不知道是為什麼，但我知道這哭聲真的是一樣的。茫茫人世間，是不是只有一種偉大的哭聲──一種能夠孕育生命的母親的哭聲，既能包含憂傷、悲痛，又能包含歡樂、狂喜呢？

當我們早上出去辦一些小事時，會有多少次遇到黑色的、悲傷的基督教送葬隊伍，讓我們變得渾身顫抖，一想到我們所愛的人，便希望自己永遠都不要成為這種黑色隊伍中的一員。

從童年時代開始，我就對與教會或者教義相關的一切東西都非常反感。在讀了英格索爾[289]和達爾文的作品以及一些異教哲學的著作之後，這種反感就變得更深了。我反對現在的婚姻制度，而且我覺得現代的喪葬觀念也是非常恐怖和醜陋的，甚至已經到了野蠻的程度。以前，我有勇氣反對婚姻，拒絕讓我的孩子接受洗禮；現在，當他們死了以後，我也反對為他們舉行那種被人們稱為基督教葬禮的可笑儀式。我只有一個願望，那就是：這件可怕的事情應該變成一種美！面對如此巨大的不幸，眼淚已經無法表達我的心情。我欲哭無淚，很多朋友眼含熱淚地來看我，成群結隊的人們站在花園裡、站在大街上為我的不幸而哭泣，可是我卻沒有哭。我向他們表達出了這樣一個強烈的願望──希望所有身著黑色禮服前來向我表示慰問或同情的人都能夠變成一種美。我並沒有穿喪服──為什麼要換上喪服呢？我一直覺得，身穿喪服不僅是非常荒唐和可笑的，而且也沒有任何的必要。奧古斯丁、伊莉莎白和雷蒙德明白了我的心願，便在排練室裡堆滿了鮮花。當我清醒時，

289 英格索爾（Robert G. Ingersoll, 1833-1899），美國著名人權律師、政治家、演說家。美國內戰期間就是一直維護黑人的權利，後是《排華法案》的絕對反對者，並未在美華人辯護。

我最先聽到的音樂就是科龍尼樂隊演奏的淒美挽歌《奧菲斯》。但是，要想在朝夕之間改變人們這種醜陋的本性，並且創造出一種美，是一件多麼的困難的事情啊！按照我的願望，就應該讓這些頭戴黑帽的不祥面孔消失，讓靈車消失，還有那些毫無用處的、醜陋的送葬儀式也都應該消失 —— 正是這些拙劣的表演，將死亡變成了一種令人毛骨悚然的恐怖事情，而並非讓人變得崇高。拜倫在海邊的柴堆上焚化雪萊遺體的行為，是多麼了不起的偉大舉動啊！在人類的文明中，我唯一能夠選擇的，就是火葬這種並不算美麗的解決辦法。

孩子們，還有與他們一同死去的保姆 —— 當我向他們的遺體告別時，我非常想看到一種舞蹈的場面，看到他們最後的笑靨。我相信，總有一天，人們會用自己的智慧來反抗那些醜陋的教會儀式，創造並參加一些悼念死者的美的儀式。與土葬這種可怕的習俗相比，火葬已經是很大的進步了。肯定還有很多人與我的觀點一樣。當然，正是我積極堅持的這種觀點，卻遭到了許多正統宗教人士的抨擊和深惡痛絕。他們把我看做一個冷酷絕情的女人，因為我不想讓親人的遺體埋在地下被蛆蟲吞掉，而是將他們放在火上燒掉 —— 在和諧、絢麗、光和美中與親人永別。不知道我們還要等多長時間，才能看到這樣的明智之舉在我們的生活、愛情甚至死亡中戰勝愚昧的習俗？

來到火葬現場，看著面前擺放著的棺材 —— 就在它的裡面，有我最親愛的金髮飄拂的小腦袋，有曾經緊緊摟抱著我的像花朵一樣的小手，有曾經不停奔跑的小腳丫 —— 現在，這一切都要付之一炬了，從此以後，只有讓人肝腸寸斷的一捧骨灰留在這個世上。

回到納伊的排練室之後，我已經萬念俱灰，並且制定了具體的計畫，想要了此殘生。失去了我最親愛的孩子們，我怎麼還能活得下去呢？但是，我的舞蹈學校裡的小女孩們圍著我說：「伊莎朵拉，為了我們，請活下去吧。我們不也是妳的孩子嗎？」她們這些話提醒了我，讓我覺得有責任去安慰那些傷心的孩子們，她們站在那裡，正在為迪爾德麗和派翠克的死而悲慟欲絕。

如果這些悲傷早一點來到我的生活中，我也許還能夠克服；如果晚一點到來，也許我不會覺得如此可怕；但它們恰恰在我年富力強的時候出現，這

徹底地摧毀了我的精神世界。如果那時還能有偉大的愛情讓我忘情其中，並帶著我離開，也許……但是，羅恩格林對我的呼喚並沒有做出反應。

雷蒙德和他的妻子潘娜洛普想要到阿爾巴尼亞去為難民服務，他勸我和他們一起去。但是當時我和伊莉莎白還有奧古斯丁已經動身前往希臘的克基拉島[290]，當我們中途在米蘭過夜時，我被帶到了四年前住過的那個房間，當時我正在為生不生派翠克而猶豫。後來，他降生了，他帶著我在聖馬可教堂裡夢見的那張天使的面容來到了人間，但是現在，他又離我遠去了。

當我再次望向那幅畫像中的那個女人的不祥的雙眼時，她似乎正在對我說：「我的預言是不是應驗了？一切都將歸於死亡。」我不禁毛髮倒豎，心驚膽戰，急忙跑到樓下的走廊，央求奧古斯丁帶我另外找一家飯店住宿。

我們乘著船從布林迪西起程，在一個可愛的早晨，我們到達了克基拉島。大自然絢麗多姿，但是我卻沒有感受到絲毫的安慰。與我同行的人告訴我，在那段日子裡，我總是坐著發呆。我已經喪失了時間概念，陷入了一片灰暗沉鬱的世界中，沒有絲毫生存或活動的願望。當一個人因遭遇不幸和打擊而悲哀到極點的時候，反而是沒有任何動作和表情的。就像尼俄柏變成石頭一樣，我呆呆地坐在那裡，渴望著自己能夠在死亡中毀滅。

羅恩格林當時還在倫敦。我想，如果他能來看我的話，也許能夠讓我從死一般的麻木狀態中解脫出來。也許只要能夠感覺到他那溫暖的雙手在愛撫我，我就能夠重新振作起來。

一天，我將自己關在了屋子裡，不讓任何人打擾，我拉上窗簾，在黑暗中平躺在床上，緊握的雙手交叉著放在胸前。我已經到了絕望的最後的邊緣，嘴裡一遍又一遍地唸叨著自己發給羅恩格林的電報。

「來看看我吧，我需要你。我就要死了，如果你不來，我就要去找孩子們了。」

我反覆說著，就像是在唸禱文一樣，一遍又一遍地說著。

當我起來的時候，已經是半夜了，後來，又經過了很長時間，我才在痛

290 克基拉島（Corfu），屬希臘克基拉州。克基拉島面積 580 平方公里，是伊奧尼亞群島中第 2 大的島嶼，隔克拉基海峽與阿爾巴尼亞相望。此島是伊奧尼亞大學的所在地。

苦中睡著了。第二天早上，奧古斯丁叫醒了我，手裡拿著一封電報，上面寫道：「請告知伊莎朵拉近況，我即將前往克拉基島。羅恩格林。」

從此以後，我便懷著這唯一的希望，等待著，就像在黑暗中企盼光明一樣。

終於，在一天早上，羅恩格林來到了我的身邊。他臉色蒼白，神色焦慮。「我以為妳死了。」他說。

接著，他告訴我，就在我給他發電報的那天下午，他看到我像一團霧氣似的出現在他的床前，所說的話與電報上的內容一模一樣：「來看我吧……我需要你……我就要死了……如果你不來，我就要去找孩子們了……」

當我知道我們之間仍然存在著如此驚人的心靈感應時，我的心裡又燃起了希望，我希望能夠透過自己主動的愛來彌補過去的不愉快，讓我再次感受到內心激情的湧動。但是物極必反，我的渴望還有那需要抑制的痛苦太過強烈，甚至讓羅恩格林根本無法承受。一天早上，他突然不辭而別了，望著駛離克拉基島的那艘輪船，我知道他肯定就在上面。遙望輪船逐漸在碧波蕩漾的海面上消失的場景，孤獨無依的感覺又一次籠罩了我。

這時，我對自己說道：「要麼立即結束自己的生命，要麼就必須想辦法活下去。」但是，持續不斷的痛苦不分日夜地吞噬著我的心，讓我痛不欲生。每天晚上 —— 不管是醒來還是睡著 —— 我總是覺得自己仍然生活在那個可怕的早晨，我的耳邊老是聽到迪爾德麗在說：「妳知道我們今天要去哪裡嗎？」還有保姆說的「夫人，今天最好還是不要讓孩子們出去了」。我聽到自己在狂亂中做出的回答：「妳說得對。好保姆，妳應該和他們留下，好好地看護他們，今天就不應該讓他們出去。」

雷蒙德從阿爾巴尼亞回來了，與平常一樣，他仍然精力充沛。「在那裡，整個國家都需要幫助。農村滿目瘡痍，孩子們一直在忍飢挨餓。妳怎能總是沉浸在自己的痛苦中呢？來幫我們一下吧，去救助那些孩子們，去安慰那些婦女們吧！」

他的請求打動了我，我又一次穿上了我的丘尼卡舞衣和便鞋，跟著雷蒙德一起去了阿爾巴尼亞。他別出心裁地創建了一個救濟阿爾巴尼亞難民的營

地。在克拉基島的集市上，他買了一些生羊毛，把羊毛裝在他租來的一艘小輪船上，運到了難民集中的港口薩蘭達[291]。

我問道：「雷蒙德，你要怎麼做才能用生羊毛填飽這些人的肚子呢？」

雷蒙德說：「等一下妳就能看到了。如果我帶來給他們的只是麵包，那就只能幫他們解決今天的飢餓；但是如果我經常帶來羊毛給他們的話，就可以解決他們將來的吃飯問題。」

在薩蘭達布滿岩石的海灘上，我們的船靠了岸，雷蒙德在那裡建立了一個救助中心，門口有塊牌子，上面寫著：「願意來這裡紡羊毛線的人，一天可以得到一個德拉克馬。」

很快，一群貧窮、瘦弱、飢餓的婦女排起了長隊 —— 她們可以用賺到的德拉克馬買到希臘政府在港口出售的黃玉米。

然後，雷蒙德又駕著小船返回了克拉基島，他已經在那裡讓木匠為他做了一些織布機，又將它們運回了薩蘭達，同時宣布：「誰願意把羊毛線織成布，一天能得一個德拉克馬。」

很多飢餓的人前來要求工作，雷蒙德教她們如何紡織古希臘花瓶上的圖案。很快，他就在海邊擁有了一支紡織女工隊伍。他還教她們如何和著紡織的節奏齊聲合唱。當這些圖案織好以後，就變成了一件件漂亮的地毯。雷蒙德將這些地毯運到倫敦出售，可以賺到百分之五十的利潤。然後他用賺來的錢建造了一個麵包房，麵包房能夠生產白麵包，價格比希臘政府出售的黃玉米便宜一半。就這樣，雷蒙德建立了自己的村莊。

我們住在海邊的一頂帳篷裡。每天早上，當太陽升起的時候，我們就到海裡去游泳。雷蒙德經常會有多餘的麵包和馬鈴薯，我們便翻山越嶺趕到另外一些村莊，將食物分發給那裡的飢民。

阿爾巴尼亞是一個奇特而又悲慘的國家，那裡有第一個供奉雷神宙斯的祭壇。當地人稱宙斯為雷神，因為在這個國家，不管冬天還是夏天，都經常

291 薩蘭達（Santi Quaranta），是位於阿爾巴尼亞南部的一個沿海城市，屬夫羅勒州薩蘭達區一部分。薩蘭達是阿爾巴尼亞全國最重要的旅遊城市之一，其附近的文化古城布特林特被列入世界文化遺產名錄之中。薩蘭達也是阿爾巴尼亞重要的港口。

有雷電和暴雨。我們經常身穿丘尼卡和便鞋在雷電和暴雨中長途跋涉。我覺得被大雨沖洗比穿著雨衣更讓人興奮。

我見到了很多悲慘的場景：一位母親坐在樹下，懷裡抱著一個嬰兒，身邊還依偎著三四個孩子 —— 他們一個個全都飢腸轆轆的，無家可歸 —— 他們的家被燒掉了，女人的丈夫、孩子們的父親被土耳其人殺害了；牲口也被搶走了，莊稼被毀了。這位母親只能帶著活下來的孩子們在那裡坐以待斃。這樣的人到處都是，雷蒙德分給他們很多袋馬鈴薯。

返回營地時，我們已經疲憊不堪，但是我的內心卻產生了一種異樣的快感。我的孩子們走了，但是還有很多其他的孩子，他們正處於飢寒交迫的狀態，難道我就不能為了這些孩子而生活下去嗎？

薩蘭達沒有理髮師，所以有生以來我第一次自己將頭髮全都剪掉，並且扔進了海裡。

當我恢復了精神和體力以後，就覺得不能繼續在這些難民中間生活下去了。這並不奇怪，藝術家的生活和聖徒的生活是有很大的不同。我的藝術生命已經在我的內心復活，同時我認為，單憑我這有限的力量，根本不可能阻止阿爾巴尼亞的難民潮。

第二十五章

第二十六章

有一天，我覺得自己必須離開這個群山綿延、岩石遍布、四季多雨的國家。我對潘娜洛普說道：

「我覺得自己真的不能再看這些苦難的情景了。我想伴隨著清靜的燈光，踩著波斯地毯，在清真寺裡靜靜地坐著。對於走過的路，我已經感到疲倦。妳和我一起去一趟君士坦丁堡吧。」

潘娜洛普當然很高興。我們脫掉丘尼卡，穿上了樸素的衣裝，坐上了開往君士坦丁堡的輪船。白天，我就在客艙裡待著，到了晚上，等其他旅客都睡著以後，我才包著圍巾，走出艙門，來到月光下的甲板上。有一個男青年正倚著船舷凝視月亮，他穿著一身白色的衣服，甚至連手套都是用白羊皮做的。手裡拿著一本小小的黑皮書，不時地看上兩眼，嘴裡唸唸有詞，似乎是在祈禱。在他蒼白而又憔悴的臉上，有一雙黑色的大眼睛，滿頭的黑髮在月色中閃閃發光。

當我走近他時，這個陌生人對我說道：

「我冒昧地同您講話，因為我與您有一樣巨大的悲傷。我要回君士坦丁堡去安慰我的母親，她正遭受著痛苦的折磨。一個月前，她聽到了我大哥自殺的噩耗；兩個星期後，又一齣悲劇發生了，我的二哥也自殺了。我成了她僅存的一個兒子。但我如何才能安慰她呢？我自己也是極端的絕望，覺得還不如跟我哥哥一樣死掉才好。」

我們交談起來，他告訴我他是一名演員，手上的那本小書正是名劇《哈姆雷特》的劇本，他正在研究自己要扮演的那個角色。

第二天晚上，我們又在甲板上見面了。像兩個不幸的幽靈一樣，我們分別沉浸在自己的痛苦中，卻互相從對方身上尋找到了一些安慰，就這樣，我

們一直待到了黎明。

　　輪船到達君士坦丁堡的港口時，有個身穿喪服的高大漂亮的女人來接他，見到他之後，一下就將他抱在了懷裡。

　　我和潘娜洛普住進了佩拉王宮飯店。最初的兩天，我們在君士坦丁堡隨便看了看，主要是遊覽了老城內狹窄的街道。第三天，有一位不速之客來找我——就是船上那位悲傷的朋友的母親，也就是在港口接他的那個女人。她顯得非常痛苦，她先是給我看了她死去的兩個漂亮兒子的照片，然後又對我說：「他們走了，我無法將他們追回來，但我來這裡是求您幫我救救最後一個兒子——拉烏爾。我覺得他正在走哥哥的老路。」

　　「我能為您做什麼呢？」我問道，「他處於一種什麼樣的危險中呢？」

　　「他已經離開了這座城市，獨自去了聖斯蒂法諾村的一幢別墅。從他離開時那種絕望的表情中，我產生了一種不祥的預感。妳給他留下了非常深刻的印象，所以我覺得只有妳能夠讓他明白自己的做法是不對的，讓他可憐可憐他的母親，回到現實生活中來。」

　　「但是他為什麼要走這條絕望之路呢？」我問道。

　　「我不知道，也不知道他的兩個哥哥為什麼要自殺。他們都那麼的年輕、英俊和幸運，為什麼非要走這條不歸路不可呢？」

　　這位母親的哀求深深地打動了我，我答應到聖斯蒂法諾村去一趟，盡我所能讓拉烏爾清醒過來。服務員對我說，到那裡去的道路崎嶇不平，而且幾乎無法通車。所以，我去港口租了一條小拖船。那天刮著大風，博斯普魯斯海峽波浪翻滾，但最終我們還是安全抵達了那個小村子。按照他母親的描述，我找到了拉烏爾的別墅。這是一座白色的房子，位於一座花園中偏僻的一角——這座花園的附近是一片古墓。別墅沒有安裝門鈴，我敲了敲門，沒有得到回音。我用手推了推門，發現門是開著的，便走了進去。一樓的房間裡空無一人，於是我爬了一小段樓梯，打開了另一個房間的門——拉烏爾就在這間粉刷得雪白的小房間裡，屋裡的牆壁、地板和門都是白色的。他正躺在鋪著白布的沙發上，穿著那天我在船上看到的白衣服，戴著雪白的手套。沙發的旁邊是一張小桌子，上面放著一隻插著白色百合花的水晶花瓶，旁邊

還放著一把手槍。

我相信這個男孩至少已經有兩三天沒有吃任何東西了，他像身在遠方一樣，連我喊他的聲音都聽不見了。我盡力將他推醒，對他說，他的母親正為他兩個哥哥的死悲慟欲絕。最後，我用力拉住了他的手，費了九牛二虎之力才將他拖到一直在那等著的小船上——我非常小心地把左輪手槍留在了別墅裡。

路上，他不停地哭泣，不願意回到母親那去，於是我就勸他先到我在佩拉王宮飯店的房間待一會，想搞清楚他為什麼如此悲傷。因為我已經隱隱地感覺到，雖然兩個哥哥的死讓他很悲傷，但卻不是造成他目前這種狀態的原因。最後，他終於小聲地對我說：

「是的，妳的猜想是對的，不是因為我兩個哥哥的死，而是因為西爾維奧。」

「誰是西爾維奧？她在哪裡？」我問。

「西爾維奧是這個世界上最美麗的人，」他回答，「他現在和他的母親住在君士坦丁堡。」

一聽說西爾維奧是個男孩子，我有些吃驚；但是，由於我對柏拉圖有一定的研究，並且認為他的〈費德魯斯篇〉是一首空前優美的情歌，所以我沒有像有些人那樣異常驚駭。我相信，最崇高的愛情應該是一種純潔精神的火焰，其中並不一定需要存在性愛。

我決定竭盡全力來挽救拉烏爾的生命，所以就不再繼續討論這件事，而是直截了當地問道：「西爾維奧的電話號碼是多少？」

很快，我就在電話裡聽到了西爾維奧的聲音——這是一個從美好心靈裡發出的甜美聲音。我說：「你必須馬上到我這裡來一趟。」

西爾維奧——一個大約十八歲可愛的美少年，很快就趕到了飯店。侍酒美童蓋尼米德[292]讓法力無邊的宙斯心猿意馬時，可能就是這副模樣。

292 蓋尼米德（Ganymede），希臘神話中的一個美少年。是特洛伊國王特羅斯之子，母親為卡利羅厄。特羅斯有三子：伊洛斯、阿薩刺科斯和蓋尼米德，蓋尼米德在其中最年少貌美，因此受到眾神之王宙斯的喜愛，將他帶到天上成為宙斯的情人並代替青春女神赫柏為諸神斟酒。較晚期的神話說宙斯變成巨鷹把蓋尼米德從伊達山上劫走；之後宙斯為了撫慰其父特羅斯，送給後者一對神馬。

第二十六章

「當這種感情不斷地向前發展，在體操練習或者其他場合，當他們見面的時候，他就漸漸地靠近他，並且擁抱他，正當宙斯愛上蓋尼米德的時候，欲望之泉流淌出來，淹沒了這個可愛的人。有些流進了他的心靈，有些在注滿他的心靈以後又從他的體內流了出來，就像微風或者聲音在光滑的岩石上反射回來一樣，美麗的泉水穿過眼睛這扇心靈的窗戶之後，又回到了美麗的偶像跟前；天神展翅飛臨的次數越來越多 —— 為他們澆灌泉水，讓他們快點成長。他就這樣愛著，卻又不明就裡，無法理解也無法解釋自己為什麼會這樣。因為對方，他好像得了瞎眼病一樣，愛上了鏡子裡的自己；但是面對鏡子的時候，他並沒有意識到裡面其實就是自己。」

—— 喬伊特[293]

我們一起吃了晚飯，並且度過了整整一個晚上。後來，當我們站在陽臺上欣賞博斯普魯斯海峽的美麗景色時，我看見拉烏爾和西爾維奧正在溫柔地竊竊私語，便覺得非常高興：拉烏爾的生命暫時得救了。我打電話給他的母親，告訴她我的努力成功了。這個可憐的女人喜出望外，簡直不知道應該如何表達對我的感激之情。

那天晚上，當我和這兩位朋友道別時，覺得自己挽救了這個英俊青年的生命，做了一件積德行善的好事。但是，沒過幾天，那位孤苦無助的母親又找到了我。

「拉烏爾又到聖斯蒂法諾的別墅去了，您務必再救他一次吧。」

對於我那善良的天性來說，這簡直是一種沉重的負擔；可是我又不忍心回絕這位可憐的母親。不過，我覺得坐船太過顛簸，便決定這一次冒險坐汽車前往那裡。我找到了西爾維奧，告訴他必須要跟我一起去。

「這次你們到底又出了什麼事？」我問他。

「哦，是這樣的，」西爾維奧說道，「我也真心愛著拉烏爾，但是我無法說我愛他就像他愛我那麼深，於是他就說自己不想活了。」

293 喬伊特（Benjamin Jowett, 1817-1893），英國教育家、導師、神學家和牛津大學貝里歐學院院長。因翻譯柏拉圖和修昔底德作品而聞名。

太陽落山時，我們動身了，經過一路的顛簸，最終到達了那座別墅。我們徑直闖了進去，再次將意志消沉的拉烏爾帶回飯店。我們和潘娜洛普一起研究，到底有什麼好的辦法能夠治好拉烏爾的怪病，我們一直談到了很晚。

第二天，我和潘娜洛普到君士坦丁堡的老街上閒逛，在一條又暗又窄的小巷子裡，潘娜洛普指著一塊招牌讓我看。上面寫的是亞美尼亞文字，她能翻譯，說是這裡有個人會算命。

潘娜洛普說：「咱們去算算命吧！」

我們走進了一幢老房子，沿著彎彎曲曲的樓梯，穿過了幾條汙穢不堪的過道，最後進入了裡邊的一間屋子，看見一個老婦人正蹲在一口散發著怪味的大鍋旁邊。她是亞美尼亞人，但是能說一點希臘語，因此潘娜洛普能夠聽懂她的話。她告訴我們，土耳其人最後一次進行大屠殺的時候，就是在這間屋子裡，她眼睜睜地看著自己的兒子、女兒、孫子甚至還有幼小的嬰兒慘遭殺害，從此，她便擁有了超人的洞察力 —— 能夠預見未來。

「請您給我算算，我的未來是什麼樣子的？」我透過潘娜洛普問道。

老婦人盯著大鍋裡冒出的煙霧看了一會，然後說了幾句話。潘娜洛普翻譯給我聽：

「她說妳是太陽神的女兒，她要向妳致敬。妳被派到人間來，為人們送來了巨大的快樂。在這諸多的快樂中，妳將創立一種宗教。經過許許多多的坎坷曲折之後，在晚年時，妳將在世界各地建起許多神殿。在這個過程中，妳還會回到這座城市，也將在這裡建起一座神殿。所有的神殿都將供奉美神和快樂之神，因為妳是太陽神的女兒。」

當時，我處於悲傷和絕望之中，但這詩一般的預言卻讓我有一種奇怪的感覺。

然後，潘娜洛普又問道：「我的未來是怎樣的呢？」

老婦人又對著潘娜洛普說了起來。這時，我注意到潘娜洛普的臉色開始變得蒼白，一副非常害怕的樣子。

我問她：「她對妳說了什麼？」

「她的話讓人覺得非常不安，」潘娜洛普回答道，「她說我有一隻小羊

羔——指我的兒子梅諾爾卡斯。她還說：『妳還想再得到一隻小羊羔。』這肯定是指我一直希望再生一個女兒。但她說這個願望將永遠無法實現。她還說，我很快就會收到一封電報，說我所愛的一個人重病不起，而我愛的另一個人即將死去。還有，」潘娜洛普接著說，「她說我的生命也不會長久，但是我將在一個高高的地方俯瞰世界，進行最後的思索，然後離開這個人世。」

潘娜洛普非常緊張，她給了這老婦人一些錢，然後便起身告辭。潘娜洛普拉著我的手跑過了走廊，下了樓梯，來到了窄窄的街上。我們找了一輛計程車，急急忙忙地趕回飯店。

剛進飯店，侍者就遞給了我們一封電報，倚著我的手臂的潘娜洛普幾乎癱倒在地。我只好把送她回到房間，並立即打開了電報，上面寫著：「梅諾爾卡斯病重，雷蒙德病重。速回。」

可憐的潘娜洛普簡直要瘋了。我們急忙把東西裝進了箱子裡，我向侍者詢問何時有開往薩蘭達的船。侍者說傍晚就有一班船。雖然我們行色匆匆，但仍然沒有忘記拉烏爾的母親，我給她寫了一封信：「如果您想讓自己的兒子從危險中被解救出來，那麼必須馬上讓他離開君士坦丁堡。不要問我為什麼要這麼做。如果可能的話，請將他帶到我的船上來，我將在今天下午五點鐘坐船離開。」

我沒有收到回信，但是在船即將起航時，我看見拉烏爾拿著一個手提箱，無精打采地匆忙上了船。我問他是否有船票或艙位，但是他什麼都沒有。好在這些東方的客輪都非常友好，他們樂於助人，不過由於船上已經沒有空艙位了，當我們與船長協商之後，就讓拉烏爾睡在了我那套艙房的起居室裡。我覺得自己真的像母親一樣關心這個孩子。

到了薩蘭達之後，我們發現雷蒙德和梅諾爾卡斯正在發高燒。我苦口婆心地勸雷蒙德和潘娜洛普離開阿爾巴尼亞這個讓人沮喪的國家，跟我一起回歐洲去，而且我還讓船上的醫生跟我一起勸他。但雷蒙德說什麼也不同意離開村子裡的難民們，潘娜洛普自然也離不開他。就這樣，我只好讓他們留在了那片狂風呼嘯、飛沙走石、靠一頂小小的帳篷遮風避雨的荒涼山地。

輪船徑直向的里雅斯特駛去，我和拉烏爾都沒有辦法高興起來，他的眼

淚就沒有乾過。我怕坐火車會跟其他的乘客有接觸，於是就發了一封電報，讓我的小汽車到的里雅斯特來接我們。然後，我們坐著汽車向北行進，穿過山區，最後到達了瑞士。

在日內瓦湖畔，我們停留了幾天。我們兩個都是非常奇特的人，全都沉浸在各自的痛苦中。也許正是由於這個原因，我們都覺得對方是自己的好旅伴。我們在湖上泛舟，幾天之後，我總算讓拉烏爾向我鄭重承諾，看在他母親的份上，以後永遠不會再有自殺的想法。

就這樣，在一天早上，我送他上了火車，讓他返回自己的劇院，從此以後，我再也沒有見過他。後來，我聽人說，他在事業上非常順利，他塑造的哈姆雷特獲得了巨大的成功。這一點我是相信的，因為不會有什麼人能夠比可憐的拉烏爾對「生存還是死亡」這句臺詞理解得更深刻、說得更準確。無論如何，他還那麼年輕，我希望他以後能夠找到屬於自己的幸福。

獨自一個人在瑞士，我覺得心情鬱悶，情緒非常低落，我再也無法在一個地方長住。由於煩躁不安，我開著車走遍了瑞士。最後，在一種不可抑制的衝動驅使下，我開著車直奔巴黎。我完全是孤身一人，因為我已經無法與別人交往了，甚至連特地趕到瑞士來陪伴我的哥哥奧古斯丁，也對我的孤獨自閉感到無能為力。最後，我甚至到了一聽到有人說話就非常反感的地步，即便有人到我的房間裡來，他們也好像遠在天邊，虛幻縹緲。在這種情況下，一天晚上，我回到了巴黎，回到了位於納伊的住所。這個地方現在已變得非常荒涼，只有一個老人在照看花園，他住在門房裡，再沒有其他的人。

我走進了那間寬敞的排練室，看到了藍色的布幕，於是我馬上想起了我的藝術和我的工作，我下定決心要努力回到我的藝術上來。因此，我讓我的朋友亨利·斯金來為我伴奏，可是當熟悉的琴聲響起時，又勾起了我對往事的回憶，我悲從中來，泣不成聲。實際上，這是我第一次為之哭泣。這裡的一切，只會將我帶回到以前的歡樂時光中。很快，我就產生了一種幻覺，好像聽到孩子們正在花園裡唱歌。一天，當我偶然走進孩子們住過的小房間時，看見他們的衣服和玩具被放得到處都是，頓時有一種天旋地轉的感覺，我意識到自己再也不能住在納伊了。不過我還是強打精神，請一些朋友來我

第二十六章

這裡做客。

但是，一到晚上，我還是難以入睡。一天，我實在無法忍受這樣的氣氛，便駕車直奔南方。只有駕著汽車，以七十公里或八十公里的時速飛奔的時候，我那日夜承受的、難以言狀的痛苦才能稍微得到緩解。

穿過阿爾卑斯山脈，進入義大利境內後，我繼續漫遊。有時我會坐在威尼斯運河的平底船裡，讓船夫整夜整夜地划船，有時我又會到裡米尼古鎮上去遊逛。我在佛羅倫斯住了一夜，得知 C[294] 也住在這裡，便很想請他來見一面，但當我得知他已經結婚並且過著幸福的家庭生活時，我想如果他來了，只會引起他的家庭不和，於是就忍住了。

一天，在海邊的一個小鎮，我收到了一封電報：「伊莎朵拉，我知道妳正在義大利漫遊。我懇求妳到我這裡來。我一定會盡自己最大的努力來安慰妳。」署名是：埃萊奧諾拉·杜斯。

我不知道她是如何發現我的行蹤並且發來這封電報的，但是一讀到這個帶有魔力的名字，我就覺得埃萊奧諾拉·杜斯正是我希望見到的人。電報是從維亞雷焦[295]發來的，正好位於當時我所在海角的對面。我給埃萊奧諾拉·杜斯回電表示感謝，並告訴她我很快就到，然後便立即驅車前往。

到達維亞雷焦的那個晚上，正好趕上了一場暴風雨。埃萊奧諾拉住在遠郊的一幢小別墅裡，但是她在格蘭特大飯店裡給我留下了一張便條，讓我到她那裡去。

294 C，指克萊格。

295 維亞雷焦（Viareggio），是位於義大利托斯卡納大區北部的一個城市。是盧卡省內第二大城市。維亞雷焦既是一個海濱度假聖地，也是一個製造業中心。

第二十七章

　　第二天早上，我開著車去見杜斯，她住在一幢玫瑰色的別墅裡 —— 位於一片葡萄園的後面。她從一條籠罩著葡萄藤的小路上走出來迎接我，依然像一個光彩照人的天使。她張開雙臂抱住我，美麗絕倫的眼睛裡面充滿了深情厚愛，我感覺就像是但丁在《神曲》最後一節「天堂」裡遇到了仙女貝緹麗彩一樣。

　　以後的日子裡，我就住在了維亞雷焦，因為我從埃萊奧諾拉眼睛的光芒裡尋找到了鼓勵。她經常抱著我輕輕地搖著，撫慰著我心中的痛苦 —— 不僅僅是撫慰，她還將我的痛苦注入了自己的心裡。直到這時，我才意識到自己為什麼不能忍受其他人的陪伴，因為其他的人總是在拙劣地表演，總是想著讓我忘記過去，進而振作起來。而埃萊奧諾拉卻對我說：「對我說說迪爾德麗和派翠克的事情吧。」她還讓我給她講他們那天真的語言和習慣，給她看他們的照片。她親吻著那些照片，然後流下淚來。她從來都不對我說「不要悲傷」之類的話，而是和我一起悲傷。孩子們死後，這是我第一次覺得有人分擔我的悲傷。埃萊奧諾拉·杜斯真是異乎尋常，她的胸懷是那樣的博大和寬廣，可以裝得下世界上所有的悲劇；她的精神是那麼的光彩奪目，能夠照亮人世間所有的陰暗和凄涼。我們經常一起到海邊散步，我覺得她的頭可以觸及日月星空，她的手可以夠到山巔。

　　有一次，她望著那座山對我說道：

　　「妳看看克羅齊山兩側那巍峨陡峭的山勢，它和旁邊鬱鬱蔥蔥、姹紫嫣紅的吉拉多山坡相比，顯得多麼的陰森恐怖！但是當妳看到克羅齊山黑暗高聳的山頂之後，就會發現，那裡的白色大理石在陽光下熠熠生輝，正在等待雕塑家將其變成永恆的作品。吉拉多山只能滿足人們的世俗需求，而克羅齊山

卻激勵著人們的夢想。藝術家的生活就是這樣，雖然有黑暗、憂愁和悲傷，但是卻能夠帶給人白色大理石一樣的光輝，讓人們的靈性展翅翱翔。」

埃萊奧諾拉熱愛雪萊，9月底的某一天，在頻繁的狂風暴雨中，當一道道閃電劃破天空，掠過翻滾的波濤時，她指著大海說道：

「看，那是雪萊光明的一生的餘光 —— 他就在那，漫步在波峰浪尖之上。」

旅館裡總是有些陌生人盯著我看，看得我心煩意亂，於是我就租了一幢別墅。這幢別墅是一座紅磚砌成的大房子，位於一片蒼鬱的松樹林深處，四周是一片高聳的院牆。別墅外面讓人感到一片荒涼和陰暗，別墅內部則讓人產生了一種無法言說的憂鬱和壓抑。據說，這幢別墅裡曾經住著一位夫人，當她經歷了與奧地利王宮裡的某位顯赫人物（有人說就是法蘭茲·約瑟夫[296]本人）的一段不幸戀愛之後，災難便接踵而至，他們的私生子也瘋了。在別墅的頂層有一個小房間，窗戶上裝著鐵柵欄，牆壁上畫滿了一些稀奇古怪的圖案，門上還有一個方形的小窗戶 —— 很顯然人們就是從這個窗戶把食物遞給那個瘋子 —— 一旦他對別人產生威脅，他就會被關在這裡。屋頂上有一個很大的露天平臺，在上面既可以俯瞰大海，也可以仰望遠山。

這幢至少有六十個房間的陰暗的房子，是因為我的一時心血來潮才租下來的，可能是因為周圍蔥鬱的松樹林和從平臺上所看到的美景打動了我。我問埃萊奧諾拉是否願意跟我一起住在這裡，她婉言謝絕了，不過她也從那棟夏季別墅搬了出來，住在了與我鄰近的一座白色小房子裡。

杜斯和別人通信的時候，總是保持著一個非常特別的習慣。如果你身在國外，三年之中恐怕她也只會偶爾發一封長長的電報給你；但如果她跟你是比鄰而居的話，她差不多每天都要發上一封短箋給你，寫上一兩句感人至深的話，有時她甚至一天要寫兩三封這樣的信。收到信以後，我便去見她，然後我們一起到海邊散步，這時杜斯就會說：「舞蹈的悲劇之神與詩歌的悲劇之

296 法蘭茲·約瑟夫（Franz Josef I, 1830-1916），奧地利皇帝兼匈牙利國王（1848-1867），奧匈帝國締造者和第一位皇帝（1867-1916）。法蘭茲·約瑟夫一世從 1850 年至 1864 年間擔任德意志邦聯主席。在他長達 68 年的統治中，獲得大多數國民的敬愛，因此在晚年被尊稱為（奧匈）帝國的「國父」，也成為奧地利的標誌性存在。

神走到了一起。」

　　一天，我和杜斯正在海邊散步的時候，她轉過身來面對著我。落日的餘暉在她的頭上映射出一個火紅的光環。她出神地盯著我，盯了好長一段時間。

　　「伊莎朵拉，」她的聲音中帶著哽咽，「不要，不要再追求什麼幸福了。妳的眉宇之間顯示著妳將會成為這個世界上最不幸的人之一。妳現在所遭受的不幸，只不過是一個序幕。不要再去和命運抗爭了。」

　　唉，埃萊奧諾拉，如果我當時能夠聽從妳的警告就好了！但是，希望就像一棵砍不死的大樹，不論砍掉多少枝條，它仍然會長出新的枝芽。

　　那時候，杜斯正處人生和智慧的頂峰，在海邊散步時，她步伐矯健，氣度不凡，我所見過的任何其他女子都無法與她相比。她不穿束胸的內衣，身材高大豐滿，這也許會讓一些追求時尚的仰慕者看了以後覺得不順眼，但她全身上下卻洋溢著一種高貴威嚴的氣質。她身上的一切都能夠表現出她那顆高貴而又飽受折磨的心靈。她經常給我朗讀希臘悲劇或是莎士比亞的戲劇。當我聽她朗讀《安蒂岡妮》的某些臺詞時，我就想，她如此美妙的誦讀竟然無法展現在世人的面前，簡直是作孽。杜斯在自己處於藝術巔峰期時卻長時間地遠離舞臺，並非像某些人所認為的那樣，是因為一段不幸的愛情，或是其他一些感情問題，或是健康原因；而是由於她孤立無助，或者說她沒有足夠的資金來按照自己的意願去實現藝術理想 —— 事情的真實原因就是如此簡單，但卻應該讓世人感到羞愧。這個世界一直在標榜「熱愛藝術」，但卻讓這樣一位世界上最偉大的表演藝術家在孤獨和貧困中度過了十五年的淒慘時光。當莫里斯‧格斯特最終了解到她的才華，並與她簽訂了在美國巡迴演出的合約的時候，已經太晚了 —— 在去美國之前的一次巡迴演出中，她不幸去世。舉行那次巡迴演出的目的，是為了盡快籌集到足夠的資金，以便讓自己的事業能夠繼續發展。

　　我租了一架大鋼琴，放在別墅裡，接著又給我忠實的朋友斯金發了一封電報，他立刻就趕到了我這裡。埃萊奧諾拉酷愛音樂，斯金每天晚上都會為她演奏貝多芬、蕭邦、舒曼和舒伯特的曲子。有時，她會用低沉的音調和優美的聲音演唱她最喜歡的歌曲〈讓我在黑暗的墳墓裡哭泣〉，當唱到最後一句

「負心的人……負心的人……」的時候，她的聲音和表情都充滿了刻骨銘心的悲哀和譴責，看到這種情景，每個人都忍不住潸然淚下。

一天傍晚時分，我突然站起身子，讓斯金彈琴伴奏，為杜斯跳了一段貝多芬的《悲愴奏鳴曲》中的柔板。這是從 4 月 19 號以來我第一次跳舞。杜斯非常感動，把我摟在懷裡不住地親吻著。

「伊莎朵拉，」她說，「妳還在這裡做什麼呢？妳要回到妳的藝術中去，這是妳唯一的出路。」

埃萊奧諾拉知道我幾天前曾經收到過一封信，信中請求我簽訂去南美洲進行巡迴演出的合約。

「簽了這份合約吧！」她開導我說，「妳知道，人生非常短促，沒有多少時間可以耗費在這種無聊的等待上 —— 無聊，無聊，沒完沒了的無聊！趕緊從這種悲傷和無聊中解脫出來吧，解脫出來吧！」

「解脫出來吧，解脫出來吧！」她一再這樣對我說著，但是我的心情實在太沉重了。只有在埃萊奧諾拉面前，我才可以無拘無束地做動作，但讓我重新走到觀眾面前去表演，我卻暫時無法做到。因為我的身心受到了嚴重的摧殘 —— 我的心臟的每一次跳動都是對孩子們的大聲呼喊。跟埃萊奧諾拉在一起時，我覺得心情舒暢，但是到了晚上，在這幢死寂的別墅裡，聽著從每個陰暗昏沉的房間裡傳出的空蕩蕩的回音，我感到自己備受煎熬，只能盼望著黎明的到來。天一亮，我就趕緊起床下海游泳。我真想遊得遠遠的，遠得回不來才好呢；但是我的身體卻總是不遂我的意，最後我又回到了岸邊 —— 這也許是青春活力在起作用吧。

一個灰濛濛的秋日的午後，我正獨自一人在海灘上散步，走著走著，我突然看到迪爾德麗和派翠克的身影在前面手把手走著。我喊他們的名字，但他們卻笑著往前跑，讓我追不到。我跟在他們的後面，一面追趕，一面呼喚。突然，他們消失在了浪花裡。這時，一陣恐懼向我襲來，難道這是我的孩子們的幻影嗎？我是不是瘋了？那時，我能夠清醒地感覺到，我的一隻腳正踏在瘋狂與理智的分界線上。我看到了精神病院，那種沉悶單調的生活好像就擺在了我的面前。在深深的絕望中，我跌倒在地，失聲痛哭起來。

不知道在那裡躺了多久，直到我覺得有一隻手在憐憫地撫摸著我的頭。我抬起頭，看到了一位像義大利西斯汀小堂裡默禱塑像一樣的人，他剛從海裡游泳歸來，此刻站在我面前，對我說道：

「您為什麼總是哭泣呢？我能為您做點什麼 —— 幫助您呢？」

我盯著他看了一會。「好吧，」我回答道，「您救救我吧 —— 不是救我的生命，而是救救我的理智，它比我的生命還要重要。請你給我一個孩子吧！」

那天晚上，我們在我的別墅的露天平臺上站了很久。夕陽漸漸沉入海裡，月亮正在升起，將銀輝灑在了大理石山坡上。當他那強壯有力的胳膊緊緊地抱著我，當他的嘴唇壓著我的嘴唇，當他那義大利人的熱情澆灌在我的身上，這時，我覺得自己從痛苦和死亡中被拯救了出來，被重新帶回了光明之中 —— 我又一次徜徉在愛河裡。

第二天早上，當我將這一切告訴埃萊奧諾拉時，她一點都不覺得驚訝。藝術家的生活總是充滿了傳奇和幻想，因此，米開朗基羅塑造的美少年從海裡出來安慰我，這在埃萊奧諾拉看來，似乎是再正常不過的事情。儘管她討厭看見陌生人，但卻非常爽快地答應，要跟我一起去見一見我的米開朗基羅。我們拜訪了他的工作室 —— 他是一位雕塑家。

「妳真的覺得他是個天才嗎？」看了他的作品之後，她問我。

「當然，」我回答說，「也許他就是第二個米開朗基羅。」

年輕人的可塑性很強，容易相信一切。我幾乎可以肯定，新的愛情將會戰勝我的痛苦。那時，連續不斷的可怕的痛苦已經讓我變得疲憊不堪。我經常朗讀維克多·雨果的一首詩，想努力地說服自己：「是的，他們將會回來；他們一直在等著回到我身旁。」但是，唉，這種幻象並沒有維持多長時間。

事情大概是這樣的：我的情人在一個傳統的義大利家庭長大，他與一個同樣屬於傳統家庭的義大利女孩訂了婚。起先，他並沒有把這件事告訴我，後來有一天他在信裡向我解釋了一切，然後便起身告辭了。我一點都不生他的氣，我覺得是他拯救了我的理性，從此我知道自己不再孤獨；而且從這時開始，我進入了一個強烈的幻想階段，總是覺得兩個孩子的靈魂就在我的身

邊徘徊，他們將重新回到人間來安慰我。

秋天即將到來的時候，埃萊奧諾拉搬到了位於佛羅倫斯的公寓，我也放棄了那幢陰暗鬱悶的別墅，先是去了佛羅倫斯，然後又到了羅馬，打算在那裡過冬。在羅馬過耶誕節的時候，那情景真是讓人傷心，但是我對自己說：「無論如何，我都沒有進入墳墓或者瘋人院——我還在這裡。」我那忠實的朋友斯金一直在我身邊陪著我。他從來都不問為什麼，也從來不懷疑什麼，他把他的友誼、崇敬，還有音樂，全都獻給了我。

對於一顆憂傷的心而言，羅馬是一座漂亮的城市。當雅典那令人炫目的光芒和完美讓我倍感痛苦的時候，羅馬隨處可見的偉大古跡、陵墓和令人心生崇敬之情的紀念館——這些古代聖賢的遺物，便成了治癒我傷痛的良藥。我特別喜歡清晨時在亞壁古道[297]上漫步。古道的兩旁是一片古墓，運酒的大車從弗拉斯卡蒂[298]駛來，車夫醉眼朦朧，就像疲勞的農牧神一樣斜靠在酒桶上。我覺得時間好像停止了，自己就像一個在亞壁古道上徘徊了上千年之久的幽靈——在廣袤無垠的康巴涅的空間裡、在無邊無際的拉斐爾的天空下——上下翻飛，自由翱翔。有時，我仰面向天，高舉雙臂，就像一個在古墓中舞蹈的悲劇精靈。

晚上，我與斯金散步的時候，經常會在噴泉旁邊逗留一會。這裡的噴泉很多，泉水從山上永無停止地流淌著。我喜歡坐在噴泉的旁邊，聽著泉水飛濺和流動的聲音，心裡靜靜地流淚，我那好心的同伴則滿懷同情地握著我的手。

有一天，羅恩格林給我發來了一封很長的電報，讓我從悲傷和迷茫徹底驚醒。他以藝術的名義懇求我返回巴黎。在這封電報的吸引下，我坐火車回

297 亞壁古道（Appian Way），是古羅馬時期一條把羅馬及義大利東南部阿普利亞的港口布林迪西連接起來的古道。羅馬軍隊的成功，道路發展產生了舉足輕重的作用。道路的使用在戰前的準備和戰爭期間的物資裝備的補給，而亞壁古道就是這樣一條策略要道。從西元前 350 年開始，以後的很多年裡亞壁古道為羅馬帝國的擴大發揮了重要作用。亞壁古道古時稱路之女王（Regina Viarum），斯巴達克斯起義在西元前 71 年被撲滅後，被俘的 6,000 個奴隸就是在這裡被釘在十字架上死去的。

298 弗拉斯卡蒂（Frascati），是義大利中部羅馬省拉丁區的一個小鎮，位於羅馬市東南 20 公里處，面積 22 平方公里。弗拉斯卡蒂鎮風景秀麗，以其眾多的教宗別墅而聞名。

到了巴黎。途中經過維亞雷焦時，我又看到了松樹林中那幢紅磚別墅的屋頂，我想起了在那裡度過的絕望與希望交替的幾個月，想起了已經和我分別的神聖的朋友埃萊奧諾拉。

在克里戎飯店，羅恩格林已經為我訂下了一套擺滿鮮花的豪華房間，從裡面可以俯視協和廣場。我將自己在維亞雷焦的經歷和我夢見孩子們再生和歸來的神祕情形告訴了他。他把臉埋在雙手中，似乎在進行一場激烈的天人交戰，最後他這樣說道：

「1908 年，我第一次來到妳身邊的時候，是想著要幫助妳的，但是我們的愛情卻導致了一場悲劇。現在，讓我們按照妳最初的意願，重建妳的學校吧！讓我們在這個悲傷的世界，一起為別人創造美吧。」

然後他又告訴我，他已經在貝爾維買下了一家大旅館，從旅館的高臺上可以俯瞰整個巴黎，花園順勢而下直到河邊，房間裡可以容納一千個孩子。現在，只要我同意，這所學校就可以永遠地辦下去。

「如果妳願意將所有的個人感情放在一邊，並且願意為了 —— 個理想而生活下去的話……」他說。

生活已經給我帶來了無盡的痛苦與災難，只有我的理想仍然光輝燦爛，純潔無瑕，為了理想，我同意了他的意見。

第二天一早，我們便參觀了貝爾維，此後，我指揮著裝修師和工匠們開始了工作，把這個相當俗氣的旅館改造成一座未來的舞蹈殿堂。

我在巴黎市中心舉行了一次考試，挑選了五十名新的學生，另外還有原來舞蹈學校的學生和老師們。

舞蹈教室是原來旅館的餐廳，現在掛上了藍色的布幕。在狹長的房間的中央，我修了一個平臺，並修建了可以上下的臺階。這個平臺可以給觀眾用，也可以供那些試演作品的作者使用。我一直覺得，普通學校的生活之所以單調沉悶，是因為地板處於同一水平線。因此，我在許多房間之間修建了一條小過道，一邊向上，一邊向下。餐廳被改造得像是倫敦的英國下議院，座位從中間分成了兩個區域，一排一排的逐漸升高，年齡大的學生和老師們坐在稍高的位子上，毛紀小的孩子坐在下面較低的座位上。

第二十七章

在這種充滿活力的生活中，我又一次煥發出了教學育人的勇氣，這幫學生的學得也非常快。剛開學三個月，每個人都取得了很大的進步，來學校觀摩他們表演的藝術家都大為驚奇，讚嘆不已。每個星期六是「藝術家日」，從上午十一點到下午一點，是一節面向藝術家們的公開課，之後，按照羅恩格林的習慣，要舉行一次盛大的午餐。天氣晴好的時候，午宴就在花園裡舉行，午宴之後，還有音樂演奏、詩歌朗誦和跳舞。

羅丹此時就住在對面的默東山上，他經常來做客。他經常坐在舞蹈教室裡，為正在跳舞的小孩子們畫速寫。有一次，他對我說：

「我年輕時要是有這樣的模特兒就好了！這都是會活動的模特兒，會按照自然和諧規律活動的模特兒！我曾經有過漂亮的模特兒，但是從來沒有像您的學生們那樣理解運動科學的模特兒。」我買了五彩繽紛的披肩給孩子們，當她們離開學校到林中散步時，當她們跳舞和跑步時，簡直就像一群美麗的鳥兒。

我覺得在貝爾維的這所學校會永遠地存在下去，我也會在那裡度過自己的餘生，並將我所有的藝術成果都留在那裡。

6月，我們在特羅卡德羅劇院舉辦了一場表演，這一次，我坐在了包廂裡，看著我的學生們翩翩起舞。有些節目剛一演完，觀眾們就高興得起立熱烈歡呼；整場表演結束時，他們長時間地鼓掌，久久不願離去。這些孩子並非受過長期專門訓練的舞蹈家或演員，但是卻受到了如此異乎尋常的熱烈歡迎。我相信，這說明人們正熱切地企盼著一種新的運動出現。我已經隱約地預見到了這種運動，正是尼采所希望的舞姿：

「舞蹈家查拉斯圖特拉，輕盈的查拉斯圖特拉，他展開雙翅，發出召喚。他振翅欲飛，召喚所有的鳥兒做好準備。他因幸福的降臨而欣喜。」

未來，這些孩子們將會成為表演貝多芬第九交響曲的舞蹈家。

第二十八章

　　在貝爾維的生活從清晨開始便充滿了歡聲笑語，先是小腳丫在走廊奔跑的聲音，然後又是孩子們齊聲歌唱的聲音。等我下樓的時候，她們已經在舞蹈教室裡等候，一見到我，就大聲說：「早上好，伊莎朵拉！」在這樣的環境裡，誰還會愁眉不展呢？儘管我經常在她們中間尋找那兩個已經消失的面孔，並且回到我自己的房間之後便獨自垂淚，但是每天我仍然有勇氣教他們跳舞，而且她們那優雅可愛的舞姿，也激勵著我要勇敢地活下去。

　　西元 100 年的時候，羅馬的一座小山上建造了一座學校，名叫「羅馬教士舞蹈研修院」。這座學校的學生都是從最顯赫的貴族家庭中挑選出來的 —— 他們的家族必須擁有幾百年的歷史，在這幾百年中，他們的家世不能有任何不純潔的地方。儘管學生們也會學習各種藝術和哲學，但舞蹈是他們最主要的課程。一年四季，他們都要在劇院裡表演舞蹈。每到重要的日子，他們還會下山，來到羅馬，參加一些儀式，並且為人們表演舞蹈，讓觀眾的靈魂得到淨化。這些男孩的舞蹈極其純潔，充滿了歡樂和喜慶，就像是用藥物來治療疾病一樣，他們用舞蹈讓觀眾的靈魂得到淨化和昇華。當我最初創辦自己的學校時，也懷著這樣一種理想。我相信，巴黎近郊這座像雅典衛城一樣的小山上，這座貝爾維學校，肯定也能像羅馬教士舞蹈研修院那樣，對巴黎和巴黎的藝術家們產生重大的影響。

　　每個星期，都會有一群藝術家帶著速寫本到貝爾維來，因為我們的學校已經被證明 —— 是藝術家們產生靈感的源泉。數百幅速寫和很多舞蹈雕塑形象都是從這裡獲得的原型，時至今日，這些作品依然存在。我想，透過這所學校，是可以在藝術家和他們的模特兒之間建立一種新的理想的關係，並且

可以透過我的學生們在貝多芬和塞扎爾·法朗克[299]的音樂中起舞，可以用舞蹈動作來表演希臘悲劇中的大合唱，可以用舞蹈來表現莎士比亞的劇作。模特兒再也不是藝術家的工作室裡那些僵硬、可憐的小傻瓜，而是一種生機勃勃的表現生命的形式。

為了進一步實現這些理想，羅恩格林現在計劃恢復那個悲慘地夭折了的設想——他想在貝爾維的小山上修建一座劇院，並希望將它發展成一個節日劇院，這樣巴黎人就能夠在盛大的節日在這裡狂歡，他還想為劇院配備一個交響樂團。

他又一次請來了建築師路易士·休，曾經被束之高閣的劇院模型重新被擺放在了圖書室裡，而且地基也已經被標了出來。在這座劇院裡，我希望能夠實現我的夢想——將音樂、悲劇和舞蹈以最純潔的形式融合在一起。莫內·蘇利、埃萊奧諾拉·杜斯或者蘇珊·德普雷斯可以在這裡表演《伊底帕斯》、《安蒂岡妮》、《厄勒克特拉》，而我的學生們也將為這些悲劇的大合唱表演舞蹈。我還希望讓一千名學生同時表演第九交響曲，用來慶祝貝多芬的百年誕辰。我經常想像這樣一幅畫面：有一天，孩子們像雅典娜女神一樣從山上走下來，乘舟過河，在殘廢院上岸，繼續神聖的旅旅程——向先賢祠行進，最後在那裡表演一場紀念某位偉大的政治家或者英雄人物的舞蹈。

每天，我都要用幾個小時的時間來教我的學生，當我累得站不住的時候，便靠在沙發上揮動手臂來指導他們。我教學生的能力似乎到了一種神奇的地步，只需要向孩子們伸出我的雙手，他們就會跳起來；甚至好像不是我在教他們跳舞，而是我為他們開闢了一條道路，讓舞蹈之神附在了他們的身上。

我們計劃演出尤里比底斯的《酒神女祭司》，我的哥哥奧古斯丁將扮演酒神戴歐尼修斯，他背熟了整齣戲的臺詞，他每天晚上都要給我們朗讀這出劇，或是莎士比亞的劇本，或是拜倫的《曼弗雷德》。鄧南遮對我們的學校也非常熱心，經常和我們一起吃午餐或晚餐。

299 塞扎爾·法朗克（César-Auguste-Jean-Guillaume-Hubert Franck, 1822-1890），比利時裔法國作曲家、管風琴演奏家和音樂教育家。李斯特曾經評價他的管風琴演奏為「巴哈再世」。

學校最早的一小批學生，現在已經變成了婷婷玉立的大女孩。她們幫著我帶小同學。看到女孩們身上所發生的巨大變化，看到她們在我的教導下增加知識、增強信心，我的內心特別欣慰。

　　但是，在一九一四年的 7 月，一種奇怪的壓抑感傳遍了世界各地，我和孩子們也都深有同感。當我們站在臺階上俯瞰巴黎市區時，孩子們經常沉默不語，心情鬱悶。天空中烏雲翻滾，一種可怕的沉寂籠罩著大地。我覺得腹中的胎兒的活動也變得微弱了，不像之前那麼有力。

　　我想盡快擺脫過去的痛苦和悲傷，投入到全新的生活中，但事情並沒有想像的那麼容易。7 月，羅恩格林建議將學生送到英國德文郡他的家裡去度假。於是，在一天早上，孩子們兩個兩個地前來向我道別，她們將在海濱度過 8 月分，等 9 月再返回學校。她們走了以後，整幢房子都顯得空空蕩蕩的，不管我如何強打精神，仍然無法擺脫壓抑與寂寞，我覺得身心俱疲。有時候，我會長時間地坐在臺階上眺望巴黎，並且感到某種從東方產生的危險悄然逼近巴黎，而且越來越近。

　　一天早上，奧地利皇太子斐迪南大公遇刺的噩耗傳來，整個巴黎都陷入了一片混亂和恐懼之中。這是一個悲慘的事件，而且是以後更大悲劇的導火索。斐迪南殿下一直是我藝術上的知音，也是我的學校的摯友，聽到這個消息，我覺得非常震驚和悲痛。

　　我焦躁不安，憂心忡忡。孩子們已經都走了，貝爾維變得空曠落寞，靜寂無聲，那間寬敞的舞蹈教室看上去也令人傷感。為了盡力驅散心中的恐懼，我就這樣想 —— 嬰兒很快就會出生，孩子們很快就會回來，貝爾維很快又會成為生活和歡樂的中心，但我仍然覺得時間過得太慢。

　　一天早上，我的朋友博森醫生 —— 我們座上的常客 —— 突然臉色煞白地來找我，手裡拿著一份報紙，我一看，上面刊登著斐迪南大公遇刺的醒目消息。接著謠言四起，不久，戰爭爆發已經成為確定無疑的事實。在事情發生之前，總會預先投下陰影，這真是太有道理了！現在我終於明白了，上個月我感覺到的那片籠罩在貝爾維上空的陰影，原來就是戰爭。我哪裡會想到，當我在計劃如何復興戲劇藝術，以及舉辦令人歡樂興奮的狂歡節時，有

些人卻在策劃戰爭、死亡和災難。上帝啊，面對這突如其來的一切災難，我一個人的力量該是多麼的微不足道啊！8月1日，我第一次感到了分娩的陣痛。在我房間的窗戶下面，人們在大聲宣讀著徵兵通知。那天天氣炎熱，窗戶開著，我的喊聲、呻吟和掙扎的聲音，與外面的陣陣鼓聲和叫喊聲交織在了一起。

我的朋友瑪麗拿著一個搖籃來到了我的房里間，搖籃上掛著白色的紗幔。我目不轉睛地看著搖籃，相信迪爾德麗或者派翠克即將回到我的身邊。外面的鼓聲仍然咚咚咚地響個不停，動員 —— 戰爭 —— 戰爭。戰爭要開始了嗎？我想知道答案。但是我的孩子必須生下來，可是讓他來到這個世界卻是如此的困難。一位陌生的醫生取代了我的朋友博森，因為博森醫生接到動員令，加入了部隊，已經隨軍離開了。醫生不停地對我說：「夫人，堅持，堅持住！」可是對一個飽受痛苦折磨的人說「堅持住」又有什麼用處呢？如果他對我說：「忘記妳是一個女人，忘記妳應該豁達地忍受痛苦這一類廢話，忘記這一切，盡情地尖叫、喊叫……」或許會好得多；如果他能夠再仁慈一點，給我一杯香檳，那就更好啦。但是這個醫生自有他的一套辦法，他總是說：「堅持住，夫人。」護士也非常著急，不停地對我說：「夫人，這是戰爭 —— 這是戰爭啊！」我想：「肯定是個男孩，但是他太小了，還無法參加戰爭。」

我終於聽到了嬰兒的啼哭聲 —— 他哭了，證明他還活著。在過去的一年裡，我一直處於巨大的痛苦和恐懼中，現在，巨大的歡樂降臨了，一切不幸和災難都消失得無影無蹤。悲傷、哀痛和眼淚，長久的等待和痛苦，都被一種巨大的喜悅之情代替。毫無疑問，如果有上帝，他便是最偉大的舞臺指揮。當一個漂亮的男嬰被放進我的手中時，所有漫長的悲傷和眼淚都轉化成了喜悅。

但是鼓聲仍然繼續傳來，「動員 —— 戰爭 —— 戰爭」。

「戰爭爆發了嗎？」我覺得很奇怪，「但是，這關我什麼事呢？我的寶貝在這裡，安全地躺在我的懷抱裡。現在，讓他們去發動戰爭吧，關我什麼事呢？」

人的歡樂就是如此的自私。在我的房間外面，人來人往，吵吵嚷嚷，婦女的哭泣聲、喊叫聲、討論徵兵動員聲響成一片。可是，屋裡的我把孩子抱在懷裡，覺得非常高興，就像進入了天堂。

　　晚上，房間裡擠滿了前來祝賀的人。看見我抱著孩子，他們都說：「現在妳又一次得到了幸福。」然後，祝賀的人一個接一個地離開了，只剩下了我和孩子。我輕輕地對他說：「你是誰，迪爾德麗還是派翠克？你又回到我身邊了。」突然，這個小東西憋住了呼吸，好像被一口氣噎住了；接著，他從冰冷的小嘴裡吐出了長長的一口氣，就像吹口哨似的。我趕緊叫來護士，她一看，急忙從我手裡把孩子抱了過去，我聽到了另一間房子裡傳來了要氧氣、要熱水的聲音。

　　一個小時的痛苦等待之後，奧古斯丁進來說：

　　「可憐的伊莎朵拉……妳的孩子……死啦……」我相信，我在那一刻所遭受的痛苦，是人世間所有痛苦中最慘烈的，因為這個孩子的死亡就像那兩個孩子又死了一次一樣，我再次遭受了第一次失去孩子時的那種巨大痛苦的打擊，而且這次的痛苦更為強烈。

　　瑪麗流著眼淚走進房間拿走了搖籃。我聽到隔壁的房間裡傳來了錘子的敲打聲 —— 在釘棺材 —— 這是我那可憐孩子的唯一的搖籃。叮叮噹噹的錘聲奏出了最後的絕望之音，每一下都敲打在我的心頭。我孤苦伶仃地躺在床上，忍受著痛苦的無情折磨，任憑淚水、奶水和血水這三股苦難的泉水在我的心裡流淌。

　　有個朋友來看我，勸我說：「妳個人的悲傷又算得了什麼？戰爭已經奪去了成千上萬人的性命 —— 傷病員、陣亡者正源源不斷地從前線送回來。」這樣的話，我將貝爾維貢獻出來作為戰時醫院也就成了一件很自然的事情了。

　　在戰爭期間，真可以說是群情激奮。人們表現出的參戰熱情不斷高漲，隨之又出現了滿目瘡痍、屍骨累累的荒涼景象，這其中的是非對錯，誰又能說得清呢？當然，這種爭論現在已經變得毫無意義，況且我們又怎敢妄加評價呢？羅曼・羅蘭身在瑞士，超越了現實的恩怨，只是對戰爭提出了抗議，結果他白髮蒼蒼、充滿睿智的頭顱遭到了一些人的無情詛咒，當然，也有另

外一些人的深情祝福。

不管怎麼說，從那個時候開始，我們大家都變得激昂慷慨起來，甚至連藝術家都說：「藝術算得了什麼？孩子們正在付出生命，戰士們正在付出生命——藝術在這個時候又有什麼用呢？」如果當時我還有一絲理智的話，我就會說：「藝術比生活更偉大！」但是當時的我卻選擇了隨波逐流，順著別人的意願說：「把我這些床拿去吧，把這座為藝術而造的房子拿去用吧，拿去建一座醫院來照顧傷患吧！」

有一天，兩個抬擔架的人來到了我房間，問我是否願意去看看我的醫院。由於我無法走動，他們就用擔架抬著我一間房一間房地看。在那些房間裡，我看到我的酒神女祭司、舞蹈的農牧神、仙女和森林之神的浮雕，以及我所有的布幕和屏帳統統都被摘了下來，轉而掛上了黑色基督在金色十字架上受難的廉價雕像。這些雕像是由一家天主教商店製造的——戰爭期間，這家商店生產了很多這樣的雕像。我想，那些從傷痛中甦醒過來的可憐傷患們，如果睜開眼睛時能夠看到原來的裝飾，該是多麼的高興啊！為什麼要讓他們面對這個可憐的、伸開雙臂釘在金色十字架上的黑色基督呢？對他們來說，這是多麼令人傷感的景象啊。

在我那間漂亮的舞蹈室裡，藍色的布幕全都沒有了，擺放著一排排的行軍床，正在等著那些受著傷痛的人。我那間收藏著許多詩集的書房，現在也變成了一間手術室，等待著受難者的到來。當時我的身體處於極端虛弱狀態，這些景象更是深深地刺激了我。我感到戴歐尼修斯已經被徹底打敗了，這是一個被受難的耶穌統治的時代。

不久之後的一天，我聽到了沉重的腳步聲，擔架兵開始往這裡送傷病員了。

貝爾維，我心目中的雅典衛城，我原本想將你變成我靈感的源泉，變成一所在哲學、詩歌和偉大的音樂激勵下創造崇高生活的學堂，但是，從這一天開始，藝術與和諧已經無影無蹤。在這座房子裡，我第一次聽到了哭聲——既有一位受傷的母親的哭聲，也有受到人間戰火驚嚇的嬰兒的哭聲。我的藝術殿堂變成了受難者的靈堂，最後又變成了一座血淋淋的陣亡者的停

屍房。在這裡，我曾經嚮往過天堂的音樂，現在卻只能聽到痛苦的叫喊聲。

蕭伯納曾經說過，只要人們仍然不斷地折磨、屠宰動物，並且吃掉牠們的肉，就永遠無法消滅戰爭。我認為所有神志清醒、頭腦健全的人都會同意他的看法。我學校裡的孩子們都是素食主義者，他們只吃蔬菜和水果，但照樣長得健康漂亮。戰爭期間，有時一聽到受傷者痛苦的喊叫聲，我就會想起屠宰場裡那些動物的哀鳴，我想，如果我們折磨這些可憐無助的動物的話，神靈便會折磨我們。有誰會喜歡這個被稱為「戰爭」的可怕的傢伙呢？這可能是那些殺生的肉食者的慣性，因為他們已經習慣了殺生——屠殺飛禽走獸，捕殺擔驚受怕的溫柔的麋鹿，獵獲狐狸——最後他們免不了要殺人。

屠夫穿著血跡斑斑的圍裙，只會造成流血和屠殺，難道不是這樣嗎？從割斷小牛的喉嚨到割斷我們兄弟姐妹的喉嚨，中間只有一步之遙。只要我們的腸胃仍然是被宰殺動物的墳墓，我們就不能指望這個世界上會有理想的環境！

等到我能夠走動以後，我就和瑪麗離開貝爾維到海濱去了。通過戰區時，當我說出自己的名字後，我們受到了極高的禮遇，一個值勤的哨兵對同伴說：「她是伊莎朵拉，讓她過去吧。」我覺得這是我平生所得到的最高榮耀。

我們來到了杜弗爾，在諾曼第飯店租了幾個房間。我疲憊不堪，病痛纏身，能夠在這個休養勝地住下來，真是讓人高興。幾個星期過去了，我仍然是委靡不振、身體虛弱，以至於連到海邊散步或吹一吹海風都無法成行。我覺得自己確實是病了，便讓瑪麗到醫院去請醫生。令我奇怪的是，醫生居然沒有來，只是給了我一個含糊其辭的答覆。由於無法得到治療，我只好待在諾曼第的飯店裡，因疾病而勞心傷神，至於將來怎麼辦，就更是沒有精力去考慮了。

當時，諾曼第飯店是巴黎許多上層人物的避難所。在隔壁的一套房間裡，住著勃朗蒂埃爾伯爵夫人，她有一位客人，是詩人羅伯特·德孟德斯鳩伯爵[300]，晚飯以後，我們經常夠能聽到他用柔和的假聲朗誦自己的作品。在

300 羅伯特·德孟德斯鳩伯爵（Robert de Montesquiou, 1855-1921），法國唯美主義運動代表人物、象徵主義詩人、藝術品收藏家。

戰爭和殺戮之聲不絕於耳的環境中，聽到他如此痴心地頌揚歌頌美的力量，真是讓人覺得心情舒暢。

薩沙·吉特里[301]也是諾曼第飯店的客人，他每天晚上都要在大廳裡講一些逸聞趣事，這讓大家覺得非常高興。

但是，來自前線的信件總是帶來一些與這場世界悲劇有關的消息，這時人們又清醒了過來，重新回到了悲慘的現實世界中。

很快，我就對這種生活感到厭倦了。但是由於疾病纏身，無法外出旅行，我便就租了一套帶傢俱的別墅——「黑白別墅」，裡面的所有東西，例如地毯、窗簾、傢俱都是黑色和白色的。租的時候，我覺得它非常新穎有趣，但住進去後才覺得太過沉悶和壓抑了。

在貝爾維的時候，我滿懷著希望——對我的學校、藝術和未來新生活的希望；現在，我卻住進了海邊這所狹小孤寂的黑白別墅。但最糟糕的還是疾病，我幾乎連到海邊散步的力氣都沒有。到了 9 月，秋天帶著狂風暴雨到來了。羅恩格林來信說，他已經將學校遷到了紐約，他想在那裡找一個戰爭避難所。

一天，我莫名地感到空前的淒涼，就親自去醫院找那位不肯來為我看病的醫生。這是一位留著黑鬍子的矮個子醫生。不知是幻象還是真實，我覺得他一看見我就馬上轉身走開了。我急忙走上前去問道：

「醫生，為什麼您不肯前去為我看病呢？是對我有什麼意見嗎？難道你不知道我真的有病而且非常需要你嗎？」

帶著那種驚慌失措的神情，他支支吾吾地說了幾句表示歉意的話，不過他還是答應第二天來看我。

第二天早晨，秋天的暴風雨又下了起來，海上濁浪排空，大雨傾盆如注。醫生如約來到了黑白別墅。

我坐在房間裡，想把壁爐點著，但是由於煙囪不通爐火，沒能點著。醫生為我測量了脈搏，又問了一些常規性的問題。我將自己在貝爾維所遭受的

301 薩沙·吉特里（Sacha Guitry, 1885-1957），法國舞臺劇演員、電影演員、導演、編劇。

痛苦 —— 我那個沒有活下來的嬰兒的事情告訴了他。他繼續用那種驚慌失措的眼神看著我。突然，他一下子將我摟在了懷裡，愛撫著我。

「妳沒有病，」他激動地說道，「妳得的是心病 —— 因為愛而生病。能夠治癒妳的唯一的良藥就是愛，愛，更多的愛。」

當時的我正處於孤寂落寞，心力交瘁的狀態，對於這種強烈而又自然的感情爆發只覺得非常感激。在這位奇怪的醫生的眼裡，我看到了愛情，於是我便用自己那傷痕累累的身心中所蘊含的全部的悲傷力量回報了他。

從此，他每天結束了自己在醫院的工作之後，就到我的別墅來，告訴我這一天裡的他所遇到的種種可怕的事情，如傷患們如何痛苦，還有經常進行的毫無希望的手術等等這一切由可怕的戰爭造成的恐怖。

有時候，我會和他一起去值夜班，這時，這家設在夜總會裡的大醫院已經安靜下來，只有中央大廳裡的燈還亮著。無法入睡的傷患們轉動著身子，發出一聲聲疲憊的嘆息和呻吟。醫生挨個地輕聲探問和安慰他們，或者給點水喝，或者給他們注射一針珍貴的麻醉劑。

經過了這樣辛苦的白天和可憐的黑夜之後，這位古怪的醫生更加需要狂熱而又纏綿的愛情。在火熱的擁抱中，在令人顛狂迷亂的快樂中，我的身體康復了，又可以到海邊散步了。

一天晚上，我問安德列 —— 這個古怪的醫生的名字 —— 為什麼會在我第一次請他時拒絕來看我，他沒有回答我，但是他的眼睛裡卻充滿了痛苦和悲傷。我不敢再追問這個問題，但我卻越來越好奇。這裡面肯定有什麼祕密。我覺得我的過去與他不願回答問題肯定有著某種關聯。

11 月 1 日是亡靈節，站在別墅的窗前，我注意到花園裡有一塊地方是用黑白兩色的石頭布置的，看起來就像兩座墳墓。花園裡的這種裝飾，成為一種幻象，看得我不由自主地渾身發抖。每天，我都孤獨地待在別墅裡，或是在淒冷的沙灘上徘徊，真像是陷入了一張痛苦和死亡織成的大網中。一列列火車抵達了杜弗爾，運回了悲慘的傷患和垂死的士兵。曾經燈紅酒綠的夜總會，在上個季節還充斥著爵士樂的響聲和人們的歡笑聲，現在卻變成了一個巨大的苦難者的客棧。我覺得越來越鬱悶，而安德列醫生在夜裡也變得越來

越壓抑，當初那些充滿幻想的激情逐漸消失了。他常常用一種絕望的眼神盯著我，就像一個受著可怕的記憶的糾纏的人。每當我碰到他這種眼光時，他就說：「如果妳了解了一切，那麼我們兩人就該分手了。請妳千萬不要再問我了。」

我向他哀求道：「告訴我究竟是什麼原因，我再也受不了這種猜謎似的生活了。」他後退了幾步，站在那裡讓我細細地打量 —— 一個身材不高的健壯的男人，留著黑鬍子。

他問道：「妳真的不認識我了嗎？」我盯著他看了又看，想了又想。迷霧散盡了，我猛地放聲大哭起來，我想起了那個可怕的日子，就是這個醫生讓我保持希望。就是他用盡了一切辦法想救活我的孩子們。

他說：「現在，妳知道我為什麼那麼痛苦了吧？妳睡著的時候，跟妳的小女兒在那躺著的時候太像了。我盡了最大的努力想挽救她，一連好幾個小時，我一口氣一口氣地盡力把我的呼吸 —— 我的生命 —— 透過她可憐的小嘴，傳遞給她……」

他的話勾起了我無盡的哀痛，我傷心絕望地哭了整整一夜，而他心中的痛苦卻也不比我輕。

那天晚上之後，我意識到我對這個人的愛簡直強烈到了異乎尋常的地步。但是隨著愛情和欲望變得日益強烈，他的幻覺也越發加重。一天晚上，當我醒來以後，發現他那可怕的、充滿哀傷的眼睛盯著我，我突然有一種感覺 —— 始終糾纏他的那些痛苦的回憶，最後可能會讓我們兩個人都發瘋。

第二天早晨，我沿著海灘散步，越走越遠，我當時想再也不回那令人悲傷的黑白別墅裡去了，也再不回到那包圍著我的死一般的愛情中去了。我走了很遠，一直走到了黃昏時分，天都快黑了，我才意識到自己必須要回去。潮水洶湧而來，我就在潮漲潮落間行走。雖然潮水很涼，但我卻有一種強烈的願望，就是迎著這些海浪徑直走進大海，永遠地結束那無法忍受的悲痛，因為無論是藝術，還是再次生孩子，還是愛情，都無法讓我找到安慰。我盡一切努力來擺脫不幸，但最終得到的卻只是毀滅、痛苦、死亡。

在回來的半路上，我碰到了安德列。他非常焦急，因為他在海灘上找到

了我無意中丟掉的帽子，他還以為我已經在洶湧的波濤中結束了自己的生命。他走了幾英里路，看到我活著向他走來，高興地就像個孩子似的大聲喊叫起來。我們回到了別墅，互相安慰著，但是我們都意識到，如果我們兩人都不想發瘋的話，就必須要分開，因為與我們的愛情相伴的，始終是那些痛苦的回憶，它最終只會導致死亡或者瘋狂。

另外，還有一件事情讓我覺得更加悲傷。我讓人從貝爾維送來了一箱禦寒的衣服。箱子被送到了別墅，但是卻送錯了箱子，我打開一看，發現裡面裝的竟然是迪爾德麗和派翠克生前穿過的衣服！那些衣服又一次擺在了我的眼前 —— 他們小衣服、外套、鞋子和小帽子。我又一次聽到了我看見他們死後躺在那裡時所發出的哀號 —— 那是一種奇怪的、撕心裂肺的尖聲長叫。連我自己都沒意識到，那就是從我喉嚨裡發出的聲音，聽起來就像某個傷痕累累的動物臨死前發出的哀號一樣。

安德列回來的時候，看到我已經神志不清地趴在打開的箱子上，雙手還緊緊地抱著孩子們的那些小衣服。他將我抱到隔壁的屋子裡，又趕緊把箱子弄走，後來，我再也沒有看到過那個箱子。

第二十八章

第二十九章

英國宣布參戰以後，羅恩格林將他位於德文郡的別墅改造成了一所醫院。為了保護學校裡那些來自不同國家的孩子們，他讓他們都坐船去了美國。奧古斯丁和伊莉莎白此時與學生們一起待在紐約，他們經常發電報來說讓我到他們那裡去。這樣，我終於決定去美國。

安德列把我送到了利物浦，又送我上了冠達遊輪公司[302]開往紐約的一艘大客輪。

我已經心力交瘁，航行期間，我白天幾乎從來沒出過艙門，只有到了晚上，當其他乘客都酣然入睡之後，我才會來到甲板上站一會。當奧古斯丁和伊莉莎白到紐約來接我的時候，看到我身體虛弱、滿面愁容的樣子，都覺得非常吃驚。

我們的學生被安置在一座別墅裡，這是一群快樂的戰時難民。我在第四大街和第二十三大街交匯的地方租了一間很大的工作室，然後在房間的四周掛起了藍色的布幕。我們又開始工作了。

從正在浴血奮戰的法國回來，看到美國對戰爭漠不關心的態度，我覺得非常憤慨。一天晚上，在大都會歌劇院裡，當預定的節目演出結束之後，我就圍上了紅色的大圍巾，即興表演了一曲〈馬賽曲〉，號召美國的熱血青年站出來保衛我們這個時代的最高文明 —— 從法國傳播到世界各地的文化。第二天一早，各大報紙都對此事進行了熱情洋溢的報導，其中一家報紙這樣寫道：

「伊莎朵拉・鄧肯小姐在演出即將結束時所表演的激情昂揚的〈馬賽曲〉，受到了異常熱烈的歡迎，觀眾們全體起立歡呼，長達幾分鐘的時間……她那悲壯的舞姿，正是在向凱旋門上的不朽形象致敬。當她透過自己的加

302 冠達遊輪公司（Cunard Line），成立於 1840 年，是一家擁有百年歷史的英國郵輪航運公司。

第二十九章

工，將這座著名的拱門上的藝術形象藝術地再現出來時，觀眾們激動不已。這時的她，肩膀是裸露的，半邊身子裸露到了腰際，但是，一切都和諧地統一在了一個舞蹈動作中。這是對崇高藝術作品的生動再現，觀眾們為此發出了雙重的歡呼和讚嘆。」

我的工作室很快就成了詩人和藝術家們的聚集地。從這時起，我又恢復了昔日的勇氣。當我看到新建的世紀劇院還閒著無人使用時，便把它租了下來，以便作為將來演出之用，並且，我可以在那裡創作自己的《酒神舞》。

但是這座劇院的裝飾過於庸俗和拙劣，我很不滿意，為了將它改造成為一個古希臘式的劇場，我清除了樂隊的座席，在上面鋪上了一塊藍色的地毯，這樣合唱隊就可以在上面走動了。我又用大塊的藍色布幕將醜陋難看的包廂遮擋住，然後安排了三十五位演員、八十位樂師和一百位合唱隊員，共同演出《伊底帕斯》。我的哥哥奧古斯丁飾演男主角，我的學生們和我一起參加了悲劇合唱隊的演出。

我的觀眾大都來自紐約東區，他們都是當代美國真正的藝術愛好者。東區人民的賞識令我非常感動，於是我帶著全體人員和一個樂隊趕到那裡，在意第緒劇院舉行了一場免費演出。如果資金充足的話，我想會留在那裡一直為他們表演，因為他們的靈魂天生就適合欣賞音樂和詩歌。但是，這次巨大的冒險被證明是一次昂貴的試驗，它讓我陷入了徹底破產的境地。我向紐約一些百萬富翁來求助，卻招致了這樣的疑問：「妳為什麼要表演什麼希臘悲劇呢？」

那時，爵士舞風靡整個紐約，上層社會的男男女女都將時間消耗在了類似巴爾的摩飯店那樣大飯店的舞廳裡，在黑人樂隊嘔啞嘲哳的音樂聲和叫喊聲中大跳狐步舞。我曾經應邀參加過一兩次這樣的盛大舞會，一想到法國人正在流血，亟需美國人的幫助，但這裡竟然如此的紙醉金迷，我就忍不住義憤填膺。事實上，1915年這一年，整個美國的氣氛都讓我極為反感，所以，我決定帶著我的學校回歐洲去。

但是這時我的手頭已經非常拮据，沒錢給大家買船票。雖然我自己已經預訂了「但丁・阿利吉耶里」號客輪返航的艙位，但卻沒錢為其他人買船

票。輪船起錨之前三小時，我還沒有湊夠足夠的船票錢。這時，一位衣著樸素的美國青年婦女走進了我的工作室，問我們是不是今天就準備去歐洲。

「你瞧，」我指著整裝待發的孩子們說：「我們都已經準備好了，可就是沒有足夠的錢買船票。」

「你們需要多少錢？」她問。

「大概兩千美元吧。」我回答道。這時，這位了不起的年輕女士拿出了錢包，從裡面抽出兩張千元大鈔，放在了桌子上，對我說：「能在這種小事上對妳有所幫助，我非常榮幸。」

我驚奇地看著這位與我素昧平生的女士，她甚至連任何感謝都不要就將這麼大一筆錢給了我。我當時在想，她肯定是一位不願透露姓名的百萬富翁，但是後來我才知道，其實並不是這樣的。事實上，為了能夠送給我這筆錢，她在前一天把所有的股票和公債給賣掉了。── 她的名字叫露絲。

她和許多人一起到碼頭為我們送行。她對我說了這樣一句話：「妳的人就是我的人，妳的事業就是我的事業。」從此以後，她始終都對我這麼好。

由於無法繼續在美國演出〈馬賽曲〉了，我們便站在甲板上，每個孩子的衣袖裡都藏著一面小小的法國國旗 ── 我提前告訴孩子們，當汽笛拉響、輪船離岸時，便一起揮舞著旗子高唱〈馬賽曲〉。我們這樣做了，都非常高興，碼頭上的官員們卻大驚失色。

我的朋友瑪麗也來為我們送行，但是到了最後一刻，她卻不忍與我分別。雖然沒有行李，也沒有護照，但她卻一個箭步跳到了甲板上，和我們一起高唱〈馬賽曲〉，然後對我說：「我和你們一起走。」

於是，唱著〈馬賽曲〉，我們離開了為富不仁、耽於享樂的 1915 年的美國，帶著我的這所流浪的學校，向義大利駛去。終於有一天，帶著滿懷喜悅，我們抵達了那不勒斯。當時義大利已經決定參戰，能回到這裡，我們都很高興。我們還在鄉間舉辦了一次盛大的宴會，記得我對一群圍觀的農民和工人發表了演說：「感謝上帝賜予你們如此美麗的家園，用不著羨慕美國。在這裡，在你們美麗的土地上，天空湛藍澄澈，大地長滿了葡萄和橄欖，你們比美國任何一個百萬富翁都更加富有。」

第二十九章

在那不勒斯，我們討論了下一步的去向。我希望能夠到希臘去，在科帕諾斯建立一個營地，在那裡堅持到戰爭結束。但是年齡稍大一些的學生被這個想法嚇壞了，因為他們這次出行所持的都是德國護照。既然如此，我就決定到瑞士去尋找一個暫時棲身的地方，在那裡我們能夠進行一系列的演出。

抱著這樣的目的，我們到達了蘇黎世。一個著名的美國百萬富翁的女兒就住在這裡的湖濱飯店，我認為這是個很好的機會，我可以讓她對我的學校產生興趣。一天下午，我讓孩子們在草坪上為她表演了舞蹈。孩子們表演得簡直太棒了，我想這肯定能夠打動她。但是等到我和她談論資助我的學校的話題時，她回答道：「是的，孩子們很可愛，但是這並沒有引起我的興趣。我只是對分析自己的靈魂感興趣。」多年以來，她一直跟隨著名的佛洛德的信徒榮格醫生學習精神分析法，每天，她都要花上幾個小時把自己前一天夜裡的夢記錄下來。

那年夏天，為了離我的學生們近一些，我住進了洛桑的湖畔飯店，我的房間非常漂亮舒適，陽臺正對著湖水。我又租下了一個曾經用來做飯廳的大棚，在它的周圍掛上了那種永遠都能激發出我的靈感的藍色布幕，將大棚改造成了一座殿堂，每天的下午和晚上，我就在這裡教學生們跳舞。

一天，我非常高興地接待了奧地利音樂家魏因加特納[303]和他的妻子，而且整個下午和晚上，我都在格魯克、莫札特、貝多芬和舒伯特的音樂伴奏下，為他們表演舞蹈。

每天早上，我都能從陽臺上能看到一群身穿閃亮絲綢衣服的漂亮男孩，他們聚集在另一個陽臺上，俯瞰湖上的風光。他們經常從所處的陽臺上對著我微笑。一天晚上，他們邀請我共進晚餐，我發現他們是一群聰明可愛的難民。

有幾個晚上，他們約我一起坐著小汽艇到充滿浪漫情調的日內瓦湖上遊

303 魏因加特納（Paul Felix von Weingartner, 1863-1942），奧地利指揮家，作曲家。生於一個下層貴族家庭，1883 年到魏瑪跟從李斯特學習，之後在德國各地歌劇院擔任指揮。1891 年他執掌柏林皇家歌劇院，後來又到維也納國家歌劇院接替馬勒的職位。1927 年他移居瑞士，1940 年在倫敦演出了最後一場音樂會。他是當時最出色的指揮家之一，其古典主義指揮風格在歷史上影響很大。他留下了史上第一套貝多芬交響曲全集的錄音。身為作曲家，他也作有很多作品，例如多達七部的交響曲。

玩。船上充滿了香檳酒的香氣，大家都很高興。通常，我們都是在凌晨四點才在蒙特勒上岸。在那裡，有一位神祕的義大利伯爵請我們吃了一頓凌晨四點鐘的宵夜。這位英俊而又令人生畏的美男子白天睡覺，晚上才出來。他經常從口袋裡掏出一個銀色的小注射器，熟練地將針頭刺入他那蒼白的細胳膊上，但大家都對此都視而不見。打完針以後，他又變得精神起來，顯得非常快活，不過他們說他在白天忍受著非常可怕的痛苦。

與這些迷人的年輕人在一起，使我原本悲傷孤獨的心情得到了放鬆，但是他們對女性的魅力卻顯得無動於衷，這傷害了我的自尊心。我決定試著施展我的魅力，結果大獲成功。一天晚上，在這群青年人的頭頭 —— 一位年輕的美國朋友的獨自陪伴下，我們兩個人坐著一輛豪華的梅塞德斯汽車出發了。這是一個美麗的夜晚，我們飛馳在日內瓦湖畔，從蒙特勒飛馳而過，我高喊著：「繼續走！繼續走！」到了天快亮的時候，才發現我們已經來到了維加，我還在喊著：「繼續走！繼續走！」於是我們又飛速駛過了終年積雪的山峰和聖伯納德山口。

我想到了這位年輕人那幫可愛的夥伴們，忍不住笑了出來 —— 他們早上起來，會驚奇地發現他們的首領跟一個可惡的女人跑了，他們肯定會對這件事非常吃驚。一路上，我極盡誘惑之能事，很快，我們又向南進入了義大利境內，一路向南，直達羅馬，然後又從羅馬開往那不勒斯。當我看到大海的時候，我又非常渴望能夠再次看到雅典。

於是我們又坐上了一艘義大利小遊艇。在一天早上，我重新踏上了彭特利庫斯山那白色的大理石臺階，走向了神聖睿智的雅典娜神廟。直到今天，我還清楚地記得上次到這裡時的情景。在這許多年間，我違背了智慧與和諧，為了那些讓我意亂情迷的戀情，我付出了多麼慘痛的代價，一想到這些，我就忍不住羞愧萬分。

當時的雅典城正處於騷亂之中，我們到達以後的第二天，韋尼澤洛斯首相[304]下臺的消息就傳開了，當時人們認為希臘王室很可能會與德國皇帝站在

304 韋尼澤洛斯首相（Eleftherios Venizelos, 1864-1936），希臘現代歷史上最著名的政治家之一，曾七次出任希臘王國首相。

一起。那天晚上，我舉行了一場豐盛的晚宴，來賓中包括國務大臣梅勒斯先生。我在餐桌中央放了一堆紅玫瑰，下面藏了一臺小留聲機。在同一間屋子裡，還有來自柏林的一群高級官員，這時，從他們那邊突然傳來了祝酒聲：「皇帝萬歲！」我馬上將玫瑰花推開，打開留聲機播放起了〈馬賽曲〉，與此同時，我舉杯祝酒：「法蘭西萬歲！」

國務大臣看起來相當吃驚，但其實他非常高興，因為他也熱情地支持協約國的事業。

這時，一大群人聚集在了我們窗外的廣場上。我將韋尼澤洛斯的畫像高高地舉過頭頂，讓我那位年輕的美國朋友拿著留聲機跟在我的後面，勇敢地反覆播放〈馬賽曲〉。來到廣場中間，伴隨著這件小樂器播放出的音樂和熱情高漲的群眾的歌聲，我跳起了這首法國國歌，然後向人們發表了演講。我說：

「你們擁有了第二個帕里克勒斯，他就是偉大的韋尼澤洛斯 —— 你們為什麼要讓他受到干擾呢？你們為什麼不追隨他呢？只有他才能讓希臘變得繁榮富強。」

然後我們又舉辦了一次遊行，來到韋尼澤洛斯家的門前，在他的窗下，高唱希臘國歌和〈馬賽曲〉。後來，軍隊來了，士兵們端著上了刺刀的槍，不由分說地驅散了我們。

這段小插曲讓我非常高興。後來，我們乘船返回了那不勒斯，繼續我們的旅程，最後又回到了洛桑。

從那時開始，直到戰爭結束，我不顧一切地保持著學校的完整，我認為戰爭即將結束，我們即將回到貝爾維。但是戰爭仍在繼續，為了維持學校在瑞士的運轉，我不得不以五分的利息借了高利貸。

1916 年，為了這個目的，我接受了一份到南美去演出的合約，然後便乘船前往布宜諾斯艾利斯。

在撰寫回憶錄的過程中，我越來越清楚地意識到，要想寫出一個人的一生，或者說寫出我在生活中所見過各式各樣的人，那簡直是不可能的。有些在當時看來好像要持續一生的事情，到了我的筆下，只占了短短幾頁的篇

幅，好像幾千年漫長的苦難都變得很短暫了。而我為了生存，為了在純粹出於自衛的鬥爭中脫胎換骨，卻完全變成了另一個人，這一段對我來說原本極為漫長的過程，落在紙上也變得短得可憐。我經常絕望地問自己：什麼樣的讀者才能將我勾勒出的框架變成有血有肉的形象呢？我努力地記錄下事實的真相，但真相卻經常躲藏起來，讓我無法看見。怎樣才能描繪事實的真相呢？如果我是一位作家的話，並且創作出二十本描寫我的生活的小說，也許這樣才有可能較為接近真相。如果真的是這樣，那麼在創作完這些小說之後，我就應該寫一寫藝術家們的故事，讓它與前二十部書的內容完全不同。因為我的藝術生活和藝術思想都是自己獨自發展出來的，而且現在仍然在發展變化著，它們就像一個獨自存在的有機體，似乎完全獨立於我的意志之外。

現在我仍然努力地記錄著發生在我身邊的所有真實的事情，我害怕這些事情最終會讓我寫得一塌糊塗。但是你們能夠看到，雖然將一個人的生活完全記錄下來是不太可能的，但這項工作既然已經開始，我就準備將它堅持到底，即便我會聽到世界上所有的「貞節賢淑的女人」說「這是一段非常不光彩的歷史」，或者「她所有的不幸都是她所犯下的罪孽的報應」——儘管我並不覺得自己犯下過什麼罪孽。尼采說：「女人是一面鏡子。」我只不過是將曾經緊緊控制著我的人和力量反映出來而已。就像古羅馬詩人奧維德的《變形記》中的女主角們一樣，會根據不朽神祇的旨意來改變自己的外形和性格。

奧古斯丁不想讓我在戰爭時期獨自旅行，因此當船在紐約靠岸時，他就上船來陪我。有他陪在我的身旁，對我來說是一種極大的安慰。同船的還有一些拳擊手，為首的名叫特德·路易斯[305]。他每天早上六點鐘起床訓練，然後在船上的鹹水池裡游泳。早上，我和他們一起參加訓練，晚上就跳舞給他們看，因此我的旅途很愉快，根本不覺得路途漫長，也不覺得寂寞。鋼琴家莫里斯·杜梅斯尼爾[306]也和我同行。

305 特德·路易斯（Ted Lweis, 1893-1970），英國著名職業拳擊手，曾兩次贏得次中量級拳擊世界盃冠軍。

306 莫里斯·杜梅斯尼爾（Maurice Dumesnil, 1884-1974），法國古典音樂鋼琴家、作曲家。德布西的學生。

第二十九章

巴西的巴伊亞[307]是我此行到達的第一個亞熱帶地區，這裡氣候溫暖，四季常綠，潮溼多雨。大雨經常不停地下，身穿印花布衣服的婦女卻照常在街上行走，衣服淋溼之後貼在身上，她們也不在乎，似乎衣服是乾是溼都無所謂。在這裡，我第一次看到白人和黑人雜然相處，相互間都非常的自然隨意。在我們用餐的一個小吃店裡，一個黑人男子和一個白人女孩坐在一起，另一張桌子旁邊則坐著一個白人男子和一個黑人女孩。在小教堂裡，一些婦女抱著光著屁股的混血嬰兒去受洗。

在這裡，每個花園裡都盛開著木槿花。整個巴伊亞到處都有黑人和白人在談情說愛。在一些街區，一些黑種、白種和黃種婦女懶懶地靠在妓院的窗邊 —— 在這個地方的妓女身上，似乎看不到那些大城市妓女常有的憔悴面容或者鬼鬼祟祟的作派。

到達布宜諾斯艾利斯幾天以後，我們在一天晚上去了一家大學生酒吧。這裡照例是一間狹長的屋子，屋頂很低，煙霧彌漫，擠滿了皮膚黝黑的男孩和皮膚淺黑的女孩們，他們擠在一起，正在跳著探戈舞。我從來沒有跳過探戈舞，但是我們那位年輕的阿根廷導遊非要讓我試一試。剛剛邁出羞怯的第一步，我便感到自己的脈搏與這種節奏歡快、撩人春情的舞蹈的節奏發生了共振反應。它就像長久的愛撫一樣甜蜜，就像南方天空下的愛情一樣令人心醉，就像神祕無際的熱帶雨林一樣充滿了誘惑和危險 —— 當這個黑眼睛的年輕導遊緊緊地摟著我，並且不時地用他那大膽而自信的眼睛盯著我的雙眼時，我體會到了所有這些感覺。

突然，大學生們認出了我，他們把我圍起來，紛紛告訴我說，今晚是慶祝阿根廷獲得自由的紀念日，於是他們請我用阿根廷國歌來表演舞蹈。我一向願意讓學生們高興，就同意了他們的要求。聽完了阿根廷國歌的歌詞翻譯之後，我把阿根廷國旗裹在身上跳了起來，努力表現他們遭受殖民者奴役時的痛苦和推翻暴君後獲得自由的歡樂。我的演出獲得了意想不到的成功，學生們以前從未見過這樣的舞蹈，他們激動地歡呼起來，並要求我一次又一次

307 巴伊亞（Bahia），是巴西的 26 個州之一，地處東北部。面積 565,733 平方公里，首府是薩爾瓦多（Salvador）。

表演這首國歌，他們則一遍又一遍地唱著。

回到飯店以後，我非常高興，並且喜歡上了布宜諾斯艾利斯這座城市。但是，我高興得太早了。第二天早上，我的經紀人讀到了一篇關於我昨晚表演的不實報導，他非常氣憤，通知我說，根據法律，他認為我們之間的合約失效了。布宜諾斯艾利斯所有的上等人家紛紛取消了我演出的預訂票，並且一致抵制我的演出。就這樣，那場令我十分愉快的酒吧晚會毀掉了我在布宜諾斯艾利斯的巡迴演出。

生活中存在的混亂和不和諧，在藝術作品中往往都被賦予了一種和諧的形式。一部好的小說，當以藝術的形式發展到高潮的時候，通常不會草草地收場並轉入低谷。藝術作品中的愛情，如伊索德的愛情，是以一種悲劇性的美妙音調結束的。但生活中卻充滿了急轉直下的低谷，現實生活中的愛情通常也會以不和諧為結尾。就像一段音樂突然中斷，接下來全是刺耳的、喧鬧的不諧音。而且，在現實生活中，當愛情達到高潮之後，如果再持續下去的話，最後往往會陷入爭奪財產和支付訴訟費用的墳墓中。

我原本希望透過這次巡迴演出來獲得足夠的資金，以維持我的學校在戰爭期間的花費。但是當我收到一封從瑞士發來的電報，說我匯去的錢由於戰爭時期的限制已經被扣下了，我當時的驚訝之情可想而知。本來我把孩子們安置在了一個寄宿學校，但如果不付錢的話，那位女校長就無法繼續收留她們，孩子們也面臨著要被掃地出門的危險。我一向是個感情衝動的人，這次也不例外，我堅持要讓奧古斯丁帶著足夠的資金，馬上前往日內瓦去救助我的學生們 —— 但我卻沒有意識到，這樣一來我就沒有足夠的錢支付飯店的租金了。這時，我那位怒氣衝衝的經紀人已經帶著一個喜劇團到智利去演出了，我和我的鋼琴師杜梅斯尼爾只能留在布宜諾斯艾利斯，陷入困頓之中。

這裡的觀眾冷漠、遲鈍，不具備欣賞能力。事實上，在布宜諾斯艾利斯，我唯一一次成功的演出就是那次在酒吧裡跳阿根廷國歌。作為抵押，我們被迫將箱子留在飯店裡，然後前往蒙特維多[308]作旅行演出。幸運的是，我

308 蒙特維多（Montevideo），是烏拉圭首都兼蒙特維多省首府，位於拉布拉他河下游，瀕臨南大西洋，面積為 530 平方公里。它是烏拉圭全國政治、經濟、交通和文化的中心，烏拉圭的最大海

跳舞所穿的丘尼卡舞衣在飯店老闆的眼裡一文不值，可以隨身帶去。

在蒙特維多，觀眾們的反應與阿根廷觀眾截然不同 —— 幾乎到了瘋狂的程度，這樣我們便能夠繼續前往里約熱內盧進行演出。當我們到達那裡時，已經變得身無分文，也沒有行李，幸好市立歌劇院的經理很爽快地答應立即為我的演出售票。我發現這裡的觀眾非常聰明，反應也很快，能夠及時地與臺上的演員產生共鳴，這也讓任何在觀眾面前進行表演的藝術家能夠發揮出自己的最高水準。

在這裡，我遇到了一位詩人 —— 讓‧德‧里約[309]，他很受里約熱內盧青年人的喜愛，因為里約熱內盧的每個青年都是詩人。我們一起散步時，後面經常跟著一群年輕人，他們一路高喊：「讓‧德‧里約萬歲！伊莎朵拉萬歲！」

杜梅斯尼爾在里約熱內盧很受歡迎，他不願意馬上離開，我只好與他分手，然後獨自返回紐約，一路上，我非常的憂心和孤獨，因為我一直牽掛著我的學校。一些拳擊手也和我同船，他們在船上做一些雜務。因為他們的表演同樣不成功，也沒能賺到錢。

在這些乘客中，有一個總是喝酒的美國人，每天晚飯時，他都會對乘務員說：「把這瓶 1911 產的波馬利酒拿到伊莎朵拉‧鄧肯的餐桌上去。」大家對此覺得非常驚訝。

到達紐約時，沒有人來接我，由於戰爭的原因，我的電報沒有被送到。我偶然想起了一個老朋友阿諾德‧金賽[310]，便決定打個電話給他。他不僅是一位天才，而且還是個魔術師一樣的人物。他放棄了繪畫，轉行攝影，但是他的攝影作品非常怪誕，就像變魔術一樣。他的確是拿著相機對著人們拍照，但照片洗出來後上面顯示的卻不是被拍的人，而是他用催眠術將被拍照者弄出來的想像中的樣子。他給我拍了很多照片，但一點都不像我的外在形體，

港，也是烏拉圭的海上門戶。

[309] 讓‧德‧里約（Jean de Rio, 1893-1945），即馬里奧‧安德拉德，巴西詩人、小說家、音樂學者、藝術史學家、評論家、攝影家。他是巴西現代主義的創始人之一，其 1922 年出版的詩集《幻覺之城》（*Paulicéia Desvairada*）是巴西現代詩歌的開端。他對 20 世紀巴西詩歌產生了巨大影響，並且是民族音樂學的先驅者之一。

[310] 阿諾德‧金賽（Arnold Genthe, 1869-1942），德裔美籍攝影師。曾經拍過多位時代人物。

更像是我的精神狀況的反映，其中有一張，簡直就是我靈魂的真實再現。

他一直都是我最好的朋友之一，因此當我孤獨地佇立在碼頭時，便給他打了個電話。讓我非常吃驚的是，電話裡傳來了一個非常熟悉的聲音，不是阿諾德，而是羅恩格林。這是一次意外的相遇，那天早上他去看望阿諾德，恰好接了電話。當聽說我無依無靠、孤獨地待在碼頭上時，羅恩格林立即答應來接我。

幾分鐘之後，他就到了。當再次看到他那高大威嚴的形象時，一種難以解釋的信任感和安全感從我的心底油然而生。能夠再次見到他，我覺得很高興；自然，他也很高興能夠見到我。

順便說一句，在這部自傳裡，你可能已經注意到，我總是忠於我的愛人的。而且，說實話，如果他們忠實於我，我也許根本就不會離開他們之中的任何一個。因為只要我愛過他們，我就會永遠愛他們，無論過去、現在還是將來；如果說我已經先後和很多個曾經愛過的人分手的話，那也只能怪這些男人見異思遷，只能怪命運殘酷無情。

總之，經過這幾次多災多難的旅行之後，我非常高興能夠再次見到羅恩格林，而且他還是來救助我的。他帶著慣常的那種威嚴氣派，很快就從海關上提出了我的行李，然後我們一起去了阿諾德‧金賽的工作室，接著又跟他一起去了沿河大道上吃午飯，在那裡，可以看到格蘭特將軍的陵墓。

對於這次團聚，我們都覺得非常高興，也喝了很多香檳酒。我覺得回到紐約是一種幸福的徵兆。羅恩格林仍然那麼慷慨豪爽。午飯以後，他急忙到大都會歌劇院預訂場地，並用了整個下午和晚上的時間發請柬，邀請所有的藝術家前來觀看規模宏大的招待演出。這次演出是我一生中最美好的經歷之一。幾乎所有身在紐約的美術家、演員和音樂家都來了。因為沒有票房收入的壓力，我跳得特別盡興。當然，在演出的最後，我表演了〈馬賽曲〉——戰爭期間，我一直是這樣做的，觀眾們掌聲雷動，為法國和協約國歡呼。

我告訴羅恩格林，我已經派奧古斯丁去了日內瓦，還告訴他我非常擔心學校的孩子們。他二話不說，立刻匯去了一筆款項，要把學生們接到紐約來。但可惜的是，這筆錢到得太晚了，對學校而言已經沒有什麼意義了。所

第二十九章

有的學生都被他們的父母領回家去了。為了學校，我耗盡了多年的心血，如今心血一朝付之東流，我自然痛心不已。好在奧古斯丁回來的時候，六個稍大一些的孩子也跟著回來了，對我來說，這多少還算是一種安慰。

羅恩格林還像以前那樣慷慨豪爽，無論是對孩子們還是對我，都給予了大力支持。他在麥迪森廣場花園的頂層租了一間大工作室，我們每天下午在那訓練。早上，他經常開著車帶我們到哈得遜河畔兜風。他還為我們每個人送上了禮物。事實上，由於金錢的魔力，這時的生活簡直可以說是幸福美滿。

但是，隨著紐約嚴冬的到來，我的身體狀況開始惡化。於是，羅恩格林建議我去古巴修養一段時間，並派他的祕書與我做伴。

古巴給我留下了非常好的印象。羅恩格林的祕書是個年輕的蘇格蘭人，是一位詩人。我的健康狀況不允許我再進行任何演出，於是我們就在哈瓦那盡情地遊玩。我們開車沿著海邊跑了三個星期，欣賞著如畫的風景。我至今還記得，在古巴，我們曾經遇到一件讓人哭笑不得的事情。

距離哈瓦那大約兩公里遠的地方，有一座高牆環繞的古老的麻瘋病院，但是圍牆並不算太高，有時人們還能夠看到，在牆的裡面有一些可怕的面孔正在向外窺探。當局認為這個地方緊挨著豪華的冬季旅遊勝地，實在不太合適，便決定把它遷走。但是麻瘋病人們卻拒絕搬遷，他們死命地抱著大門，或者趴在牆上，有些還爬到了屋頂，甚至有謠傳說一些麻瘋病人已經逃到哈瓦那藏了起來。後來我總是覺得這座麻瘋病院的搬遷就像比利時戲劇家梅特林克的戲劇一樣，太過神祕和怪誕了。

我還去看過一座房子，裡面住著當地最古老的家族的一位後人。她特別喜歡猴子和猩猩。在這座老房子的花園裡，放滿了鐵籠子，籠子裡養著這位女士的那些寵物。她的房子是所有遊客都非常喜歡的一個地方，她也非常的熱情好客。在接待客人時，她常常是肩上馱著一隻猴子，手裡牽著一隻猩猩。這都是她最為溫馴的動物，但有些卻不是很聽話，要是有人從牠們的鐵籠子前面經過，牠們就會搖晃著鐵籠子大聲尖叫或者做鬼臉。我向她詢問這些動物是否安全，她滿不在乎地回答說：有時候牠們可能會跑出籠子咬死某個園林工人，其他時候還是挺安全的。聽了這話反而讓我更加害怕，直到離

開那裡之後我才放下心來。

　　這個故事的奇怪之處不止於此。這位女士非常漂亮，眼睛又大又傳神，而且她知識豐富，喜歡請世界上文學藝術界的名人到家裡來做客。但是如何解釋她對猴子和猩猩的古怪癖好呢？她對我說，她已經立好遺囑，要在死後將自己餵養的所有猴子和猩猩都捐贈給巴斯德研究院，用於研究癌症和結核病的實驗工作。這真是一種獨特的表達愛意的方式。

　　我還記得在哈瓦那發生的另外一件有趣的事情。在一個節日的夜晚，所有的酒吧和咖啡館都擠滿了人。沿著海岸和草原轉了一大圈之後，大概已經是凌晨的三點鐘了，我們來到了一家典型的哈瓦那咖啡館。在這裡，可以看到各式各樣的人，有吸食嗎啡、可卡因、鴉片的，還有酗酒者，還有其他一些被生活遺棄了的人。咖啡館的房頂低矮，燈光昏暗，煙霧繚繞。我們在一張小桌子旁邊坐了下來。這時，我的目光被一個人吸引住了。這個人面色蒼白，精神恍惚，臉上的表情就像個死人一樣。他那細長的手指在鋼琴鍵盤上跳躍著，居然彈出了蕭邦的《前奏曲》，這真是讓我大吃一驚。他的演奏表現出了令人驚奇的理解力和天賦。我聽了一會，便走到他的跟前跟他交談，可他的話卻前言不搭後語。我的舉動引起了咖啡店其他人的注意。當我確認這裡真的沒有人認識我時，我竟然產生了要為這些陌生觀眾表演舞蹈的奇怪想法。於是，我將披肩圍在身上，讓這位鋼琴師為我伴奏，和著《前奏曲》中的幾段音樂，我跳起了舞蹈。咖啡館裡喝酒的人全都安靜了下來。我繼續跳著，不僅引起了他們的注意，甚至令某些人哭了起來。這位鋼琴師也從嗎啡的迷醉中清醒過來，好像突然產生了靈感，開始滿懷激情地演奏起來。

　　我一直跳到了第二天天亮，當我們離開的時候，他們全都上前與我擁抱。這次演出比在任何劇院都要讓我感到自豪，因為沒有任何經紀人的幫助或節目預告，便在觀眾中產生了如此強烈的迴響，我覺得這才真正證明了我的天才。

　　不久之後，我和我的詩人朋友乘船去了佛羅里達，我們在棕櫚灘上了岸。在那裡，我給羅恩格林發了封電報，他便到布萊克斯飯店來與我們相會了。

第二十九章

當一個人遭受了巨大的悲痛之後，最可怕的其實並不是在一開始的時候——那時悲痛突然襲來，會使人猛地陷入一種迷茫的狀態，對於悲痛，反倒是渾然不覺了。最可怕的其實是當悲痛過去很久，人們突然說「啊，她終於撐過來了」或者「她現在好了，終於度過難關」的時候。就像在一場歡樂的宴會上突然被悲痛擊中，那種感覺就像一隻冰冷的手一把抓住了你的心，或是像一隻燒紅的鐵爪一樣猛然插進你的喉嚨——冰與火、地獄和絕望戰勝了一切。此時，你只能高舉酒杯，強裝歡笑，努力讓痛苦在麻木中被遺忘——不管是否能夠做到。

這便是我那段時間的真實處境。我所有的朋友都在說：「她已經忘了，她挺過來了。」事實上，只要看到別人的孩子突然走進屋裡喊「媽媽」，我就心如刀絞，我的整個身心都會痛苦地痙攣，在我的頭腦深處，我只能求助於忘川之水，希望它可以將一切的痛苦都沖刷乾淨。我渴望著從這種可怕的痛苦中創造出新的生活、新的藝術。唉，我是多麼嫉妒那些結了婚的女人——她們聽天由命，無所企求，跪在別人的棺材前，用蒼白的雙唇默默地為別人祈禱。這樣的性情怎能不讓藝術家們羨慕呢，藝術家總是喜歡反抗，總是叫喊：「我要愛情，愛情！我要創造快樂，快樂！」多麼可悲啊！

羅恩格林帶著美國詩人帕西·麥凱一起來到了棕櫚灘。一天，我們一起坐在陽臺上，羅恩格林對我說，他準備按照我的設想來創建一所舞蹈學校，並且已經買下了麥迪森廣場花園——作為新學校的校址。

儘管我對此表示非常高興，但卻並不贊同在戰爭期間興建如此巨大的工程。這可把羅恩格林給氣壞了，回到紐約後，他撕毀了購買花園的合約，就像當初決定購買花園時一樣，羅恩格林總是那麼意氣用事。

一年前，帕西·麥凱曾經在紐約看過孩子們跳舞，之後，他寫了一首優美的詩：

> 「炮彈剛剛在巴黎聖母院炸響，
> 德國人又將戰火燒到了比利時的土地上，
> 俄羅斯在東方苦撐危局，

英格蘭還在猶豫彷徨。
我放下報紙，閉目沉思。
蔚藍的大海出現在眼前。
灰色的礁石和野草，
在夕陽下顯得黯淡迷離。
忽然傳來天真無邪的歡笑，
像蜜蜂發出了甜蜜的鳴叫。
一群孩子歡聚在海岸邊，
歡聲笑語在她們中間飛散；
又像是仙女飄然降臨，
大海礁石便是她們的衣衫。
歌聲陣陣，舞姿翩翩，
歡樂洋溢在天光水色之間。
面對漸漸西沉的紅日，
她們真誠地祈願。
歌罷舞停，她們將要歸去。
就像倦飛的鳥兒將要回巢。
恬靜活潑，款款而行，
她們聚在女老師面前。
屈膝行禮，道一聲深情的「晚安」，
不同的語言表達出共同的心願。
這些四面八方的人聚在一起，
團聚在這個神聖的藝術之家，
將基督和柏拉圖的夢想，
在這裡變成現實，
快樂的身影漸漸遠去。
主啊，一切看似那樣的祥和，
只可惜眼前戰火又起，

鮮血飛濺，屍骨萬千……
忽起然傳來一陣歡笑，
還有一陣古老的歌聲，
漂浮在暮色中的海岸邊：
『伽利略啊！古老的雅典！』
在熄滅的燈光裡又傳來深情的呼喚：
『晚安！晚安！祝您晚安！』」

第三十章

　　1917 年春天，我開始在大都會歌劇院舉行演出。當時，我和其他人一樣，都覺得整個世界的自由、復興和文明的希望，完全寄託在了協約國的身上，只要它們最終贏得這場戰爭，那麼希望就能夠實現。因此，每次演出的最後，我都要跳〈馬賽曲〉，觀眾們也會全體起立。同時，我也仍然在理察‧華格納的音樂伴奏下跳舞，我認為一切有理智的人都會同意我這麼做 —— 由於戰爭便抵制德國藝術家，是很不公平的，同時也是一種愚蠢的行為。

　　當俄羅斯爆發革命的消息傳來的那一天，所有熱愛自由的人內心都充滿了希望和歡樂。那天晚上，我懷著作者創作歌曲時所擁有的真正的革命激情跳起了〈馬賽曲〉；接著，我又即興表演了《斯拉夫進行曲》[311]，其中有部分的旋律是沙皇國歌，於是我就用那段音樂表現了皮鞭抽打下被壓迫的農奴形象。這種與音樂相對立的不協調的舞蹈動作，獲得了觀眾長時間的掌聲。

　　令人感到奇怪的是，在我整個藝術生涯中，我最喜歡的恰好就是這些絕望和反叛的舞蹈動作。我穿著紅色的丘尼卡舞衣，跳著歌頌革命的舞蹈，呼喚那些被壓迫的人勇敢地拿起武器進行反抗。

　　俄羅斯革命爆發的那天晚上，我在演出的時候，內心深處產生了一種極其強烈的興奮感。一想到那些受盡苦難、不屈不撓的人最終獲得了解放，我的心裡便會產生一陣陣抑制不住的激動。難怪羅恩格林一晚又一晚地坐在包廂裡看我演出時，心裡總是感到惴惴不安。他也許在問自己 —— 他傾力資助的這所崇尚和諧與美的學校會不會變成一種危險的東西，最後將他與他的百萬家產全都消滅。但是我的藝術衝動實在是太強烈了，即便是讓所愛的人不高興，我也不想壓制它。

311 《斯拉夫進行曲》（*Marche Slave*），由俄羅斯作曲家柴可夫斯基 1876 年創作交響曲。

第三十章

羅恩格林在雪麗酒店為我舉辦了一場盛大的宴會，先是午宴，然後是舞會，最後是精心製作的晚宴。在宴會上，羅恩格林當著眾人的面送給了我一條極其精美的鑽石項錬。我從來都不喜歡什麼珠寶翠鑽，也從來不戴任何的珠寶，但是為了讓他高興，我還是同意他把項錬戴在了我脖子上。到第二天黎明時，客人們已經不知道喝了多少香檳，我也因為心情愉快而喝多了，變得有些飄飄然，竟然產生了一個非常糟糕的念頭：教在場的一個英俊的男孩跳我曾在布宜諾斯艾利斯跳過的那種快步探戈舞。我們正跳著的時候，我突然覺得我的手臂被一隻鐵鉗般的大手抓住了，回頭一看，羅恩格林像怒目金剛一樣站在我的身後。

這是我唯一一次戴這串倒楣的項錬 —— 這件事發生之後不久，羅恩格林又一次勃然大怒，然後便和我分別了。他走了以後，給我留下了飯店的一大筆欠帳，另外，我還要負擔學校的巨額開支。當我向他苦苦求助無果之後，這串精美的鑽石項錬便進了當鋪，此後我再也沒有見過它。

不久，我發現自己已經身無分文，陷入了巨大的困境。當時，演出的季節已經結束，不可能再進行任何演出。幸好我的行囊裡還有一件貂皮大衣，箱子裡還有一塊極為貴重的祖母綠寶石 —— 那是羅恩格林從一個在蒙特卡洛輸得精光的印度王子的手裡買下的，據說是從一個著名的神像頭上取下來的。我將貂皮大衣賣給了一位著名的女高音歌唱家，把祖母綠賣給了一個女中音歌唱家，然後又在紐約長島租了一套別墅度夏，將我的學生也安置在了那裡。我等待著秋天的到來 —— 那時候我才能夠演出賺錢。

在生活上，我一直都沒有什麼計畫，有了錢，我便租別墅、租汽車，買生活用品的時候也是大手大腳的，至於將來怎麼辦，我從來都沒有考慮過。當時實際上我已經身無分文，要是我能夠聰明一點，就應該把賣大衣和賣寶石的錢投資到股票和債券中，但是我並沒有想到這一點。我們在長島度過了一個愉快的夏季，而且還像往常一樣，招待了很多藝術界的名人。在和我們共處了幾個星期的賓客中，有天才的小提琴家伊薩伊，從早到晚，他那優美的小提琴旋律讓我們這座小小的別墅充滿了快樂。我們沒有工作室，便在海灘上跳舞。我們還特意為伊薩伊舉辦了一次慶祝活動，他高興得像個孩子似的。

但是，度過這個愉快的夏天之後，當我們返回紐約時，就又變成了窮光蛋。心煩意亂地過了兩個月之後，我就簽訂了一份到加利福尼亞進行巡迴演出的合約。

在這次巡迴演出過程中，我發現自己離故鄉越來越近。在剛剛到達加利福尼亞時，我從報紙上得知了羅丹的死訊。一想到再也見不到這位好朋友了，我便忍不住潸然淚下。到奧克蘭的時候，我看到火車月臺上許多想要採訪我的記者正在等著，為了不讓他們看到我哭腫的眼睛，我便急忙把一塊黑色的面紗罩在了臉上，結果在第二天的報導中，他們就說我故意裝出一副神祕的樣子。

自從離開舊金山，開始偉大的冒險歷程以來，已經過去了二十二年。經過了大地震和1906年的火災之後，一切都改變了模樣，因此，對我來說，到處都是新鮮的，我幾乎已經認不出來了。你們能夠想像出來，當我回到自己的家鄉時，心情該有多麼的激動。

哥倫比亞劇院裡的觀眾都很不一般，雖然票價昂貴，他們也願意花錢，而且對我非常友好，也非常欣賞我的表演，評論界也是如此。但我仍然覺得不滿意。因為我希望自己能夠為更多的人表演。但是當我向他們表示，自己想在希臘劇場進行表演時，卻遭到了拒絕。我一直不知道被拒絕的原因是什麼——是我的經紀人想不出辦法？還是某種我無法理解的惡意。

在舊金山，我又見到了母親。我們已經好幾年沒有見面了，因為一種難以解釋的思鄉之情，她拒絕在歐洲居住。她看上去已經很老了，顯得非常憔悴。有一次，我們到懸崖小屋[312]吃飯，我從鏡子裡看著我們兩個人的面孔：我是一臉的憂傷，母親則顯得衰老憔悴。想想二十二年前那兩個滿懷信心地去尋找名譽和財富的富有冒險精神的女人，真是讓人不堪回首！現在，名和利都已經找到了，但是結局為什麼這麼悲慘呢？也許在這令人非常失望的

312 懸崖小屋（Cliff House），是一所位於美國舊金山以西大洋海灘懸崖邊上的一棟房屋，後為一間餐館。懸崖小屋自1858年開始到現在，經歷了5次改建。1858年，一個來自緬因州的富有前摩門教長老薩謬爾·布蘭南用1500美元買了一艘船，在玄武岩懸崖下面打撈沉沒的木材，並用那批木材建造了第一代的懸崖小屋。後來，它被裝修為餐館。目前它屬於金門國家風景區的一部分，由美國國家公園管理局管理。

地球上，最初的生活環境就是違背人類意願的，而現在的生活也只能沿著這個趨勢發展，無法逆轉。在我的一生之中，我結識了很多偉大的藝術家和傑出的人士，還有很多成就突出的名人，但是沒有一個人算得上幸福，儘管有人自詡有多麼多麼的幸福，但實際上並非如此。只要稍具鑑別力，便不難發現，在虛假的面具之後，他們並不幸福，反倒充滿了苦惱。也許，在這個世界上，所謂的幸福根本就不存在；即使有，也是稍縱即逝。

這種稍縱即逝的幸福，我在舊金山時也深有體會。在那裡，我遇到了我在音樂上的孿生靈魂 —— 鋼琴家哈羅德·鮑爾[313]。讓我覺得非常驚訝和高興的是，他覺得我這個人與其說是一位舞蹈家的話，還不如說是一位音樂家。他說我的藝術教會了他如何去理解巴哈、蕭邦和貝多芬作品中那些深奧難解的部分。在接下來那幾個令人感覺奇妙的星期裡，我們在藝術上進行了極為融洽的合作，雙方都覺得非常愉快。因為不僅如他所說，我向他揭開了音樂藝術的祕密，而且我做夢都沒有想到的是，他也向我揭開了舞蹈藝術的某些寓意。

哈羅德有著超人的洞察力和非凡的智慧。他不像其他一些音樂家 —— 他的知識範圍並不限於音樂，對所有的藝術都有著精闢獨到的見解，對詩歌還有深奧的哲學問題也都很有研究。兩個具有同樣崇高藝術追求的人遇到了一起，自然便產生了一種相見恨晚的感覺。在很長的一段時間裡，我們兩個全都深深地陶醉在了一種「心有靈犀一點通」的歡樂中，每一次神經的顫抖，幾乎都給我們帶來了新的希望，這讓我們心潮澎湃，欣喜如狂。每當我們的目光在這樣的希望中變成在現實中相遇時，都會感受到一種強烈的喜悅，以至於我們的對話就像遭受痛苦時的叫喊：

「妳是不是覺得蕭邦的這段音樂應該這樣表現呢？」

「是的，正是如此，甚至還不止呢，我要為你用動作將它再現出來！」

「啊，多麼精美的再現啊！我現在要為妳將它彈奏出來！」

「啊，太高興啦 —— 簡直高興到極點了！」

我們就這樣在對話中互相促進，共同進步，更深地投入到了我們兩個人都熱愛的音樂裡。

313 哈羅德·鮑爾（Harold Bauer, 1873-1951），英裔美籍著名小提琴家、鋼琴家。

我們兩個曾經一起在舊金山的哥倫比亞劇院同臺演出了一次，我覺得這次演出是我演藝生涯中最令人興奮的一次。與哈羅德・鮑爾的相遇，又一次讓我進入了一種光明與歡樂的絕妙氣氛中，這樣的感覺只有在和像他這樣聰明睿智的人合作時才能夠產生。我曾經希望這樣的合作能夠永遠地持續下去，這樣的話，我們或許可以共同創造一種全新的表現音樂的天地；但遺憾的是，實際中的情況變化莫測，我們的合作最後因為某種壓力而戲劇性地結束了。

　　在舊金山的時候，我與傑出的作家、音樂評論家雷德芬・梅森成了朋友。一天，在鮑爾的音樂會結束之後，我們三個一起用晚餐，他問我他怎樣做才能讓我在舊金山變得高高興興。我說只要他能夠保證，無論付出多大代價，她都要滿足我的一個要求。他同意了。於是我便拿起了一支鉛筆，創作了一首歌頌鮑爾音樂會的長詩，我用莎士比亞的一首十四行詩作為開頭那一段：

> 「我的音樂，你常常奏響，
> 在被祝福的森林中，音符飛揚，
> 就像纖細的手指在輕輕彈動，
> 讓森林發出了迷人的音響……
> 我真是羨慕那些歡快靈巧的鳥兒，
> 親吻著音樂的掌心……」

詩的結尾是：

> 「既然魯莽的鳥兒是那麼的興奮，
> 就將你的手遞給牠們，
> 讓我親吻你的雙唇。」

　　這讓雷德芬感到非常尷尬，但他又必須信守自己的承諾。當這首詩以他的名字在第二天發表時，他所有的同事們都對他大加諷刺，說他突然對鮑爾產生了新的感情。這位好心的朋友無聲地忍受了這些諷刺。當鮑爾離開了舊金山之後，他便成了我最好的朋友和安慰者。

第三十章

　　儘管哥倫比亞劇院裡高朋滿座，觀眾們對我的舞蹈欣賞有加，但我仍然覺得失望，因為我家鄉的人們對於我建立舞蹈學校的夢想並沒有多大的熱情。雖然他們之中已經有幾個人模仿我建立了幾所學校，並對此沾沾自喜，但他們覺得我的藝術中相對嚴肅的部分可能會招惹是非。因此我的模仿者們全都學會了甜蜜的奉承，他們將我作品中受人歡迎的部分單獨拿出來，教給了學習者，並稱之為「和諧與美」，但是對於較為嚴肅的內容則忽略不提 —— 他們所忽略的，恰恰是我的舞蹈最主要的動力和真正的意義！

　　華特‧惠特曼熱愛美國，他曾經預言：「我聽見美國在歌唱。」我能夠想像出惠特曼所聽到的偉大歌聲，它從太平洋澎湃的波濤中產生，越過了平原，到處飛揚；它是所有的兒童、青年以及男人女人的大合唱，是民主精神的大合唱。

　　當我讀到惠特曼這首詩時，便在想像中看到了美國在舞蹈，這樣的舞蹈足以表現出惠特曼當時所聽到的美國的歌聲。在這種音樂裡，有一種雄壯的旋律，就像洛磯山脈一樣富有節奏和韻律，令人感到振奮。與爵士樂輕快淫蕩的節奏毫不相同，它更像是顫抖的美國靈魂在奮發向上，正在努力透過自己辛勤的勞動來換得和諧幸福的生活。在我的想像中，這種舞蹈並沒有狐步舞或查爾斯頓舞的任何痕跡，反倒更像是兒童向著高處歡快地跳躍 —— 向著未來的偉大成就、向著代表美國未來生活的新世界 —— 歡快地跳躍。

　　當人們將我的舞蹈稱為「希臘舞蹈」時，我經常覺得好笑，有時又有點哭笑不得。因為我知道，我那種舞蹈源自我的愛爾蘭血統的外祖母經常對我講的一些往事。她對我說起了她與外祖父在 1894 年坐著帶篷的四輪馬車穿過大草原時的情景，當時她十八歲，外祖父二十一歲；她還對我說，在與印第安人進行的一次非常著名的戰鬥中，她的孩子便在馬車裡出生了；她還對我說，當印第安人終於被打敗之後，外祖父將頭伸進了車裡，向剛剛降生的孩子表示了問候，當時他手裡的槍還冒著青煙。

　　當他們到了舊金山之後，外祖父建起了外來移民的第一間木頭房子，記得我在小時候還曾經去過這間房子。我的外祖母一直在思念著愛爾蘭，經常唱愛爾蘭歌曲，跳愛爾蘭快步舞。但是，我覺得，在外祖母跳的這種愛爾蘭

快步舞裡，已經融入了開拓者的英勇奮鬥精神和與印第安人戰鬥的英雄氣概，也許還吸收了一些印第安人的舞蹈動作。另外，還有我的外祖父湯瑪斯·格雷上校，他從南北戰爭前線回來時，帶給外祖母〈洋基歌〉（*Yankee Doodle*）的旋律。我就是從外祖母那裡學習的舞蹈。在我自己創作的舞蹈中，我還加入了一些美國年輕人的理想追求，最後又融入了我從華特·惠特曼詩句中感悟到的偉大的生活精神。這就是我那在世界上廣泛傳播的所謂的「希臘舞蹈」的根源。

當我到了歐洲之後，又受到了三位大師的影響，他們是本世紀最偉大的舞蹈先驅——貝多芬、尼采和華格納。貝多芬創造了節奏雄渾的舞蹈，華格納創造了雕塑式的舞蹈，尼采則創造了精神意識的舞蹈。尼采可以說是這個世界上第一位舞蹈哲學家。

我經常想，會不會有這樣一位美國作曲家，他能夠聽到惠特曼的美國的歌聲，能夠創作出真正美國舞蹈音樂的節奏——這種節奏不包含爵士樂，不包含屁股的扭動，而只是來自大腦——這一靈魂的家園。這種節奏飄蕩在代表廣闊天空的星條旗上，飄蕩在廣闊天空下廣袤無際的土地上——從太平洋，經過大平原，越過內華達山脈和洛磯山脈，直到大西洋岸邊。我懇求你，年輕的美國作曲家，為了舞蹈創作音樂吧，去展現惠特曼的美國，去展現亞伯拉罕·林肯的美國吧。

有些人相信，爵士樂的節奏能夠表現美國的精神，這真是荒謬透頂。爵士樂的節奏所表現的只是最原始的人類。美國的音樂應該與爵士樂不同——它還沒有產生。迄今為止，還沒有一位作曲家能夠掌握住這種美國的節奏——對於大多數人的耳朵來說，它都太過雄偉壯麗了。但是，總有一天，它會從廣袤的大地上噴薄而出，從遼闊的天空中轟然而下——美國將在這種化混亂為和諧的偉大音樂中得到完美的展示。那些長腿、靚麗的青年男女將伴隨著這種音樂翩翩起舞，不是像跳查爾斯頓舞一樣、像猿猴一樣胡亂搖擺，而應該是一種明顯的奮發向上的動作，它要上升到一種高度——超過金字塔頂、超過希臘雅典娜神廟的高度，並且表現出一種現代文明無法企及的美和力量。

這樣舞蹈將不再包含芭蕾舞那種可笑的舞姿，也不會包含黑人舞蹈那種淫蕩的感官刺激的動作。它應該是純潔的。我已經看到美國在舞蹈，她將一隻腳高高地踏在洛磯山之巔，張開的雙手從大西洋一直伸展到了太平洋，美麗的頭顱聳入雲霄，頭上戴著由千萬顆星星組成的閃著金光的皇冠。

但是美國卻提倡所謂的形體學校、瑞典體操學校和芭蕾舞，這實在是太荒唐了。真正典型的美國人是絕對不會學習跳芭蕾舞的。美國人的腿太長，身體太柔軟，精神太隨意，不適合跳這種虛偽做作、需要用腳尖站立的舞蹈。而且，眾所周知，所有著名的芭蕾舞演員都是身材小巧的小個子女人。那些身材高大、體格健美的女人——最能代表美國風格的人，他們絕對不應該去學習芭蕾舞，也絕對不會跳芭蕾舞。無論多麼出格的胡思亂想，你都無法想像自由女神跳芭蕾舞時的模樣。既然如此，那美國為什麼還要接受芭蕾這種舞蹈形式呢？

亨利·福特曾經表示：要讓福特城裡所有的孩子都有想要跳舞的願望。他並不贊成孩子們去跳現代舞，而是想讓他們跳老式的華爾滋、瑪祖卡舞和小步舞。可是老式的華爾滋舞和瑪祖卡舞表現的是一種病態的傷感和浪漫的情懷，現在的年輕人早就已經超越了這個階段；小步舞表現是路易十四時代朝臣們向身穿拖地長裙的貴婦人大獻殷勤時的媚態，這些動作與美國的自由青年有什麼關係呢？難道福特先生真的不知道嗎，動作與語言一樣，都能夠傳遞出特定的思想感情。

我們的孩子為什麼要跳那種膝蓋彎曲、過分講究、奴性十足的小步舞呢？為什麼要跳那種把人轉得頭暈腦漲還要裝出一副多愁善感之狀的華爾滋呢？還不如讓他們昂首闊步、大開大闔地表現出美國人的開拓進取，表現英雄們的堅韌不拔，表現政治家的公正純潔和仁慈，表現母親們由衷的愛心和溫柔。當美國的孩子能夠跳出這樣的舞蹈時，他們就會成為一個美麗的人，一個無愧於最偉大的民主國家的榮譽的人。

這才是真正的美國的舞蹈。

第三十一章

　　關於我的生活，有時像是一段珠寶遍地的金色傳奇，有時像是一片百花爭豔的富饒土地，有時又像是清新光明的絢麗旭日，每分每秒都洋溢著愛情和幸福。在這個時候，我簡直無法表達自己內心的快樂和甜蜜——我的辦學理想就像是天才的光芒，儘管效果還不明顯，但已經取得了巨大的成就；我的藝術也是一種偉大的復興。但是，回顧過去的生活，我又經常感到厭惡和極度的空虛。以前，我經歷的似乎只是一系列的災難，而未來，肯定會更加不幸，我的學校也只是一個瘋狂念頭的閃現。

　　究竟什麼是人生的真諦呢？又有誰能夠發現它呢？恐怕就連上帝自己也都不明白是怎麼回事。在痛苦和快樂的交替中，在黑暗與光明的轉換中，在既有地獄之火燃燒，又有英雄主義和愛的光輝閃耀的身體中，人生的真諦又表現在什麼地方呢？——恐怕只有上帝或者魔鬼才知道。不過我懷疑，他們誰都不明白。

　　在那段充滿了奇思妙想的日子裡，我的大腦就像一扇安裝著彩色玻璃的窗戶，透過它，可以看到光怪陸離、千姿百態的虛幻的美麗；而在另外的日子裡，我的大腦又像是安著灰濛濛、烏突突玻璃的窗戶，透過它往外看，便讓人覺得所謂的生活其實盡是一些骯髒、沉重的垃圾。

　　如果我們能夠像深入海底從緊閉的貝殼中取出珍珠的潛水夫一樣，也能夠潛入自己的內心深處，從潛意識中取出我們的思想，那該有多好啊！

　　為了保住自己的學校，我長期孤軍奮戰，變得身心俱疲，貧困交加，心情也極為沮喪，因此便想回巴黎去。在巴黎，或許還能靠變賣家產換點錢。這時，瑪麗從歐洲回來了，她在巴爾的摩給我打了個電話。我將我的困境告訴了她，她說：「我的好朋友戈登‧塞爾福里奇明天就要到歐洲去了。如果我

請他幫忙，他肯定能給妳一張船票。」

那時我已經對在美國繼續努力感到心灰意冷，於是便高興地接受了瑪麗的這個建議。第二天早上，我就從紐約乘船離開了。但是不幸並沒有放過我，在船上的第一天晚上，我在甲板上散步，由於戰時實行燈火管制，四周一片漆黑，我掉進了一個大約十五英尺深的洞裡，摔得很重。戈登·塞爾福里奇非常豪爽地將他的艙房讓給我用，而且一路上非常友善可愛地照顧我。我向他講述了二十多年前的一件往事，當時我還是一個餓著肚子的小女孩，為了工作，我向他賒購了一件跳舞用的衣服。

這是我第一次與一位腳踏實地的實幹家相處。令我深感驚訝的是，他的人生觀與我以前結識的那些藝術家和夢想家截然不同──與那些人相比，他幾乎可以說是另外一個世界的人，因為我過去那些情人身上都帶著一種明顯的女人味。以前那些與我關係親密的男人，也有一些人或多或少有神經衰弱的毛病，他們要麼是抑鬱寡歡，要麼是醉酒狂歡。但塞爾福里奇卻與眾不同，他在任何時候都很快樂。同時，他滴酒不沾，這也讓我感到非常吃驚，因為我從來沒有意識到，有人會認為生活本身就是一種快樂。過去，我一直認為，只有透過藝術和愛情才能讓人偶爾品嘗到稍縱即逝的快樂，但這個男人卻是從現實生活尋找快樂。

到達倫敦的時候，我已經沒有錢繼續前往巴黎了，所以我就在杜克大街租了一間公寓，暫時先住下來，然後我給在巴黎的朋友發電報求助。大概是由於戰爭，我發出的電報都沒有回音。在那裡待了幾個星期之後，我已經窮困潦倒，無依無靠，心情也變得極為鬱悶。我隻身一人，貧病交加，學校被毀，戰爭又沒完沒了──在夜裡，我經常坐在漆黑的窗前看空襲，真希望有一顆炸彈能夠落在我的身上，徹底結束我的痛苦。自殺是多麼的吸引人啊！我一生中經常會想到自殺，但每次都會有一種東西把我拉回去。真的，如果自殺藥丸能夠像預防藥一樣公開出售的話，我想世界上所有的知識分子都會在克服自己的痛苦之後，在一夜之間離開人世。

在絕望中，我給羅恩格林發了一封電報，可是沒有得到回音。一個經紀人為我的學生安排了幾場演出，他們想到美國去尋找一條生路。後來，他們

以「伊莎朵拉‧鄧肯舞蹈學員」的名義進行了巡迴演出，但巡迴演出的收益卻與我毫無關係，我仍然無法擺脫自身的困境。後來，我總算遇到了法國駐英國大使館一位可愛的工作人員，他熱心地幫助了我，把我帶到了巴黎。我在巴黎奧賽飯店租了一間房，靠借貸來維持生計。

每天早上五點鐘，我們都會被大炮的轟鳴聲驚醒，開始不祥的一天。前線不斷有可怕的消息傳來。死亡、流血、屠殺，時時刻刻都充斥著不幸。到了夜裡，時常會傳來刺耳的空襲警報聲，令人膽戰心驚。

在這段日子裡，我唯一一段閃光的回憶有天晚上在一個朋友家裡遇到了著名的「王牌飛行員」加洛斯[314]，那天由他彈奏蕭邦的曲子，我跳舞，後來他又步行送我回去，從帕希一直送到了奧賽路。當時正巧有空襲，但是我們並沒有躲避。就在空襲中，我在協和廣場上為他跳舞，他坐在噴泉池邊為我鼓掌，他那憂傷的黑眼睛在炸彈的火光中閃閃發光。那天晚上，他告訴我他渴望能夠戰死沙場。不久之後，英勇戰士的守護神將他帶走了 —— 從他並不喜歡的世俗生活中。

生活以一種可怕的沉悶和單調延續著，如果能夠做一名護士，我倒是非常高興，但是申請當護士的人排成了長隊，再加進我這份微薄之力也沒有多大的意義。因此我仍然想回到我的藝術中，儘管我都不知道自己的雙腳還能不能承受得起如此沉重的心情。

我非常喜歡華格納的歌曲〈天使〉，它說的是有一個精靈正在憂傷淒涼地坐著時，一位光明的天使來到了他的身旁。在那段淒風苦雨的黑暗的日子裡，我的身邊也終於來了一位這樣的天使 —— 我的一個朋友帶著鋼琴家華特‧拉梅爾來了。

當他進來的時候，我還以為是青年李斯特從畫框上走了下來。他身材修長，高高的前額上有一綹閃亮的頭髮，雙眸就像閃閃發亮的清泉。他為我彈奏鋼琴，我稱他為「我的天使長」。我們在劇院的休息室裡工作，這是慷慨

314 加洛斯（Roland Garros, 1888-1918），法國民族英雄，一戰時期的戰鬥機飛行員。1920 年，法國巴黎的一個網球場以他的名字命名為羅蘭‧加洛斯球場，這個球場用來舉辦網球大滿貫賽事之一的法國網球公開賽。不久，這項賽事就被法國人稱為「羅蘭‧加洛斯賽」。法國殖民地留尼旺島上的國際機場也以「羅蘭‧加洛斯」命名。

的萊熱納[315]借給我使用的。在隆隆的炮聲和四處傳播的戰爭消息中，他為我彈奏了李斯特的〈荒野的祈禱〉，即聖方濟對小鳥說的話。受他的演奏的啟發，我創作了一些新的舞蹈，表現出了自己對於甜美和光明的企盼。我的精神重新恢復了活力——他的手指觸動琴鍵，彈奏出的聖潔而美麗非凡的曲調，將我拉回到了現實生活中。這是我一生中最神聖、最微妙的愛情的開端。

沒有誰能夠像我的天使長[316]那樣，把李斯特的作品彈奏得那麼美妙。因為他有著豐富的想像力，能夠透過樂譜抓住狂想引起的狂熱，每天對天使訴說自己的幻覺。

表面上，他溫文爾雅、恬靜隨和，但內心卻有著火一般的激情。他在演奏時總能表現出一種難以言傳的狂放不羈的豪氣。敏感的神經正在消耗著他的靈魂，但他的靈魂卻不願屈服。他從來不會因為年輕人本能的衝動而屈從於激情，相反，他對這種激情非常地反感，這一點就像控制他的那種不可抗拒的激情一樣，非常明顯。他就像一個在燃燒的火盆上跳舞的天使。愛上這樣一個男人是非常危險和困難的——對愛情的厭惡使他很容易變得對示愛者感到憎恨。

透過接觸一個人的軀體，可以發現他的靈魂——先讓他的軀體得到享受、快感、幻覺，再去發現他的靈魂——真是太奇妙，也太可怕了。啊！特別是透過軀體和外表來得到人們稱之為快樂的幻覺，也就是所謂的愛情，確實是非常奇妙的。

讀者肯定能夠感受得到，我的回憶貫穿了自己多年的生活歷程。每一次，當有新的愛人來到我身邊時——不論他是以惡魔的面目出現，還是像個天使或者凡人——我都相信這是我長久等待的唯一的愛人，而且我相信這次愛情將會是我生命中的最後一次復活。我想，也許愛情總是能夠帶給人這樣的信念吧。我生活中的每一次愛情都能夠寫成一部小說。但它們卻總是

315 萊熱納（Gabrielle Réjane, 1856-1920），法國著名舞臺劇和早期默劇女演員。

316 天使長（Archangel）（基督新教譯名）；總領天使、總領使者（天主教譯名），是於聖經之中只被提及數次的聖天使米迦勒，其中包括基督教、伊斯蘭教、猶太教和祆教，在《聖經》原文裡，譯做「天使長」的詞語，總是以單數而不是複數的形態出現。這表示天使長只有一位。天使長一詞來自希臘文。

不幸的。我一直期待著自己能擁有一段有著圓滿結局的愛情，而且是最後一次——就像一部大團圓結局的電影一樣。

愛情的奇妙之處，在於它能夠演奏出千姿百態的主旋律和曲調，而一個男人的愛與另一個男人的愛相比較，就像聽貝多芬的音樂和聽普契尼[317]的音樂一樣，各不相同，而感悟這些美妙旋律的樂器便是女人。我想，只體驗過與一個男人相愛的女人，就像一輩子隻聽過一個作曲家作品的人一樣。

當夏季逐漸到來的時候，我們在南方找到了一個幽靜的隱居之地。在聖讓卡普費拉港口附近，我們找到了一家幾乎空置的飯店，然後將空蕩蕩的汽車庫改造成了工作室。每天，他從早到晚地演奏美麗非凡的音樂，而我則一直跳舞。

這段時間，我感到無比的幸福。我的天使長陪伴在我的身旁，周圍是大海，生活在音樂的海洋中，就像天主教徒企盼自己死後所升入的天堂一般。人生就像一個鐘擺——有時陷入痛苦的深淵，有時又處於快樂的高峰——每一次所陷入的痛苦越深，快樂的程度也便越高。

我們經常走出隱居的地方，去救濟那些不幸的人，有時會為傷病員舉行演出，但大多數時候只是我們兩個人在一起。透過音樂和愛情，透過愛情和音樂，我的靈魂在快樂的高峰找到了棲息之所。

在附近的一座別墅裡，住著一位令人尊敬的神父，還有他的姐妹吉拉迪女士。神父曾經在南非當過白衣修士。他們是我們唯一的朋友，我經常在李斯特靈光四射的神聖的音樂伴奏下為他們表演舞蹈。當夏季逐漸過去之後，我們在尼斯找到了一個工作室，直到宣布停戰時，我們返回了巴黎。

戰爭結束了。我們觀看了閱兵式，勝利的隊伍從凱旋門經過，我們高喊著：「世界得救了。」此時此刻，我們都變成了詩人，但不幸的是，詩人醒來以後仍然要為他的愛人尋找麵包和乳酪；世界醒來之後，也感到了生活用品的緊缺。

317 普契尼（Puccini, 1858-1924），義大利作曲家。著名的作品有《波希米亞人》（*La Bohème*）、《托斯卡》（*Tosca*）與《蝴蝶夫人》（*Madama Butterfly*）等歌劇，這些也是當今世界上經常演出的歌劇。這些歌劇當中的一些歌曲已經成為了現代文化的一部分，其中包括了《強尼‧史基基》的〈親愛的爸爸〉（*O mio babbino caro*）與《杜蘭朵》（*Turandot*）中的〈公主徹夜未眠〉（*Nessun dorma*）在內。

我的天使長拉著我的手，一起來到貝爾維，但是房子已經變成了一片瓦礫。我們想，為什麼不能重建呢？我們花了幾個月的精力，四處籌措資金，想要完成這項不可能完成的工程，結果自然是不了了之。

最後，當我們確信這項工程是不可能完成的之後，我們便接受了法國政府給出的合理價格，把房子賣給了政府。法國政府覺得這座大房子可以用來建成一座毒氣製造工廠，以供下一次大戰時使用。我先是看到我這座酒神的聖殿變成了一座傷患醫院，現在又注定要放棄它，讓它變成一個生產戰爭武器的工廠。失去貝爾維實在是太可惜了 —— 貝爾維 —— 這真是一個美麗的寶貝地方。

交易完成後，錢被存入銀行，我在邦普大街買了一處房子，這裡從前是貝多芬展覽館，我的工作室就設在了裡面。

我的天使長有著非常可貴的同情心，他似乎能夠感受到我的痛苦 —— 令我心情沉重、夜不能寐、以淚洗面的所有痛苦。每當這種時候，他都會用充滿愛憐、閃閃發亮的雙眼凝視著我，讓我的精神得到安慰。

在這間工作室裡，兩種藝術不可思議地融合在了一起。在他的影響下，我的舞蹈變得更加超凡脫俗。他是第一個啟發我對李斯特作品精神含義進行全面領悟的人，我們根據李斯特的音樂創編了一整套節目。在貝多芬展覽館幽靜的音樂室裡，我研究了一些偉大壁畫中的動作和光線，並且想用《帕西法爾》這部作品將它們表現出來。

在那裡，我們度過了一段神聖的時光，兩個心心相印的人，在一種神祕力量的支配下，同呼吸、共命運 —— 我跳舞，他演奏，當我抬起雙手時候，我的靈魂就會從體內向上升騰，就像在聖杯的銀光中得到昇華一樣。這時，我們經常覺得我們好像已經創造出了一種獨立於我們身體之外的精神實體，聲音和舞姿全都歸於無限的空間，一個悠遠的回音從天際中反射回來。

當我們的精神在愛情和一種神聖的力量之間產生和諧的共鳴時，我相信，憑藉這種音樂瞬間的精神力量，我們已經跨入了另一個世界的門檻。我們的觀眾能夠感受到合力的威力，劇院裡能夠產生一種我從未見過的崇高的神祕氣氛。如果我的天使長和我繼續進行這些研究的話，可以肯定的是，我

們能夠自然而然地創造出適應這種精神力量的舞蹈動作，給人類帶來一種全新的啟示。但可悲的是，這種神聖的對於崇高之美的追求，往往會被世俗的欲望打斷。因為正像神話中所說的那樣，人的欲望總是無法滿足的，遲早要潘朵拉的盒子，把魔鬼放出來，製造巨大的災難。此時的我已經不再滿足於眼前得到的幸福，重建學校的想法死灰復燃。為此，我給在美國的學生髮去了電報。

學生們來了之後，我又召集了幾個好朋友，對他們說道：「我們一起去雅典衛城看看吧，如果可能的話，我們就把學校建在雅典。」

一個人的動機是多麼容易被曲解啊！ 1927 年的《紐約人》雜誌在談到這次旅行的時候，寫道：「真是揮霍無度啊，她舉辦了一個家庭舞會，從威尼斯開始，一直開到了雅典。」

我的上帝啊！我的學生們都到了，她們都那麼年輕、漂亮，而且小有名氣。我的天使長對著她們看了又看，然後一把抓住了其中一個 —— 他愛上了那個女孩。

怎樣描繪我這次走向愛情墳墓的旅程呢？第一次發現他們產生感情，是在里多山上的伊克塞西奧飯店，我們在那停留了幾個星期；在去希臘的船上，我更加確信無疑。最後，我已沒有興致去欣賞什麼雅典衛城的月色了 —— 其實，這一切只不過是走向愛情墳墓的一個中轉站而已。

到了雅典之後，學校的一切似乎都非常順利。在好心的韋尼澤洛斯的安排下，扎皮翁宮[318]交給我們使用，我們在這裡開闢了一個專門的工作室。每天早上，我都要和學生們一起在這裡練功，竭盡全力地激發她們的熱情，鼓勵她們用精美的舞蹈來展現衛城的價值。我打算訓練一千名兒童，在為了慶祝酒神節而舉行的盛大慶祝活動時，讓他們在大競技場上集體表演舞蹈。

我們每天都要去衛城，記得我第一次到這裡的時間是 1904 年，現在，看到年輕健美的學生們表演的舞蹈，我覺得十六年前自己在這裡的一部分夢想已經實現，真是讓人感慨萬千啊。現在，一切跡象顯示，戰爭已經結束，我

318 扎皮翁宮（Zappeion），是希臘首都雅典的一座建築，位於市中心的雅典國家花園內，用於官方和私人的會議和儀式。

應該可以在雅典建立起我朝思暮想的學校。

學生們從美國回來以後，身上有了一些虛偽做作的壞習慣，這讓我很不喜歡。現在，在雅典陽光燦爛的天空下，在壯麗的群山、大海和偉大的藝術的激勵下，她們全都改掉了這些壞習慣。

和我們一起來的，有一位名叫愛德華・史泰欽[319]的畫家，他在雅典衛城和酒神劇場畫了很多美麗的畫，基本上表現出了我渴望在希臘創造出來的輝煌燦爛的景象。

科帕諾斯山上的房子這時已經變成了一堆廢墟，裡面住著牧羊人和成群的山羊，但這並沒有讓我感到畏懼，我決定馬上清掃地面，重建房屋。工作立刻展開，積聚多年的垃圾被清掃一空，我們請來一位年輕的建築師，他負責安裝門窗和屋頂。在高大的起居室裡，我們鋪上了一塊用來跳舞的地毯，並且運來一架大鋼琴放在裡面。每天下午，當西沉的落日灑下紫紅色的晚霞，映照著雅典衛城和一望無際的海面時，我的天使長就會為我們彈奏起巴哈、貝多芬、華格納和李斯特那輝煌壯麗的音樂。在舒適涼爽的晚上，我們會從街上的雅典小男孩那裡買一些可愛的白色茉莉花，把這些花編成花環，戴在頭上。之後，我們就漫步下山，到海邊的費拉龍去吃晚餐。

身處這群頭戴花環的女孩們中間，我的天使長就像帕西法爾在康德萊花園裡一樣，但是我開始注意到他的眼裡閃現出了一種新的表情 —— 一種更為世俗的表情。我原本以為，我們的愛情無論從理智上還是精神上都已經結合得非常牢固了，但直到現在我才突然發現，他那閃亮的天使之翼已經變成了熱情的手臂，能夠抓住和擁抱林中的仙女了。雖然曾經有過多次失戀的經歷，但這次的失敗對我而言仍是一個非常可怕的打擊。從此，我總是感到心神不寧、痛苦不堪，開始不由自主地偷偷觀察起了他們日益火熱的愛情。讓我感到害怕的是，在我的內心深處，竟然產生了一個邪惡的念頭：我真想殺了他們。

一天傍晚，當我的天使長 —— 他已經越來越像個凡夫俗子了，在剛剛彈完《神祇的黃色》進行曲之後 —— 最後的旋律仍然在空中飄蕩，好像融化在

319 愛德華・史泰欽（Edward Steichen, 1879-1973），美國攝影師、畫家和美術畫廊主人。

了紫色的霞光中，又從伊梅圖斯山反彈回來映照著大海。這時，我突然發現他們的目光相遇，眼睛裡閃爍著熾熱的火焰，就像鮮紅的落日一樣。

看到這裡，我簡直怒不可遏，氣得渾身顫抖，連我自己都對自己內心的狂怒感到恐懼。我轉身走開了，整個晚上都在伊梅圖斯附近的山上徘徊，咀嚼著絕望帶給自己的痛苦。以前，我早就知道嫉妒惡魔的毒牙能給人帶來難以忍受的痛苦，但是我從來沒有像現在這樣，感受到如此強烈的痛苦。我深深地愛著他們，同時也深深地恨著他們。這種感受，讓我對那些因為無法忍受妒忌帶來的痛苦而殺掉自己所愛之人的不幸者，產生了由衷的同情和理解。

為了避免這樣的災難發生，我帶著一部分學生，還有我的朋友愛德華・史泰欽，我們一起沿著通往古底比斯的風景秀麗的山路，來到了查爾西斯。在那裡，我看到了金色的沙灘，就在這個地方，尤比亞的女孩們曾經為了伊菲革涅亞痛苦的婚禮而跳舞。

可就在這一時期，古希臘所有的輝煌也無法驅散盤踞在我心頭的那可怕的惡魔，它不斷地用留在雅典的兩個人眉目傳情的畫面衝擊著我的大腦，撕咬著我的肌體，像強酸一樣腐蝕著我的靈魂。當我們返回時，看見他們兩個依偎在臥室窗前的陽臺上，一副濃情蜜意、難捨難離的樣子，這讓我更加痛苦。

無法理解，當時我為什麼會如此執迷不悟，深陷情網之中，就像感染了猩紅熱和天花一樣無法逃避。儘管如此，我仍然每天教導學生並且繼續計劃著自己在雅典開辦學校的事情，一切似乎都非常順利。韋尼澤洛斯的內閣對我的計畫非常支持，雅典的群眾也很關心這件事。

一天，我們被邀請去參加在大競技場舉行的祝賀韋尼澤洛斯和年輕國王的大型集會，五萬名群眾以及所有希臘宗教界人士都參加了這次活動。當年輕的國王和韋尼澤洛斯進入會場時，受到了非常熱烈的歡迎。一隊宗教長老緩緩步入場內，他們的身上穿著繡著花朵、在陽光下閃閃發光的錦緞長袍，令人覺得非常奇異。

當時我穿了一件古希臘式的無袖長衫，後面跟著一隊就像塔納格拉塑像似的學生。和善的康斯坦丁・梅勒斯走上前來，給我戴上了一頂桂冠，說道：

第三十一章

「伊莎朵拉，妳又一次為我們帶來菲迪亞斯[320]的永恆之美，使古希臘的偉大時代重現在我們眼前。」我回答說：「啊，請幫助我去培養一千位優秀的舞蹈演員，他們會在這座大競技場裡表演舞蹈，他們會跳得十分精彩，全世界的人都會到這裡來，用驚奇和驚喜的眼光注視著他們。」

當我這番話說完的時候，我注意到我的天使長正欣喜地握著心上人的手。這時我突然覺得自己變得心平氣和了一些。在偉大的理想面前，我個人的感情是多麼的渺小啊！於是，懷著愛意和原諒之情，我向他們露出了微笑。但是到了晚上，當我看到他們兩人頭挨著頭坐在月光下的陽臺上時，我又一次被褊狹渺小的個人感情打敗了，只覺得心煩意亂，於是我就一個人到處亂走，想像莎芙一樣從帕德嫩神廟的山岩上縱身躍下。

我所遭受的感情上的折磨，真的無法用語言來形容。四周的美麗景色，更增強了我內心的痛苦。或許我已經陷入了難以擺脫的絕境。難道我真的要沉浸於這種世俗的感情糾葛，放棄我那不朽的音樂合作計畫嗎？我既不能將自己培養的學生趕走，又無法忍受內心的極度痛苦——每天都看到他們共浴愛河的幸福模樣。事實上，當時我已陷入絕境之中。當然，我還有一種選擇，那就是超脫這一切，進入崇高的精神境界。但不幸的是，因為內心的痛苦，我就更加努力地練習，還到山上長跑，每天到海裡去游泳，這讓我食慾大增，我的感情需求反而也因此變得更加強烈。

就這樣，我一方面努力地向學生們傳授著美與寧靜、哲理與和諧；另一方面，在我的內心深處，卻是波濤翻滾、痛苦萬分，一刻也無法寧靜。如果任由這種情況發展下去，到底會出現什麼樣的結果，真的是難以設想。

我唯一能做的，就是裝出一副非常高興的樣子，每天晚上，當我們在海邊吃飯時，拿著希臘葡萄酒一通猛灌，試圖將心中痛苦的火焰澆滅。或許還能有更高明的辦法吧，但是我當時實在是找不到了。無論怎樣，這都是我人生之中唯一的一次可憐的經驗，我努力地將它們記錄在這裡，暫且不去管它

320 菲迪亞斯（Phidias, 約西元前 480- 西元前 430），古希臘的雕刻家、畫家和建築師，被公認為最偉大的古典雕刻家。其著名作品為世界七大奇蹟之一的奧林匹亞宙斯神像和帕德嫩神廟的雅典娜巨像，兩者雖然都早已被毀，不過有許多古代複製品傳世，其中的雅典娜巨像甚至在 20 世紀末，在美國有人做出 1:1 尺寸的翻版品。

們是不是有意義，或許至少能夠對大家有一點參考價值——告訴人們「到底什麼事情是不可以做的」。當然，也許每個人都有自己的高招，能夠擺脫這些災難和痛苦。

這種令人無法忍受的處境，最終因為一次偶然的命運轉折而宣告結束。至於事情的起因，就實在是有些微不足道了——有一隻貪玩的小猴子，牠咬了希臘國王一口，就是這一口，卻要了國王那年輕的性命。

國王在生死線上掙扎了幾天以後，便傳來了他駕崩的消息。這在希臘國內引起了一場全國性的動亂和革命，結果韋尼澤洛斯於他的內閣再次倒臺；我們也隨著他一起倒臺——因為我們是以韋尼澤洛斯的客人的身分被邀請到希臘的，這自然也就讓我們成了這種局勢的政治犧牲品。所有花在重建科帕諾斯山及修建工作室的錢都打了水漂，我只好放棄在雅典建立學校的夢想，乘船經羅馬返回巴黎。

1920年，我最後一次到雅典、最後又從雅典返回巴黎的經歷，成了我人生經歷中一段既奇特又痛苦的回憶。回到巴黎之後，我再度陷入了痛苦中——我的天使長走了，那個學生也離我而去。儘管我覺得自己才是這些痛苦的受害者，但那個學生的看法卻正好相反，她責備我不應該心存嫉妒，不能任由順其自然地發展。

最後，邦普大街的房子裡只剩下了我一個人，看著我為天使長準備好的貝多芬音樂室，我萬念俱灰。在這裡，我曾經幸福地生活了一段時期，如今，睹物思情，這份淒涼我又怎能忍受呢？我真渴望自己能夠從這所房子裡飛出去，能夠從這個世界上飛出去。因為我相信，到了那時，世界和愛情對我來說，就都已經徹底地死亡了。在一個人的一生中，會多少次得出這樣的結論啊！但是，只要看一下對面的山谷，就會發現那裡鮮花盛開、姹紫嫣紅，正在等著我們的到來。我憎恨很多女人得出的這樣的結論——她們說過了女人四十歲，就要過一種沒有性愛的尊貴生活。唉，真是愚蠢之極！

肉體是人類感知世上一切事物的媒介，它是多麼的神奇和不可思議啊！最初，只是一個羞怯纖弱的女子（當初我就是如此），然後就變成了一個強壯的亞馬遜女戰士；後來又變成頭戴葡萄藤冠的酒神女祭司，渾身浸泡在美

酒之中，在貪酒好色的山神的擁撲之下，變得渾身酥軟，毫無反抗地癱倒在地；柔軟細膩的肉體在膨脹和成長，胸部變得那麼敏感，即便是最微小的刺激，也能感受得到，並且將一陣陣快感迅速傳送到每一根神經；愛情讓人變成了一朵怒放的玫瑰，肉感的花瓣向外張開，隨時準備將入侵者捕獲。就像精靈生活在雲彩中一樣，我生活在我的肉體這朵雲彩中——雲彩中燃燒著玫瑰一樣的火焰，充斥著強烈的情慾。

人如果總是歌唱愛情和春天，也會覺得非常無聊。秋天的色彩其實更加的絢麗多姿、變幻無窮，秋天給人的快樂更是比春天濃烈千萬倍，同時也更加的雄壯和美麗。我多麼同情那些可憐的婦女啊，她們的觀念是那麼的狹隘可笑，這也讓她們根本無法享受到愛情的秋天慷慨地賜予他們的豐碩果實。我那可憐的母親便是這樣的人。因為這種荒謬的觀念，在她還處於青春洋溢的年紀時，身體便已經開始衰老，大腦也不像原來那樣聰明靈巧了。我曾經也是一個懦弱的小女孩，後來才變成了勇敢的酒神女祭司。現在，我淹沒著我的情人，就像大海淹沒一個冒險的游泳者似的——用洶湧澎湃的波濤圍住他，旋轉他，纏裹他。

1921年春天，身在倫敦的我收到了蘇聯政府發來的一封電報，內容如下：

「只有蘇維埃政府才能理解您。歡迎到我們這裡來，我們將為您建立學校。」

這電報是從什麼地方發來的？從地獄裡嗎？不，但卻是從離地獄最近的地方——從象徵著歐洲的地獄的地方——莫斯科蘇維埃政府那裡發來的。看著四周空蕩蕩的房子，沒有我的天使長，沒有希望，沒有愛情，於是我發了一封回電：

「來電敬悉，同意赴俄。我願意教貴國的孩子跳舞，唯一的條件是一間工作室和必需的資金。」

回電是「同意」。就這樣，我離開了倫敦，坐著船沿泰晤士河順流而

下，從列巴爾[321]中轉，最後到達了莫斯科。

在離開倫敦之前，我找人給我算了命，那人說：「您將要進行一次長途旅行。會有很多新奇的經歷，也會遇到很多麻煩，您將會結婚 ——」

一聽到「結婚」這個詞，我忍不住大笑起來，然後便打斷了她的話。我不是一直反對結婚的嗎？我絕對不會結婚的。「走著瞧吧。」算命的人對我說。

在去俄羅斯的路上，我有了一種終於獲得解脫的感覺，就像靈魂在我死了後飛升到另外一個更高的境界似的。我想，我已經將自己在歐洲的生活永遠地拋在了身後。我確信俄羅斯是一個「理想國」，是柏拉圖、卡爾·馬克思和列寧所夢想的理想國，這個理想國現在已經奇蹟般地從地獄中被創造了出來。我多次嘗試著想要在歐洲實現我的藝術理想和追求，但都以失敗告終。現在，我要將自己所有的精力，都獻給這個共產主義的理想領地。

我沒有帶什麼衣服 —— 在我的想像中，我將會穿上紅色的法蘭絨外套，周圍的同志們也都是一樣的樸素裝束，大家相互之間充滿了兄弟之愛。

當船一路向北前行時，我回頭看了看自己即將離開的歐洲資產階級的舊制度和舊習俗，心中充滿了厭惡和輕蔑的感覺。從今以後，我要成為同志們之中的一員，去實現那個為全人類奮鬥的宏偉計畫。再見啦，讓我的學校無法建成的舊世界，你所給我的，只有不平等、不公正和野蠻無情！當最終到達莫斯科的時候，我的心也在激烈地顫抖著。這一次，我的心是為了這個美麗的新世界而激動！是為同志們創造的新世界而激動！釋迦牟尼頭腦中曾經孕育的夢想，基督聖訓中曾經宣揚的夢想，所有偉大的藝術家孜孜不倦的夢想，現在被擁有巨大魔力的列寧在莫斯科變成了現實。我現在正在進入這個夢想，我的工作和生活也將成為它偉大輝煌的光明前景的一部分。

舊世界，永別了！新世界，我來了！

321 列巴爾（Reval），即現在的塔林，愛沙尼亞共和國首都。

第三十一章

伊莎朵拉·鄧肯年表

✦ 1869 年，6 月 26 日，約瑟夫·莫爾德·鄧肯和哈里特·畢歐林之子約瑟夫·查爾斯·鄧肯[322]，與上校、加州參議員湯瑪斯·格雷和瑪麗·戈爾曼之女瑪麗·伊莎朵拉（朵拉）·格雷[323]結婚。丈夫是銀行家和藝術鑑賞家，妻子是音樂家（音樂教師）。

✦ 1871 年，11 月 8 日，瑪麗·伊莉莎白·畢歐林（伊莉莎白·鄧肯）在美國加州舊金山出生，她是約瑟夫和朵拉·格雷·鄧肯的第一個孩子（1948 年伊莉莎白死於德國斯圖加特附近的圖賓根）。

✦ 1873 年，4 月 17 日，約瑟夫和朵拉·鄧肯的第二個孩子奧古斯丁誕生（1873-1954）。

✦ 1874 年，11 月 1 日，約瑟夫和朵拉·鄧肯的第三個孩子雷蒙德誕生（1874-1966）。

✦ 1877 年，5 月 26 日，安吉拉·伊莎朵拉（伊莎朵拉·鄧肯）出生。10 月 13 日，伊莎朵拉在舊金山的老聖瑪麗教堂洗禮。（在《論舞蹈藝術》的〈教育與舞蹈〉一章裡，伊莎朵拉寫道：「1905 年我發現了自己的第一所學校，當時我才 22 歲」。奧古斯丁證實，伊莎朵拉是 1878 年 5 月 27 日出生的。不過，據雷蒙德和伊莎朵拉的洗禮紀錄，她的生日是 1877 年 5 月 28 日。）伊莎朵拉的父母因父親的銀行破產而離婚，其時她還是嬰兒。2-3 歲，鄧肯家失火，這場大火成了她最初的記憶。

✦ 1882 年 5 歲，此時鄧肯家艱難度日，反覆搬遷（據伊莎朵拉說，兩年之內搬遷 15 次）。伊莎朵拉入讀公辦的科勒小學。

322 約瑟夫·查爾斯·鄧肯（Joseph Charles Duncan, 1819-1898），美國銀行家、編輯、詩人。
323 瑪麗·伊莎朵拉（朵拉）·格雷（Mary Isadora "Dora" Gray, 1849-1922），美國鋼琴家、鋼琴教師。

- ✦ 1883 年 6 歲，伊莎朵拉為威廉·海恩斯·萊特爾的《安東尼與克麗奧佩托拉》伴舞，觀眾為之震撼。伊莎朵拉找來 6 個孩子，教她們跳舞。孩子家長付費。

- ✦ 1884 年 7 歲，伊莎朵拉與父親初次見面。

- ✦ 1887 年 10 歲，伊莎朵拉的舞蹈課大受歡迎。

- ✦ 1888 年 11 歲，伊莎朵拉退學賺錢。伊莉莎白教稍大的學生跳「交際舞」。伊莎朵拉為讀化學的維農擎火炬，後者是伊莉莎白的學生。

- ✦ 1889 年 12 歲，伊莎朵拉決定為反對婚姻和女性解放而戰鬥。奧古斯丁開設一家劇院，伊莎朵拉在其中跳舞。13 歲左右，伊莎朵拉在加州奧克蘭的第一一神教教會初次獨舞演出，其時家人在場。

- ✦ 1892 年 15 歲，伊莎朵拉在奧克蘭的電話簿上把自己註冊為舞蹈老師。她 16 歲前後，姐姐伊莉莎白和她一起教學生。她們在舊金山的眾多家庭教過課。

- ✦ 1894 年 17 歲，伊莎朵拉在蘭勒的舊金山城電話簿上註冊為舞蹈老師。

- ✦ 1895 年 18 歲，伊莎朵拉與母親為出國離開舊金山，前往芝加哥加入一個大公司。伊莎朵拉在共濟會寺廟屋頂花園和波西米亞俱樂部跳舞。她與波蘭詩人、畫家伊萬·米洛斯基約會。她放棄在芝加哥找到好工作的希望，決定前往紐約。10 月，伊莎朵拉加入約翰·奧古斯丁·達利設在紐約的劇院公司。伊莎朵拉與巨星簡·梅上演默劇。她的家人全部來到紐約，唯獨雷蒙德沒來。

- ✦ 1896 年 19 歲，伊莎朵拉在《仲夏夜之夢》裡出演仙女，在《歌伎》裡出演歌手，在《暴風雨》裡出演精靈，在《無事生非》和《梅格·梅瑞麗絲》裡出演舞者。

- ✦ 1897 年 20 歲，伊莎朵拉以達利公司演員的身分前往英國。在倫敦期間，她師從帝國劇院女芭蕾舞演員凱蒂·蘭納[324]，學習芭蕾舞，同時演出獨舞。

324 凱蒂·蘭納（Katti Lanner, 1829-1908），奧地利芭蕾舞演員、編舞家。

✦ 1898 年 21 歲，伊莎朵拉參加《歌妓》的四重唱，之後離開達利公司。3 月 24 日，她與作曲家艾塞爾伯特‧伍德布里奇‧尼文[325] 合作，在卡內基音樂廳舉辦音樂會。尼文演奏〈納西瑟斯〉、〈歐菲莉亞〉、〈水仙〉等樂曲，伊莎朵拉為其伴舞。2 月 20 日，《紐約先驅報》刊登對伊莎朵拉的專訪。美國一家舞蹈雜誌《導演》予以轉發，4 月號的標題是《情感的表現》，10-11 月號的標題是《舞蹈哲學講座》。10 月 14 日，伊莎朵拉的父親約瑟夫‧鄧肯在莫希乾號輪船發生事故中罹難。

✦ 1899 年 22 歲，伊莉莎白的學校從卡內基音樂廳工作室遷往溫莎酒店。伊莎朵拉為奧瑪‧開儼的一首詩歌編舞，朗讀者是賈斯丁‧麥凱西，3 月他們在紐約演出。3 月 17 日，酒店起火之後，鄧肯一家決定離開紐約，前往英國倫敦，奧古斯丁沒有同行。4 月 18 日，鄧肯一家在萊塞姆劇院上演了《幸福的黃金年代》，作為告別演出。5 月，鄧肯一家抵達倫敦。伊莎朵拉為上流家庭跳舞，還經常光顧大英博物館，欣賞古希臘和羅馬雕像。她從來信裡得知米洛斯基先生已故的消息。伊莎朵拉去倫敦的漢默史密斯看望了米洛斯基夫人。7 月，鄧肯一家搬到倫敦的肯辛頓。9 月，伊莉莎白決定返回紐約為家裡賺錢。

✦ 1900 年 23 歲，鄧肯一家在倫敦瓦立克廣場[326] 租來一個大工作室。2 月，伊莎朵拉加盟班森公司。她與新畫廊的經理、音樂家查爾斯‧哈雷晤面，之後於 3 月 16 日、7 月 4 日、7 月 6 日在畫廊舉行三場演出。5 月 29 日，威爾斯親王，即日後的國王愛德華[327] 在宮廷劇院[328] 觀看伊莎朵拉的演出。伊莎朵拉在倫敦期間，觀看了亨利‧歐文公司的演出：她看過歐文、愛蘭‧黛麗的演出及其兒子愛德華‧哈雷和戈登‧克萊格參演的《辛白林》[329]。與此同時，雷蒙德離開倫敦前往巴黎。之後，伊莎朵拉和

325 艾塞爾伯特‧伍德布里奇‧尼文（Ethelbert Woodbridge Nevin, 1862-1901），美國鋼琴家、作曲家。

326 瓦立克廣場，即 Warwick Square。

327 國王愛德華（Edward VIII, 1894-1972），聯合王國及其自治領國王、英屬印度皇帝，1936 年 1 月 20 日即位，同年 12 月 11 日退位。

328 宮廷劇院（The Court Theatre），1870 年創建於倫敦的一家劇院。

329 《辛白林》（*Cymbeline*），英國劇作家威廉‧莎士比亞的一部戲劇作品，大約創作於 1609 年，在《雅典的泰門》（*The Life of Timon of Athens*）之後，《冬天的故事》（*The Winter's Tale*）之前。它

母親也趕往巴黎。伊莎朵拉經常在盧森堡演出，還與雷蒙德一同觀看羅浮宮收藏的希臘藝術品、劇院的舞蹈塑像和凱旋門的浮雕等。伊莎朵拉參觀巴黎大博覽會（世界博覽會），觀看日本偉大的悲劇舞蹈家川上貞奴的演出並參觀「羅丹館」。雷蒙德為巡迴演出返回美國。

✦ 1901 年 24 歲，伊莎朵拉在法蘭西見到眾多藝術家，如奧古斯特‧羅丹、歐仁‧卡里埃、洛伊‧富勒和瑪麗‧德斯蒂 [330]。她加入洛伊‧富勒公司的旅行團，走訪德國的柏林、萊比錫和奧地利的維也納。12 月 12 日，伊莎朵拉在自己的工作室演出。

✦ 1902 年 25 歲，2 月，伊莎朵拉離開富勒公司，與母親前往匈牙利的布達佩斯。她簽訂第一份獨舞正式合約，在烏拉尼亞劇院 [331] 為觀眾演出，時間是 4 月 19 日和 20 日。為其演出朗誦古典田園詩和頌歌的匈牙利男演員奧斯卡‧拜萊吉 [332] 成為她的初戀（她在本書裡稱其為「我的羅密歐」）。但為了日後的事業，她決定與拜萊吉分手。因為生病，伊莎朵拉取消了 7 月的演出。她 8 月 1 日、6 日、7 日在瑪利亞市的市政劇院演出，8 月 3 日在話劇院演出，8 月 13 日在瑪利亞療養院演出。伊莉莎白從紐約返回。12 月她在維也納演出和慕尼黑的藝術之家演出。之後她在義大利的佛羅倫斯度過幾週。

✦ 1903 年 26 歲，1 月，伊莎朵拉在柏林的克羅爾歌劇院與交響樂團上演音樂會。觀眾稱其為「神聖的聖伊莎朵拉」。因其舞蹈的非傳統風格，她的舞也引起爭議。3 月，柏林新聞協會邀請她演講（1903 年年底演講發表時取名《未來的舞蹈》）。5 月 30 日至 6 月 13 日，她在巴黎市立劇院 [333] 舉辦音樂會。西班牙藝術家約瑟夫‧克拉拉觀看她的演出。伊莎朵拉

在莎士比亞逝世後首次刊於其同事海明與康德合編的 1623 年對開本戲劇全集中。《辛白林》的故事主要基於古代凱爾特族不列顛國王辛白林的傳說，雖然在最初刊行時該劇被歸為喜劇，現代批評家傾向於歸其於傳奇劇之列。和《奧賽羅》（Othello: The Moor of Venice）、《冬天的故事》一樣，《辛白林》的主題也是清白與嫉妒。

330 瑪麗‧德斯蒂（Mary Desti），即瑪麗‧鄧普斯。

331 烏拉尼亞劇院（Urania Theatre），匈牙利布達佩斯一家劇院。

332 奧斯卡‧拜萊吉（Oscar Beregi, 1876-1965），匈牙利演員。

333 市立劇院（Théâtre de la Ville），鄂圖曼男爵在巴黎改造期間，於 1860-1862 年間在巴黎沙特萊廣場所建的兩個劇院之一；另一個是沙特萊劇院，位於巴黎第四區沙特萊廣場 2 號。

與法國藝術家朱爾斯・菲利克斯・格朗茹[334]相遇。次年，伊莎朵拉接到理察・華格納遺孀華格納夫人的邀請，參加 8 月 3 日舉辦的拜律特音樂節。伊莎朵拉開始研究華格納的音樂。她與法國藝術家瓦倫丁・勒孔特[335]相遇，後者為其舞蹈作畫。雷蒙德從美國返歐。鄧肯一家來到希臘，在科帕諾斯[336]購入土地。11 月 29 日，伊莎朵拉在雅典皇家劇院演出。喬治國王[337]等希臘王室成員前來觀看。鄧肯一家與希臘的男童唱詩班一起離開希臘趕往維也納，同行的還有拜占庭神父教授。

✦ 1904 年 27 歲，希臘男童唱詩班在維也納、慕尼黑和柏林與伊莎朵拉同臺演出，之後，他們與神父一同返回。伊莎朵拉與瑪麗・德斯蒂一同前往拜律特與華格納夫人見面。5 月的音樂節上伊莎朵拉出演了華格納的歌劇《唐懷瑟》。期間，拜萊吉過來看望伊莎朵拉，停留數日。伊莎朵拉與華格納夫人的女婿海因里希・索德、德國生物學家和哲學家恩斯特・海克爾及保加利亞國王斐迪南[338]來往頻繁。12 月 1 日，伊莎朵拉在德國的格魯納瓦爾德開辦其第一所舞蹈學校。伊莉莎白任學校校長。學生的食宿和學費全免。她們的學校被稱為「森林舞校」。12 月，伊莎朵拉與英國場景設計師愛德華・戈登・克萊格在柏林相遇，二人相愛（據本書，他們最初相遇發生在 1905 年，但是據克萊格的日記，他們 1904 年 12 月相遇）。她叫他「泰德」，他叫她「托蒲賽」。12 月 25 日（俄曆 12 月 12 日），伊莎朵拉初訪俄羅斯。12 月 26 日和 29 日，她在聖彼得堡的貴族音樂廳[339]初次登臺演出（她在俄羅斯因發音拼寫錯誤被稱為艾希朵拉）。米哈伊爾大公、柯欽斯基、安娜・巴普洛娃、謝爾蓋・達基列夫、米歇爾・福金[340]、馬里於斯・珀蒂帕[341]和里昂・巴克斯等前來觀看。

334 朱爾斯・菲利克斯・格朗茹（Jules Felix Grandjouan, 1875-1968），法國畫家、藝術家、作家。
335 瓦倫丁・勒孔特（Valentine Lecomte, 1872- ？），法國畫家、藝術家。
336 科帕諾斯（Kopanos），希臘一地。
337 喬治國王（George II of Greece, 1890-1947），希臘國王，1922-1924 年間，1935-1947 年間在位。
338 斐迪南（King Ferdinand of Bulgaria, 1861-1948），保加利亞王國的首任沙皇。
339 貴族音樂廳（Hall of Nobles），1830 年建的皇家音樂廳，現為聖彼得堡交響樂團院。
340 米歇爾・福金（Michel Fokine, 1880-1942），俄羅斯編舞家、舞蹈家。
341 馬里於斯・珀蒂帕（Marius Petipa, 1818-1910）法裔俄羅斯芭蕾舞演員、教師和編舞者。珀蒂帕被

✦ 1905 年 28 歲，伊莎朵拉與克萊格到達俄羅斯之後，2 月在聖彼得堡、莫斯科和基輔演出。莫斯科藝術劇院導演康斯坦丁‧謝爾蓋耶維奇‧史坦尼斯拉夫斯基 2 月 6 日在莫斯科觀看她的演出。她在交響樂劇院發表演說，提出舞蹈是一種解放人的藝術，無論結婚與否，婦女都有生育孩子的權利。20 名學生入讀伊莎朵拉的學校，其中有來自蘇黎世的安娜‧丹澤勒、來自德勒斯登的瑪利亞‧特麗莎‧克魯格、來自漢堡附近石勒蘇益格-荷爾斯泰因的艾爾瑪‧多羅蒂‧埃里希‧格雷姆、來自德勒斯登的伊莉莎白（麗莎）‧米爾科、來自柏林的瑪戈特（格里特爾）‧耶勒和來自漢堡的艾瑞卡‧勞曼。這批學生被稱為「鄧肯舞者」或「小鄧肯」。7 月 20 日，她們與伊莎朵拉一起在德國皇家歌劇院初次公演。伊莎朵拉在布魯塞爾、荷蘭、斯德哥爾摩等地演出。莫里斯‧馬格努斯[342]成為伊莎朵拉和克萊格的助手，至 1907 年為止。

✦ 1906 年 29 歲，從 1 月到 5 月，伊莎朵拉在比利時、丹麥、德國、荷蘭和瑞典演出；從 5 月 1 日到 5 月 15 日，她在瑞典斯德哥爾摩的艾斯特毛姆劇院[343]演出，5 月 18 日在谷騰堡音樂廳演出。在法蘭西羅丹工作室，伊莎朵拉遇到俄羅斯出生的美籍畫家亞伯拉罕‧沃克維茲[344]。克萊格出版《六種運動研究》，其中收入伊莎朵拉的石版畫。8 月，伊莎朵拉僱用護士瑪利亞‧基斯特。9 月 24 日，伊莎朵拉和克萊格的女兒迪爾德麗出生。同年秋，伊莎朵拉遇到偉大的義大利女演員艾莉奧諾拉‧杜斯。11 月中旬，伊莎朵拉與克萊格同赴義大利的佛羅倫斯，為杜斯製作一組易卜生的《羅斯莫莊》的作品。從 11 月 18 日到 1907 年 1 月 10 日，伊莎朵拉在波蘭華沙演出。

✦ 1907 年 30 歲，1 月，伊莎朵拉在荷蘭阿姆斯特因生病被迫取消演出。2 月，她趕往尼斯協助為杜斯工作的克萊格。伊莎朵拉推出一系列演出，4 月 3 日在阿姆斯特丹，4 月 4 日和 8 日在海牙，4 月 6 日在烏特勒支，

認為是芭蕾舞歷史上最具有影響力的大師和編舞者之一。

342 莫里斯‧馬格努斯（Maurice Magnus, 1876-1920），美國作家、旅行家。

343 艾斯特毛姆劇院，即 Ostermalms Theatre。

344 亞伯拉罕‧沃克維茲（Abraham Walkowitz, 1878-1965），俄裔美籍畫家。

4 月 10 日在萊頓，4 月 12 日在哈倫，5 月 4 日至 15 日在瑞典，6 月 4
日、6 月 7 日和 8 月 24 日在巴登 - 巴登，6 月 13 日在琉森，6 月 15 日
在蘇黎世，6 月 28 日在柏林，7 月 12 日在曼海姆，7 月 24 日在漢堡，
8 月 20 日和 22 日，9 月 1 日和 3 日，11 月 20 日在慕尼黑。同年秋，她
結束與克萊格的關係，但他們之間還有書信往來。12 月，伊莎朵拉在布
魯塞爾皇家鑄幣局劇院[345]演出。比利時畫家、雕塑家里克·沃特斯[346]前來
觀看，其重要作品〈狂女〉（1912）的靈感，即來自伊莎朵拉的舞蹈。12
月末，伊莎朵拉和伊莉莎白與她們的學生來到聖彼得堡。

✦ 1908 年 31 歲，1 月，伊莎朵拉在莫斯科與史坦尼斯拉夫斯基見面（據蘭
涅耶·烏特魯爾 1 月 9 日說，史坦尼斯拉夫斯基透露了請希望伊莎朵拉
辦學的設想）。伊莎朵拉與學生到芬蘭巡演，3 月在赫爾辛基演出。4 月
初，她在俄羅斯巡演。4 月，伊莎朵拉關閉了在格魯尼沃爾德的學校。
5 月，她的學生來到法國的拉維裡耶酒店。7 月，他們在倫敦的約克公爵
劇院演出。亞歷山德拉王后和美國舞蹈家露絲·聖丹尼斯[347]前來觀看。8
月，伊莎朵拉第一次返回美國，在紐約、波士頓、華盛頓特區演出。她
與眾多美國藝術家見面，如喬治·格雷·巴納德、大衛·貝拉斯可、羅伯
特·亨利、喬治·威斯利·貝洛斯[348]、帕西·麥凱、馬克斯·伊士曼等。
美國總統狄奧多·羅斯福在華盛頓特區觀看了她的演出。11 月 6 日，她
與華特·達姆羅施的管弦樂隊合作，在大都會歌劇院演出。12 月 30 日，
她離美赴法。伊莎朵拉在法國的納伊購入一棟房子和一間大工作室，並
在此地與音樂家漢尼爾·斯金尼一同工作。（據她的祕書艾倫·羅斯·麥
克道格爾記載，工作室是 1909 年買下的）

✦ 1909 年 32 歲，1 月至 2 月，5 月至 6 月，伊莎朵拉在法國巴黎市立劇院
演出。法國雕塑家埃米爾·安東莞·布德爾觀看她跳舞。她與百萬富翁

345 皇家鑄幣局劇院（Royal Theatre of La Monnaie），比利時布魯塞爾的一座劇院。
346 里克·沃特斯（Rik Wouters, 1882-1916），比利時畫家、雕塑家。
347 露絲·聖丹尼斯（Ruth St. Denis, 1879-1968），現代舞蹈早期的發起人、美國舞蹈家。她與先生泰
德·蕭恩（Ted Shawn）曾被舞蹈界譽為美國舞蹈的源頭。
348 喬治·威斯利·貝洛斯（George Wesley Bellows, 1882-1925），美國現實主義畫家。

帕里斯·尤金·辛格相遇，後者的父親是艾薩克·梅瑞特·辛格[349]，即縫紉機公司的創始人（伊莎朵拉稱其為聖杯騎士之子「羅恩格林」，在本書裡，二人 1908 年相遇）。帕里斯·辛格為伊莎朵拉的學校提供資助，此後二人相愛。他們到義大利旅行。伊莎朵拉在俄羅斯演出。她在俄羅斯又遇到史坦尼斯拉夫斯基和克萊格（他們一同工作）。伊莎朵拉 9 月發現自己懷孕，但她仍然於 10 月趕往美國，與華特·達姆羅施同臺演出。12 月 2 日，她在卡內基音樂廳結束告別演出後趕回歐洲。

✦ 1910 年 33 歲，伊莎朵拉和辛格到埃及和英國等地旅行。他們的兒子派翠克·奧古斯都·鄧肯於 5 月 1 日在法國的濱海博略[350] 出生。

✦ 1911 年 34 歲，伊莎朵拉安排了多場演出，1 月 18 日在巴黎夏特雷劇院[351]，2 月 15 日和 20 日、3 月 4 日在紐約的卡內基音樂廳，2 月 23 日在波士頓，3 月 28 日在聖路易，3 月 30 日在紐約。她在美國遇到美國歌劇男中音歌唱家大衛·斯卡爾·比斯海姆[352]。2 月 17 日，伊莉莎白在德國的達姆斯塔特創辦舞蹈學校——伊莉莎白·鄧肯舞蹈學校。

✦ 1912 年 35 歲，伊莎朵拉在羅馬等地演出。

✦ 1913 年 36 歲，伊莎朵拉在俄羅斯、德國、法國演出。3 月，伊莎朵拉在特羅卡迪羅與羅丹、卡里埃、佩拉當等人多次討論「舞蹈到底是什麼」。1 月，她與伴奏演員斯肯尼在俄羅斯，期間她寫了一封公開信給聖彼得堡的報紙，設想在莫斯科建立一所希臘舞蹈劇院並產生幻覺。4 月 19 日，她的孩子迪爾德麗和派翠克與保姆安妮·希姆在塞納河因交通事故溺水身亡（駕駛員保羅·莫沃爾安德被警察拘留）。伊莎朵拉馬上寫信給克萊格，告知孩子遇難。她在工作室舉行追悼會，之後的 4 月 29 日，她的感

349 艾薩克·梅瑞特·辛格（Isaac Merritt Singer, 1811-1875），美國的發明家、演員、商人。他對縫紉機進行了重大改良，是勝家縫紉機的創始人。縱然許多人在他之前都取得過縫紉機的專利，但是辛格的成功之處在於將縫紉機變得更佳便於使用，使得縫紉機終於走入了千家萬戶。

350 濱海博略（Beaulieu），法國濱海阿爾卑斯省的一個市鎮，位於該省中南部，地中海海濱，屬於尼斯區。

351 夏特雷劇院（Théâtre du Châtelet），位於法國首都巴黎中心區（原第 1 區）的一個劇院，有 2,500 個座位。夏特雷劇院開始建設於 1860 年，在 1862 年竣工。

352 大衛·斯卡爾·比斯海姆（David Scull Bispham, 1857-1921），美國歌劇男中音演唱家。

謝信在《紐約時報》上發表。她在信中寫道:「我的朋友們幫助我找到唯一的慰藉:所有的男子都是我的兄弟,所有的女子都是我的姐妹,世上所有的孩子都是我的孩子。」伊莎朵拉決定與家人一起為阿爾巴尼亞的難民服務。

✦ 1914 年 37 歲,辛格為伊莎朵拉的新學校在法國的貝爾維買下一個旅館。50 名學生入學。1 月 28 日,伊莎朵拉給學生上課。她 1905 年教過的第一批學生給她當助教。學校研究和推廣「酒神」的舞蹈。羅丹經常過來為孩子們畫速寫。8 月,伊莎朵拉又生下一子,但幾小時內夭折(孩子的父親是義大利的雕塑家,但他對此一無所知)。第一次世界大戰爆發後,她把貝爾維的學校送與法蘭西,學校臨時改成部隊醫院。9 月,奧古斯丁把學生帶到紐約。伊莉莎白也和安妮塔·札恩[353]等 9 名學生來到紐約。在法國期間,伊莎朵拉與部隊醫院的醫生安德列關係密切。11 月 24 日,她趕到紐約與家人和學生團聚。12 月 2 日,伊莎朵拉過去的學生安娜、瑪利亞·特麗莎、艾爾瑪、伊莉莎白、瑪戈特和艾麗卡與她一同在紐約的卡內基音樂廳初次登臺演出。她的學生被稱為「小伊莎朵拉」或「伊莎朵拉·鄧肯舞者」。

✦ 1915 年 38 歲,伊莎朵拉在大都會歌劇院和世紀劇院演出。她在紐約期間,與德國出生的美籍攝影師阿諾德·金賽和美國鋼琴家喬治·科普蘭[354]晤面。他們一同工作。5 月 8 日,她和學生們離開美國後,她解僱了經理弗雷德里克·托耶。伊莎朵拉和她的學生們在蘇黎世歌劇院[355]演出,也在自己飯店的草坪上演出。她前往希臘辦學,但後來又改變主意。她的學校最後遷往瑞士日內瓦。

✦ 1916 年 39 歲,4 月 9 日和 29 日,伊莎朵拉在巴黎演出,之後又和學生在日內瓦演出。伊莎朵拉決定與法國鋼琴家莫里斯·杜梅斯尼爾到南美旅行,與此同時,奧古斯丁設法籌錢維持她在瑞士的學校。從 7 月到 9

353 安妮塔·札恩(Anita Zahn, 1904-1994),鄧肯舞者,一生致力於推廣伊莎朵拉·鄧肯的舞蹈理念、技術和教育。

354 喬治·科普蘭(George Copeland, 1882-1971),美國古典音樂鋼琴家,德布西的朋友。

355 蘇黎世歌劇院(Zürich Opera House),位於瑞士城市蘇黎世的一座歌劇院。創建於 1891 年。

月，她的舞姿出現在阿根廷布宜諾斯艾利斯藝術劇院[356]、烏拉圭蒙特維多、巴西里約熱內盧和聖保羅等地。然而，伊莎朵拉在南美期間，她在瑞士的學生卻因學校入不敷出，學生不得不各自回家。9 月 27 日，伊莎朵拉從南美來到紐約，之後她指派奧古斯丁趕往瑞士接回她的學生。僅有 6 名年紀稍大的學生（小伊莎朵拉），來紐約與她團聚。11 月 21 日，在辛格的支持下，她在紐約大都會歌劇院演出。瑪麗·范頓·羅伯茲、安娜·巴普洛娃、奧拓·坎恩[357]、波利尼亞克侯爵[358]、米謝爾市長[359]等前來觀看演出。伊莎朵拉與艾倫·羅斯·麥克道格爾（即道吉）到古巴度假數週，後者是其私人祕書。伊莎朵拉結束與辛格的關係（不過，辛格在伊莎朵拉臨終前仍然在幫助她）。

✦ 1917 年 40 歲，4 月 24 日、26 日、28 日，伊莎朵拉在大都會歌劇院演出。她到加州旅行。她在舊金山看望母親。她一度熱戀的弗農過來觀看她的演出。她與美國音樂家哈羅德·鮑爾相遇後一起工作。伊莎朵拉正式接受那些小伊莎朵拉為自己的女兒。12 月 24 日、26 日、28 日，伊莎朵拉在洛杉磯的共濟會歌劇院演出。

✦ 1918 年 41 歲，1 月 3 日，伊莎朵拉和鮑爾在舊金山的哥倫比亞劇院演出。她返回法蘭西。她的祕書克里斯丁·達利斯把一個迷人的美國鋼琴家華特·摩斯·拉梅爾[360]引薦給伊莎朵拉（她在本書裡經常把他稱為「我的大天使」）。他們一起工作，墜入愛河。

✦ 1919 年 42 歲，伊莎朵拉賣掉在貝爾維的校舍，在帕西買了一棟房子。她在北美旅行一個月，希望開設一所學校，但又放棄了這一想法。

✦ 1920 年 43 歲，3 月和 4 月，伊莎朵拉與樂隊指揮喬治斯·拉巴尼在特羅卡迪羅演出，6 月與拉巴尼和拉梅爾同臺演出，5 月在荷蘭和布魯塞爾演

356 布宜諾斯艾利斯藝術劇院（Colisseo Theatre），創建於 1905 年阿根廷布宜諾斯艾利斯的一家劇院。

357 奧拓·坎恩（Otto Kahn, 1867-1934），德裔美籍投資銀行家、收藏家和慈善家。曾任大都會歌劇院董事會主席。

358 波利尼亞克侯爵（Melchior de Polignac, 1880-1950），法國實業家。

359 米謝爾市長（John Purroy Mitchel, 1879-1918），美國紐約第 95 任市長。

360 華特·摩斯·拉梅爾（Walter Morse Rummel, 1887-1953），德國著名鋼琴家。

出。那幾位小伊莎朵拉也一同登臺。伊莎朵拉、小伊莎朵拉、拉梅爾以及一個盧森堡出生的美國攝影師愛德華・施泰興一同來到希臘，她希望在雅典辦一所學校，擬建在科帕諾斯的一棟建築，但她又放棄了這個想法。施泰興在雅典拍攝不少照片。伊莉莎白・鄧肯的學校遷到瑞士。

✦ 1921 年 44 歲，艾瑞卡離開伊莎朵拉，改學繪畫。伊莎朵拉與拉梅爾同臺演出，1 月在荷蘭，3 月、5 月在倫敦，5 月 2 日在布魯塞爾。她與拉梅爾分手，原因是後者與伊莎朵拉的學生安娜傳出戀情。安娜離開後，拉梅爾不再與伊莎朵拉合作。4 月，伊莎朵拉在倫敦演出，此時布爾什維克一領導人列昂尼德・克拉辛送來一份合約，請伊莎朵拉到俄羅斯辦學。她提出學生、校舍、大廳和為大眾舞蹈等方面的要求。俄羅斯負責教育的人民委員安納托爾・瓦西里耶夫・盧那察爾斯基發來電報後，伊莎朵拉決定前往俄羅斯。7 月中旬，伊莎朵拉和艾爾瑪搭乘波坦尼克號前往俄羅斯（瑪戈特生病，瑪利亞・特麗莎和伊莉莎白與伊莎朵拉她們就此分手）。7 月 19 日，伊莎朵拉與艾爾瑪抵達列巴爾（即塔林），7 月 24日，她們抵達莫斯科（她們乘火車抵達莫斯科）。伊利亞・伊里奇・施耐德成為伊莎朵拉的經理，他是外交人民委員會委員、芭蕾舞學校的歷史和舞蹈美學教員。8 月，伊莎朵拉遇到負責體育的人民委員波德沃伊斯基。伊莎朵拉和艾爾瑪入住普雷奇斯坦卡大街的一棟建築，此地過去是莫斯科歌劇女芭蕾演員芭拉朱娃的寓所。她們得到「腦力勞動者」的待遇。

10 月，伊莎朵拉從數百名孩子裡挑出 50 名學生，之後教她們跳舞。（據娜塔莉亞・羅斯拉夫麗娃 [361] 記載，伊莎朵拉 9 月開始教學）11 月，她在晚會上遇到俄羅斯詩人謝爾蓋・亞歷山大洛維奇・葉賽寧，晚會的主辦者是著名的未來主義藝術家、室內劇場舞臺設計喬治・賈科洛夫 [362]。伊莎朵拉與葉賽寧相愛。他叫她「蘋果酒（Sidora）」。11 月 7 日，她和 150

361 娜塔莉亞・羅斯拉夫麗娃（Natalia Roslavleva, 1907-1977），烏克蘭舞蹈評論家、作家。著有《俄羅斯舞蹈年代》（*Era of the Russian Ballet*）。
362 喬治・賈科洛夫（George Jacouloff, 1884-1928），俄羅斯、蘇聯畫家、舞臺設計師、評論家、藝術理論家。

個學生在莫斯科大劇院演出。布爾什維克創始人和俄羅斯革命領袖弗拉基米爾‧伊里奇‧列寧、俄羅斯劇作家和批評家里托夫斯基[363]、以及室內劇院的演員和舞蹈家亞歷山大‧魯姆涅夫[364]前來觀看演出（魯姆涅夫成為伊莎朵拉的摯友）。12 月 3 日，「伊莎朵拉‧鄧肯國立學校」在她的寓所正式成立（因資金和宿舍有限，150 名學生僅有 40 名得以入學）。

12 月，鋼琴師彼得‧魯布希茨[365]和馬克‧米奇克及護工弗洛西婭[366]入住寓所工作。伊莎朵拉在志明劇院為勞動人民演出。12 月末，學校進行試演。學校原有 11 名男生，他們先後離開。

伊莉莎白‧鄧肯舞蹈學校遷入卡爾‧恩斯特‧奧斯塔烏斯[367]的霍亨霍夫別墅[368]，之後又搬到波茲坦的奇兵大廈。

✦ 1922 年 45 歲，伊莎朵拉在彼得格勒演出。4 月 12 日，她的母親朵拉‧格雷‧鄧肯在雷蒙德位於巴黎的家中逝世。

5 月 2 日，伊莎朵拉與葉賽寧結婚。5 月 9 日，他們離開俄羅斯到德國、法國、美國度蜜月（伊莎朵拉帶葉賽寧出國，希望借此為他體檢、治療，同時遊覽歐洲美）。

艾爾瑪繼續在俄羅斯教學。

在德國期間，伊莎朵拉和葉賽寧在柏林拜訪了俄羅斯作家馬克沁‧高爾基。僱用洛拉‧基涅利[369]為他們在威斯巴登的祕書。

她和葉賽寧在法國期間，僱用俄羅斯人弗拉基米爾‧維特魯金[370]為祕書。

10 月 1 日，伊莎朵拉、葉賽寧和維特魯金到達紐約，原定要在波士頓、芝加哥、印弟安納波里斯、路易斯維爾、坎薩斯城、聖路易、孟菲斯、

363 里托夫斯基（Osaf Semënovich Litovsky, 1892-1971），俄羅斯、蘇聯編輯、戲劇評論家。

364 亞歷山大‧魯姆涅夫（Alexander Rumnev, 1899-1965），俄羅斯、蘇聯舞蹈家。

365 彼得‧魯布希茨，即 Pyotr Luboshitz。

366 弗洛西婭，即 Frosia。

367 卡爾‧恩斯特‧奧斯塔烏斯（Karl Ernst Osthaus, 1874-1921），德國藝術史學家、先鋒藝術和建築資助者。

368 霍亨霍夫別墅（Hohenhof），1908 年建於德國哈根市的新藝術運動建築。

369 洛拉‧基涅利，即 Lola Kinel。

370 弗拉基米爾‧維特魯金，即 Vladimir Vetlugin。

底特律、克利夫蘭、巴爾的摩、費城和布魯克林等地演出。然而，他們卻因公民資格問題在海關被扣留（次日獲釋）。10 月 7 日，伊莎朵拉在卡內基音樂廳演出。10 月 11 日，伊莎朵拉在波士頓交響樂廳演出，其態度和演出後的講話引起爭議。她在講話中說：「這是紅色！我也是紅色！紅色是生命和活力的顏色。你們當初在這裡也是不馴服的。不要讓他們馴服你們！」（摘自《伊莎朵拉‧鄧肯的最後歲月》）。因這場爭議，她的不少演出被取消（如，聖誕夜在波維利爾聖馬可教堂的演出）。11 月 11 日，盧那察爾斯基通知施耐德，舞校沒得到國家預算。11 月 22 日，伊莎朵拉與鋼琴家麥克斯‧拉賓諾維奇 [371] 巡演。他們前往路易斯維爾、坎薩斯城、聖路易、孟菲斯、底特律、克利夫蘭、巴爾的摩和費城演出。

在美期間，伊莎朵拉和葉賽寧的關係越來越糟。

✦ 1923 年 46 歲，1 月 13 日和 15 日，伊莎朵拉在卡內基音樂廳舉行告別演出。月末，伊莎朵拉、葉賽寧和他們的女傭珍妮搭乘喬治‧華盛頓號離美赴法。臨行前，伊莎朵拉說：「再見了，美國。我再也不想看到你」（摘自《伊莎朵拉‧鄧肯的最後歲月》）。此時他們身上沒錢，連船票錢都是從辛格那裡借來的。

5 月 27 日和 6 月 3 日，伊莎朵拉在法國的夏樂宮演出。她的祕書喬‧米爾瓦德和雷蒙德協助她在法國演出。5 月 27 日，一位巴黎的編年史家蜜雪兒‧喬治斯 - 蜜雪兒過來看她的演出。第一場演出之後，她招待朋友。葉賽寧引起麻煩，被警察帶走。次日，伊莎朵拉把葉賽寧送入精神病院，他在裡面住了幾天。第二次演出後，她和葉賽寧離開法國，前往德國。

8 月 5 日，他們回到莫斯科。8 月，她在俄羅斯的基斯洛沃茨克、巴庫、第比利斯、巴統等地演出。她在第比利斯與高加索共和國主席伊利亞瓦會面。10 月，她與葉賽寧分手，但並未正式離婚。11 月，在第一次 10

371 麥克斯‧拉賓諾維奇，即 Max Rabinovitch。

月洗禮儀式上，她採用舒伯特的樂曲《聖母頌》（*Ave Maria*）伴舞。12
月 14 日，伊莎朵拉發現設在俄羅斯的學校資金不足，她在給《華盛頓郵
報》的信中，也提到了自己的處境（1924 年 1 月 24 日，該信在《華盛
頓郵報》刊發）。

✦ 1924 年 47 歲，1 月 21 日布爾什維克黨領袖列寧逝世。伊莎朵拉前往工
 會大廈 [372] 弔唁，看到成千上萬的俄羅斯人悲痛欲絕。她因此為列寧創作
 出兩部送葬進行曲：《革命聖歌》和《革命英雄葬禮歌》。

 2 月，她與音樂家季諾維也夫到烏克蘭巡演。5 月，她在列寧格勒與列
 寧格勒管弦樂團同臺演出。她在維捷布斯克演出後發生車禍，說：「起
 初我的腦袋被震得一片空白，唯一的想法是，這次必然死了！此前我總
 有預感，必然死在車禍上」（摘自《伊莎朵拉‧鄧肯的最後歲月》）。她
 因車禍被迫取消在列寧格勒的演出。從 6 月到 8 月，她與音樂家馬克‧
 米奇克合作，到基輔、薩馬拉、奧倫堡、撒馬爾罕、塔什干、葉卡捷琳
 堡、維亞特卡等地巡演。伊莎朵拉編排了 7 支舞蹈：《勇敢的同志們齊
 步走》、《一，二，三，我們是先鋒》、《年輕的衛兵》、《鐵匠》（鑄就自
 由的鑰匙）、《杜比努什卡》（寫勞動的歌曲）、《華沙曲》（紀念 1905 年）
 以及《少先隊員》。（以上是伊莎朵拉最後創作的舞蹈，在緬懷列寧的舞
 蹈之外，莫斯科鄧肯舞校的學生在俄羅斯各地演出上述舞蹈。）

 9 月 27 日和 28 日，伊莎朵拉在室內劇院演出；29 日在莫斯科大劇院舉
 行告別演出，盧那察爾斯基發表演說。

 9 月底，為解決學校的財政困難，伊莎朵拉離開俄羅斯前往德國（此時在
 校生已達 500）。她在布蘭斯勒劇院演出。

✦ 1925 年 48 歲，1 月，伊莎朵拉來到法國巴黎。她在馬文太太的蒙馬特工
 作室遇到維嘉‧瑟洛夫並僱用他。

 2 月伊莎朵拉的學生瑪戈特逝世。

 伊莎朵拉在雷蒙德位於尼斯的房子裡住下（雷蒙德在法國經營手工地毯

372 工會大廈（Union House），又稱聯盟宮，一座俄羅斯莫斯科的歷史建築。坐落於大季米諾夫卡街
 和獵人商行街的交叉口。

和服裝與窗簾面料，生意興隆）。她決定出版其回憶錄，目的是解決經濟問題，同時也想把莫斯科的學生接到法國（她想先發表關於舞蹈的文章，但沒人感興趣）。

入秋之後，伊莎朵拉來巴黎辦學，小說家、故友安德列·阿尼維爾德支持其計畫（她想把俄羅斯的學生接到法國）。不過，她又改變主意，返回尼斯。伊莉莎白的學校搬到薩爾斯堡附近的勒塞姆城堡[373]。

12 月 27 日，葉賽寧在列寧格勒的酒店內自殺，他與伊莎朵拉曾入住該酒店。葉賽寧死後，伊莎朵拉發了一封電報給巴黎的新聞界。

✦ 1926 年 49 歲，伊莎朵拉計劃在尼斯辦一所收費學校，以此來支撐她在俄羅斯的免費學校。在耶穌受難日那天，她在尼斯的「伊莎朵拉·鄧肯工作室」演出舞蹈，工作室的地址是，法國尼斯盎格魯街 343 號[374]。

5 月 2 日，安娜在紐約的同業協會劇院[375] 演出。

伊莎朵拉 9 月 10 日和 14 日在自己的工作室演出。9 月 14 日，伊莎朵拉跳舞時，法國詩人讓·谷克多與馬賽爾·赫蘭德朗讀《艾菲爾鐵塔上的新娘們》和《奧菲斯》。

伊莎朵拉接到莫斯科法院的通知，指定她為葉賽寧詩歌版稅的繼承人（當時的數額是 300,000 法郎）。11 月 24 日，她決定放棄繼承權，即使她自己沒錢（她提議把葉賽寧的遺產送與其母親和妹妹）。11 月 25 日，伊莎朵拉在納伊的財產被稅務部門扣押。

伊莎朵拉的俄羅斯學生，艾爾瑪也在其中，未經她同意到中國巡演，她對此大為生氣。

✦ 1927 年 50 歲，1 月，經過 W.A. 布雷德利的安排，伊莎朵拉同意出版其回憶錄（即本書）。回憶錄完成後，著手計劃寫第二部《我在布爾什維克俄羅斯的歲月》（她的祕書露絲·尼克森記錄其口述的故事）。

7 月 8 日，伊莎朵拉在巴黎的莫加多爾劇院送上她最後的演出。為她伴

373 勒塞姆城堡，即 Lessheim Castle。
374 法國尼斯盎格魯街 343 號，即 343 Prom. Des Anglais, Nice France。
375 同業協會劇院，即 Theatre Guild。

舞的樂曲是塞扎爾‧法朗克的《救贖》、舒伯特的《聖母頌》、華格納的《唐懷瑟前奏曲》與《伊索爾德的愛之死》等。

9月12日，辛格過來看望伊莎朵拉，提出在經濟上幫助她。

9月14日，禮拜三，晚上9：40，在伊莎朵拉尼斯工作室之外10-20公尺的地方，她因車禍意外身亡（她坐在一輛布加迪轎車裡，司機是伯努伊特‧法爾奇托。上車前，她對朋友瑪麗‧鄧普斯說：「再見，我的朋友們，我要去尋找光環！」（摘自《伊莎朵拉‧鄧肯的最後歲月》）

9月19日，400多位知名人士參加了伊莎朵拉的葬禮，她的骨灰安放在拉雪茲神父公墓的壁龕裡。

我的生活，伊莎朵拉·鄧肯自傳：

在臺上半裸身軀，翩若驚鴻，她是眾人的維納斯，一生只為愛和自由

作　　者：[美] 伊莎朵拉·鄧肯 (Isadora Duncan)

翻　　譯：劉一凝

發 行 人：黃振庭

出 版 者：財經錢線文化事業有限公司

發 行 者：財經錢線文化事業有限公司

E-mail：sonbookservice@gmail.com

粉 絲 頁：https://www.facebook.com/sonbookss/

網　　址：https://sonbook.net/

地　　址：台北市中正區重慶南路一段六十一號八樓
　　　　　815 室
Rm. 815, 8F., No.61, Sec. 1, Chongqing S. Rd., Zhongzheng Dist., Taipei City 100, Taiwan

電　　話：(02)2370-3310

傳　　真：(02)2388-1990

印　　刷：京峯彩色印刷有限公司（京峰數位）

律師顧問：廣華律師事務所 張珮琦律師

-版權聲明

定　　價：499 元

發行日期：2023 年 04 月第一版

◎本書以 POD 印製

國家圖書館出版品預行編目資料

我的生活，伊莎朵拉·鄧肯自傳：在臺上半裸身軀，翩若驚鴻，她是眾人的維納斯，一生只為愛和自由 / [美] 伊莎朵拉·鄧肯 (Isadora Duncan) 著，劉一凝譯. -- 第一版. -- 臺北市：財經錢線文化事業有限公司, 2023.04
面；　公分
POD 版
譯自：My life
ISBN 978-957-680-613-1(平裝)
1.CST: 鄧肯 (Duncan, Isadora, 1877-1927) 2.CST: 舞蹈家 3.CST: 傳記
976.9352
112003048

電子書購買

臉書